아름다워 보이는 것들의 비밀

우리 미술
이야기

3

아름다워 보이는 것들의 비밀
우리 미술 이야기 3
철학의 나라 – 조선

초판 1쇄 인쇄 2022년 10월 25일
초판 1쇄 발행 2022년 11월 7일

지은이 최경원
펴낸이 하인숙

기획총괄 김현종
책임편집 박은경
디자인 표지 강수진 · 본문 오수경

펴낸곳 ㈜ 더블북코리아
출판등록 2009년 4월 13일 제2009-000020호
주소 서울시 양천구 목동서로 77 현대월드타워 1713호
전화 02- 2061- 0765 **팩스** 02- 2061- 0766
포스트 post.naver.com/doublebook
페이스북 www.facebook.com/doublebook1
이메일 doublebook@naver.com

ⓒ 최경원, 2022

ISBN 979-11-91194-67-8 (04600)
ISBN 979-11-91194-44-9 (세트)

아름다워 보이는 것들의 비밀

우리 미술 이야기

최경원 지음

3

철학의 나라
- 조선

더블북

조선에 대한 편견을
바로잡기 위해

　조선은 시간적으로 우리에게 가장 가까운 나라입니다. 제사 지내는 문화가 지금까지도 존재하는 것을 보면 우리 안에 여전히 조선이 살아 있다고 생각되기도 합니다. 조선이 저물어가던 시기, 한국 현대사에 남긴 식민지와 전쟁의 어두운 그림자도 여전히 남아 있어, 조선에 대한 이미지는 긍정적이라기보다 부정적인 방향으로 기울어온 측면이 있습니다. 특히 산업화와 현대화의 과정에서 조선의 모든 것들은 제거되어야 할 걸림돌로 인식되었으며, 결코 본받아서는 안 될 것으로까지 여겨졌습니다. 이러한 인식을 동력으로 서구화가 더욱더 가열하게 진행될 수 있었습니다.
　이는 조선의 문화를 살펴볼 때 큰 문제를 가져왔습니다. 부정적이고 모순적인 관점들이 문화를 바라보는 시선을 이미 뒤흔들어놓았기에 조선의 문화를 객관적으로 파악하는 데 매우 방해되었

습니다. 때론 서양의 근대미학, 때론 조선의 성리학, 무엇보다 일제의 식민사학이 혼란을 일으켜 조선의 문화를 왜곡시키고, 그 진면목을 제대로 볼 수 없게 만들어왔습니다.

인류의 역사를 보면 어느 나라나 멸망합니다. 알렉산더 대왕의 그리스도, 로마 제국도, 당 제국도, 페르시아 제국도, 몽골 제국도 전성기를 누리다가 멸망했습니다. 한 나라가 멸망하는 것은 사람이 수명을 다해 죽는 것처럼 자연스러운 일입니다. 조선의 멸망이 한국 현대사에 끼친 부정적 영향이 지대하긴 했지만, 멸망하던 시기의 어두운 역사에만 초점을 맞추어 조선 전체를 폄하하는 것보다는 조선 역사 전체가 가진 가치를 제대로 살펴보는 것이 훨씬 합리적이고 발전적입니다.

사실 조선에 대해서는 경제적으로 낙후되었다든지, 계급적 봉건 사회였다든지, 쇄국으로 서양 문명을 막았다든지 하는 부정적인 점들이 널리 알려져 있는 반면, 한글 창제 외에는 뛰어난 점들이 선뜻 떠오르지 않습니다. 역사적으로 조선이 500여 년이라는, 즉 원나라나 명나라나 당나라 등 주변 제국들의 두 배가 넘는 기간 동안 지속되었던 성공한 국가였다는 사실은 많은 이들이 떠올리지 못합니다. 또한 조선은 건국 초기부터 곡식 500만 섬의 여유를 가지고 있었던 경제력 튼튼한 나라였습니다. 아울러 노비도 정승까지 올라갈 수 있을 만큼 제도적 평등성을 확보한 관료제 국가였으니, 조선이 엄격한 계급사회였다는 비판이 가장 큰 왜곡일 것입니다. 조선이 병자호란 이후부터 서양의 문화를 적극적으로 받아들였던 나라라는 사실도 거의 무시되고 있습니다.

오늘날 우리는 산업화나 현대화에 있어 대단한 수준에 올라와 있습니다. 국민총생산이 세계 10위권 안에, 수출 규모가 세계 5위권 안에 들어가는 눈부신 경제력을 이루었습니다. 이 수치는 계속 상승할 가능성이 높습니다. 군사력도 다른 나라의 침략을 걱정하지 않을 정도를 넘어서, 주변 나라들이 위협을 느끼는 정도로 발전되었습니다. 무기를 많이 수입해 군사력을 상승시키는 단계를 넘어서, 이제는 무기를 수출하는 단계에까지 올라 있습니다. 문화적 역량도 그에 비례하여 국제적으로 빛을 발하고 있습니다. 영화로 아카데미상 시상식과 칸영화제에서 수상하고 있고, 드라마나 음악에서도 그에 준하는 성과를 거두고 있습니다.

20세기 동안 우리가 엄청난 고난을 겪었던 것이 조선 시대의 조상 탓이었다면, 오늘날의 영광은 조선 시대의 조상 덕이라고 보지 못할 이유가 없습니다. 그동안은 조선이 망한 이유를 반복하지 않는 것이 중요했다면, 이제는 조선이 흥한 이유를 찾아 발전시키는 것이 중요해졌습니다. 조선이 어떻게 만들어졌고, 어떻게 나라를 500년 이상 존속시켰는지를 살펴보는 데 더 중점을 두어야 할 것입니다.

역사적으로 현재와 가장 가까운 시기의 나라였음에도, 워낙 왜곡이 많았던 탓에 조선의 문화는 제대로 보기 오히려 어렵습니다. 조선에 대한 부정적인 시각은 대부분 근대이념으로 치장된 서양의 제국주의적 시각과 일본의 제국주의적 시각, 한반도를 정벌해야 한다는 정한론에 입각해 만들어졌습니다. 달 항아리를 비롯해 조선 시대에 만들어진 많은 유물들이 조선 민중의 소박한

감수성에 의해 자연스럽게 만들어졌다는 식으로 칭송 아닌 칭송과 함께 해석되었습니다. 조선의 문화는 근대의 이런 논리에 의해 형용사 몇 단어로 설명되는 빈약한 문화가 되어버렸습니다.

한 나라의 문화가 이렇게 형용사 몇 단어로 간추려지는 것은 부당한 일이라고 할 수 있습니다. 그리스나 로마, 르네상스 문화에 대해서 그런 식으로 설명하는 경우는 없습니다. 다들 이데아나 플라토니즘 등, 그 문화의 뒤에 작용했던 엄청난 지적 역량들을 언급하면서 내용과 형식이 충실했던 문명이라고 존경을 표합니다.

조선의 달 항아리를 가리킨, '무심한 아름다움'이니 '순진한 아름다움' 같은 전문가들의 모호한 표현들은 달 항아리가 아무런 이념을 내장하지 않고, 민중들의 소박한 마음과 거친 손으로만 만들어졌다고 해석하는 언술입니다. 이렇게 조선의 유물들은 사회적 배경이나 철학적·이념적 내용에 대한 고려 없이, 표면에 스쳐 지나간 장인들의 손길만 좇아 설명되어왔습니다.

이 모든 것들은 식민지 시대에 조선 미술사를 썼던 세키노 다다시関野貞나 일본에서 민예운동을 일으켰던 야나기 무네요시柳宗悅 같은 일본 제국주의 지식인들의 논리로부터 만들어졌습니다. 이들은 근대를 겪지 않았던 조선의 문화에 이념적인 가치가 있다는 것을 부정하기 위해, 조선에서 만들어진 모든 것들을 문화적 교양이 부족한 비천한 장인들의 소사으로 대했습니다. 근본적으로 조선을 미개한 나라로 보았고 또 그렇게 보아야 했기에 더욱더 조선의 문화를 표면의 거친 인상에만 집중해, 소박하고 자연

스럽다고만 칭찬했습니다.

이러한 해석이 해방 이후 식민지 조선의 젊은 지식인들에게 그대로 이전되었습니다. 그들은 이 해석 안에 녹아든 일본인의 측은지심을 한국미에 대한 진정한 칭송으로 오해했습니다. 물론 이 과정에서 긍정적이고 발전적인 가치들도 많이 만들어졌지만, 조선의 문화를 이념이나 철학의 소산으로 보지 않고 순전히 장인들의 제작품으로 보는 시각은 지금까지도 굳건합니다. 그러니 아무리 연구가 많이 이루어져도 조선의 문화가 제대로 설명되지 못하고, 이해되지 못하는 것입니다. 소박하고 자연스럽다는 말만 염두에 두고 문화를 보면 그 안쪽으로는 아무것도 보이지 않습니다.

조선은 철학의 나라였습니다. 이런 나라에서 문화를 아무 생각 없이 손으로만 만들 리 없습니다. 실제로 모든 것들이 철저하게 이념에 입각하여 만들어졌고, 대부분 국가기관에서 주도해 분업적으로 대량생산되었습니다. 그런 문화는 근본적으로 추상성을 지향하게 됩니다. 그래서 피카소^{Pablo Picasso}의 그림을 눈으로만 보고 소박하고 자연스럽다고 할 수 없는 것처럼, 조선의 문화도 겉모습만 보고 소박하다고 할 수 없습니다. 그 안에 담긴 이념적 가치를 먼저 챙기고 추상미술 보듯 해석해야 합니다.

조선의 문화를 지금까지도 형용사 몇 단어로써 이해하고 있기에 오늘날 BTS를 비롯한 한국의 음악, 영화, 드라마가 전 세계인들을 매료시키고 있는 이유를 제대로 이해하지 못하는 것입니다. 이 현상을 단지 시대의 유행으로만 바라보면 앞으로 어떤 움직임이 더 나올 수 있는지, 혹은 나와야 하는지에 대한 전망을 하

나도 얻지 못하게 됩니다. 이런 국제적인 흐름 속에서 우리가 문화적으로 어떤 가치를 환기시키고 홍보해야 할지, 그리고 앞으로 한국의 문화는 어떤 방향으로 어떻게 나아가야 할지에 대해 제대로 전망을 세울 수가 없습니다. 조선 시대부터 축적된 우리 문화의 이념적 가치를 밝히지 못하면 미래에 대한 이런 질문은 영원히 답을 얻을 수 없을 것입니다.

조선 문화를 왜곡해서 이해하게 되면 한국 문화도 잘못 이해하게 됩니다. 거꾸로, 조선을 올바로 이해하게 되면 지금 한국의 모습을 제대로 읽고 미래를 세우는 일이 됩니다. 조선의 문화를 제대로 이해하는 것은, 과거를 밝히는 일만이 아니라 미래를 만드는 일이라고 할 수 있습니다.

그 첫걸음은 아무런 선입견 없이 조선 시대의 문화를 하나하나 객관적으로 살펴보면서, 그 안에 담긴 가치를 밝혀내는 것이라 하겠습니다.

2022년 11월
최경원

500년 국가 조선의 출발

조선은 윤리적 국가라는 이미지가 강합니다. 거기에 도덕적 명분으로 무기력하게 망해가던 19세기 말의 이미지가 겹쳐, 유교적 윤리 규범에만 얽매여 삶을 제대로 돌보지 않은 나라였다는 선입견이 강하게 남아 있습니다. 그래서 조선은 나라가 시작할 때부터 줄곧 국력도 약했고, 가난에 시달렸고, 침략만 당했다고 생각하는 사람들이 많습니다.

그러나 한 나라가 뚜렷한 국가이념을 바탕으로 500년 이상 지속되었다는 것은 국가의 인프라가 막강했다는 것을 말해줍니다. 사는 게 편안하지 않으면 윤리나 철학에 관심을 기울이지도 않고 그 영향을 받지도 않습니다.

조선은 건국 초기부터 토지개혁과 품종 개량으로 뛰어난 농업생산력을 가지고 있었습니다. 그것을 바탕으로 처음부터 강한 군사력과 수준 높은 문화적 취향을 갖추었습니다. 조선 초기의 도자기들은 다른 나라에서는 20세기에나 본격화되는 추상적 조형 경향을 일찍이 표현하고 있었고, 건국 초기의 조선 군인들은 북방을 침범한 많은 세력들을 칼이나 활이 아니라 총통이나 비격진천뢰 같은 화약 무기로 물리쳤습니다. 그리고 앙부일구나 혼천의 같은 정교한 금속 기구들을 만들 수 있을 정도로 공업기술도 뛰어났습니다. 사회적 체계나 관료체계의 일부는 시금 한국의 수준보다 더 합리적이고 정교했습니다. 이 모든 것들을 성리학이라는 고급이념을 중심으로 결합시키면서 조선은 탄탄한 출발을 했습니다.

01
Made in Korea

15세기의 현대 추상미술

분청사기 구름 용무늬 항아리

새로운 나라에
등장한 새로운 도자기

조선이 개국하자 도자기에서 큰 변화가 일어납니다. 고려 시대를 풍미했던 청자는 사라지고 새로운 도자기가 등장합니다.

분청사기粉青沙器입니다. 그다지 아름다워 보이지도 않고, 만듦새도 특별해 보이지 않아서 그런지 그저 조선 초기에 만들어졌던 도자기로만 보고 지나치는 경우가 많습니다.

그런데 우리나라뿐 아니라 세계 어느 나라 도자기 역사에서도 이렇게 만들어진 도자기는 없습니다. 도자기로 유명한 중국을 비롯해 동서고금 어디에서도 분청사기 같은 것은 찾아볼 수 없습니다. 모양의 파격성을 보면 완전히 돌연변이 도자기입니다. 이 정도라면 세계 도자기 역사에서 그 가치가 특별히 기록되고 찬사받아야 할 것입니다. 그러나 실상은 별로 그렇지 못한 것 같습니다.

분청사기 구름 용무늬 항아리를 보면 목 부분을 제외한 몸체가 상중하 세 부분으로 나뉘어 구획되고, 각각의 영역에 서로 다른 장식 무늬나 그림들을 상감기법으로 빼곡하게 새겨놓아 일단 볼 게 많습니다. 새겨진 무늬나 그림들이 견고한 구조를 이루고 있어 다소 권위도 있어 보입니다. 도자기의 모양도 곡선적이라기보다 직선적이어서 좀 더 차분하고 단단해 보입니다. 그러나 위아래로 들어가 있는 장식적 무늬나 가운데에 그려진 용 그림은 엄숙하고 권위 있는 이미지와는 거리가 멉니다. 낙서를 해놓은 게 아닌가 의심될 정도로 묘사가 허술하고, 장식 무늬도 미치 서법

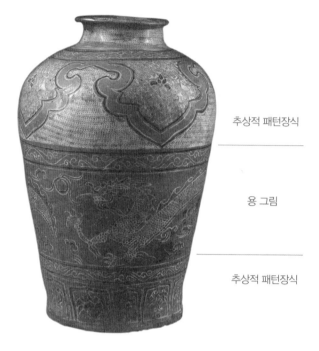

추상적 패턴장식

용 그림

추상적 패턴장식

분청사기 구름 용무늬 항아리에 그려진 그림과 장식의 구조

만 낸 것처럼 만들어졌습니다.

국내의 많은 도자기 전문가들은 이런 분청사기를 청자의 대중화에 따라 만들어진 질 낮은 도자기로 평가합니다. 고려 말에 퇴행을 보이던 청자가 조선 초에 이르면 도저히 청자의 훌륭한 색을 회복하지 못하는 지경에 이르게 되는데, 그 흉한 색을 감추기 위해 얼굴에 분을 바르듯 백색토를 발라 만들어진 도자기로 보는 것입니다. 분청사기라는 이름이 바로 그런 뜻입니다. 그래서 분청사기라는 이름을 대할 때마다 기분이 안 좋아집니다.

또 이 도자기를 당시의 도공이 부담 없이 손에 익은 대로 만든
것이라면서 분청사기의 매력은 편안함이라고 말하기도 합니다.
이에 대한 논리적 근거로, 분청사기가 관청에 납품하기 위한 것
이 아니라 서민을 위해 만든 것이기에 도공들이 만들 때 부담을
별로 갖지 않았다고 말합니다. 어떤 학자는 '꾸밈없는 진실함이
우리를 매혹시킨다'라고 하기도 합니다. 결국 모두, 분청사기가
잘 만들어지지 못한 급 낮은 도자라는 뜻으로 수렴됩니다. 모
양을 보면 그런 견해들의 논리를 선뜻 부정하기가 어려운 게 사
실이기는 합니다.

분청사기가 만들어진
역사적 배경

그렇다면 조선 초기에 만들어진 분청
사기는 정말 수준 낮은 도자기였던 것일까요? 알다시피 조선은
고려 말의 모순과 부조리들을 견디면서 절치부심했던 신진 사대
부들이, 주자학이라는 새로운 정신으로 야심차게 만든 나라였습
니다. 건국 초기부터 성리학적 이념에 입각하여 경국대전 같은
법률이나 사대부를 중심으로 한 사회체제, 그리고 한양의 도시계
획에 이르기까지 모든 부분을 새롭고 치밀하게 만들어나갑니다.
후보지였던 모악, 지금의 신촌 일대와 계룡산 등을 제치고 북
악산 아래를 도성으로 정하는 데에만도 터의 규모나 위치에 대한
타당성을 엄청난 노력과 시간을 들여 조사했습니다. 그래서 삼각

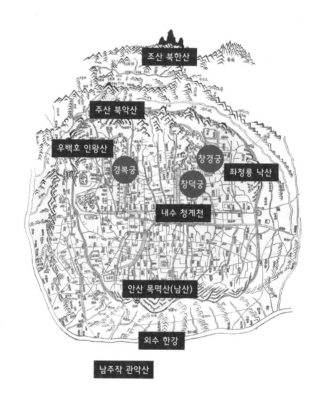

조산 북한산

주산 북악산

우백호 인왕산

창경궁

경복궁

좌청룡 낙산

창덕궁

내수 청계천

안산 목멱산(남산)

외수 한강

남주작 관악산

한양도성의 치밀한 지형구성

산 즉, 북한산을 북현무로 삼고, 주산은 북악산, 우백호로는 인왕
산, 좌청룡으로는 낙산, 안산으로는 목멱산인 남산, 남주작에 해
당하는 조산으로는 관악산을 삼았습니다. 그리고 내수로는 청계
천, 외수로는 한강이 자리 잡았습니다. 내수와 외수의 흐르는 방
향이 서로 반대이기 때문에 음양의 조화라는 점에 있어서도 완벽
했습니다.

이런 지형을 바탕으로 도성을 구축했고, 세 개의 궁을 지었습니다. 그리고 성이나 궁궐 안에 들어서는 건물 모양, 이름 하나도 모두 성리학적 이념에 따라 디자인하고 만들었습니다. 그뿐이 아닙니다. 백성들이 입는 옷이나 음식, 집 등 의식주에 관련된 것들도 성리학적 이념에 입각하여 새롭게 디자인되었습니다. 현대 패션과 속성이 유사한 심플한 모양의 한복이나, 남녀의 공간을 따로 만든 한옥 등이 모두 그렇게 만들어졌습니다. 그런 속에서 중요하게 사용했던 그릇, 분청사기만 허술하게 만들었을까요?

당시의 도자기는 조선뿐 아니라 세계적으로도 마구 만들어 쓸 수 있는 물건이 아니었습니다. 제작기술이 어렵고, 제작비용이 아주 많이 들어가는 고급 그릇이었습니다. 서유럽에서는 19세기나 되어야 도자기를 제대로 만들 수 있었고 대중적으로 널리 사용할 수 있게 됩니다. 도자기를 많이 만들었던 일본도 메이지 유신 때까지 일상생활에서는 나무 그릇을 주로 썼습니다. 그래서 질이 높든 낮든 조선 초기에 이미 대중들이 분청사기를 썼다는 것은 그 자체로 선진적인 일이었습니다.

서양이든 동양이든 조형예술의 역사를 살펴보면 전성기였던 때도 있고 그렇지 않던 때도 있습니다. 대체로 전성기의 조형예술에서는 일관된 양식이 나타납니다. 르네상스 양식이나 바로크, 로코코 양식, 신고전주의 양식 등은 유럽 문화의 전성기에 만들어진 것들입니다. 반면 문화가 퇴행하는 시대에는 일관된 양식이 존재하지 않습니다.

이럴 때 모든 것들이 낙후할 것이라고 생각하기 쉽지만 실제로

일관된 양식을 보여주는 르네상스 시대의 조형예술들

는 아주 잘 만들어진 것들과 그렇지 않은 것들이 마구 섞입니다. 세련된 것과 그렇지 않은 것들이 섞입니다. 때로는 기교만 발전하기도 합니다. 이런 혼돈 현상을 예술사에서는 매너리즘이라고 합니다. 그런 점에서 분청사기를 보면 좀 이상합니다. 일관되게 못 만들어진 것으로 보이기 때문입니다.

분청사기 중에는 완벽하게 만들어졌다고 보이는 것이 단 한 점도 없습니다. 모두 한 사람이 만든 듯 유사한 스타일로 허술해 보이게 만들어졌습니다. 객관적으로 보면 분청사기는 분명히 양식적 경향을 보여줍니다. 양식적 경향이 뚜렷하다면 그것은 자유롭거나 무심하게 만들어졌다고 볼 수 없습니다. 일관된 정신성, 사회적 미학이 표현된 것으로 봐야 합니다.

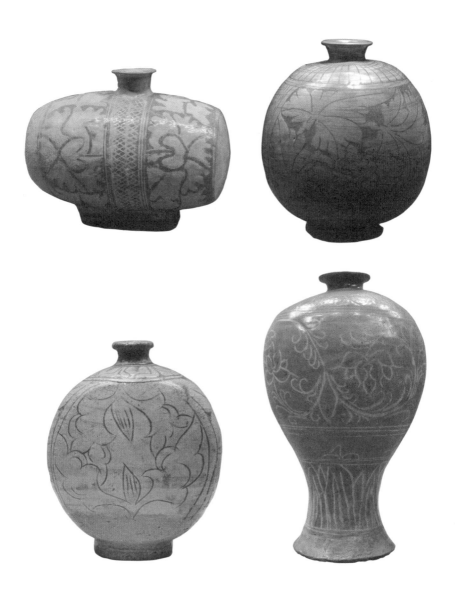

일정한 양식적 경향을 보여주는 분청사기들

따라서 분청사기를 도공들이 '자유롭게' 만들었다는 설명은 결코 미학적 견해나 사실로 받아들일 수 없습니다. 그런 식으로 판단한다면 20세기 초의 피카소나 호안 미로^{Joan Miro}, 마티스^{Henri Matisse}의 그림들도 자기 마음대로 자유롭게 그렸다고 해야 할 것입니다.

게다가 분청사기는 서민들만 쓴 게 아니라 상류층도 썼습니다. 서민들이 쓰는 것이라 도공들이 부담 없이 만들었다는 견해는 그러므로 사실에도 어긋납니다. 만일 그게 사실이라면 분청사기를 만든 도공의 직업의식은 정말 문제인 것이지요.

또한 분청사기는 어느 한 개인, 어느 한 지역에서 만들어진 게 아니라 전국적으로 수많은 도공들에 의해 만들어졌습니다. 분청사기의 허술해 보이는 스타일이 도공 개인의 자유로운 표현이 아니라 전국적으로 공유되었던 사회적 미적 취향, 시대양식이었다는 것을 더욱 확실하게 알 수 있습니다.

추상적 표현과
성리학 이념

왜 조선 초기에는 완성도가 떨어져 보이는 모양이 시대적 양식이 되었을까요? 성리학적 이념만 내세우다 보니 당시의 미적 감수성이 낙후된 것이었을까요? 실제로 그렇게 이해하는 사람도 적지 않습니다. 그러나 아름다워 보이지 않는 양식이 시대를 이끈 경우가 있었습니다. 바로 현대 미술입

니다.

　19세기 후반부터 파리를 중심으로 등장했던 현대 미술을 보면 전혀 아름다워 보이지 않는 것들이 맨 앞줄에서 시대를 이끌었습니다. 표현의 기술이나 형식에 있어서 미는 그다지 중요하지 않았습니다. 대부분의 현대 조형예술 작품들은 허술해 보이고, 못 그리고 못 만든 것처럼 보입니다.

　가령 입체파 화가인 피카소의 그림을 보면 명성에 비해서 결코 아름다워 보이지 않습니다. 분청사기를 해석해온 견해를 빌린다면 민중들이 마음 편하게 그린 그림이라고 해야겠지요. 그렇지만 이 그림은 여러 가지 관점에서 본 형상을 하나의 화폭에 표현한다는 입체파의 이념에 따라 그려진 걸작으로 대접받고 있습니다. 이런 현대 미술을 다른 말로 '추상미술'이라고도 합니다.

19세기 후반을 이끌었던 아름답지　입체파의 시선이 잘 표현된 피카소의 추상화
않았던 현대 미술품

분청사기는 현대 미술의 이런 추상적 경향과 매우 유사합니다. 일관된 정신성이 없다면 이렇게 정제되지 않은 형태로 일관되게 만들어질 수가 없었을 것입니다. 한 사람의 장인이 아니라 전국에서 서로 다른 장인들이 각자의 개성을 살리면서 일정한 양식으

장식 같지 않게 보이는 장식과 솜씨 없이 그려진 듯한 용 그림

로 만든 것을 보면 분청사기는 분명한 추상 조형이라 할 수 있습니다. 다시 구름 용무늬 항아리를 살펴보면 그것을 확인할 수 있습니다.

이 분청사기에 그려진 각종 장식 무늬들이나 용 그림은 솔직히 말해 잘 그려진 것으로 보이지 않습니다. 그런데 이 그림들을 잘 살펴보면 붓으로 그린 게 아니라 상감으로 그렸다는 것을 알 수 있습니다. 상감은 흙으로 빚은 도자기의 표면에 그림을 얇게 파내고 그 안에 색이 다른 흙을 넣어 만듭니다. 그러니까 제작 기법적인 측면에서 구름 용무늬 항아리의 그림은 뛰어난 솜씨로 만들어진 것입니다.

사실 도자기든 섬유든 장식으로 그려지는 그림은 솜씨가 없는 사람이라 하더라도 그림본을 따라 그리면 얼마든지 잘 그릴 수 있습니다. 그럼에도 이 항아리의 그림에서는 잘 그리려는 의지와 노력이 보이지 않습니다. 상감은 그토록 정성 들여 만들어놓고 무늬나 그림은 왜 제대로 예쁘게 그리지 않았을까요? 이것은 실력이 없어서가 아니라 성리학적 이념을 추상적으로 표현하는 과정에서 다소 거칠게 만들었던 것이라고 볼 수밖에 없습니다.

인간과 자연의
하나 됨

조선이 건국이념으로 삼았던 주자학, 성리학은 개인이 수련을 통해 자연과 합일되는 것을 궁극의 목표

로 삼았습니다. 그리고 사람이 자연과 하나 되는 것을 방해하는 것이 개체성, 독립적인 개인성의 확립이라고 보았습니다. 이성을 통해 합리적 개인이 확립되는 것을 현대성이라고 보았던 서양의 계몽주의 철학과는 완전히 반대입니다. 성리학에서는 개인성이 확립될수록 개인과 개인 사이에 벽이 생겨 사회가 조화를 이루지 못하고, 그런 사회는 자연과도 조화를 이룰 수 없게 된다고 보았습니다. 그것을 사私의 확립에 따른 타락이라고 보았습니다. 이런 사私의 한계에서 벗어나 인간이 자연과 일체가 되는 것이야말로 가장 중요한 덕목이었습니다.

이런 성리학적 관점에서 보면 세련되고 마감이 깔끔하고 표현의 기술이 극도로 뛰어난 것일수록 자연과 멀어지고 사私에 가까워집니다. 성리학에서 예술은 자연과의 조화를 이루는 동시에 그것을 방해하는 인위적인 것들이 모두 제거되어야 했습니다. 기교나 조형적 완벽함, 과도한 존재감 등은 모두 제거되어야 할 반자연적인 속성이었습니다. 그런 점에서 보면 표현 기교가 뛰어나고 시각적으로 아름다워 보이는 서양의 고전 미술이나 기하학적 형태들은 모두 인위성이 두드러진 반자연적인 예술입니다.

분청사기의 모양이나 그림들은 자연의 속성을 지향했던 성리학적 이념이 사회적으로 막 구현되기 시작하던 때에 만들어진 조선 초기의 추상적 조형이었던 것입니다. 추상적 조형은 마음 가는 대로 막 만들어지는 게 아닙니다. 사람의 손을 거친 인위적 작업과정을 통해 비인위적 결과가 만들어져야 하기에 오히려 더 어렵습니다. 이것이 바로 조선 시대 문화가 직면했던 모순이자 풀

어야 할 과제였습니다.

아무 생각 없이 만들어진 것들은 미숙한 솜씨라는 흔적이 분명히 남습니다. 그런 흔적을 보이지 않으려면 그 미숙함의 자리에 자연을 끌어들여야 합니다. 그러려면 일부러 솜씨를 감추고 만들다가 형상이 자연스러워 보이는 선에서 제작을 딱 멈추어야 합니다. 그런 점을 고려해보면 분청사기가 얼마나 만들기 어려운 도자기인지 알 수 있습니다. 대부분의 분청사기들은 모두 기교가 가려지고 자연스러워 보이는 딱 그 선에서 만듦새가 그쳐져 있습니다.

구름 용무늬 항아리를 그런 관점에서 다시 살펴보면, 장식이나 용 그림이 잘 그려진 것 같지는 않아도 들판에 핀 이름 모를 꽃을 보는 것처럼 편안하게 다가옵니다. 인위적으로 다듬어지지 않은 자연의 속성이 추상적으로 잘 표현된 것을 알 수 있습니다. 분청사기뿐 아니라 조선 시대의 거의 모든 문화가 이렇듯 성리학적 이념을 구현하는 것으로 만들어졌습니다.

그렇기에 성리학적 이념에 대한 이해가 없으면 조선의 문화는 제대로 이해하기 어렵습니다. 마치 수준 낮은 아마추어들이 만든 것, 무지렁이 민중들 사이에서만 사용되었던 것으로 오해하기가 아주 쉽습니다. 피카소나 클레Paul Klee, 칸딘스키Wassily Kandinsky 등의 현대 추상화가들의 작품을 추상적 표현이라는 것을 무시하고 보는 것과 마찬가지입니다. 요컨대 우리 문화를 앞뒤 설명 없이 단지 인상만으로 자연스럽다거나, 소박하다거나, 무기교의 기교 같은 것으로 단정 짓는 것은 대단히 무지한 일인 것입니다.

문제는 겉모양이 자연스럽고, 소박하고, 기교가 없어 보인다고 해서 모두가 자연과 조화되고 자연을 확보하는 것은 아니라는 사실입니다. 결과물의 겉모양에만 주목하게 되면 수준 높은 이념을 표현한 뛰어난 예술품들을 그렇지 않은 것들과 구별하지 못하게 됩니다. 분청사기를 대중화 추세에 따라 만들어진 저급한 그릇으로 보는 전문가들의 평가가 그래서 문제인 것입니다. 분청사기를 통해 표현된 조선 시대의 시대정신이나 미학적 경향들은 전혀 보지 못할 뿐 아니라 볼 생각을 아예 안 하게 된 것입니다.

앞에서 살펴본 것처럼 분청사기는 조선 초기에 성리학 이념을 실현한 추상 조형이었습니다. 19세기의 선진화된 서양 사회에서나 나타나는 특징이 어떻게 15세기의 낙후된 조선에서 나타날 수 있는지 의문을 제기할 이들도 많을 것입니다. 헤겔^{Georg Wilhelm Friedrich Hegel}의 역사 발전 법칙에 들어맞지 않는다고 볼 수도 있습니다. 그러나 모든 것은 분청사기가 보여주는, 있는 그대로의 객관적 상태로 설명되어야 합니다. 어떤 이론도, 어떤 문자기록도 실제로 존재하는 분청사기의 물리적 상태를 이길 수는 없습니다.

모든 분청사기들은 다듬어지지 않은 형태로 일관된 양식적 경향을 이루고 있고, 추상적 형태를 띠고 있습니다. 그 뒤에는 자연성을 추구했던 성리학 이념이 있습니다. 성리학 이념은 도자기뿐만 아니라 건축이나 그림 등 여타 조형 작업에서 흔히 구현되었던 보편적인 현상이었습니다. 허름한 듯 보이는 분청사기는 흙으로 빚은 사서四書라 할 만합니다. 이념적 가치로 충만한 이러한 추상적 도자기가 전문가라는 이들의 인상비평을 통해 대충 만들어

진 저급의 도자기로 여겨지는 것은 매우 유감스러운 일입니다. 하루빨리 그 추상성이 제대로 평가되어 세계 도자기 역사에 찬란한 빛으로 기록되어야 조선의 문화가 제자리를 찾을 수 있을 것입니다.

도자기에 그려진 표현주의

분청사기 모란 물고기 무늬 장군

도자기의 그림을
이해하는 길

성리학적 이념을 표현한 것이든 아니든, 이런 물고기 그림을 가진 분청사기는 일단 보는 사람의 눈과 마음을 무장 해제시킵니다. 활짝 웃으면서 헤엄치는 물고기는 귀여워 보이면서, 선으로만 허술하게 그려진 모양이 어떤 긴장감도 주지 않습니다. 앞에 해초인 듯한 식물 그림도 둥글둥글한 모양이 더없이 부드럽고 편안해 보입니다. 기우뚱한 도자기의 몸체는 그런 그림의 편안한 느낌과 어울려, 좌우가 반듯한 모양의 도자기보다도 더 안정되어 보입니다. 도자기의 모양이나 그림이 모두 편안한 느낌으로 통일되어 있기 때문이지요.

이런 도자기를 이해하는 데에는 추상이나 성리학 등의 고등한 개념까지 갈 필요가 없을 것 같습니다. 그냥 보는 것만으로도 친근하게 다가오고 마음을 어루만져줍니다. 그것만으로 충분히 좋은 도자기라 할 수 있지 않을까 싶습니다.

그런데 이런 그림을 지닌 도자기가 조선 초기에 만들어졌다는 사실은 좀 생각해볼 만합니다. 서양 문화에서 이런 그림은 400~500년은 지나야 나타나기 때문입니다.

중국이나 일본의 도자기 유물 중에는 믿을 수 없을 정도의 솜씨로 아름답고 화려하게 만들어진 것들이 많습니다. 기교가 너무 뛰어난 나머지 보는 사람과 하나가 되기보다는 보는 사람의 머리 위에 올라서 있는 것만 같습니다. 찬양의 대상으로 박물관 안에서 빛을 발하고는 있지만 바로 그 때문에 보는 사람에게 거리감

기교가 뛰어난 일본과 중국의 옛 도자기

을 만들고 마음으로 잘 와 닿지 않습니다.

　반면 허술해 보이는 분청사기는 보는 사람의 마음에 자연스럽게 들어옵니다. 잘 그린 것처럼 보이지는 않지만, 도자기 위를 헤엄치는 물고기 그림들은 요즘 시대의 캐릭터나 현대 미술을 보는 듯합니다. 이 도자기가 박물관에 전시되지 않았다면 아무도 옛날에 만들어진 것으로 생각하지 못할 것입니다. 15세기에 만들어진 도자기에서 이런 현대적 향기가 흘러넘치는 경우는 전 세계적으로 찾아보기 어렵습니다.

　이 분청사기에 대한 설명들은 대체로 표면에 그려진 물고기의 상징성을 언급하는 데 그칩니다. 물고기는 알을 많이 낳기 때문

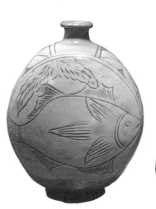
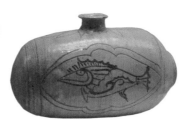
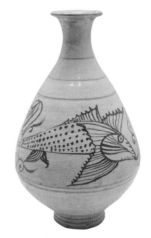

물고기 그림이 그려진 분청사기들

에 자손을 많이 낳기를 기원하는 의미에서 자주 그렸다는 것입니다. 그게 끝입니다. 다산을 기원하기 위해서 분청사기에 물고기를 그렸다는 것은 얼핏 중요한 설명처럼 들릴지 모르지만, 사실상 이 도자기의 가치와 전혀 관계없는 내용입니다. 이 도자기에 담긴 조선 시대 문화의 본질을 이해하는 데에나 이 도자기의 현대적 가치를 이해하는 데에 아무런 도움이 되지 않는 설명입니다.

미술사의 의무는 작품에 담긴 시대의 정신성을 드러내어 규명하는 것이라고 합니다. 그것을 위해서 가장 먼저 해야 할 일은 작품의 형식에 대한 철저한 분석입니다. 모양은 어떻게 만들어졌는지, 그 위에 그려진 그림이나 장식들은 어떻게 생기고 어떤 구조를 지녔는지를 무엇보다 먼저 꼼꼼하게 분석해야 합니다. 그렇게 분석된 사실들을 당대의 역사나 이념, 혹은 현재의 역사나 이념

에 비추어 재해석하는 것이 순서입니다.

　르네상스 미술이 인본주의에 입각하여 만들어졌다는 사실이나 그리스 조각들이 엄격한 수학적 질서를 추구하는 정신에서 만들어졌다는 사실은 모두 이런 순서에 의해 규명된 가치들입니다. 분청사기의 물고기 그림 역시 물고기의 상징성이 아니라 물고기를 어떻게 그려놓았는지 먼저 살펴야 합니다. 그렇게 보면 이 질문이 제일 처음 떠오릅니다. 이 물고기 그림은 잘 그려진 것일까요, 못 그려진 것일까요?

　분석 없이 그냥 보면 못 그렸다고 생각하기가 쉽습니다. 몇 개의 선들이 성의 없이 휘갈겨져 엉성한 모양의 물고기가 그려져 있기 때문입니다. 많은 전문가들은 이 모양만 보고 이 도자기가 민중들 사이에 만들어지고 민중들이 사용했던 도자기라고 판단합니다. 그렇다면 클레의 물고기 그림은 어떨까요?

클레가 그린 물고기 그림

일반적으로 사물을 실제와 똑같이 그릴수록 잘 그렸다고 생각하는 경우가 많습니다. 하지만 그림은 실제 모양을 사실적으로 그릴 수도 있고, 대상의 속성을 바탕으로 추상적으로 그릴 수도 있습니다. 모든 그림은 두 가지 방식 중 어느 쪽으로 그려졌는지를 고려하여 각각 다르게 평가되어야 합니다. 클레가 그린 물고기 그림은 사실적 표현이 아니라 추상적 표현으로 평가되어야 하는 추상 그림입니다. 분청사기의 물고기 그림도 마찬가지입니다. 물고기의 모양을 그대로 그리고자 한 의지가 전혀 안 보이고 물고기의 속성을 바탕으로 그려놓은 것이 분명한 이런 그림은 추상화로 평가되는 것이 합당합니다.

여기서 추상미술이 어떻게 만들어지는지를 좀 살펴볼 필요가 있습니다. 추상미술을 대하면 많은 사람들이 어려워합니다. 특히 몬드리안Piet Mondrian의 그림이나 칸딘스키의 그림처럼 사물을 그린 것이 아닌 완전 추상작품은 이해하고 평가하기가 참 어렵습니다. 그에 비하면 물고기같이 특정한 형상을 추상화한 그림은 어려움이 덜한 편입니다. 이런 그림은 대체로 두 가지 측면에서 분석할 수 있습니다.

먼저 대상의 이미지를 얼마나 잘 압축해서 표현했는가를 볼 수 있습니다. 사람의 얼굴을 과장하여 그린 캐리커처를 떠올려봅시다. 이런 그림은 특징만 뽑아서 그렸기 때문에 대상의 이미지가 사실적으로 표현된 것보다 더 사실적으로 보입니다. 그런데 과장만 되었을 뿐 대상의 이미지가 혼란스럽게 표현되었다면 그것은 제대로 된 추상이 아닙니다. 사슴을 그렸는데 개를 그린 것처럼

무엇을 그렸는지 알 수 없는 어린아이의 그림

여자의 얼굴을 완전히 새로운 방식으로 추상화해 그린 피카소의 그림

보이거나, 자동차를 그렸는데 세탁기처럼 보이는 경우가 그렇습니다. 어린아이들의 그림에서 많이 볼 수 있는 현상입니다.

그다음으로 봐야 할 것은 그렇게 특징만 추려서 그려진 그림의 상태가 지닌 조형성입니다. 이 단계에서 중요한 것은 추상화된 그림의 구조와 비례이고, 그렇게 해서 만들어진 형태의 새로움입니다.

피카소의 여자 얼굴 그림을 예로 들 수 있는데, 피카소는 여자 얼굴의 특징을 파악한 다음에 그것을 짜임새 있는 구조로 재구성해서 완전히 새로운 방식으로 얼굴을 표현했습니다. 아름다운 형태라고 말하긴 어렵더라도, 피카소가 그린 사람 얼굴의 구조와 비례는 대단히 잘 구성되어 있습니다. 얼굴이 아니라 순수 추상적 형태로도 손색이 없습니다. 그렇게 그려진 얼굴의 그림은 누구도 시도해보지 못한 새로운 형태입니다. 피카소가 최고의 화가로 인정받는 이유 중의 하나가 바로 이런 형태의 창조성입니다.

추상화의
진수를 발견하다

이런 관점으로 분청사기의 물고기 그림을 자세히 살펴보면 아무 생각 없이 자유롭게 물고기를 그려놓은 게 아니라는 것을 알 수 있습니다. 등에서 꼬리까지 이어지는 선을 보면 등 쪽이 급격하게 휘어져 있어 이 그림이 그냥 물고기가 아니라 붕어를 그려놓은 것이란 사실을 분명히 알 수 있습니

붕어의 특징이 단순한 선으로 압축되어 추상화된 모양

구조적 완성도가 뛰어난 물고기 그림

다. 선 하나에 붕어의 특징을 정확하게 표현해놓은 것입니다. 그것을 보지 못하면 이 물고기 그림은 아이들같이 천진난만하고 자유로운 마음으로 도공이 그려놓은 것이 될 수밖에 없습니다.

그리고 물고기 형태를 전체적으로 분석해보면 구조적인 짜임새가 뛰어나고 비례가 아름답습니다. 몇 개의 선들로 마구 그려진 모양이지만 그 안에는 매우 복잡하고 완성도 높은 구조를 이루고 있습니다. 보기와는 달리 조형적으로 매우 뛰어나다는 것을 알 수 있습니다.

그러면서도 물고기 그림이 아주 즐겁고 귀여워 보입니다. 이 그림만 따로 떼어놓고 보면 도저히 조선 초기에 그려졌다고 보기 어렵습니다. 현대인들의 감수성에도 전혀 거리낌 없이 파고들 정도로 친근한 인상으로 추상화되어 있습니다. 물고기의 형태를 추상적으로 잘 표현한 것을 넘어서서 보는 사람을 정서적으로 매료

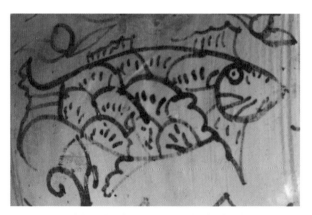

정서를 매료시키는 물고기의 귀여운 이미지

시키는 수준으로까지 표현되어 있는 것입니다. 얼핏 쉬워 보일지 모르지만 이 정도로 형태를 추상화하는 것은 물고기를 똑같이 그리는 것보다 훨씬 더 어렵습니다.

유머러스하고 허술한 표현으로 인해 이 물고기 그림에 이토록 복잡하고 완성도 높은 조형성이 구현되어 있다는 사실을 알아채는 것은 쉽지 않지만, 이러한 형식 분석을 통해 매우 차원 높은 추상화임을 깨닫게 됩니다.

이 물고기 그림은 모든 분청사기에 똑같은 모양으로 그려진 게 아니라 유사한 양식적 경향을 유지하면서 도자기마다 다양한 모양으로 그려졌습니다. 하나하나를 살펴보면 아주 재미있습니다.

꽃 그림 등과 함께 그려진 물고기 그림은 요즘의 일러스트레이

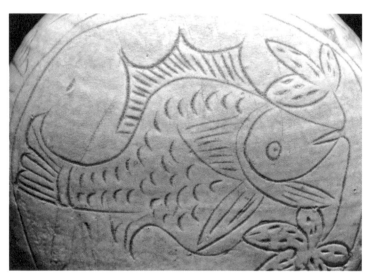

다이내믹한 추상적 표현이 뛰어난 물고기 그림

션을 보는 것 같은 착각이 들 정도로 현대적입니다. 조선 시대에 그려진 그림으로 도저히 믿어지지 않습니다. 앞에서 살펴본 그림과 유사한 느낌이면서, 물고기의 형태가 다이내믹하고 유머러스합니다. 활달한 필력의 선으로 물고기의 특징을 단순하고 정확하게 표현한 것을 보면 고도로 훈련된 솜씨임을 알아볼 수 있습니다.

유머러스한 느낌으로 과장된 물고기 모양을 보면, 형태의 특징을 포착하고 그것을 추상적으로 표현한 솜씨가 대단합니다. 물고기의 비늘 표현이나 입 근처에 그려진 꽃 모양도 매우 창조적이고 감칠맛 납니다. 어떻게 봐도 소박한 심성으로 그려진 아마추어의 작업으로 볼 여지가 없습니다. 물고기를 사실적으로 그릴 의지를 전혀 찾아볼 수 없는 것으로 보건대, 조선 초기의 분청사기에 그려진 것임에도 추상 그림임이 틀림없습니다.

분청사기 병의 하단부에 그려진 물고기 그림도 놀라울 정도로 현대적입니다. 이런 물고기를 조선 말기도 아니고 초기에 그릴 수 있었다는 것이 믿어지지 않습니다. 동시대에 화려한 장식만 추구했던 중국의 도자기와 비교해보면 정말 놀랍습니다.

병 아랫부분의 넓은 공간에 물고기를 가로로 헤엄치는 것처럼 그려놓은 아이디어가 재미있는데, 몇 개의 선으로 붕어의 모양을 단순하게 표현한 솜씨가 아주 뛰어납니다. 이 물고기의 입을 살펴보면 작은 물고기를 잡아먹고 있는 모습이 또한 흥미롭습니다. 상황을 포착하고 표현하는 관점이 아주 재미있습니다. 사실 이 병의 물고기 그림은 앞의 것들에 비해서 조금 기량이 떨어져 보입니다. 선의 흐름에 힘이 떨어져 보이고, 선들의 짜임새도 약한

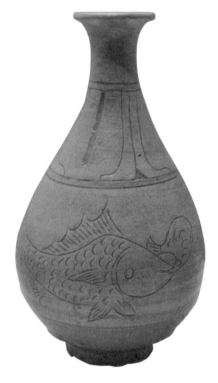

귀엽고 천진난만한 모양이 특징적인 분청사기의 물고기 그림

것 같습니다. 그렇지만 천진난만한 느낌은 훨씬 더합니다.

　병의 형태를 보면 좌우의 대칭성이 반듯하고, 곡면 흐름이 아
주 부드럽고 탄탄합니다. 매우 정성 들여 만들어진 것을 알 수 있
습니다. 그렇다면 병 위에 그려진 그림도 대충 그려진 것은 아닐
것입니다. 분청사기 중에는 이렇게 완성도 있게 만들어진 것들이
많아서 그 위에 그려진 그림이 성의 없이 그려진 게 아니라 추상
적으로 그려졌으리라고 추측하게 해주는 경우가 많습니다.

조선 특유의
추상 미학

　　　　물고기 두 마리가 세로로 세워져 그려
진 분청사기는 1960년 프랑스 파리에서 전시되었을 때 프랑스 사
람들에게 마티스의 작품과 같은 인상을 주었다고 합니다. 보는
눈은 동양과 서양이 서로 다르지 않은 듯합니다.

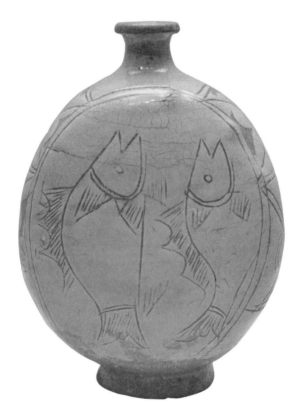

두 마리의 물고기가 그려진 분청사기

아닌 게 아니라 이 물고기 그림은 현대 미술의 거장 마티스의 작품을 연상케 할 만큼 추상성이 강합니다. 물고기의 특징이 아주 단순한 선으로 표현된 것도 그렇지만 특징만 남기고 과감하게 비우고 생략한 모양이 그렇습니다. 조선 시대에 이런 과감한 추상을 대중들이 받아들였다는 것이 믿어지지 않습니다.

병의 몸체 전체가 무늬와 물고기 모양으로 빈틈없이 상감된 이 분청사기는 분청사기가 청자의 기술 부족으로 만들어진 게 아니라는 것을 잘 보여줍니다. 그냥 붓으로 그려진 게 아니라 상감을 한 그림이기 때문에 표현이 더 정갈하고 마감이 좋습니다. 그중에서도 물고기를 그려놓은 것을 보면, 물고기의 특징을 단순화하

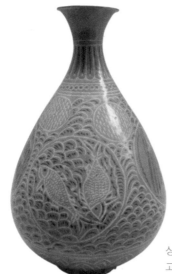

상감으로 그려진 무늬와 물고기의
고전적인 풍모가 인상적인 분청사기

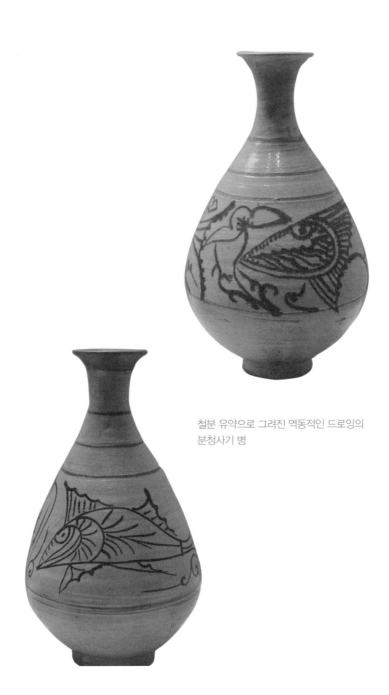

철분 유약으로 그려진 역동적인 드로잉의
분청사기 병

45

여 표현한 모양이 단단하고 구조적입니다. 역동성이 떨어지는 대신 구조적인 견고함이 두드러지고 고전주의적인 인상을 준다는 것이 특징적입니다.

　물고기의 그림이 붓으로 매우 다이내믹하게 그려진 분청사기들도 많습니다. 주로 철분의 유약으로 그려졌는데, 상감이 아니라 붓으로 그려졌기에 다른 물고기 그림에 비해 활달한 붓의 터치가 두드러져 보입니다. 특정한 물고기를 표현하기보다 물고기의 형태를 빌려 구성적 표현을 한 것이 대부분입니다. 대체로 유선형의 물고기 몸체를 기본으로 하여 얼굴과 지느러미 등의 구조가 물고기를 벗어난 면 구성을 이루고 있습니다. 그렇게 구성된 면 안에 점들이나 선들이 패턴처럼 채워져 있어 매우 현대적입니다. 겉모양만 보면 자유롭게 그려진 것 같지만 물고기의 형태나 패턴장식들은 일정한 인상과 일관된 조형 법칙들이 적용되어 있어 견고한 양식적 특징을 보여줍니다. 표현방식만 본다면 칸딘스키나 클레, 미로 등 현대 화가들의 작품들과 유사합니다. 그래서 그림만 떼어놓고 보면 조선 시대의 그림으로 알아보기가 쉽지 않습니다. 특히 오사카에 있는 동양 도자 박물관의 분청사기 그림은 그릇의 거친 모양과 더불어 현대적인 느낌이 물씬 우러납니다.

　분청사기의 현대적 특징을 그동안 많은 사람들은 현대적인 이미지와 닮았다는 정도로 설명했지, 그 자체가 추상적 표현이라고는 설명하지 않았습니다. 이제까지 살펴봤듯 분청사기에 그려진 물고기 그림들은 이 도자기에 담긴 추상적 미학을 제대로 드러냅

니다. 모양이 아닌 특성에 대한 정확한 표현, 그리고 그런 추상적 표현을 통해 새로운 형태를 창조하는 것은 분청사기뿐 아니라 조선 시대의 문화 전체에서 발견됩니다.

그러면서도 마음을 편하고 즐겁게 만들어주는 것을 보면, 조선의 추상 조형은 현대의 추상미술보다도 어떤 점에서는 더 뛰어나다고 할 수 있습니다. 실험성이 강한 현대 추상미술들은 아무래도 마음을 훈훈하게 만들어주는 힘이 약합니다. 도대체 이런 분청사기를 만든 조선 시대의 문화는 어떠했을까요? 그간 알고 있었던 것들과 아주 다를 것만 같아 더 궁금해집니다.

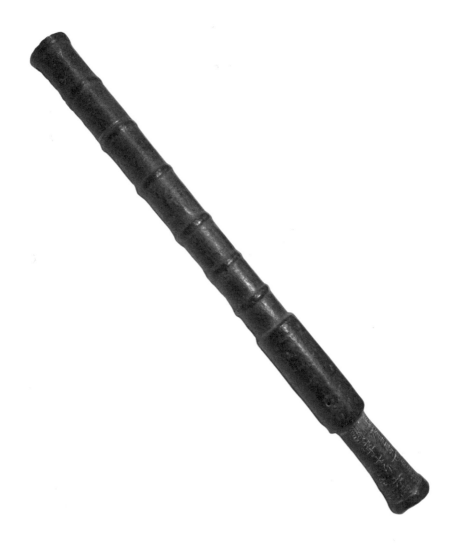

조선에 대한
오해

분청사기 같은 추상적인 도자기를 도공들이 마음대로 만들었다는 것만큼 황당한 설명도 없습니다. 추상성이 강한 형태들은 순수미술이든 디자인이든 그것을 향유하는 대중들의 수준 높은 미적 감각과 그런 대중들이 등장할 수 있는 경제적 여유가 없으면 만들어질 수가 없습니다.

19세기 말 프랑스에서 최초로 추상미술이 시작되었던 데에는 서유럽 최초로 공화국을 만들었던 평등한 국민 대중들과 프랑스의 뛰어난 경제력이 있었습니다. 마찬가지로 조선 초기의 분청사기는 당시 조선 대중들의 뛰어난 문화적 감수성과 사회의 경제적 여유가 만들었다고 보는 게 합리적입니다.

조선 시대의 경제 상황이 좋았을 것이라는 견해에 고개를 갸우뚱하는 사람들이 있을 것입니다. 조선 시대는 상업이 발전하지 않아 경제 사정이 안 좋았다는 것이 일반적으로 거의 상식화되어 있기 때문입니다. 워낙 오래전 역사이므로 어느 견해가 맞는지 확인하기가 쉽지는 않지만, 방법이 없는 것은 아닙니다. 당시에 만들어졌던 무기를 살펴보는 것입니다.

경제력과 군사 기술의
상관관계

동서고금을 막론하고 군사 분야에는

당대의 경제력이나 기술력, 문화 수준 등이 집중됩니다. 지금이 그렇습니다. 우리나라의 기술이 비약적으로 발전하고 경제 수준이 선진국에 이르면서 군사력도 동시에 강해지고 있습니다. 어느새 우리나라는 뛰어난 무기들을 자체적으로 개발하고 있고, 심지어 해외에 수출까지 하고 있습니다. 동시에 한류 열풍이 국제적으로 일어나면서 문화적 파워도 막강해지고 있습니다.

한 나라의 발전은 이처럼 모든 분야가 연동되어 이루어집니다. 무기나 군사력이 어떤지 살펴보면 그 사회의 경제 수준이나 기술 수준을 어느 정도 엿볼 수 있습니다. 조선 시대를 그린 사극에서 전쟁 장면을 보면 말을 탄 기병들이 돌격하거나, 궁수가 성 위에서 활을 쏘거나, 칼과 창으로 적들과 백병전을 치르는 모습이 거의 전부입니다. 그래서 조선 시대의 군사력이나 무기 수준은 임

해외에 수출하고 있는 국산 첨단 무기들

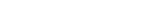

일본의 조총

진왜란 때까지도 열악한 상태였으리라고 생각하기가 쉽습니다. 이것은 임진왜란 때 조총을 쓰는 일본군 앞에서 활이나 쏴대는 조선군의 모습과 겹쳐지면서 더욱 확고해졌습니다. 당연히 조선의 기술력이나 경제력도 열악했을 것이라고 생각하게 됩니다.

그러나 임진왜란은 일본보다 뛰어난 조선의 화포와 군함에 의해 극복되었습니다. 조선의 수군이 일본 수군을 압도할 수 있었던 것은 이순신 장군 때문이기도 했지만, 막강한 성능의 화포와 그것을 싣고 함포사격을 할 수 있는 견고한 배 때문이었습니다.

많은 한국 사람의 머릿속에는 일본군이 가지고 있던 조총이 당대 최고의 첨단 무기로 기억되어 있습니다. 그런데 조총은 어디까지나 개인화기였습니다. 화력에 있어서는 조선의 화포에 비할 바가 못 되었습니다. 화력뿐 아니라 만드는 데 들어가는 기술이나 비용도 화포가 훨씬 더 뛰어난 기술을 필요로 했습니다. 물론 일본도 화포를 만들기는 했지만 철의 질이 너무 떨어져 성능 좋은 화포를 만들 수 없었습니다. 포탄을 발사할 때 포 자체가 폭발하는 경우가 많아 주력 무기로 활용하기 어려울 정도였습니다.

그래서 임진왜란은 일본의 조총과 조선의 화포가 싸운 전쟁이었다고 할 수도 있습니다. 당연히 막강한 화력의 화포가 이길 수

밖에 없었지요.

조선은 이미 건국 초기부터 뛰어난 성능을 가진 화포를 만들 수 있는 기술을 확보하고 있었습니다. 화포 기술은 고려 말부터 개발되고 있었기 때문에 화포를 만드는 것은 크게 어려운 일이 아니었습니다. 그렇게 조선은 시작부터 성능이 뛰어난 화포와 각종 첨단 화약 무기들을 개발하며 국방력을 한껏 강화하고 있었습니다. 그 수준은 상상을 넘어섭니다.

우선 태종 17년의 기록을 보면 화약 무기를 사용하는 화통군의 수가 무려 1만 명이었습니다. 활이나 칼, 창 같은 재래식 무기를 쓰는 군인 말고 화약 무기를 쓰는 군대가 따로 있었다는 사실부터가 놀라운데, 그 규모가 소수정예의 특수부대 정도가 아니라 거의 일반 정규군 수준으로 보입니다. 그만큼 화약 무기도 많이 만들어졌는데, 중·소 화통이 1만 3,500정쯤 만들어졌고 그 외에 다연발 공격무기들도 많이 만들어졌습니다. 그 정도면 조선 군대는 거의 현대식으로 무장되었다고 할 만합니다. 이는 태종 때의 상황이고 그 이후에도 무기와 군사력은 질과 양에 있어서 발전을 거듭해갑니다. 활 쏘고, 칼 휘두르고, 창으로 찌르는 조선의 군인은 그야말로 사극에나 나오는 장면이었던 것입니다.

무기가 발달되었다는 사실은 기술력이 그만큼 막강했다는 것을 의미합니다. 당시 조선은 화약제조기술이나 각종 무기들을 만드는 금속가공기술이 매우 발달되어 있었습니다. 그렇게 많은 무기들을 개발하고 많은 군인들을 무장시키려면 경제적 자원도 엄청나게 투여되어야 합니다. 그것을 생각하면 당시의 경제력도 기

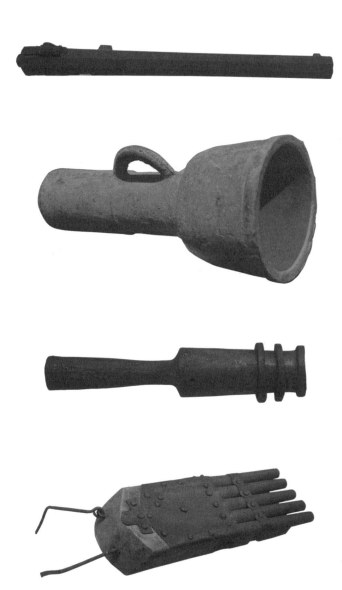

조선이 만든 첨단의 화기들, 신묘명포 완구 삼안총 우열자포

술력만큼이나 대단했다는 것을 알 수 있습니다.

분청사기는 이런 사회적 배경 안에서 만들어졌던 것입니다. 뛰어난 기술력과 대단한 경제력을 가진 사회에서 대중들의 도자기가 아무렇게나 만들어졌을 리 없겠지요. 나중에 만들어지는 백자도 동일한 배경에서 만들어졌고, 겉모양에 치중하기보다는 조선의 성리학 이념을 가장 잘 표현할 수 있는 양식으로 개발되었습니다.

이런 사실들을 살펴보면 조선은 군사적으로나, 경제적으로나, 문화적으로나 우리가 알고 있는 것보다 훨씬 뛰어났던 것 같습니다. 지금까지 조선을 바라보았던 우리의 시각을 대폭 수정할 필요가 있습니다.

예나 지금이나 무기에 적용된 기술은 일상에 그대로 적용됩니다. 따라서 조선 초의 무기들은 조선 시대의 기술이 어떠했으며, 그런 기술들을 통해 삶이 어떠했는지를 짐작할 수 있게 합니다. 그런 관점에서 매우 흥미로운 것이 승자총통勝字銃筒입니다. 총통은 지금의 대포와 같은 무기인데, 승자총통은 조선 시대에 만들어진 개인용 미니 대포, 요즘의 총에 해당하는 무기였습니다.

조선 군인들의 모습을
그려보다

조선 시대 군사력의 중심은 막강한 화력을 가진 화포, 총통이었습니다. 이런 화포를 작은 사이즈로 만

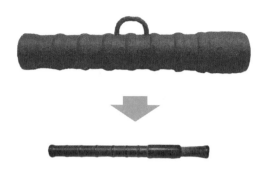

화포와 구조가 동일한 승자총통

들면 군인 개개인도 막강한 화력을 가질 수 있습니다. 그래서 조선 초기부터 개발되었던 것이 개인용 총통이었습니다. 개인용 총통은 13세기부터 화승총이 등장하는 15세기까지 유럽과 아시아 지역에서 많이 사용되던 무기였습니다. 조선도 중국의 영향을 받아 일찌감치 개인용 총통으로 무장하였습니다.

조선의 군인들은 드라마에서처럼 활이나 쏘고 칼과 창만 휘둘렀던 게 아니라 첨단의 개인화기 총통을 쏘고 있었던 것입니다. 유물도 적지 않게 남아 있고, 기록도 많이 발견되었기에 전혀 의심할 바 없는 사실임에도 불구하고, 총통을 쏘는 조선의 군인은 잘 상상되지 않습니다.

박물관에 가면 총통을 어렵지 않게 볼 수 있습니다. 청동 파이프를 잘라놓은 것 같은 모양으로 박물관에 덩그러니 전시되어 있으니 이게 조선 시대에 사용되었던 무시무시한 개인용 대포였다는 것을 실감하기가 좀 어렵습니다. 뒷부분에 긴 나무 막대를 끼워놓지 않아 그렇습니다. 총통의 뒤쪽을 보면 짧으면서 뒤로 갈

사용할 때의 총통 모양

수록 약간 넓어지는 파이프 구조가 있습니다. 이 부분에 긴 나무 막대기를 끼워야 제대로 된 총통이 만들어집니다.

　총통에서는 화약이 폭발하기 때문에 손을 댈 수가 없습니다. 그래서 총통에는 꼭 나무 막대기를 끼워서 손잡이로 사용해야 합니다. 청동으로 만들어진 총통 부분은 무겁고, 발사할 때 반동도 크기에 기다란 막대기를 끼워야 합니다. 막대기를 끼워놓고 보면 청동 부분만 있을 때보다 길고 날렵해져서 무기치고는 상당히 멋져 보입니다. 이 막대기의 끝에 날카로운 금속을 부착해놓으면 유사시에 창처럼 적을 공격하는 데 사용할 수도 있습니다.

　총통을 쏘는 방법은, 먼저 총통의 심지에 불을 붙이고 긴 막대기를 두 손으로 꼭 감아쥐고서는 허리춤에 안정되게 밀착한 다음에 총통 앞부분을 적에게 겨누어 발사될 때까지 기다리는 것입니다. 사극에서는 전혀 볼 수 없었던 낯선 모습입니다.

　그래서 총통을 쏘는 조선 군인의 모습을 처음 접했을 때 문화적 충격이 좀 컸습니다. 일단 조선의 군인이 총을 쏜다는 것이 전

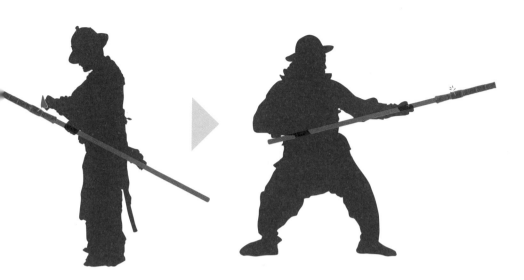

총통을 쏘는 과정

혀 현실적으로 다가오지 않았고, 마치 공상과학 영화를 보는 듯했습니다. 어디에서도 보지 못했던 모습이라 매우 생소했습니다. 한편으로, 포졸복 같은 군복을 입은 군인이 긴 총통을 잡고 적을 향해 발포하는 모습이 강렬한 인상으로 다가왔습니다. 특히 창같이 생긴 무기를 들고 가 찌르는 게 아니라 정지된 자세로 제자리에서 공격하는 전투 행위가 남달라 보였습니다. 마치 〈반지의 제왕〉에 나오는 레골라스가 기다란 활로 적을 공격하는 듯한 느낌이었습니다.

　그간 사극에 의해 형성되었던 조선의 군인이나 군사력에 대한 이미지가 완전히 무너지고 더 당당하고 자랑스러운 이미지가 마음속에 그려졌습니다. 작은 청동 덩어리에 불과해 보이는 총통은 조선 초기부터 대단한 전과를 가져다주었습니다. 세종 대에 4군

6진을 개척할 때나 대마도 정벌에서도 큰 역할을 했고, 16세기에 일어났던 삼포왜란이나 을묘왜변에서도 많은 활약을 했습니다. 특히 2만 명에 달하는 여진족이 북방의 경계를 침입했던 이탕개의 난 때 혁혁한 공을 세웁니다. 이때 활약했던 총통이 바로 승자총통이었습니다.

승자총통의 성능과
혁혁한 공

승자총통은 전라좌수사였던 김지가 개발한 것이었습니다. 기존의 총통들이 화살을 주로 쏘았던 데에 비해 승자총통은 철환이라는 작은 금속탄환을 동시에 여러 발 발사하도록 만들어졌습니다. 일종의 산탄총으로 개발되었습니다. 직선으로 발사하는 캐논포에 해당하는 무기인데, 그리기 위해서 승자총통은 기존의 총통보다 직경이 굵어지고 길이가 길어졌습니다.

약 15발의 철환을 발사하려면 화약이 많이 들어가야 했기에 직경을 굵게 만들어 화력은 다른 총통에 비해 여덟 배 정도 높아졌습니다. 그리고 철환이 발사될 때 넓게 퍼지지 않고 직선으로 날아가게 하기 위해 총신의 길이를 길게 했습니다. 승자총통은 길이가 무려 50센티미터로, 다른 총통에 비해 약 1.8배 깁니다. 덕분에 사거리는 거의 720미터에 달해 총통 중에서도 최고의 성능을 자랑했습니다.

이런 뛰어난 성능의 무기로 무장했던 조선군이라면 전투력도 거의 일당백에 가까웠을 것입니다. 실지로 그런 일이 일어납니다. 앞서 언급했다시피, 1583년 이탕개의 난 때 총통은 엄청난 활약을 합니다. 당시 여진족이 적은 규모로 조선의 북쪽 국경지대를 수시로 넘나들며 약탈했기에 조선군도 거기에 대응할 수 있는 규모로 방어하고 있었습니다. 그런데 우두머리 이탕개를 중심으로 2만 명에 달하는 대규모의 기병이 갑자기 북방의 경계선을 넘어 공격해옵니다. 조선군은 순식간에 열세에 놓여 결전을 벌이다가 종성에서 포위되어 구원군이 올 때까지 치열한 수성전을 펼칩니다. 성안의 조선 병력은 갑사 12명에 정군이 724명에 불과했습니다. 총 736명이 2만의 기병에 포위되어 방어전을 펼쳤으니 절망적인 상황이었지만 성안의 조선군은 신립 장군의 지원군이 올 때까지 여진족 기병의 공격을 필사적으로 버텨냅니다. 그렇게 할 수 있었던 가장 큰 힘은 승자총통이었습니다.

　적이 가까이 왔을 때 승자총통은 산탄총의 화력으로 수많은 적을 한꺼번에 물리쳤고, 신속한 기동성과 긴 사거리는 멀리서 재빨리 움직이는 여진족 기마병들에게도 큰 피해를 입혔습니다. 그렇게 소수의 조선군이 승자총통으로 원거리, 근거리에서 여진족들을 효과적으로 공격하고, 여진족들의 공격을 효과적으로 막은 덕분에 엄청난 병력의 열세를 극복할 수 있었습니다. 이렇게 이탕개의 난 이후로 승자총통은 조선군의 주력화기로 자리를 잡았고, 이런 첨단 무기로 무장한 조선의 군사력은 누구도 넘보기 어려울 정도가 됩니다.

안타깝게도 승자총통은 10년 후에 벌어지는 임진왜란에서 완전히 개념이 다른 총인 조총과 부딪치면서 서서히 쇠퇴하게 됩니다. 조총에 승자총통이 일방적으로 밀렸던 것은 아니었습니다. 유효사거리나 화력, 그리고 장전속도에 있어서는 오히려 앞섰습니다. 다만 승자총통에 없었던 것이 조총에는 있었습니다. 방아쇠와 손잡이였습니다.

조총은 방아쇠를 당기면 화약에 바로 불이 붙어 총알이 발사되는 화승총이었습니다. 심지가 타들어가는 것을 기다려야 하는 승자총통과는 달리 원하는 타이밍에 쏠 수 있었습니다. 그리고 손잡이가 붙어 있어 총을 볼에 대고 조준사격을 할 수 있었습니다. 그렇기에 명중률이 승자총통과는 비교할 수 없을 정도로 뛰어났습니다.

전투 상황에서 이런 조총의 성능은 승자총통을 한참이나 앞섰고, 덕분에 조선군은 엄청난 피해를 입었습니다. 그래도 승자총통이 조총을 능가하는 장점도 많았기 때문에 완전히 무기력했던 것은 아니었습니다. 적이 무리로 쳐들어오거나 위에서 아래로 사격할 때는 그 위력이 조총보다 뛰어났습니다. 승자총통이 가진 치명적인 문제는 따로 있었습니다. 바로 구리와 화약이었습니다.

화약의 폭발력을 견디어야 하므로 총통의 재료는 단단한 철보다 연성 좋은 청동이 주로 쓰였습니다. 청동의 주재료인 구리가 한반도에서 귀했던 탓에 무기 수요가 늘어나는 데에 대응하기가 어려워진 것입니다.

또한 승자총통은 화력이 강한 만큼 화약 소모량이 많았습니다.

한번 발사할 때마다 조총의 두 배가 넘는 화약이 들어갔습니다. 화약의 재료인 질산칼륨도 국내에서 얻기 아주 어려운 재료였습니다. 이런 치명적인 이유들로 인해 승자총통은 점점 만들기 부담스러운 무기가 되어갔고, 결국 임진왜란 이후로 조총이 국산화되면서 역사의 뒤안길로 물러납니다. 그렇지만 이 승자총통에는 당시 최고로 발달된 기술이 담겨 있어서 조선의 기술력과 선조들의 지혜를 살펴보는 데 큰 도움이 됩니다.

기능을 고려한
정교한 디자인

우선 승자총통의 구조를 살펴보면 몸통이 파이프와 유사한데 크게 세 개의 마디로 이루어져 있습니다. 각각의 마디들은 매우 기능적으로 만들어졌습니다.

앞쪽의 마디는 탄환이 나가는 총열 부분으로 탄환이 발사되는 경로라서 길게 만들어져 있습니다. 총통 전체의 무게를 가볍게 하기 위해 이 부분의 두께는 다소 얇아졌습니다. 마치 반지를 여러 개 끼운 모양의, 죽절이라는 마디가 만들어져 있습니다. 죽절의 구조적 보강으로 총열 부분은 충격에 잘 파손되지 않고, 잘 휘어지지도 않게 됩니다. 단순한 모양이지만 기능적인 면이 많이 고려된 것을 알 수 있습니다.

중간 마디는 총열보다 굵게 만들어져 있습니다. 안쪽에 화약이 폭발하는 약실이 있어서 충격 강화를 위해 두껍게 만들어놓은 것

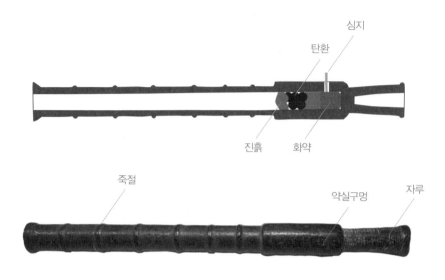

심지
탄환
진흙 화약

죽절 약실구멍 자루

승자총통의 구조

입니다. 그런 덕분에 총통의 뒤쪽이 무거워져 긴 앞부분과 안정
된 무게 균형을 이룹니다. 시각적으로도 이 부분의 볼륨감이 앞
뒤의 마디들보다 커서 안정감을 줍니다.

　뒤쪽의 마디는 뒤로 갈수록 넓어지는 구조인데, 손잡이 역할
을 할 수 있는 긴 막대기를 단단히 끼우는 부분입니다. 입구가 넓
고 안쪽으로 갈수록 좁아지는 구조인 것은 나무를 깎아서 끼우기
좋게 하기 위해서인 것으로 보입니다. 파이프처럼 구멍의 두께가
일정하면 나무 막대기를 매우 정교하게 깎아야 단단히 끼워지게
되는데, 이렇게 되면 나무 막대기의 끝부분을 조금만 경사지게
깎아서 끼워도 잘 빠지지 않습니다.

　모양은 단순해 보이지만 각 부분이 기능적 문제들을 훌륭하게

해결하도록 디자인된 것을 알 수 있습니다. 그러다 보니 형태가 미세하게 복잡해져서 만들기가 쉽지 않습니다. 특히 긴 총열 부분의 구멍을 뚫는 것이 가장 어렵습니다. 구멍이 화약의 폭발력을 낭비 없이 탄환에 전달하도록 만들어져야 하는 동시에, 탄환이 아무런 마찰 없이 발사될 수 있도록 매끄럽게 만들어져야 합니다. 사실 총이나 대포에서 가장 중요한 기술이 총열의 구멍을 정확한 직선으로 매끄럽게 만드는 것입니다.

증기기관의 출력을 혁신적으로 개선하려 했던 제임스 와트[James Watt]가 직면했던 문제도 같은 것이었습니다. 증기의 압력이 새지 않고 그대로 피스톤에 전달되면서도 피스톤이 원활하게 움직이려면 피스톤 실린더가 매우 정교하게 만들어져야 합니다. 그 문제를 기술적으로 해결하지 못해서 제임스 와트는 파산까지 하게 되었지만, 결국 정부의 협조로 성공합니다. 대포의 포신 안에서 포탄이 날아가는 것과 피스톤이 실린더 안을 움직이는 것은 근본적으로 원리가 같은데, 제임스 와트는 당시 영국 군대의 대포 포신 만드는 기술을 적용하여 고출력의 증기기관을 개발할 수 있었던 것입니다. 그렇게 만들어진 증기기관으로 영국은 이후 산업혁명이라는 인류 역사 초유의 생산 혁신을 이루게 됩니다.

승자총통의 총열 구멍은 아주 작기 때문에 증기기관의 실린더보다 훨씬 더 만들기 어렵습니다. 지금이야 첨단 가공 기계로 총열에 길고 반듯한 구멍을 뚫으면 되지만 당시에는 그런 방법을 쓸 수가 없었습니다. 그렇다면 첨단 가공 기계가 없었던 옛날에는 그 문제를 어떻게 해결했을까요?

조선의 주조기술을
다시 보다

　　　　　　　해결하는 방법은 두 가지가 있었습니다. 총열 안의 긴 탄환 구멍과 같은 모양의 단단한 금속 구조물을 총통의 재료인 청동을 가열하여 엿처럼 감싸면서 총통의 모양을 두드려 만드는 것이 첫 번째 방법입니다. 조총의 총열이 모두 이런 방식으로 만들어졌습니다. 이렇게 만들면 첨단의 기계를 동원해 깎지 않더라도 총열의 긴 구멍을 정교하게 만들 수 있습니다. 구멍을 뚫는 대신 구멍 모양을 감싸서 만든다는 역발상이 매우 놀라운데, 첨단 기술이 없었던 옛날이라도 지혜를 짜내면 얼마든지 정교한 가공을 할 수 있다는 것을 잘 보여줍니다. 그런데 이렇게 만들면 시간과 노력이 지나치게 투여된다는 단점이 있습니다. 정교하고 튼튼하기는 한데, 비용이 너무 많이 들어갑니다.

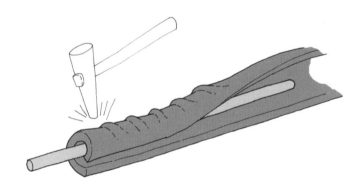

탄환 구멍과 같은 모양의 금속 심을 둘러싸면서 총열의 정교한 구멍을 만드는 과정

그래서 승자총통은 주로 정교하게 만들진 형틀에 청동을 녹여 부어 주조하는 두 번째 방법을 택했던 것으로 보입니다. 긴 구멍을 감싸고 있는 총열 두께를 일정하게 유지하면서 가늘고 긴 구멍을 정확하게 주조한다는 것은 정말 어려운 일입니다. 둥글고 긴 총통의 바깥 형틀 안에 구멍이 되는 모양의 형틀을 공중에 띄워야 하므로 약간의 오차만 생겨도 문제가 됩니다.

당시 기술자들은 이를 해결하기 위해서 총통의 바깥 형틀과 가운데의 구멍 형틀 사이에 채플릿이라는 작은 철제 기둥을 끼워서 정확한 총열 구멍을 주조했습니다. 녹은 청동이 형틀 안을 채우면 채플릿도 청동과 한 몸이 되어 굳는데, 식힌 다음에 구멍 형

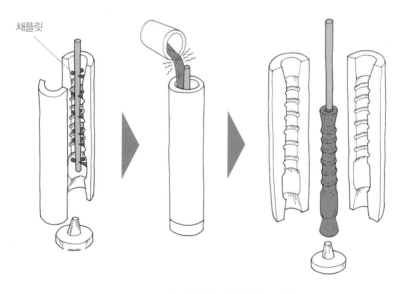

채플릿

채플릿을 이용한 승자총통의 주조과정

틀만 빼내면 탄환 구멍이 매우 정교하게 만들어집니다. 이런 방식으로 주조하면 정교한 승자총통을 아주 손쉽게 대량생산할 수 있습니다. 조선의 군대는 이처럼 뛰어난 기술로 군사력을 강화할 수 있었던 것입니다.

승자총통을 만들 수 있을 만큼 발달한 조선의 주조기술은 같은 무기류에도 많이 적용되었습니다. 조선 초기의 기술이 이 정도였으니 이후로도 계속 발전했을 것입니다. 뒤에 살펴볼 비격진천뢰飛擊震天雷를 보면 철제 주조기술도 앞서나갔음을 알 수 있는데, 이는 청동 주조의 발전과 무관하지 않을 것입니다.

임진왜란 때 거북선의 앞부분에 입을 벌리고 있는 용의 머리를 크게 만들어 붙였던 기록이 있는데, 아마도 조선의 주조기술이 발달했기에 가능하지 않았나 싶습니다. 포효하는 용의 머리에서 대포가 작열하는 초현실적인 모습을 직면했던 일본군들이 얼마나 공포에 떨었을지 상상이 갑니다.

주조기술의 발전은 일상의 여러 분야, 특히 정밀성이 요구되는 물건을 만드는 데에 크게 기여했을 것입니다. 전국의 강수량

철 주조로 만들어졌던 비격진천뢰

정교하게 주조된 창덕궁의
측우기와 측우대 (국립중앙박물관)

을 측정하던 조선 시대의 측우기는 세종 때 처음 제작되었는데, 아마 같은 모양의 측우기를 대량생산하여 전국에 배포했을 것입니다. 측우기를 살펴보면 재료나 형태가 총통과 매우 흡사한데, 원기둥 모양에 총통의 총열처럼 죽절 같은 테두리 마디가 있습니다. 총통에 발휘되었던 주조기술은 무기뿐만 아니라 조선 시대의 많은 도구들에도 적용되었을 것입니다.

아울러 조선 시대의 무기들을 살펴보면 당시의 기술력과 경제력이 생각보다 훨씬 뛰어났으리라는 것을 유추할 수 있습니다. 그동안 겉모양만 보고 조선 초기의 문화에 대해서 많은 오해를 하고 있었다는 반성도 하게 됩니다. 조선 시대, 특히 조선 초기의 문화에 대해서는 전면적으로 재평가해야 할 것 같습니다.

조선의 무기나 군사적 사안에 담긴 기술적·경제적 사실들은 조선 시대의 문화에 대한 흥미로운 이야기들을 많이 들려주고 있습니다. 이런 것들을 도자기나 건축, 공예 등과 연결시켜본다면 조선 문화의 진면목이 더 많이 드러날 것입니다. 앞으로 어떤 이야기를 더 들을 수 있을지 궁금해집니다.

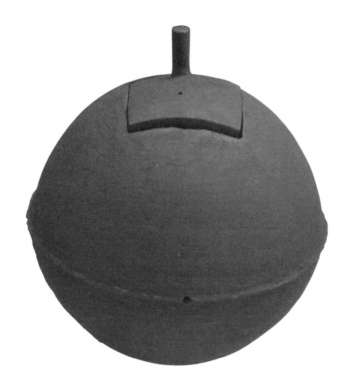

조선의
세계적 최첨단 무기

　　　　　조선은 초기부터 첨단 무기들을 많이 개발했습니다. 앞서 살펴본 총통이나 대포 같은 화약 무기들을 개발하는 데에는 당연히 당시의 최첨단 기술들이 동원되었습니다. 그 기술들은 무기 개발을 거듭할수록 발전되었습니다. 그러다 임진왜란에 직면하면서 더욱 가열 차게 발전되었던 것 같습니다. 그것을 입증해주는 무기 중 대표적인 것이 비격진천뢰라는 폭탄입니다. 이름은 많이들 들어보았을 이 폭탄은 그냥 폭탄이 아니라 시한폭탄이었습니다. 조선 시대에 시한폭탄이 만들어졌다는 것이 참 놀랍습니다. 이렇게 임진왜란 때 조선은 칼과 활로만 싸운 게 아니라 각종 첨단 무기들을 개발하면서 싸웠습니다.

　원래 '진천뢰'라는 것은 시한폭탄으로 중국에서 많이 만들어졌던 무기였습니다. 조선의 진천뢰에는 '비격'이라는 말이 붙어 있습니다. 하늘로 날아간다는 뜻입니다. 중국의 진천뢰는 손으로 던지거나 흙에 묻어 적을 공격하는 무기로 오늘날 수류탄이나 지뢰에 가까웠습니다. 조선의 비격진천뢰는 포로 쏘아서 적을 공격하는 시한폭탄이었습니다. 사정거리가 500~600보(약 300~400미터)에 달했다고 하니 진천뢰와는 완전히 다른 용도로 개발된 폭탄이었다는 것을 알 수 있습니다. 먼 거리에서 공격해 들어오는 적의 중심부나 적이 방어하고 있는 성안으로 쏘아서 원하는 시간에 폭발시켜 적에게 큰 피해를 입히는 것이 비격진천뢰였습니다. 서양에서 이런 시한폭탄은 거의 200년 후에나 등장합니다.

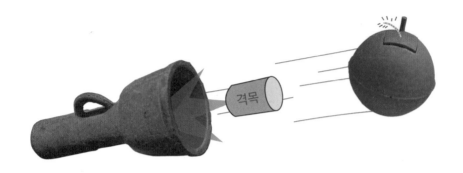

완구의 모양과 비격진천뢰를 쏘는 모습

그러니 비격진천뢰는 당시 세계적인 최첨단의 무기였습니다.

비격진천뢰는 화포의 일종인 완구碗口에 장전하여 발사했습니다. 완구는 대포라고 하기에는 좀 귀여운 형태를 띠었는데, 입구가 둥글고 큰 데 반해 포신이 짧아서 정확성은 떨어지지만 큰 돌이나 비격진천뢰같이 파괴력이 큰 탄환을 발사하기에 좋았습니다. 작고 손잡이가 달려 있어 들고 다니면서 기습적으로 적을 공격할 수도 있었고, 이동용 발사대를 사용해 명중률을 높일 수 있었습니다.

비격진천뢰는 임진왜란 때 조선 시대의 무기 개발 기관이었던 군기감의 기술자인 화포장 이장손李長孫이 개발했다고 합니다. 첩보 영화 '007 시리즈'에서 제임스 본드에게 새로 개발된 무기를 건네는 엔지니어 Q가 연상됩니다. 임진왜란 때 이런 첨단의 무기를 개발했던 기관과 기술자가 있었다는 사실은 조선 시대가 생각보다 고도의 첨단 기술을 지닌 국가였다는 것을 알려줍니다. 조선 정부는 이미 건국 초기부터 화약 무기를 비롯해 새로운 무기

를 개발하는 데에 많은 관심을 두었고 국가적 차원에서 투자하고 있었던 것입니다.

비격진천뢰는 적용된 기술이나 파괴력은 뛰어났지만, 대포로 쏜 직후 시간을 두고 폭파되는 폭탄으로 적에게 피할 수 있는 시간을 충분히 줄 수 있었기에, 적에게 바로 피해를 주는 폭탄에 비해 기능적으로 단점을 갖고 있었습니다. 아마도 야간 기습 공격이나 임진왜란의 특수한 상황에 맞추어 개발된 무기가 아니었나 싶습니다. 임진왜란 때 만들어진 것이니 충분히 그런 추정을 할 수 있습니다.

따라서 비격진천뢰는 뛰어난 성능에도 불구하고 모든 전투에서 사용되지는 않았던 것 같습니다. 비격진천뢰가 두드러진 활약을 했던 경우는 경주 수복 전투가 대표적입니다. 경주성을 점령하고 있었던 왜군들에게 비격진천뢰를 쏘았는데, 바로 폭발하지 않자 둥글게 생긴 게 뭔가 하고 호기심에 왜군들이 그 주변에 몰려들었다가 많은 사상자를 냈다고 합니다. 만일 비격진천뢰의 성능을 그들이 알았다면 충분히 피할 수 있었다는 얘기도 됩니다. 이처럼 임진왜란의 여러 전투에서 간간이 모습은 보이지만 전면적으로는 사용되지 않았고, 특수한 상황에서만 사용되었던 것 같습니다. 이순신 장군도 사용했다는 기록이 있으니 경우에 따라 매우 뛰어난 역할을 수행했던 것 같습니다.

이런 사실들을 종합해보면 조선은 기존에 개발되어 있는 무기만 가지고 전쟁에 임하는 수준이 아니라 상황에 맞는 무기를 그때그때 개발할 능력을 가지고 있었다는 사실을 알 수 있습니다.

그것은 곧 조선이 매우 뛰어난 산업적 기술을 가지고 있었다는 것을 말해줍니다. 지금과 마찬가지로 무기 개발과 제작은 화학이나 금속이나 기계적 구조와 관련된 기술이 집약되어 이루어집니다. 그래서 군수산업이라는 말을 붙입니다. 조선은 군수산업이라는 말을 붙일 수 있을 정도로 무기의 개발이나 제작이 뛰어났던 것 같습니다. 그만큼 일반적인 기술의 수준도 대단했으리라는 것을 추측할 수 있습니다.

시한폭탄의 조건에 맞는 공학적 구조

비격진천뢰의 구조를 보면 철로 주조한 구 형태의 몸체와 심지를 나사처럼 감은 목곡과 목곡을 보호하는 대나무 통과 폭발할 때 튀어 나갈 얇은 철 조각과 철로 만들어진 뚜껑으로 이루어졌습니다.

시계도 없는 시절에 시한폭탄을 만들어낸 뛰어난 지혜가 바로 이 목곡에 담겨 있습니다. 시한폭탄으로 작동하는 핵심 부품으로 원리는 간단합니다. 이 부분에 심지를 얼마나 길게 감는가에 따라 폭발 시간이 결정되는 것입니다. 심지가 길면 불이 오래 타들어가서 늦게 폭발하고, 짧으면 빨리 폭발하는 구조입니다. 행여 중간에 불이 꺼질 수도 있기 때문에 목곡의 심지는 보통 두 가닥으로 만들었습니다. 하나가 꺼지더라도 나머지 하나가 계속 타들어가서 점화할 수 있게 됩니다. 그래서 철로 만들어진 뚜껑에도

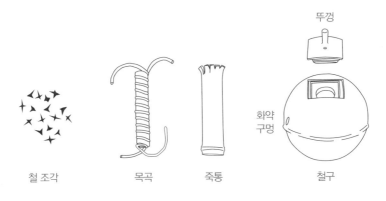

철 조각 목곡 죽통 뚜껑 / 화약 구멍 / 철구

비격진천뢰의 구조

심지 구멍이 두 개 뚫려 있습니다.

심지를 감고 난 목곡은 대나무 통에 넣고, 철 조각이 가득 들어 있는 몸체에 끼워 넣습니다. 그러고서 화약을 넣는 구멍으로 화약을 넣고 철 뚜껑을 닫으면 끝입니다. 이제 완구에 장전하여 적을 향해 쏘면 됩니다.

비격진천뢰의 진짜 중요한 부분은 몸체입니다. 이 부분은 지름이 약 21센티미터, 둘레가 약 68센티미터로 일반적인 대포 탄환에 비해 좀 큰 편입니다. 문제는 속이 비어 있다는 것입니다. 이렇게 속이 빈 형태를 철로 대량생산한다는 것은 지금도 어려운 일입니다.

게다가 대나무 통이 들어가는 구멍이나 화약이 들어가는 구멍도 뚫려야 하기 때문에 매우 정확하게 만들어져야 합니다. 특히 뚜껑이 닫히는 부분은 뚜껑이 안으로 들어가서 직각으로 회전해야 하기 때문에 공간이 이중으로 만들어져야 합니다. 주조로 만

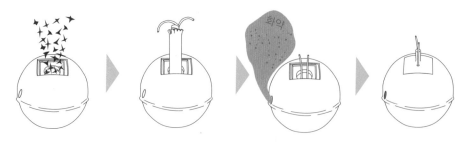

비격진천뢰의 조립 과정

들기가 거의 불가능한 구조입니다.

더 큰 문제는 완구에서 발사될 때부터 목곡의 심지가 다 탈 때까지 모든 충격을 견뎌내야 하는 동시에, 내부에서 폭발이 일어날 때는 쉽게 깨지도록 만들어져야 한다는 것입니다.

조선 시대의 시한폭탄 몸체에 요구되는 이러한 조건들은 지금의 첨단 가공기술로도 해결하기가 어려운 문제들입니다. 그런데 실제로 발굴된 비격진천뢰의 몸체를 보면 이 모든 요구사항들이 공학적으로 매우 잘 해결되어 있습니다.

일단 완구가 발사될 때의 충격이나 바닥에 떨어졌을 때의 충격을 견딜 수 있게 몸체를, 겉보기와 달리 매우 두껍게 만들었습니다. 그런데 위아래와 양옆의 두께가 조금 다릅니다. 이런 구조에서는 내부에 폭발이 일어났을 때 얇은 부분이 쉽게 깨집니다. 탁월한 공학적 계산입니다. 게다가 공기 기포가 많도록 철을 주조하여 내부 충격에 더 쉽게 깨지게 만들었습니다. 그러면서 내부의 복잡한 부분들을 정확하게 만들어놓은 솜씨는 참으로 대단합

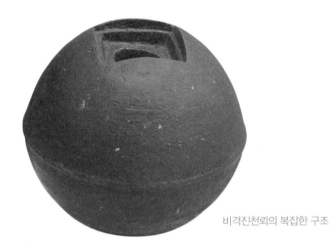

비격진천뢰의 복잡한 구조

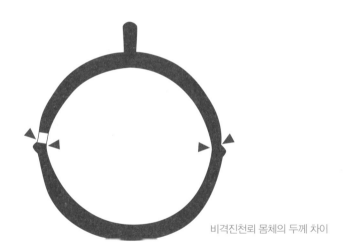

비격진천뢰 몸체의 두께 차이

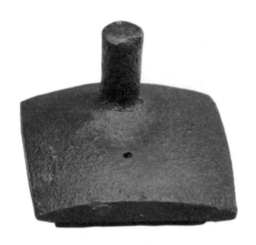

뚜껑의 구조

니다.

　만들어진 상태만 보면 산업시대에 제작된 물건처럼 보입니다. 서양에서 이처럼 철을 제대로 주조하기 시작했던 것은 산업혁명 때였습니다. 조선은 임진왜란 때에 이미 뛰어난 수준의 산업기술을 가지고 있었던 것입니다.

　뚜껑은 이 비격진천뢰에서 가장 견고해야 하는 부분입니다. 마지막 폭발할 때까지 목곡의 심지 부분이 파손되어서는 안 되기 때문입니다. 그래서 이 뚜껑은 몸체처럼 주조가 아니라 단조로 만들어졌습니다. 망치로 두드려서 조직을 매우 강하게 만들어놓은 것입니다. 따라서 최종 폭발할 때까지 뚜껑이 보호하는 목곡 부분이 손상되지 않습니다. 가공법을 달리해서 구조적 요구사항을 충족시킨 기술적 선택이 뛰어납니다. 임진왜란 때 어떻게 이

런 기술과 공학적 지식을 구현할 수 있었는지 보고서도 믿어지지 않습니다.

조선 상공업의
진짜 이야기

이미 승자총통에서 조선의 주조기술이 대단히 뛰어났다는 것은 확인했지만, 임진왜란이 일어났던 시기에 이르러서는 주조기술이나 기타 가공기술이 현대의 산업국가를 연상시킬 정도로 발전되었습니다. 이런 성과는 결코 공업과 기술을 천시하는 사회에서는 이루어질 수 없을 것입니다. 조선시대에 사농공상士農工商이라는 말을 앞세워 상업과 공업을 천한 직업으로 등한시했다는 것은 대단히 잘못된 이해임을 알 수 있습니다. 당시 이런 말이 나왔던 것은 농사를 지어야 할 국민들이 수익이 더 좋은 상업이나 공업 등의 분야로 전환하는 것을 막기 위함이었다고 합니다. 농업생산에 피해가 생길까 봐 정부 차원에서 여론조작을 한 흔적이지요. 실지로 조선은 상공업이 무척 발달했던 나라였습니다.

조선 전기의 기록을 보면, 공조에서는 55종의 세분화된 수공업 분야에서 만든 물건들이 수백 종에 달했다고 합니다. 중앙정부의 30여 개의 관청에서 일했던 수공업자들이 무려 2,800여 명에 이르렀고, 그들은 각각 129종의 업종으로 나뉘어 분업적 생산을 하고 있었습니다. 경국대전을 보면 지방 350개 고을에서 3,653명

의 수공업자들이 27종의 업종에서 일했다고 합니다.

이렇듯 조선 시대는 국가 기관에서 수공업 생산을 하는 기관을 따로 두고 엄청난 규모의 수공업자들을 채용해서 생산 활동을 했습니다. 사농공상의 모습이 전혀 아닙니다. 이런 명백한 사실이 있음에도 불구하고 어떻게 지금까지 조선 사회가 공업이나 기술을 천시했던 나라로 각인되어 있었는지 참으로 놀랍고도 안타까운 일입니다.

그러니 비격진천뢰는 어느 한 사람의 기술자가 단독으로 만들었던 것이 아니라 조선 초기부터, 아니 고려 때부터 내려오는 기술 축적의 결과였습니다. 비격진천뢰의 몸체에 구현된 금속기술은 이미 앙부일구仰釜日晷 같은 해시계에서 준비되고 있었습니다. 비격진천뢰와 같은 첨단 무기들은 조선 시대의 기술 수준을 반영하는 거울이라고 해도 과언이 아닙니다. 이렇게 조선 사회는 우리의 선입견과 달리 일찌감치 튼튼한 기술적 인프라를 구축하고 있었으며 꾸준히 기술을 발전시켜나갔습니다. 뒤에서 충분한 경제적 능력이 뒷받침하고 있었기에 가능했던 것입니다.

비격진천뢰에 구현된 조선의 철 가공기술은 일상생활에도 적용되어 각종 농기구나 가마솥 같은 주방용품 등이 만들어지는 데크게 기여했던 것 같습니다. 일본의 조총을 방어하기 위해서 철로 만들어진 솥뚜껑을 동원했던 것을 보면 충분히 짐작할 수 있습니다. 철을 주조해 만들어졌던 가마솥이 지금은 시골을 상징하는 유물이 되었지만, 다른 한편으로 일상생활용품을 철로 주조해서 썼다는 것은 대단히 수준 높은 문명의 증거입니다. 서양에서

철을 주조해서 생활용품을 만들어 쓰는 것은 산업혁명 시대에나 가능해집니다. 조선은 이미 오래전부터 무기를 만들기 위해 기술을 개발하고, 그렇게 개발된 기술을 일상에 적용하는 매우 현대적인 산업적 시스템을 구축하고 있었던 것을 알 수 있습니다.

반구 형태에 우주를 담은 시계

앙부일구

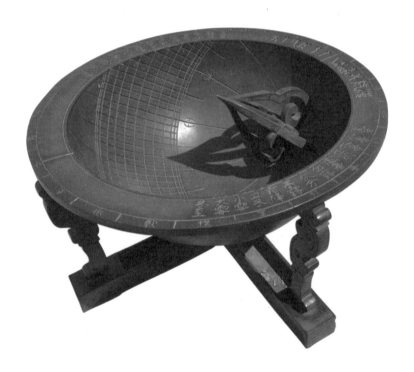

정확하고 아름다운
기능성 시계

앙부일구는 해시계로 많이 알려져 있습니다. 앙부는 하늘을 우러르는 가마솥 같다는 뜻인데, 둥근 구 모양의 몸체인 시반이 중국의 웍wok처럼 거꾸로 받쳐져 있어서 일단 요즘의 시계와 완전히 다른, 호기심을 끌 만한 모양입니다. 구 모양의 시반이 그릇처럼 네 개의 다리로 받쳐져 있고 구 안쪽에는 시곗바늘 역할을 하는 멋진 구조의 영침이 있어서 하나의 조각품으로도 손색이 없어 보입니다. 전체적으로 기하학적인 형태라서 요즘의 감각에도 잘 맞습니다.

앙부일구는 조선 시대에 만들어진 시계이지만 궁궐을 비롯해 여러 유적지나 박물관에서 자주 만날 수 있습니다. 물론 진품이 아닌 모사품들이 대부분이지만, 조각품도 아니고 시계라는 기능적 제품이기에 진품의 여부는 의미가 별로 없습니다. 오히려 진품과 똑같은 모양으로 만들어진 모사품들은 조선 시대에 만들어진 시계구조를 직접 만져보고 시간을 측정해보는 체험을 가능하게 해주어 다른 유물보다 더 친근하고 실감 나게 다가옵니다. 앙부일구가 처음 만들어진 것은 세종대왕 때로 장영실, 이천, 김조 등이 만들었다는 기록이 있습니다. 역시 좋은 것은 세종대왕 때다 만들어졌던 것 같습니다. 조선 초기에 이렇게 기능적이고 미니멀한 스타일의 시계가 만들어졌다는 것은 참 놀라운 일입니다. 앙부일구는 뛰어난 기능성 때문인지 조선 말까지도 계속 만들어졌습니다.

앙부일구는 시계로 알려져 있지만 시계 기능만 있는 것이 아닙니다. 앙부일구의 진짜 뛰어난 기능은 날짜까지 알려준다는 점입니다. 오늘이 몇 월 며칠인지 정확하게 알 수 있습니다. 시계뿐 아니라 달력까지 된다는 것입니다. 이 놀라운 성능의 비밀은 앙부일구의 몸체의 오목한 구 형태와 그 안에 새겨진 가로세로의 선들에 있습니다.

원리는 어렵지 않습니다. 지구는 태양 주변을 자전과 공전을 하면서 계속 움직이기 때문에 하늘의 태양은 1년을 주기로 계속 다르게 움직입니다. 아침에 동쪽에서 떠올라 저녁에는 서쪽으로 질 뿐 아니라, 여름에는 높이 떠서 움직이고, 겨울에는 낮게 떠서 움직입니다. 앙부일구의 오목한 구 형태의 몸체는 태양과 지구의 그런 거대한 움직임을 영침의 그림자를 통해 모두 담아낼 수 있었습니다.

세종실록에 앙부일구는 원나라 때 곽수경이 새롭게 개발한 앙

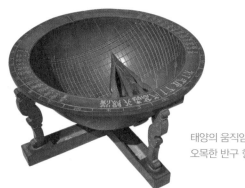

태양의 움직임을 정확하게 담아내는
오목한 반구 형태의 구조

의仰儀의 제작법에 따라 만들었다는 기록이 있습니다. 원래 중국의 해시계는 평면으로 만들어졌습니다. 따라서 태양의 움직임을 제대로 담아낼 수가 없었습니다. 태양은 일 년 동안 구 형태로 움직이는데, 평면의 해시계는 그런 입체적인 태양의 움직임을 단편적으로 표시할 수밖에 없었던 것입니다. 이런 해시계로는 하루의 시간 정도만 측정할 수 있었습니다.

그러다 원나라 때에 태양의 움직임을 그대로 담아낼 수 있는 반구 형태의 해시계가 만들어졌습니다. 이슬람 천문학이 도입되었기 때문이었습니다. 세계적인 제국이었던 원나라는 이슬람 문화와 활발하게 교류할 수 있었고, 덕분에 이슬람의 발달된 천문학을 도입하여 앙의를 만들 수 있었습니다. 그것이 조선 초기에 도입되어 앙부일구가 만들어졌습니다.

원나라 곽수경의 앙의는 지름이 12.5미터가 넘는 거대한 해시계였습니다. 뒤집어진 반구 형태의 몸체라는 공통점 말고는 크기를 비롯해 앙부일구와 많은 점이 달랐습니다. 조선의 앙부일구는 원나라의 영향을 받기는 했지만 마치 요즘의 첨단 기계처럼 매우 작은 크기로 만들어졌고 영침 부분을 비롯해서 받침대 부분이 공예품처럼 아주 정교하게 만들어졌습니다. 지구상에서 만들어졌던 해시계 가운데 가장 작으면서도 정확하여 사용성이 뛰어나고, 가장 아름다운 해시계로 인정받고 있습니다.

반구 형태로 만들어진 앙부일구는 영침의 그림자가 움직이는 것을 가로세로로 새겨진 7줄의 선과 13줄의 선들을 기준으로 측정하여 하루의 시간뿐 아니라 오늘이 일 년 중 어느 날에 해당하

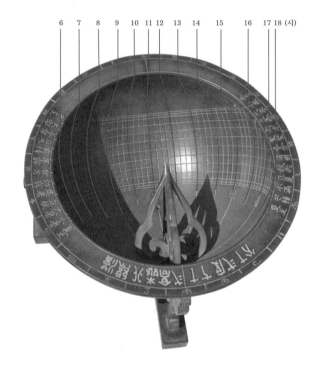

6 7 8 9 10 11 12 13 14 15 16 17 18 (시)

하루의 시간을 담아내는 세로 구획선들

는지도 정확하게 알려줄 수 있습니다.

영침을 기준으로 앙부일구에 세로로 새겨진 선들은 시간을 구획합니다. 동쪽에서 떠 서쪽으로 지는 태양의 움직임이 앙부일구 안쪽에서는 서쪽에서 동쪽으로 움직이는 영침의 그림자로 표시됩니다. 그래서 세로로 새겨진 선의 끝에는 조선 시대에 시간을 구분하는 기준이었던 12간지의 이름이 표시되어 있습니다. 물론 해가 떠 있는 묘시(오전 6시)에서 유시(오후 6시)까지만 표시되어 있습니다. 그렇게 두 시간 단위로 구획된 긴 세로선 안쪽으로는

짧은 세로선들이 8칸을 이루며 세밀하게 새겨져 있어 25분 단위로 시간을 체크할 수 있습니다.

뛰어난 인포그래픽 처리를 가능하게 한 금속기술

태양은 일 년 동안 높이를 달리해서 움직입니다. 여름에는 가장 높이 뜨고, 겨울에는 가장 낮게 뜹니

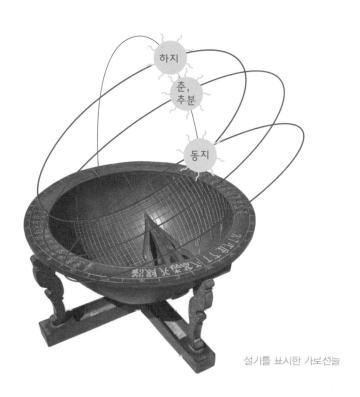

설기를 표시한 가로선늘

다. 그래서 여름에는 영침의 그림자가 가장 짧고, 겨울에는 가장 길어집니다. 앙부일구에서는 이것을 절기로 구분해서 선을 새겨 놓았습니다. 절기는 15일 간격으로 있으므로 이 선들을 기준으로 영침 그림자의 높이를 측정해보면 현재의 날짜를 대략 알 수 있습니다.

지금이야 절기가 별로 중요하지 않지만, 조선 시대에는 절기가 농업생산을 위해서 결정적이었습니다. 앙부일구를 보면 복잡하게 숫자를 계산하거나 달력을 보지 않더라도 절기 상황을 한눈에 쉽게 알 수 있습니다. 앙부일구에는 절기 선이 열세 개밖에 그어져 있지 않은데, 그것은 해가 가장 긴 하지와 가장 짧은 동지선을 위아래로 했을 때 그 안에 겹치는 절기가 있어서입니다.

이처럼 앙부일구는 시간과 날짜를 동시에 알려주기 때문에 다른 해시계와는 비교할 수 없을 정도로 성능이 뛰어납니다. 게다가 시간과 날짜를, 영침의 그림자 끝의 위치만 체크하면 쉽게 알 수 있게 한 인포그래픽infographic(정보를 시각적 이미지로 전달하는 그래픽) 처리가 아주 뛰어납니다. 당시의 앙부일구는 요즘으로 치면 첨단 기술로 만들어진 스위스의 명품 시계에 해당된다고 할 수도 있겠습니다.

앙부일구의 진정 뛰어난 점은 그런 인포그래픽 처리를 정확하고 정교하게 주조했던 금속기술에 있습니다. 앙부일구를 구성하는 몸체인 시반과 시곗바늘 역할을 하는 영침, 받침대 등은 모두 청동을 주조해서 만들어졌습니다. 그중 무엇보다도 시반에 새겨진 정교한 선들과 복잡한 글자를 정확하게 주조한다는 것은 지금

의 기술로도 쉽지 않습니다. 시계와 달력이라는 기능을 제대로 수행하려면 시반의 둥근 면은 정확한 구 형태로 만들어져야 했고, 그 안에 새겨진 선들도 정확하게 그어져야 했습니다. 그런 점을 고려하고 앙부일구를 보면 조선 시대의 청동 주조기술이 보통 수준이 아니었다는 것을 알 수 있습니다.

이렇게 복잡하면서도 정확하게 금속을 가공하는 기술이 조선 초기부터 확보되어 있었기에 이후 각종 첨단 무기들도 개발할 수 있었던 것입니다. 특히 비격진천뢰처럼 속이 빈 둥근 구형의 폭탄은, 반구형의 앙부일구 몸체를 정확하게 만들었던 금속 주조기술이 없었다면 결코 나올 수 없었을 것입니다. 지금 우리가 알고 있는 것보다 조선이 훨씬 발전되었다는 것을 알 수 있습니다.

부인도 쏠 수 있던 기계식 활

부인노

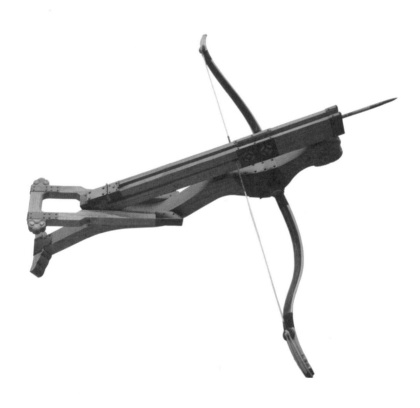

쇠뇌의 역사

수원화성에는 서장대, 동북노대라는 시설이 있습니다. 노弩, 즉 쇠뇌를 쏘는 곳으로 수원화성에서 가장 높은 곳에 만들어져 있습니다. 쇠뇌는 그것을 쏘는 시설을 따로 만들어놓을 정도로 조선 시대에 아주 중요한 무기였고, 군사력에서 커다란 비중을 차지하고 있었습니다.

조선은 화약 무기만 사용했던 것이 아니었습니다. 화약 무기는 화약이라는 재료를 수급해야 하므로 한계가 명백했고, 청동으로 무기를 제작하는 데에도 비용이 많이 들어갔습니다. 국방력을 온전히 화약 무기에만 의지하기 어려웠던 조선 정부는 화약 무기뿐 아니라 거기에 준하는 기계식 무기 개발에도 많은 노력을 기울였습니다. 쇠뇌 계통의 무기들도 그런 과정에서 다양하게 개발되었습니다.

쇠뇌는 스위스 전설에 나오는 윌리엄 텔이 사용했던, 총처럼

수원화성의 노대

쇠뇌의 방아쇠

쏘는 활인 석궁입니다. 총통과 마찬가지로 우리 사극에서는 절대 볼 수 없고 박물관에서도 잘 볼 수 없는 탓에, 서양에서는 석궁을 많이 사용했고 우리는 활을 많이 사용했다고 생각하기가 쉬운 것 같습니다. 그러나 실제로 우리 역사에서도 쇠뇌라 불리는 석궁을 아주 오래전부터 무기로 쓰고 있었습니다.

우리 역사에서 쇠뇌는 고조선 시대부터 사용되었다고 여겨지며, 삼한 시대에 낙랑의 유물로 보이는 쇠뇌의 방아쇠가 발굴되었습니다. 삼국시대에 이르면 고구려, 백제, 신라 모두 뛰어난 쇠뇌들을 만드는 기술이 개발되었고, 전투에 많이 사용했다는 기록이 있습니다. 통일신라 때에는 당나라가 신라의 기술자들을 초빙하여 뛰어난 쇠뇌를 만들게 했다는 기록도 있습니다. 고려 때는 쇠뇌 부대도 있었다고 합니다.

화약 무기가 발달한 조선 시대에도 쇠뇌가 많이 만들어졌고, 전투에 유용하게 사용되었습니다. 세종대왕도 쇠뇌의 개발에 관심이 많았고, 임진왜란 때 진주성 전투에서도 활과 포와 함께 쇠

뇌를 쓴 기록이 있습니다. 그렇게 쇠뇌는 우리 역사와 꾸준히 함께하면서 우리를 지켜주었던 중요한 무기였습니다.

쇠뇌는
활과 어떻게 다른가

활은 콤팩트해서 말을 타고 다니면서 쓰기에 좋았고, 보병들도 휴대하고 다니면서 아주 편리하게 사용했습니다. 그런 간편함이 전투 시에 아주 유리했기에 실제로 자주 쓰였는데, 우리 역사에서는 활이나 칼만 가지고 싸웠던 것처럼 오해되기도 했습니다.

그러나 활의 문제는 사용에 숙련되는 데 너무 많은 시간이 걸린다는 것이었습니다. 활을 잡고 시위를 당기는 데에 팔의 근력이 많이 필요했고, 시위를 당김과 동시에 목표물을 정확하게 조준해서 쏘는 데에 대단히 많은 훈련과 숙련이 필요했습니다. 그러니 활을 능숙하게 사용하는 군인을 조련하는 데에는 시간과 비용이 적잖이 들어갔습니다. 전쟁에 신속한 대응이 필요할 때에는 활이 그다지 유리하지 않았던 것입니다.

쇠뇌는 활의 이런 모든 단점들을 해결해주었습니다. 우선 사용하는 데에 근력이 많이 필요하지 않았고, 조준사격을 할 수 있기 때문에 파괴력과 명중률이 아주 높았습니다. 그리고 사용하는 데에 필요한 훈련시간이 거의 들지 않았습니다. 게다가 활줄을 방아쇠 고리에 걸어두고 원하는 타이밍에 발사할 수 있기 때문에

매복한 상태에서도 쏠 수 있고, 소리가 나지 않아서 적을 습격하기에도 뛰어났습니다. 이런 특징들은 분명 총통보다 뛰어난 점이었습니다.

이렇듯 쇠뇌는 활에 비해 단점이 적고, 장점이 많은 무기였기에 조선 시대까지 활에 못지않게 자주 사용되었습니다. 또한 기계적으로 개선될 여지가 많아서 파괴력이나 사거리 등의 성능이 필요에 따라 다양하게 개발되었습니다.

기계적 메커니즘의
진수를 보여주는
부인노

그렇게 개발된 쇠뇌 중에서 부인노라고 불리는 것이 있습니다. 무기의 이름에 갑자기 '부인'이라는 말이 들어가서 당혹스러운데, 여성들이 사용했던 무기라는 뜻이 아니라 여성들이 쏠 수 있을 정도로 쉽게 사용할 수 있는 무기라서 그런 이름이 붙었다고 합니다. 수노기라 불리기도 하는 이런 종류의 쇠뇌는 연발로 쏠 수 있게 개발된 것이었습니다. 그래서 성능이 일반적인 쇠뇌와는 비교할 수 없을 정도로 뛰어났습니다.

부인노의 구조를 보면 앞쪽에 활같이 생긴 구조가 쇠뇌의 몸통 양쪽으로 펼쳐져 있습니다. 그리고 긴 몸통의 윗부분에는 긴 사각의 통이 붙어 있습니다. 요즘으로 치면 소총의 탄창 역할을 하는 부분인데, 여기에 짧은 화살을 열 개 정도 넣어서 장전하게 됩

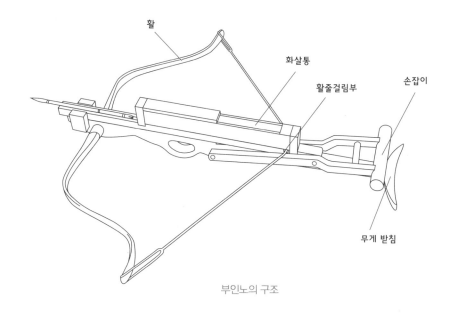

활

화살통

활줄걸림부

손잡이

무게 받침

부인노의 구조

니다. 일반적인 쇠뇌처럼 화살을 한 발씩 장전해서 쏘는 게 아니라 이 탄창 같은 박스에 화살을 모두 넣어서 순차적으로 쏘게 되어 있기 때문에 연발 사격이 가능한 것입니다.

그리고 그 뒤에는 손잡이 같은 것이 있습니다. 부인노에서 가장 핵심적인 역할을 하는 부분인 이 손잡이를 잡고 비스듬히 위로 올리면 쇠뇌의 윗부분이 앞으로 나아가서 자동으로 활줄을 걸쇠에 끼웁니다. 다시 아래로 당기면 지렛대의 원리가 작용해 힘을 전혀 들이지 않은 채로 활이 당겨집니다. 손잡이를 끝까지 내리면 활줄이 최대한 당겨졌다가 걸림쇠에서 빠져 화살을 엄청난 힘으로 발사시킵니다.

그런 식으로 손잡이를 빠르게 위아래로 올렸다 내렸다 하면 최고 1초에 한 발씩 쏠 수 있다고 합니다. 화살이나 화승총과는 비

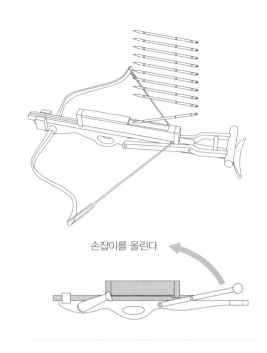

손잡이를 올린다

턱에 활시위가 걸림

활줄이 걸릴 때까지 민다

손잡이를 당겨 내린다

손잡이를 끝까지 내리면 화살이 발사된다

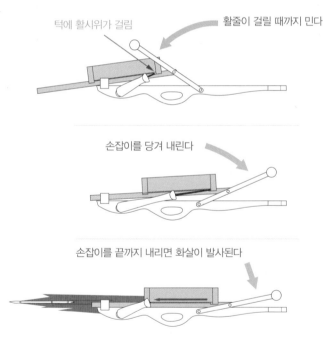

부인노의 발사 과정

교할 수 없을 정도로 빨랐으며, 당시에는 요즘의 기관총을 보는 것이나 마찬가지였을 것입니다. 그만큼 적에게 치명적인 손상을 입혔습니다.

부인노의 가장 뒷부분은 몸에 안정되게 받쳐서 고정할 수 있도록 만들어져 있습니다. 가로로 휘어져 있는 부분을 아랫배에 대고, 부인노를 왼손으로 단단하게 잡으면 부인노가 몸에 안정되게 부착되기에 오른손으로 손잡이를 올렸다 내렸다 하면서 적을 공격하기가 좋습니다.

이 수노기는 연발로 쏠 수 있는 기능에 맞추어 구조가 매우 복잡하고 합리적으로 디자인되었습니다. 탄창처럼 화살 여러 개를 한꺼번에 재는 구조나, 자동으로 시위가 걸리도록 한 손잡이와 지렛대 구조 등은 요즘의 기계장치처럼 공학적으로 개발된 메커니즘입니다. 기계적 구조를 통해 기능성을 강화하는 매우 현대적

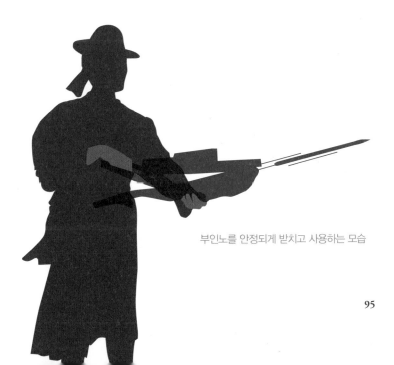

부인노를 안정되게 받치고 사용하는 모습

인 면모를 볼 수 있습니다.

사용의 안정감을 고려해서 인체공학적으로 디자인한 점도 우수합니다. 엄격하게 좌우대칭 구조로 만들어 무게 중심이 흔들리지 않게 했고, 부인노의 하중이 가장 뒤에 있는 가로 받침대에 모두 실리게 하여 부인노가 몸에 부착되었을 때 안정감이 만들어지게 한 점도 뛰어납니다.

이렇게 부인노는 활이나 총통과는 달리 기계적 메커니즘의 개발을 통해 성능을 향상시킨 매우 현대적인 무기입니다. 이후로도 쇠뇌는 기계적인 구조 개발을 통해 다양한 성능을 발휘할 수 있도록 발전됩니다.

배의 닻줄 올리는 녹로 구조를 적용한 녹로노나, 활대 아홉 개로 만든 구궁노 등이 기계적 구조 개발을 통해 성능을 비약적으로 향상시킨 무기들이었습니다. 이렇게 개발된 무기들은 조선의 국방력을 높이는 데에 크게 기여했습니다. 조선 시대의 이런 메커니즘 개발 기술은 무기에만 머물지 않고 일상생활에도 그대로

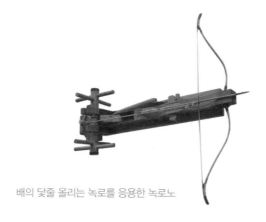

배의 닻줄 올리는 녹로를 응용한 녹로노

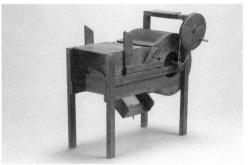

기계적 메커니즘 개발로 만들어진 무자위와 풍구 (국립민속박물관)

적용되었을 것입니다.

기능은 다르지만 논에 물을 강제로 대는 기구인 무자위나 곡물에 섞인 쭉정이나 겨, 먼지 등을 걸러내는 풍구를 보면 조선 시대의 기계적 메커니즘 개발 기술을 엿볼 수 있습니다.

무기 이름에 '부인'이 들어갈 정도로 기능적인 발전을 이룬 쇠뇌에서는 조선 시대의 다른 무기류에서는 볼 수 없었던 기계적 메커니즘 개발능력을 볼 수 있습니다. 이것은 매우 현대적인 공학적 기술 경향입니다. 이를 통해 조선 시대의 무기들이 매우 다양한 방법으로 개발되었다는 것뿐만 아니라, 조선 시대의 기술이 기계적 메커니즘을 개발하는 데까지 발전되어 있었다는 것도 알수 있어서 의미가 큽니다.

기계적 메커니즘의 개발은 산업혁명 전후로 서양에서 발달된 기술로 알려져 있지만, 조선 시대에도 그러한 기술이 무기를 비롯해 다양한 분야에서 이루어지고 있었음을 확인할 수 있습니다.

조선의 라이프스타일을 열다

경제력이나 군사력을 통해 사회가 안정되고 기술이 발달하면서 조선에서는 성리학 이념에 입각한 새로운 삶의 체계들이 서서히 구축됩니다. 의식주에서 가장 보편적으로, 가장 견고하게 이루어집니다. 한옥이라고 하는 조선의 고유한 삶의 공간이 구체적으로 만들어지고, 한복이라고 하는 조선 특유의 의복들이 구체화됩니다. 그리고 먹을거리와 관련된 그릇이나 상 구조 등도 모습을 갖춥니다. 그렇게 해서 조선식의 문화는 철학이나 이념을 넘어서서 실제 삶으로 녹아들어갑니다.

성리학 이념이 만든 조선의 표준주택

서백당

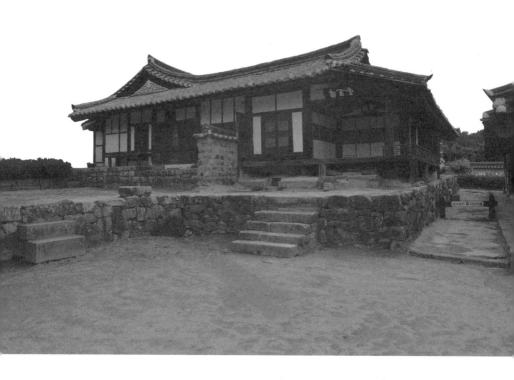

의식주에 녹아들어간
철학

조선은 우리가 알고 있는 것과 달리, 성리학에 도덕적 명분을 가지고 집착한 것이 아니었습니다. 건국 초기부터 이 고등 철학을 삶의 모든 곳에 비추어 조선만의 특수한 문화를 발전시킨 것을 보면, 성리학을 차원 높은 새로운 문화, 문명을 만드는 열쇠로 이용했다는 것을 알 수 있습니다.

조선의 문화는, 우리에게는 너무나 익숙해 평범해 보이기까지 하지만, 중국이나 일본의 것과 비교해보면 유형이 완전히 다릅니다. 의식주를 중심으로 생각해보면 더 확실히 느낄 수 있습니다. 지리적으로 거의 붙어 있는 나라들이 이토록 근본적으로 서로 다른 의식주 체계를 가지고 있었다는 것은 서유럽의 여러 문화들과 비교해봤을 때 매우 특이한 현상입니다.

그중에서도 조선의 문화 발전을 살펴보면 아주 독특합니다. 조선은 건국 초기부터 성리학이라는 철학을 기반으로 주변국들과 완전히 차별되는 문화, 특히 의식주의 유형을 매우 체계적으로 발전시켰습니다. 조선의 옷과 음식, 집은 겉모습뿐 아니라 그 안에 담긴 가치나 내용에 있어서도 탄탄한 기반을 구축하면서 발전되었습니다. 그만큼 완성도가 높은 독자적인 문화를 만들었던 것인데, 그중에서도 건축에서의 성취가 매우 빛납니다.

따라서 조선의 문화를 이해하려면 먼저 성리학이라는 철학이 무엇을 목적으로 하고 있었는지를 살펴봐야 합니다. 사서의 하나인 『대학大學』에 나오는 "격물格物, 치지致知, 성의誠意, 정심正心, 수

신修身 제가齊家 치국治國 평천하平天下"라는 문장을 이 시점에서 주목할 필요가 있습니다.

흔히 이 문장은 수신하고 난 다음에 가정을 돈독하게 하고, 다음으로 나라를 다스리고 세상을 평정한다는 뜻으로 알려져 있습니다. 실제로 이 문장은 자연의 본질을 잘 이해하여 사회와 자연과 하나로 융합해야 한다는 성리학의 궁극적인 목표를 말하고 있습니다.

조선은 인간 세상에만 국한된 고리타분한 윤리성을 지향했던 게 아니라, 수신을 통해 한 개인이 사회와 우주와 하나가 되는 것을 최종적인 목표로 삼았던 사회였습니다. 조선 시대의 성리학은 윤리학이 아니라 우주론이었습니다. 그래서 조선 시대의 인간이 하는 모든 행위는 우주와 하나가 되어야 했고, 인간이 만든 모든 것들은 자연과 하나가 되어야 했습니다. 조선의 건축은 바로 그런 철학적 목표를 공간적으로 실천하도록 디자인되었습니다.

건축에 드러난
가족관계 중심의
인간관

건축 중에서도 사람이 일상적으로 거주하는 집은 수신이 이루어지는 개인의 수행공간으로, 가족들이 서로 조화를 이루는 장으로, 궁극적으로는 집 안에 사는 사람들과 바깥의 대자연을 하나로 만들어주는 매개체로 디자인되었습

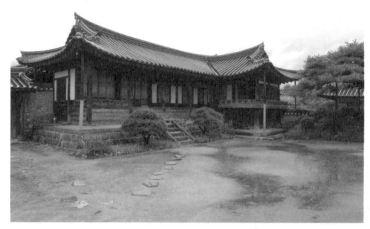

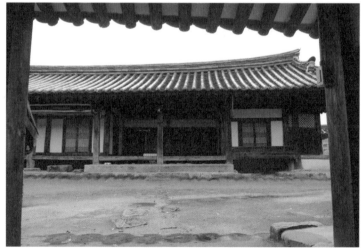

정여창 고택이 사랑채와 안채

니다. 물론 살아가는 데에 필요한 기능적인 요구들도 충분히 충족시키도록 만들어졌습니다.

먼저 조선 시대의 집은 삼강오륜三綱五倫이라는, 조선이 바라보았던 인간관과 사회적 관계가 공간을 통해 충실히 구현될 수 있게 디자인되었습니다. 삼강오륜은 고리타분한 유교적 윤리 덕목으로 많이 알려졌지만, 그 내용을 살펴보면 칸트Immanuel Kant가 말했던 태어나면서 저절로 갖게 되는 선험적 윤리에 가깝습니다. 삼강오륜에서 중요하게 봐야 할 것은 가족관계를 중심으로 체계화되었던 조선 시대의 인간관입니다. 삼강오륜에 깔려 있는 인간관계를 살펴보면 남녀로 이루어진 부부관계가 가장 중심에 놓이고, 그것에 상하의 부모자식 관계와 수평의 형제자매 관계가 입체적으로 연결되어 있습니다. 친구 관계, 군신 관계는 이런 가족적 관계의 확장태로 붙어 있습니다.

조선의 집에는 바로 이런 삼강오륜의 인간관계체계가 구체화되어 있습니다. 부부유별夫婦有別이라는 가치를 중심으로 집은 크게 여성과 남성의 안채와 사랑채로 구성되고, 그렇게 음양陰陽으로 나뉜 공간 안에서 할아버지·아버지·아들의 공간들과 할머니·어머니·딸의 공간들이 위계질서를 이루고 있습니다. 안채와 사랑채라는 공간이 아무 바탕 없이 기능적으로만 구획된 것이 아니라 철학에 입각해 만들어진 공간구조인 것입니다. 그래서 공간의 인상도 안채는 아늑하고 폐쇄적인 음의 성질로, 사랑채는 활달하고 개방적인 양의 성질로 상반되게 만들어졌습니다.

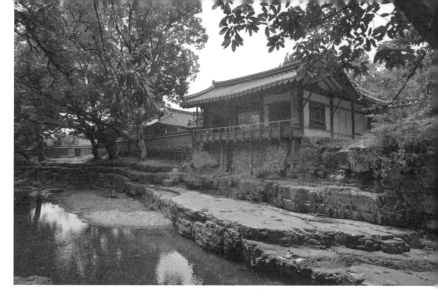

주변의 자연과 조화를 이루고 있는 조선 시대의 집, 독락당

자연과 총체적으로
하나 되는 체험

그렇게 만들어진 집은 최종적으로 주변을 둘러싸고 있는 자연과 조화를 이루도록 디자인되었습니다. 풍수라는 것은 주로 집과 땅의 상태만을 고려하는 한계를 가진 데 비해, 조선 시대의 집은 그를 넘어서 집 안에서 사는 사람들의 시선을 비롯해 건물과 자연의 조형적 관계 등에 이르기까지 총체적인 조화를 추구하도록 만들어졌습니다. 따라서 조선 시대의 집은 그 안에서 살기만 해도 거대한 자연과 하나가 되는 철학적 체험을 하게 됩니다.

이런 수준 높은 건축양식은 이미 조선 전기에 기본적인 틀을 모두 갖추었던 것으로 보입니다. 조선 전기에 만들어진 양동마을의 서백당書百堂을 보면 그것을 알 수 있습니다. 이 집은 15세기경

에 만들어졌던, 거의 유일하게 남아 있는 조선 전기의 주택입니다. 사랑채와 안채가 구분되어 있는 것이나 집이 주변 자연과 맺은 관계 등을 보면 모든 부분이 성리학 이념에 따라 치밀하게 디자인되어 있습니다.

이 집은 성리학 이념에 따라 남자의 사랑채와 여성의 안채로 구성되어 있습니다. 특이한 점은 사랑채의 면적이나 존재감이 안채와 대등하지 않을뿐더러 매우 협소하다는 점입니다. 구조적으로는 남자의 공간인 사랑채가 안채에 더부살이하는 모습입니다. 서백당만 그런 게 아니라 조선 시대의 주택들이 대체로 이렇게 만들어졌습니다. 개념적으로 조선 시대의 주택들은 사랑채와 안채로 구성되어 있지만 실질적으로는 남성의 공간이 여성의 공간에 비해 미미한 편이라고 할 수 있습니다.

그래서 조선 시대의 남자들이 집에서 어떤 대접을 받았고, 어떤 존재감을 가지고 있었는지 심히 의심하지 않을 수 없습니다. 집이라는 게 주거가 중심이기 때문에 기능적인 차원에서 안채를 더 크게 만들기는 했을 것이지만, 남성들의 공간이 미약한 점을 염두에 두면 조선 시대에 남존여비라는 말이 있었다는 것을 상상하기가 좀 어렵습니다.

사랑채와 안채로 이루어진 건물과 마당을 사이에 두고 사당이 자리 잡고 있습니다. 사당은 돌아가신 조상을 모시는 집인데, 가장 양지바르고 높은 곳에 위치하고 있어 장유유서長幼有序의 위계가 잘 표현되어 있습니다.

집의 가장 바깥쪽 낮은 곳에 있는 것은 행랑채입니다. 이 역시

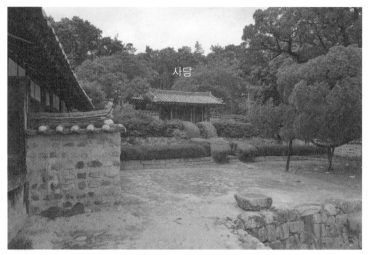

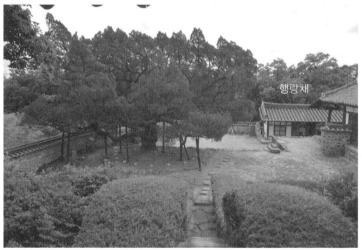

서백당에서 가장 높은 위치에 있는 사당과 사당에서 내려다보이는 행랑채

장유유서의 위계를 따른 것으로 외부공간으로부터 건물 안의 공
간을 구분하고 보호하는 역할을 합니다.

이렇듯 서백당은 크지는 않지만 성리학적 인간관을 복잡한 공

간을 통해 매우 잘 표현하고 있습니다. 이 집이 자리 잡은 주변을 둘러보면 마치 퍼즐 조각이 맞추어지듯 집의 구조가 주위의 자연과 기막히게 잘 어울려 있는 것을 볼 수 있습니다.

건물 밖에서부터
감동을 주는
건축

집 안에서만 보면 그것을 잘 느낄 수가 없는데, 집 바깥에서 터잡이를 먼저 보면, 이 집은 낮은 평지가 아니라 높은 언덕 위에 성채처럼 지어져 있습니다. 종갓집으로서 이 마을에서 가지는 위계 때문이었을 것입니다. 그렇지만 서양의 성채처럼 화려한 외관을 내세우지는 않습니다. 바깥의 아래쪽에서 보면 오히려 집이 주변 자연 속으로 숨어 있습니다. 그

자연 속에 파묻혀 있는 서백당

래서 그 안에 멋진 건물이 있다는 것은 전혀 알 수 없습니다. 건물 바깥에서의 자연과의 조화는 이처럼 자연 속에 건물이 만들어져 있다는 것을 되도록 숨기는 방향으로 표현됩니다. 나중에 집 안에 들어갔을 때 만나게 되는 그 드라마틱하고 감동적인 공간을 생각하면, 이렇게 집을 보일락 말락 하게 만들어놓은 것은 철저히 의도된 것임을 알 수 있습니다.

더군다나 높은 지대에 자리 잡았기 때문에 아래쪽에서 집 안으로 들어가는 과정에서 매우 다양한 공간들을 만나게 됩니다. 그것이 커다란 건축적 감동을 가져다줍니다.

아래에서 서백당에 오르는 길은 휘어져 있습니다. 경사가 가파르기에 완만한 각도로 빙 둘러 올라가게 만들어져 있습니다. 바로 그 이유로 다른 건축에서는 경험할 수 없는 공간적 체험을 집 안에 들어가기 전부터 하게 됩니다.

올라가는 길목에서 위를 보면 집이 바로 안 보입니다. 아무것

아래쪽의 휘어진 길

도 없는 빈 길을 둥글게 걸어 올라가다 보면 건물의 옆모습이 조금씩 나타나기 시작합니다. 그것을 멀리서부터 보면서 길을 따라 오르다 보면 어느새 건물의 정면에 서게 됩니다. 위로 올라갈수록 건물이 제대로 된 모습을 드러내는 과정은 마치 한 편의 영화를 보는 듯합니다. 서양에서 높은 곳에 집을 지을 경우엔 아래에서 건물의 위용을 잔뜩 느낄 수 있도록 만드는데, 이 서백당에서는 완전히 반대입니다. 가까이 올라가야만 제대로 볼 수 있습니다. 위로 올라갈수록 모습을 드러내는 건물의 감동은 특별하게 다가옵니다.

이 건물이 지어졌던 15세기에 서유럽, 특히 이탈리아에서는 르네상스 양식이 등장합니다. 그것이 바로 직전의 고딕 양식을 비

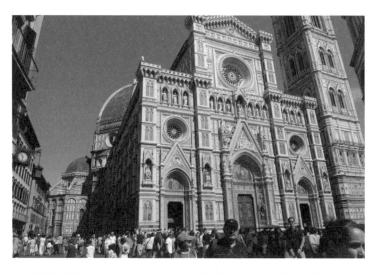

건물의 외형이 두드러져 보이지만 주변의 협소한 공간이 답답한 피렌체 대성당

판하면서 절제된 양식을 추구했다고는 하지만, 르네상스 양식의 건물 역시 외형에 대한 정성이 대단했습니다. 그 당시에 돌을 깎아 엄청난 규모의 건축물을 만들었던 기술을 보면, 안에서 살기 위한 건물을 왜 그렇게 외형에만 집착해서 지었는지 의문이 들 때가 많습니다. 피렌체 대성당 앞에서 건물의 정면 전체를 담은 기념사진을 찍지 못할 때 특히 그렇습니다. 피렌체 대성당 주변으로 거대한 석조건축물들이 숨 쉴 틈 없이 밀착된 공간을 다니다 보면 서양의 건축이 공간에 대해 대단히 무지했다는 것을 항상 느끼게 됩니다.

이런 시기를 거치고 20세기에 들어서야 서양의 건축에서는 규모나 장식보다 사람 몸에 맞는 경제적이고 대중적인 방향으로 건물을 디자인하기 시작합니다. 공간에 대한 감동적인 표현도 이때부터 르 코르뷔지에Le Corbusier 같은 몇몇 선각자적 건축가들에 의해 조금씩 시도됩니다.

그에 비하면 르네상스 시대에 이미 서백당은 심오한 공간적 표현을 통해 첨단의 건축 미학을 보여줍니다. 길을 올라가는 과정에서부터 공간적 감동을 자아내게 한 것은 현대 건축에서도 흔하게 볼 수 없는 공간적 기교입니다. 게다가 이런 기교가 지형이라는 자연을 적극적으로 활용하는 데에서 연출되기 때문에 더 대단합니다.

그렇게 서백당으로 올라가도 집 바로 앞에 서기 전까지는 건물의 전모를 제대로 볼 수 없습니다. 이 위치에 이를 때까지 성벽처럼 집 안을 보호하면서 건물을 보여주지 않는 행랑채의 역할이

아주 뛰어납니다. 건물을 은폐하면서도 공간을 암시하여 올라오
는 사람들에게 기대감을 증폭시키는 작용이 탁월합니다.

　건물 정면에 이르면 대문을 통해 안으로 들어가야 하는데, 문
안쪽을 보면 역시 공간을 제대로 보여주지 않습니다. 왼쪽의 반
은 건물 일부가 막고 있고, 오른쪽의 반은 빈 공간입니다. 따라서
대문 안으로 들어가면 자연스럽게 빈 공간이 열려 있는 오른쪽으
로 발걸음이 움직입니다.

　대문을 들어서면 사랑채가 대문 쪽으로 너무 바짝 다가와 있어
공간이 갑자기 좁고 어둡게 압축됩니다. 그래서 곧바로 오른쪽의
비워진 공간으로 몸을 돌리게 되는데, 그러자마자 상상도 못 했

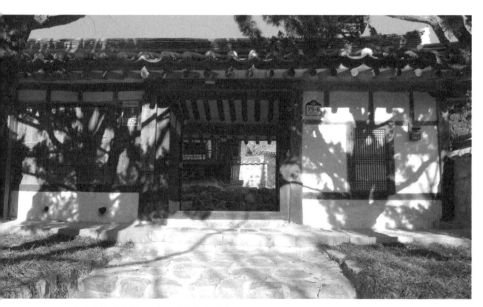

공간적 암시만 주고 있는 서백당의 정면

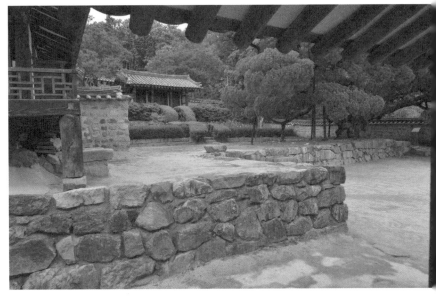

건물의 오른쪽으로 순차적으로 열리는 개방적 공간

던 개방적인 장면을 만나게 됩니다.

넓은 마당이 나오고 그 위쪽 대각선 방향으로 사당이 신비로운 모습으로 모셔져 있습니다. 다음으로 마당 담벼락에 자란 거대한 나무가 보입니다. 그 옆으로는 낮은 담벼락 위로 확 트인 하늘과 먼 산이 코앞에 있는 것처럼 다가옵니다. 바깥에서는 상상도 못 했던 개방적이고, 복잡하고, 아름다운 공간이 갑자기 나타나니 그만큼 거대한 감동에 휩싸이게 됩니다. 우주와 하나가 되는 것, 천지天地의 도를 따르는 것이 말이 아니라 몸 전체로 이해됩니다. 이념과 실제가 하나로 융합되는 조선 문화의 뛰어난 경지를 이 지점에서 절감하게 됩니다.

이런 장면들을 마치 영화의 카메라가 움직이는 것처럼 보이게 한 공간 연출력은 혀를 내두를 정도로 뛰어납니다. 대부분의 사람들은 그냥 눈에 보이는 드라마틱한 장면에 감탄사만 내뱉게 되는데, 연속된 공간의 구성을 따져보면 모든 공간과 장면들이 철저히 계산되어 만들어졌다는 것을 알 수 있습니다.

자연과 건축이
만나는 지점

나아가 이 서백당의 전체 공간의 구성과 시퀀스를 세밀하게 살펴보면 서백당 마당에 올라서는 순간 가장 드라마틱한 공간적 감동을 느끼게 하기 위해서, 올라오는 휘어진 경사 길에서부터 다양한 공간들을 매우 의도적으로 체험하도록 만들었음을 알 수 있습니다. 그렇게 보면 이 서백당은 조형예술이 아니라 영화나 음악, 문학 같은 시간예술에 더 가깝게 느껴집니다. 기승전결의 과정을 통해 감상하게 되는 예술, 그래서 그 시간적 마디마디를 체험하다 보면 최종적으로는 극도의 미적 카타르시스에 빠지게 됩니다. 멋진 형태로만 만들어진 서양의 고전 건축에서는 결코 발견할 수 없는 특징입니다.

서백당뿐만 아니라 조선 시대에 만들어진 건축물들이 대체로 이렇게 만들어졌습니다. 모두 공간적 카타르시스를 불러일으키는 문학적 구성을 하고 있습니다. 그렇다면 서백당을 비롯한 조선 시대의 건축물들은 왜 이렇게 만들어졌던 것일까요?

서백당의 공간 시퀀스

공간적 감동이 어떻게 만들어지는지를 살펴보면 쉽게 알 수 있습니다. 조선 시대의 건축물들이 자아내는 건축적 감동은 대체로 자연과 건축이 만나는 지점에서 극대화됩니다. 달리 말하면, 눈앞에 펼쳐진 자연에 극한의 감동을 느끼면서 그 공간에 들어선 사람이 자연과 한 덩어리가 된다는 것입니다. 현대 미학에서는 그런 상태를 감정이입이라고도 합니다.

인간과 자연이 그냥 물질적 연속성으로 하나가 되는 것이 아니라, 감동이라는 정서적 만족 상태를 통해 하나가 된다는 사실을 여기서 알 수 있습니다. 이것은 『예기^{禮記}』에 있는 '악기^{樂記}'에서 잘 설명됩니다.

"음악이란 것은 즐거움이다^{樂者 樂也}. 군자가 그 도를 즐겁게 얻는다^{君子樂得其道}"라는 구절이 있는데, 우주의 법칙이나 본질은 심각한 사색이나 원리적 연구보다는 예술의 즐거움을 통해 확립된다는 뜻입니다. 그리고 "뛰어난 음악은 우주와 하나로 조화를 이룬다^{大樂與天地同和}"는 구절도 있습니다. 뛰어난 예술을 통해 인간이 우주와 하나가 될 수 있다는 뜻입니다.

다시 말해, 서백당 같은 조선 시대의 건축들이 공간의 시퀀스를 통해 드라마틱한 감동을 자아내도록 디자인되었던 것은, 우주와 인간이 하나로 조화를 이루게 하기 위함이었습니다. 조선 시대의 선각자들은 인간과 자연이 하나로 합일되어야 한다는 성리학적 목적을 공간적 감동을 통해 성취하고자 했고 그 결과 감동으로 가득 찬 조선 시대의 건축양식이 만들어진 것입니다.

서백당에서 자연과의 조화가 가장 상징적으로, 강력한 이미지

로 다가오는 지점은 사랑채 마루입니다. 크지 않은 사랑채 마루에 앉아 앞을 보면 거대한 산이 마치 마루 위로 달려 들어오는 것 같이 힘차게 서 있습니다. 사랑채의 위치나 방향이 애초에 이 산과의 조화를 염두에 두고 만들어졌다는 것을 알 수 있습니다. 조선 시대의 주택에서는 어디서나 이런 장면을 만날 수 있습니다. 자연과의 조화라는 게 관념이 아니라 이렇게 현실 공간에서 구체적으로 이루어지고 있었던 것입니다.

이렇게 연속된 공간의 변화, 공간의 시퀀스를 체험하게 해서 공

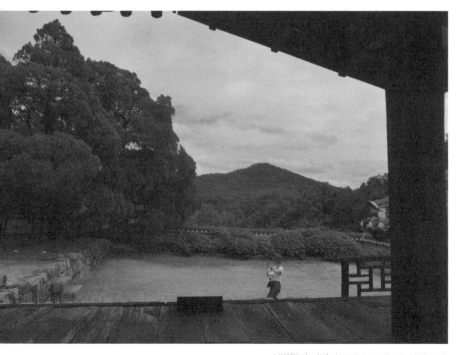

서백당의 사랑마루에서 보이는 주산의 모습

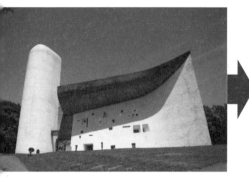

공간의 시퀀스를 중심으로 디자인된 안도 타다오의 효고 현립미술관과
르 코르뷔지에의 롱샹 성당

간적 감동을 불러일으키는 건축은 현대에 와서나 시도되고 있습
니다. 주로 안도 타다오^{安藤忠雄}나 르 코르뷔지에 같은 현대 건축
가들을 통해 구현된 양식이 이미 조선 전기에 이루어지고 있던
것입니다.

　이처럼 조선은 건국 초기부터 성리학 이념을 가장 일상적인 건
축에 구현하면서 독자적이고 완성도 높은 문화를 만들어왔습니
다. 서백당 이후로 조선의 건축은 성리학적 이념을 더욱 다양하

고 심오한 차원으로 표현했고, 그 결과 정자 · 서원 · 궁궐 · 사찰 등 여러 유형의 건물에서 뛰어난 걸작들이 만들어졌습니다. 건축적인 측면에서 조선 문명이 이룬 업적은 눈부실 정도이며, 현대 건축이 걷게 될 길을 이미 오래전에 닦아놓았다고 할 만합니다.

선비들의 평상복

조선을 대표하는
새옷

　　　　　　　　　　새로운 문명이 등장하면 의식주에서 근본적인 변화가 일어납니다. 건축에서 서백당과 같은 조선 특유의 건축유형이 만들어지는 사이에 옷에서도 큰 변화가 일어납니다. 지금이야 전통 복식으로 자리 잡고 있지만, 한복이라고 부르는 조선 시대의 옷들은 사실 조선이 시작되면서 새롭게 정리된 패션이었습니다. 특히 성리학 이념을 몸으로 체화하고 그것을 현실 생활에 실천하는 주체였던 선비, 학자의 옷은 조선을 대표하는 의복으로, 성리학의 이념을 가장 잘 반영한 디자인이어서 세심히 살펴볼 필요가 있습니다.

　검은색의 갓을 쓰고, 요즘의 코트 같은 도포를 입고, 하얀색 버선 위에 검은색 가죽신을 신은 선비의 모습은 우리가 알고 있는 가장 전형적인 조선의 패션입니다. 장식은 하나도 없고 순전히 하얀색의 넓은 면으로만 이루어진 이런 선비들의 평상복을 보면 자칫 조선 시대를 물질적으로 여력이 없던 시대로 보기 쉽습니다. 하지만 이 옷을 입고 성리학 책만 줄줄 외우고 다녔을 것 같은 선비들, 사대부들은 경제적으로 별 부족함이 없는 사람들이었습니다. 예외는 좀 있었겠지만, 과거시험에만 전념하여 공부할 경제적 여력이 있었고 그렇게 양반이 될 수도 있었습니다. 뛰어난 학자로 알려져 있는 퇴계 선생도 재테크의 귀재였고 상당한 부자였습니다. 그렇다면 조선 시대의 선비들은 왜 더 화려한 옷 대신 이처럼 수수한 모양의 옷을 입었을까요?

흰색과 검은색으로만 디자인된
선비들의 심플한 패션 디자인

루벤스가 그린 앨버트 7세의 화려한 옷차림

일본이나 유럽의 지배층들이 입었던 화려한 옷들에 비해 조선
의 지배층들의 차림이 수수했던 배경에는 봉건제도와 관료체제
의 사회적인 차이가 있었습니다.

봉건제도 하에서 지배층들은 자신의 권력을 옷을 통해 시각화
했습니다. 그래서 자신을 돋보이게 할 수 있는 화려하고 웅장한
옷들이 많이 만들어졌습니다. 그러나 조선과 같은 관료체제 사회
에서는 권력을 시각화할 필요가 없었습니다. 권력은 임기에 따라
왔다 갔다 했을 따름입니다. 따라서 조선 시대의 옷은 사회적으
로 공유되었던 보편적 스타일로 만들어졌습니다. 특정한 옷의 스
타일이 사회적으로 정해져 있고, 사람들은 자기가 속한 계층이나

직업에 따라 규정된 옷을 입었습니다. 그래서 조선의 의복들은 유니폼적인 특성을 발전시키게 되었습니다.

조선의 선비들이 입었던 평상복도 그런 조선의 사회적 체계에 따라 만들어진 패션 스타일이었습니다. 아무리 재산이 많아도 기본 구조에서 벗어난 옷을 만들어 입지는 않았습니다. 이것은 현대의 남성들이 모두 똑같은 구조의 슈트를 입는 것과 유사합니다. 조선 시대의 옷은 현대의 복식과 본질적으로 매우 유사합니다. 아마도 같은 관료체제의 사회였기 때문일 것입니다.

조선의 독창적
패션 스타일

옷의 개념에 있어서뿐만 아니라 장식이 없는 미니멀한 스타일도 현대 패션과 아주 유사했습니다. 장식 없이 단순한 단색의 조선 선비 평상복은 요즘의 패션에 견주어볼 때 전혀 손색이 없을 정도로 심플하고 현대적입니다. 흰색과 검은색으로만 이루어진 스타일은 빈약해 보인다기보다 샤넬 패션을 연상케 할 정도로 세련되고 럭셔리해 보이기도 합니다. 샤넬은 어두운 검은색을 주조로 한 현대 패션의 럭셔리한 스타일을 만들었는데, 조선 선비의 평상복은 흰색을 주조로 한 조선 시대의 럭셔리한 패션 스타일을 만들었습니다

역사적으로 이렇게 심플한 패션 스타일이 시대를 대표하고, 최고로 세련되고 고급스러운 스타일로 인정받았던 경우는 별로 없

습니다. 현대 패션에 와서나 일반화된 이런 미니멀한 스타일의 옷을 조선 전기부터 선비들뿐 아니라 국민 전체가 입었다는 것은 놀라운 일입니다. 그만큼 조선 시대에는 패션에 있어서도 이념성 이나 추상성을 중요시했던 것입니다.

조선 선비들의 평상복은 겉모양만 탁월한 게 아니라, 그 안에 매우 뛰어난 조형적 가치와 이념적 가치가 녹아들어 있습니다. 옷의 구조를 보면, 아무런 색이나 무늬도 들어가 있지 않고 순전 히 흰색으로만 이루어진 도포가 옷 전체의 중심이 됩니다. 그래 서 전체적인 패션 스타일이 매우 절제되어 보입니다. 그 위아래 로 검은색의 갓과 검은색의 가죽신이 더해져 도포의 넓은 흰색 면과 강력한 명도 대비와 면적 대비를 중층적으로 이루고 있습니 다. 선비의 평상복이 옛날 옷임에도 불구하고 현대적으로 세련되 어 보이는 것은 이런 조형적 대비 때문이라고 할 수 있습니다.

이런 대비감을 더 강조하기 위해서 허리에 가느다란 검은색의 띠를 묶기도 했습니다. 별것 아닌 것 같지만 백색으로 한껏 비워 진 도포에 더없이 강렬한 시각적 대비를 불러일으키는 센스 있는 패션 감각입니다.

이렇게 옷은 심플하게 만들고, 옷이 아닌 다른 소품들을 활용 해서 화려한 멋을 보완하는 것을 샤넬은 '토털 패션Total fashion'이라 고 했습니다. 검은색의 심플한 투피스를 입고, 목에 화려한 진주 목걸이를 착용하는 사례를 가리킵니다. 그런 점에서 갓과 신발을 더해 단순한 옷에 멋을 더한 조선 선비의 평상복은 이미 오래전 부터 이 토털 패션 개념을 구현했던 것으로 보입니다. 갓과 신발

검은색 포인트

넓은 흰색면

검은색 포인트

검은색 포인트

조선 선비들의 평상복을 이루고 있는 요소들

은 남성복의 장신구라 할 만합니다. 조선 시대의 선비들은 고리타분한 학자들이 아니라 상당히 멋쟁이들이었던 것을 느낄 수 있습니다.

선비들의 세련된 평상복 패션을 완성시키는 데에는 옷 전체의 실루엣도 큰 역할을 했습니다. 실루엣이란 프랑스의 패션 디자이너 크리스천 디오르가 규정한 옷 전체의 윤곽을 말하는데, 현대 패션의 조형성을 결정하는 매우 중요한 기준으로 보통 H, A, X, O라인으로 나뉩니다. 조선 선비의 평상복은 안정된 A라인을 이루어 우아하면서도 안정되어 보이는 특징이 있습니다. 그림에서의 삼각 구도와 같습니다.

이런 조선 선비의 멋진 평상복에, 모양은 작지만 역할을 크게 담당한 것이 갓과 신발입니다. 이것들은 조형적으로 뛰어난 가치

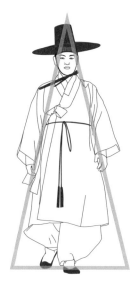

전체적으로 A라인의 실루엣으로
안정된 아름다움을 보여주는 선비의 옷

를 가지고 있을 뿐만 아니라 동아시아 패션에서도 매우 독창적인
형태이기에 제대로 살펴볼 필요가 있습니다.

세계의 시선을
사로잡은
갓

넷플릭스에서 방영되었던 사극 드라
마 덕분에 조선 시대의 갓이 세계적인 주목을 받은 적이 있습니
다. 서양 사람들의 눈에도 선비들이 썼던 갓이 매우 아름다워 보
였던 것입니다. 갓이, 하얀색의 넓은 도포가 형성해놓은 조형적
안정감 위에 눈을 사로잡는 멋진 이미지를 만들기 때문입니다.

경복궁 같은 유적지에서는 한복을 입은 사람들을 많이 볼 수
있습니다. 혹은 개량 한복을 입은 사람들도 가끔 눈에 뜨입니다.
그런데 아무리 한복에 대한 애정이 깊다 해도, 갓을 쓰지 않은 맨
머리에 한복을 입은 남성들을 보면 덜 멋있어 보이는 것이 사실
입니다. 변화가 없어 보이기 때문입니다. 갓은 선비들의 패션을
완성시키고 평상복의 아름다움에 기여하는 중요한 아이템입니
다. 갓의 구조에 그 비밀이 있습니다.

갓은 넓은 챙과 모자 부분으로 이루어져 있습니다. 높이에 비
해 폭이 넓어 갓을 머리에 쓰면 머리 부분에 수평적인 동세가 만
들어집니다. 그래서 A라인의 도포를 갖추어 입고 머리에 갓을 �

면, 안정된 삼각형 모양의 도포 위로 얇고 긴 수평의 선이 만들어져, 전체적으로 수평의 동세와 수직의 동세가 교차되는 역동적이고 세련된 이미지가 형성됩니다. 이렇듯 선비의 평상복에서 갓은 도포에 못지않은 비중을 차지합니다.

　그런데 갓은 중국이나 일본에서는 찾아볼 수 없습니다. 순전히 조선 시대에 독자적으로 디자인된 패션 아이템이었습니다. 만약 이 옷에 갓이 없고, 중국의 모자를 어설프게 적용했더라면 지금 같은 멋진 패션 스타일은 만들어지지 못했을 것입니다. 세상

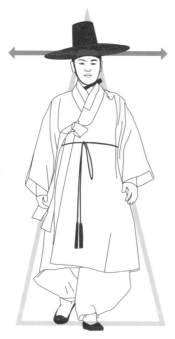

A라인의 도포에 수평의 동세를
강화시켜 패션미를 완성시키는 갓

에 전에 없던 갓의 모양을 디자인한 선조들의 뛰어난 패션 감각에 찬사와 감사를 보내게 됩니다. 갓이 안 만들어졌더라면 조선 남성들의 패션이 얼마나 초라했을지 상상만 해도 등골에 진땀이 흐릅니다.

패션을 완성시키는
신발

제대로 조망되지 않았던 신발도 매우 중요한 역할을 합니다. 선비들이 즐겨 신었던 검은 가죽 신발을 보면 구조가 좀 특이합니다. 신발이라면 발을 보호하기 위해 전체를 덮거나 감싸는 부분이 많아야 합니다. 그런데 이 신발에서는 발을 감싸는 부분이 최소화되어 있습니다. 옆면은 감싸는 부분이 아주 얇아 발 옆에 겨우 걸쳐진 수준입니다. 걷는 동안 신발

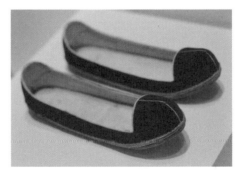

검은색으로 최대한 얇게 만들어져 흰색의 옷과
버선과 강한 대비를 이루게 디자인된 신발

이 벗겨지지 않게 하기 위해 발가락 끝부분과 뒤꿈치 부분만 그나마 좀 많이 감싸게 디자인되었습니다. 하지만 다른 부분에 비해 상대적으로 그렇다는 것일 뿐, 신발의 검은색 면은 최소한으로 얇게 만들어져 있습니다. 이 신발은 하얀색의 넓은 버선을 신고서 착용하게 되어 있습니다. 이것이 바로 발 부분의 아름다움을 만드는 비밀입니다.

조선 선비의 평상복이 더없이 우아하고 현대적으로 멋져 보이는 것은 머리 부분의 갓만이 아니라 신발의 역할도 큽니다. 선비의 멋진 패션 모드를 만드는 데에 있어 발 부분의 조형적 아름다움이 중요한 역할을 한다는 사실은 쉽게 간과되곤 합니다. 중심 역할을 하는 것은 신발이 아니라 버선입니다. 발 부분에서 하얀색의 버선이 대부분의 면적을 차지하고 그 아래에 검은색의 신발이 아주 얇은 면적으로 신겨져 있습니다.

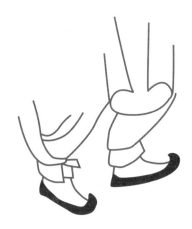

신윤복의 그림에 나타난 발 부분의 아름답고 세련된 묘사

흰색 면과 얇은 검은색 면의 대비는 조선 시대 남성복에 극한의 우아함과 귀족적 아름다움을 불어넣습니다. 신윤복의 그림을 보면 발 부분의 묘사가 상당히 세련되고 감각적인데, 흰색의 버선 형태에 가는 붓 선을 그어 신발을 표현해놓은 형태가 대단히 아름답습니다. 선비들이 갓과 도포를 입은 모습에서 검은색의 얇은 신발이 보여주는 세련된 이미지는 조선 선비의 패션 감각을 최종적으로 마무리합니다.

조선 시대 선비들이 갓을 쓰고, 도포를 입고, 얇은 가죽신을 신는 것만으로 학처럼 고아하고, 사색적이며, 귀족적인 멋을 부린 솜씨를 보면, 모두가 매우 수준 높은 패션 감각을 갖추었다는 것을 엿볼 수 있습니다. 조선 사회의 지성인들이 학문적 내면만이 아니라 외면의 멋에도 신경 쓰는 뛰어난 문화적 균형감각을 지녔음을 짐작할 수 있습니다.

무엇보다 학문적 가치를 옷에까지 투사시켜 일상에서 최고의 아름다움을 성취했던 조선 선비들의 문화 수준은 주목할 만합니다. 성리학에서 추구하는 이념적, 추상적 가치를 일상복에 구체화하다 보니 결과적으로 유니폼적 경향과 구조, 비례, 색채 대비 등 매우 현대적인 조형미를 갖춘 평상복이 디자인되었던 것입니다.

사회를 이끄는 리더들이 이런 지성적이고 현대적인 패션 감각을 가지고 있었기에 다른 사회구성원들에게도 영향을 미쳐 조선 사회 전체가 뛰어난 패션 감각을 갖추게 된 것으로 보입니다. 그러니 지금도 한복을 계승하려는 움직임이 가열 차게 일어나는 게 아닌가 싶습니다.

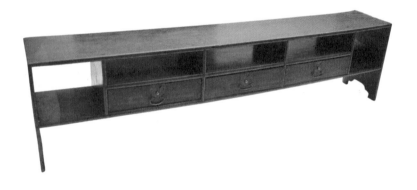

조선 시대 가구의
미니멀리즘

성리학 이념으로 시작된 조선 사회는 건축이나 옷뿐 아니라 가구도 성리학적 가치를 투사하여 디자인했습니다. 집이나 선비들의 옷과 같이 조선의 가구들도 대부분 단순한 형태로 군더더기 없이 만들어졌습니다.

최근 들어 미니멀한 형태가 순수미술이나 디자인에서 각광받고 있는데, 아무런 장식 없이 깔끔하다고 해서 무조건 아름다운 형태가 되는 것은 아닙니다. 살이 모두 빠져버리면 앙상하게 보일 뿐입니다. 조형적으로 미니멀하다는 것은 시각적인 군살제거 상태이지 모든 살이 다 빠진 기아 상태가 아닙니다. 군살만 빠지고 중요한 부분은 견고하게 남아서 뛰어난 조형성을 형성하고 있어야 합니다. 조선 시대의 가구들이 그렇습니다. 형태는 아주 미니멀하지만 핵심만 표현된 묵직하고 장쾌한 눈맛을 느끼게 해줍니다.

조선 시대의 목가구들은 대부분 심플한 모양으로 만들어져 있습니다. 양반들이 사용했던 가구들도 다르지 않습니다. 가구를 이렇게 만든 이유를 검소함이나 경제적 낙후에서 찾기 쉬운데, 앞에서 살펴본 것처럼 조선 시대의 경제력은 그렇게 나쁘지 않았습니다. 게다가 나무를 깎고 장식하는 데에 큰 경제적 재원이 들어가는 것도 아닙니다. 필요했다면 얼마든지 화려한 조각으로 장식할 수 있었습니다. 조선 시대의 가구들이 심플하게 만들어진 것은 철학적 이념의 표현으로 보아야 합니다. 실내 가구들이 무

로 미니멀하게 디자인된 것과 비슷합니다.

지식인으로서 사회의 가장 앞줄에 있었던 사대부들에게 자기가 살 집이나 가구들은 모두 수신을 위한 요소들이었고, 성리학의 이념에 따라 만들어져야 했습니다. 이것은 남에게 맡길 수 있는 일이 아니었습니다. 그래서 조선 시대에 가구나 집은 사대부가 직접 디자인해서 전문가에게 제작을 맡겼습니다.

집은 대목大木에 의뢰해서 만들었고, 가구는 소목小木에 의뢰해서 만들었습니다. 조선 시대에는 가구나 건축물들이 모두 나무로 만들어졌기 때문에, 크기 차이만 있지 근본 원리에 있어서는 동일한 것을 따랐습니다. 따라서 조선의 건축뿐 아니라 가구에도 철학적 이념이 매우 높은 수준으로 반영될 수 있었습니다.

이 장문갑은 그렇게 해서 만들어진 가구였습니다. 모양은 군더더기 없이 심플한데 아주 단단한 기운이 느껴집니다. 시각적 군살이 모두 제거되었기 때문입니다.

형태는 얇은 나무판들로 가로로 길게 만들어졌습니다. 그런데

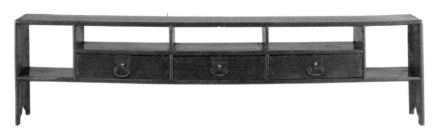

선비들이 사랑채에서 사용했던 심플한 모양의 장문갑 (국립중앙박물관)

그 수평적 구조에서 대단한 카리스마가 느껴집니다. 낮은 높이에, 가로로 길게 만들어진 나무판의 모습은 고요하면서도 무겁게 공간을 흐르고 있는데, 장중한 교향곡 같기도 하고, 깊고 푸른 강이 유유히 흐르는 것 같기도 합니다.

비움과
채움의 조화

　　　　　　칸칸이 나누어져 있는 빈 공간들은 넓은 간격과 좁은 간격들이 어울려 견고하면서도 우아한 변화를 품으며 단단하게 구성되었습니다. 그런 비움이 이 아담한 가구를 역동적으로 가득 채우고 있는 와중에, 세 개의 서랍이 단단한 근육 속에 박혀 있는 굵은 뼈대처럼, 비움으로 가득한 공간을 꽉 채우고 있습니다. 이렇게 복잡하게 어울려 있는 채움과 비움은 차분하면서도 역동적인 에너지를 자아내며, 이 아담한 가구를 나무로 된 시각적 시로 만들고, 드라마로 만들고 있습니다. 나아가 음과 양이 어울려 영원히 움직이는 대자연의 작용과 변화를 실현하고 있습니다. 그런 점에서 이 가구는 하나의 자연이며, 시각적 경전이라 할 만합니다.

　이 장문갑뿐 아니라 사랑방을 채웠던 여러 가구들도 비움과 채움의 변화를 통해 음양의 조화를 실현하도록 만들어졌습니다 이런 가구들로 가득 찼던 사랑채 안은 어떠했을까요? 조선의 선비들은 막힘과 뚫림의 유기적인 변화로 가득 찬 가구와 그런 가구

비움과 채움의 변화를 통해 음양의 조화를 표현하고 있는 조선의 가구들

들로 가득 찬 공간 속에서 자연과 하나가 되어야 한다는 성리학적 목표를 성취하고 있었습니다. 이렇게 조선의 삶 속에서는 이념이 가구를 만들었고, 가구는 삶과 자연이 하나가 되게 해주었습니다.

조선의 목가구에서는 성리학의 이념이 막히고 뚫리는 음양의 구조를 통해 구현되었습니다. 가구는 단지 가구가 아니라, 음과 양이 조화를 이루면서 변화하는 하나의 자연이 되었습니다. 인간이 만든 모든 것이 자연이 되어야 한다는 성리학적 미학관을 매우 지적이면서도 매우 현실적으로 실현했습니다.

이 장문갑은 조선 시대 나무 가구가 지향했던 가치를 흠뻑 맛볼 수 있는 작품입니다. 조선 목가구가 지향했던 가치나 미학적 성취를 잘 보여주고 있습니다. 오늘날의 상업적이고, 기능적인 가구 디자인들을 보면, 이런 뛰어난 가구들을 실생활에 사용하면서 수신修身을 했던 조선 시대 선비들의 삶이 참으로 부러워집니다.

생활에 필요해서 만들어 쓰는 물건에도 철학적 가치를 구현하여 수신하게 만든 당시의 디자인 수준이나, 문화적 역량에 감탄을 금할 수가 없습니다. 그리고 그런 철학적인 시선으로 일상을 바라보고 삶을 경건하게 살았던 당시 선조들의 수도자적 태도에 존경을 금할 수 없게 됩니다. 조선의 사랑방에는 이런 수신의 가구들이 가득 차 있었습니다.

치마저고리의
격조 높은
우아함

　　　　　우주를 음과 양의 조화로 본 성리학 이념을 생각한다면, 조선 시대에는 여성복도 남성복 못지않게 발전되었으리라는 것을 짐작할 수 있습니다. 조선 시대의 여성복도 남성복과 마찬가지로 심플한 형태로 디자인되었습니다. 성리학을 문화적으로 실현하는 데에 집중했던 조선 사회가 그렇게 만들었다고 할 수 있습니다. 그러나 이념만 강조되었던 것은 아니고, 여성적인 아름다움도 함께 표현되었습니다.

　조선 시대의 여성복으로 대표적인 것은 치마와 저고리를 들 수 있을 것입니다. 위에는 저고리를 입고, 아래에는 치마를 입은 조선 여인은 우리의 뇌리에 각인된 가장 전형적인 모습이 아닐까

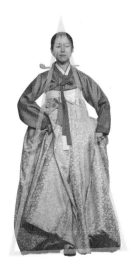

A라인의 실루엣으로 더없이 우아하고
아름다워 보이는 조선 여인의 옷차림

싶습니다. 이 모습을 잘 살펴보면 조선 시대 여성복에 어떤 가치들이 담겨 있는지를 제대로 파악할 수 있습니다.

치마, 저고리를 입은 조선 여인의 옷차림은 가장 전형적인 A라인의 실루엣을 이루고 있습니다. 머리에서부터 어깨, 치마 끝에 이르기까지 형성되는 형태는 심플한 직삼각형 모양입니다. 가장 안정된 삼각 구도입니다. 선비들의 평상복을 비롯해서 조선 시대 옷들의 실루엣이 대체로 그렇기는 하지만, 특히 조선 시대의 여성복은 가장 전형적인 A라인의 실루엣을 이루고 있습니다. 그래

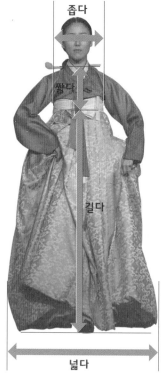

치마와 저고리로 이루어진 옷차림에서
만들어지는 비례의 대비

서 조형적으로 심플하고 대단히 안정되어 보입니다. 그런 심플함과 안정감으로부터 차분하면서도 격조 높은 우아함이 만들어집니다. 군더더기 없이 단순한 형태와 구조로만 그런 이미지를 자아내는 것은 현대 패션과 매우 유사합니다.

옷의 실루엣이 단순하고 안정되기만 하면 조형적인 재미가 없어진다는 단점도 있습니다. 그런데 조선의 여성복에서는 그런 단점이 보이지 않습니다. 대단히 안정되어 보이면서도 매우 다이내믹해 보입니다.

선비들의 평상복을 보면 상체에서부터 다리 부근까지 넓은 면의 도포가 차지하고 있습니다. 여성복은 저고리와 치마로 나누어져 있습니다. 저고리는 짧고 좁아서 면적이 작고, 치마는 길고 넓어서 면적이 큽니다. 즉 상의와 하의는 길이나 폭에 있어 매우 심한 대비를 이루고 있고, 면적에 있어서도 강한 대비를 이루고 있습니다. 이렇게 조형적 대비가 중층적으로 이루어져 있기에 단조로워 보이지 않고 역동이고 아름다워 보이는 것입니다. 조선 후기로 갈수록 저고리가 작아져 이런 대비는 더욱 심해집니다.

조선의 여성복에 비해 일본의 기모노나 중국의 치파오는 몸매의 일부를 드러내거나 몸매의 윤곽을 많이 보여줍니다. 한복은 몸매가 완전히 가려지기 때문에 이들 옷과는 구조가 완전히 다릅니다. 어찌 보면 성리학적 윤리 안에 여성을 가둔 것처럼 보이기도 합니다. 그렇지만 같은 조선 시대의 여성복, 한복이라도 전혀 다른 느낌을 줄 때가 있습니다. 그것은 모두 한복의 비례를 통해 표현되고 있어서 주목해볼 만합니다.

고차원적인
토털 패션
미학

 치마의 폭이 다소 좁아지고 저고리의 길이가 길어지면 비례의 대비가 약해지고 옷의 실루엣이 H라인에 가까워져서 차분하고 격조 있어 보입니다. 교양 있는 마님의 우아함을 잘 보여줍니다. 그런데 옷의 비례를 조절하고, 실루엣에 변화를 주면 완전히 다른 이미지가 만들어집니다. 가령 저고리의 길이를 짧게 하고, 치마의 폭을 넓게 하면 여성적인 이미지가 강화되고 매우 화려해집니다. 사극에서 많이 볼 수 있는 전형적인 조선 시대 여성복의 비례인데, 조선 후기로 갈수록 저고리와 치마의 비례 대비가 심화됩니다.

 더 나아가 조선 시대의 기생복을 보면, 옷은 그대로인데 허리 부분에 치마를 부풀려 올려서 들거나 끈으로 묶습니다. 헤어스타일도 부풀려 과장시키고, 머리에 삿갓 같은 것을 쓰기도 합니다. 이렇게만 해도 대단히 화려하고 멋스러워 보입니다. 어떻게 된 것일까요?

 조형적으로 보면 이해가 됩니다. 옷의 실루엣과 비례에 극한 변화가 생겼기 때문입니다. 치마를 부풀려 올리고, 머리를 강조하면서 견고한 A라인을 이루던 옷의 실루엣이 O라인에 가깝게 바뀝니다. 그러면서 저고리와 치마로 양분되던 비례관계도 매우 복잡한 비례체계로 바뀝니다. 머리, 저고리, 허리의 부풀려진 치마 부분, 치마 아랫부분, 발 부분 등으로 비례의 마디가 늘어나고

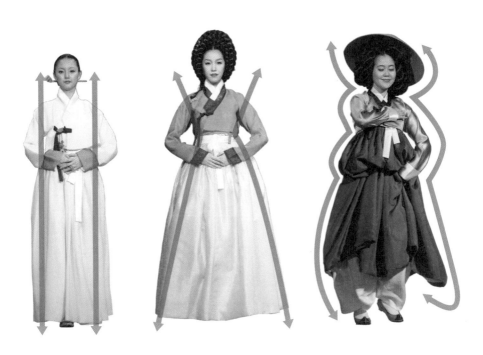

저고리의 크기와 치마폭의 넓이 또는 치마 모양에 따라
다양한 이미지로 표현되는 여성한복의 아름다움

비례 값이 아주 복잡해집니다. 그러다 보니 시각을 자극하는 요소가 많아져서 옷이 훨씬 화려해 보입니다.

아무런 장식 없이 치마만 살짝 들어 허리 쪽으로 올렸을 뿐이지만 시각적 효과를 적잖이 얻고 있습니다. 치마 아래 숨어 있던 하얀색 속옷 바지가 노출되는 것도 시각적으로 멋스러움을 연출합니다. 대단히 고차원적인 패션 미학을 보여줍니다.

하나의 옷 유형에서 이렇게 다양한 표현이 이루어질 수 있다는 것은 대단한 일입니다. 차분하고 고고한 이미지에서부터 화려하고 매력적인 이미지까지 모두 표현될 수 있는 옷이 어디에 있을까요? 그리고 이런 표현들이 모두 아무런 장식이 없는 한복의 미니멀한 구조와 형태에서 드러나니 정말 대단합니다. 한복, 특히 조선 여성복의 뛰어남은 바로 이런 데에 있는 게 아닌가 싶습니다.

그렇다고 한복이 모두 심플하기만 한 것은 아닙니다. 비녀나 신발 등 소품들이 시각적 표현을 풍성하게 만들기도 합니다. 남성복에서 갓과 신발이 장신구 역할을 한다면 여성복에서는 비녀와 신발, 노리개 등이 그런 역할을 합니다. 조선 시대의 여성복 역시 샤넬의 토털 패션을 진작에 실현했습니다.

조선의 여성복에서는 비녀가 조형적으로 중요한 역할을 합니다. 남성복의 갓처럼 전체적으로 날렵한 수평성을 더해서 안정된 A라인의 옷에 세련됨과 강한 동세를 부여해줍니다. 갓처럼 수평으로 길지는 않지만, 둥근 머리 그리고 뒤통수에 틀어 올린 둥근 쪽과 대비를 이루며 옷 전체의 수직적 동세에 반하는 두드러진 수평적 동세를 만듭니다. 옷차림새 전체에 활력을 가져다줍니다.

여성복에 수평성을 제공하는 비녀

　여성의 신발도 남성의 경우처럼, 버선이 옷의 구조를 연장하면서 발의 면적을 대부분 차지하고 있고 신발의 면적은 최소화되어 있습니다. 버선을 신고 신을 신었을 때 버선의 윗면에서부터 살짝 들린 신발의 코에까지 이어지는 우아한 곡면의 흐름은 신체와 패션 아이템이 만나 만들어낼 수 있는 최고의 아름다움을 보여줍니다.

　버선의 곡면 라인을 실용적인 역할을 하는 신발의 모양에 그대로 이어놓은 디자인 감각은 참으로 대단합니다. 이렇게 고 끝이

코 끝에서 살짝 휘어진 부분에서 곡면의 아름다움이 돋보이는 여성의 신발

살짝 올라간 신발의 모양은 남성의 신발과는 근본적으로 다른 디자인입니다. 유선형으로 발을 타고 올라가는 신발 전체의 유기적 곡면의 흐름도 뛰어날 뿐 아니라, 신발을 신었을 때 발의 전체 형태를 3차원의 유기적 조각으로 만들어주는 기능도 주의 깊게 살펴봐야 할 부분입니다. 신발 하나로 발의 전체적인 조화를 이끌어 조각품처럼 아름답게 만들어주는 기능은 정말 뛰어납니다.

이처럼 조선 시대의 여성복은 성리학적 이념에 따라 디자인되기는 했지만, 남성복과는 완전히 다른 구조로 디자인되었습니다. 성리학적인 차분함과 격조는 그대로 유지하되, 좀 더 장식적이고 자유로운 표현을 할 수 있게 만들어졌습니다.

옷의 심플함에 비녀와 신발 같은 소품들을 조화시켜 조형적 아름다움을 극대화하도록 한 토털 패션적 성격은 남성복과 비슷합니다. 여성복의 이런 특징들은 지금의 시각에서 봐도 현대적이기

에 요즘의 패션 감각에도 잘 어울릴 수 있습니다. 특히 외국인들에게 한복의 심플한 디자인이 아주 세련되고 현대적으로 와 닿는 모양입니다. 한복은 박물관에 보존되기엔 아직 이른, 오늘날의 스타일로 재해석하는 데 더 많은 노력을 기울여야 할 우리 문화입니다.

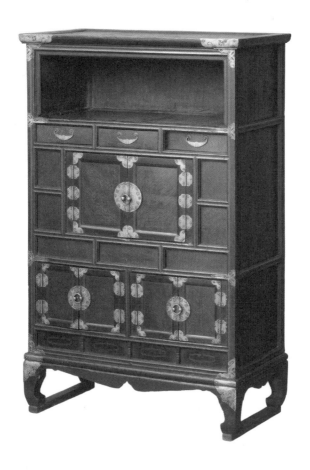

조선 시대
여성의 공간과 가구

조선 시대의 주택에서는 여성의 공간과 남성의 공간이 따로 만들어졌습니다. 그러니 그 안에 들어가는 가구도 자연스럽게 다른 스타일로 만들어졌습니다. 앞에서 살펴본 것처럼 남자의 공간에서는 가구들이 성리학적 이념에 입각해 순전히 비움과 채움의 음양 조화를 중심으로 만들어졌습니다. 그래서 대부분의 가구들이 장식이 없고 단순하게 생겼으며, 현대의 미니멀한 가구들과 많이 비교되곤 합니다.

반면에 여성의 공간에서는 다소 화려하고 장식적인 가구들이 많이 사용되었습니다. 물론 기본적으로는 나무의 질감을 살리고 단순한 구조로 만들어지긴 했지만 여성의 공간, 특히 안방에는 집 안의 분위기를 밝게 하고, 권위와 고급스러움을 표현한 가구들이 많이 놓였습니다. 그래서 여성들이 사용했던 가구들을 살펴보면 조선 시대가 무조건 철학적 이념만 찾았던 게 아니라 장식적인 면에도 소홀하지 않았다는 것을 알 수 있습니다.

조선 시대의 가구에서 가장 기본이 되는 것은 장欌과 농籠입니다. 장롱欌籠이 한 가구의 이름인 줄 아는 사람도 있겠지만 사실 종류가 다른 두 가구를 일컫는 단어입니다. 장과 농은 어떻게 다를까요? 여성 공간의 가구를 살펴보기 위해서는 이 차이에 대해 먼저 알아볼 필요가 있습니다.

차이는 간단합니다. 장이나 농이나 큰 수납공간을 가진 가구인데, 장은 한 덩어리로 만들어진 것이고, 농은 둘 이상의 덩어리

로 이루어진 수납 가구입니다. 장은 하나의 가구구조 안에 상하로 판을 나누어서 수납공간을 구성한 가구로, 가장 일반적인 형태입니다. 농은 원래 보관 상자를 칭하는 말이었습니다. 수납 상자를 여러 개 쌓아서 쓰던 것이 같은 모양의 수납장을 쌓아서 사용하는 수납 가구로 발전한 것으로 보입니다. 그래서 이층롱이면 두 단의 수납장으로 이루어진 것이고, 삼층롱이면 세 단의 수납장으로 이루어진 것입니다. 겉보기로는 차이를 구별하기 쉽지 않은데, 이런 장과 농을 합쳐서 한 단어로 장롱이라고 해왔습니다. 장롱은 조선 시대뿐 아니라 지금까지도 사용되고 있는 우리의 가장 대표적인 가구입니다.

장롱은 대부분 여성의 공간인 안방에 놓입니다. 층에 따라 이층장, 이층롱, 삼층장, 삼층롱 등으로 나뉩니다. 그 기본적인 구조 하에 장식과 실용적 구조들을 가미하여 매우 다양한 구조로 만들어졌습니다. 실용성을 넘어서 안방을 장식하는 역할도 중요했기에 특히 장롱은 다채롭고 화려하게 만들어졌습니다. 그래서 조선 시대의 가구답지 않게 장롱에서는 파격적인 유형의 디자인들을 많이 찾아볼 수 있어 조선 시대의 장식적 경향을 살펴보는데 아주 좋습니다.

기능을 뛰어넘는
아름다움

이 삼층장을 보면 맨 윗부분이 문이나

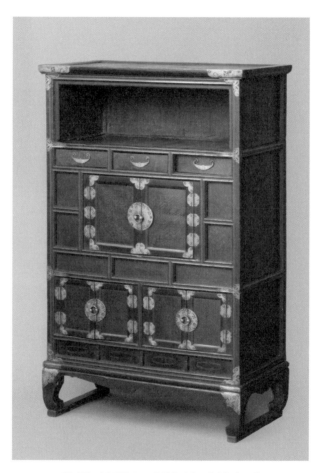

화려하고 복잡한 구조의 삼층장 (국립민속박물관)

가림 판 없이 비어 있습니다. 철학적인 가치라기보다는 물건이나 옷들을 쉽게 넣었다 뺐다 할 수 있게 만든 결과로 보이는데, 큰 장의 윗부분이 비어 있으니 상당히 개방적으로 보입니다.

그 아래로는 가로세로로 수많은 격자들이 이 삼층장의 전면을 분할하고 있는데, 마치 몬드리안의 추상미술을 보는 것 같습니다. 서로 다른 길이와 높이가 하나의 추상미술로 봐도 손색없을 정도로 다양하면서도 규칙적입니다. 그 칸칸을 문이나 서랍 면들

문과 서랍을 모두 연 상태의 삼층장 (국립민속박물관)

이 막고 있습니다. 여기까지는 사극이나 집에서 많이 보았던 장처럼 보입니다. 그런데 문과 서랍을 열면 놀라운 변화가 생깁니다.

모든 부분이 기능을 고려해 만들어졌으면서도, 기능을 뛰어넘는 아름다움이 두드러져 보입니다. 두 번째 칸에 세 개의 서랍이 동시에 튀어나온 구조나, 그 바로 아래의 열린 문으로 나타나는 넓은 빈 공간의 대비도 대단히 인상적입니다. 그 아래 세 번째 칸은 작은 서랍들로 이루어져 있어, 가구라기보다는 거의 조각품처럼 보입니다.

그리고 이 화려한 삼층장은 짧지만 굵고 멋진 모양의 다리로 받쳐져 있습니다. 다리의 모양은 삼층장 몸체의 직선적인 형태와 달리 곡선적이고 유기적인 형태로 만들어져 있어서 더없이 장식적이고 고전적으로 보입니다. 다리와 연결되는 삼층장 밑면의 곡선적 장식도 아름답습니다.

아름다운 곡면 형태로 만들어진 다리

나무와 금속의
특별한 결합

　　　　　조선의 목가구들은 원칙적으로 나무
의 구조적 결합만으로 만들어지고, 문을 여닫게 해주는 부분이나
구조적으로 보완해줘야 할 부분에는 금속 부품을 만들어 붙입니
다. 이것을 장석이라고 하는데, 장석은 기능적으로만 만들지 않
고, 그 위에 화려한 장식들을 새기기도 합니다. 여성 공간의 가
구들은 남성 공간에 놓이는 가구와 달리 아름다운 금속 장석들로
장식되었습니다. 경첩이나 손잡이 등 기능적인 역할을 하는 부품
들도 그렇지만, 모서리나 구조를 보강하는 부분에 들어가는 금
속 부분들은 기능을 넘어서서 가구의 아름다움을 한껏 북돋는 장
식으로 만들어져 있습니다. 자세히 보면 그냥 번쩍거리기만 하는

삼층장을 장식하고 있는 아름다운 장석들

게 아니라 박쥐 모양 등으로 만들어져 있고, 금속 표면에 각종 문양이 새겨져 있습니다.

이렇게 심플하게 만들어진 나무 재료의 가구에 금속 장석들이 결합되어 아주 화려해 보이는 것이 조선 시대 가구의 특징인데, 조선 시대의 아름다움의 보물창고라 할 만합니다.

이층롱도 마찬가지 방식으로 만들어져 조선 장식의 아름다움을 잘 보여줍니다. 서랍은 맨 위에만 만들어져 순전히 넓은 수납공

심플하면서도 화려한 이층롱 (국립민속박물관)

간만 있지만, 전면이 가로세로로 복잡한 구조로 이루어져 있고, 금속 장석들이 전면에 빼곡히 부착되어 있어 장식적 아름다움을 잔뜩 뽐내고 있습니다.

쌓지 않고 분해해놓으면 두 개의 박스 부분으로 나누어지고, 두 박스를 올려놓은 다리가 모습을 드러냅니다. 장에 비해 단순한 구조로 만들어졌음을 알 수 있습니다. 박스를 올려놓은 다리 부분도 장처럼 장식적이거나 조각적이라기보다는 기능적인 형태로 만들어져 있고, 장식도 덜한 편입니다. 그래도 전체적으로는 아주 화려해서 이념성만 강조된 사랑채의 가구들과는 확연히 다른 모습을 보여줍니다.

이런 가구들이 채우고 있던 안방은 아마도 더없이 화려했을 것

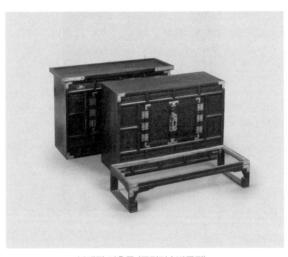

분해된 이층롱 (국립민속박물관)

입니다. 화려함에 그치지 않고 권위적으로 보이기도 했을 것입니다. 우리는 가구들이 다 없어지고 빈방만 남은 한옥들을 자주 보게 되지만, 그 방에 한둘도 아니고 수많은 장롱들과 그 외 다양한 가구들이 가득했던 장면을 상상하면 모든 것이 남다르게 다가옵니다.

남성들의 사랑채 공간과는 비교할 수 없을 정도의 권위와 화려함이 공간을 주도했을 것이니, 성리학적 문화에서 다소 아쉬운 정서가 안채에서 풍부하게 충족되었을 것 같습니다. 안채의 가구에서 일반적인 조선의 문화와 완전히 다른 시각적 아름다움을 보여주는 것을 통해, 조선의 미적 취향이 매우 다양했고 균형이 잡혀 있었음을 알 수 있습니다. 조선의 문화가 심미적으로 딱딱하다거나 소박하다는 생각은 이제 전면 재검토되어야 하지 않을까 싶습니다.

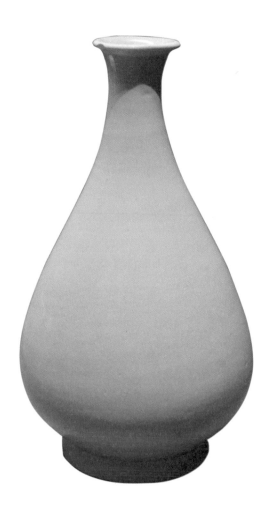

왕실의 도자기
순백자

　　16세기부터 중국의 도자기를 열심히 수입하던 유럽은 18세기에 접어들면서 자체적으로 도자기를 만들 수 있게 됩니다. 그러자 유럽의 각 왕실에서는 앞 다투어 왕실의 권위와 예술성을 과시할 전용 도자기를 만들기 시작합니다. 독일의 프리드리히 대왕Friedrich der Große은 베를린 자기 제작소를 소유하여 왕실에서 필요한 자기 세트들을 만들었고, 프랑스도 왕립 세브르Sevres 도자기 제작소를 설립하여 퐁파두르 로즈Rose de Pompadour라 불리는 밝은 핑크색 자기를 만들었습니다. 덴마크 왕실의 도자기는 로얄 코펜하겐이 만들었고, 영국 왕실의 도자기는 로얄 크라운 더비나 웨지우드에서 만들었습니다. 이들 도자기들

독일 자기 제작소에서 만든 도자기

은 모두 화려하고 아름다운 장식으로 왕실의 권위와 우월함을 과시했습니다.

도자기 기술이 발전되었던 조선에서는 일찌감치 왕실 도자기가 만들어졌습니다. 원래는 고려의 청자를 그대로 사용하다가 세종대왕 때 왕실 도자기를 지정합니다. 이때 지정된 조선 왕실의 도자기는 장식이 하나도 없는 순백자였습니다. 오히려 일반 민가에서는 장식이 있는 도자기만 사용할 수 있었고, 장식이 없는 백자는 순전히 왕실에서만 사용할 수 있었습니다. 당시의 많은 사람들은 장식이 있는 것보다 아무런 장식 없는 이 하얀색의 순백자를 좋아했지만 정상적으로는 도저히 얻을 방법이 없어, 고위층이나 왕실의 친인척들이 온갖 연줄을 대기도 했고, 심지어 궁궐에서 슬쩍하는 경우도 많았다고 합니다. 그러다가 임진왜란 이후에는, 사극에서 흔히 보이듯 주막에서 평민들도 사용할 정도로 대중화됩니다. 왜 멋진 그림이나 조각이 있는 것보다 아무것도 없는 순백자를 더 선호했을까요? 백의민족이라서 그랬을까요?

도자기는 주로 음식을 담아 먹는 데 사용했기 때문에 아무래도 색이 다채로운 것보다는 흰색이 적합합니다. 음식을 돋보이게 하고 또 깔끔해 보이기 때문입니다. 순백자라면 도자기에 들어가는 색이 따로 없으니 그냥 단순하게 만들면 되겠다고 짐작할 만한데 실지로는 컬러풀한 도자기보다 만들기가 훨씬 더 어려웠습니다. 조선 시대 이전에 백자가 거의 없는 것을 보면 알 수 있습니다. 청자가 먼저 본격화되고 백자는 훗날 나옵니다. 백자는 원나라 때 경덕진에서 활발하게 생산되기 시작하면서 세계적으로 유

명해졌고 본격적으로 제작되었습니다. 문제는 흙이었습니다.

임진왜란 때 조선의 도공들을 많이 끌고 간 일본도 백자토가 발견되면서 백자를 생산할 수 있게 됩니다. 중국의 청화백자에 심취했던 유럽도 유럽 내에서 백자토를 발견함으로써 백자를 만들게 됩니다. 푸른빛이 도는 맑고 청아한 순백색의 도자기가 만들어지려면 백자토가 반드시 필요했습니다. 그래서 조선도 건국 초기부터 백자토를 찾기 위해 엄청난 노력을 들였습니다. 고령 지방에서 이른바 고령토라고 하는 흙이 발견되면서 백자 생산에 박차를 가하게 됩니다. 세종대왕이 순백자를 왕실의 전용 도자기로, 가장 귀한 도자기로 정했던 데에는 이유가 있었던 것입니다.

순백자를 선호한
미적 이념

조형적인 측면에서도 이유가 있었습니다. 그림이나 장식이 있으면 도자기의 흰색이 좀 빈약하더라도 봐줄 만하고, 때론 그림이 도자기의 주인공이 되기에 흰색의 상태는 그다지 문제되지 않습니다. 그러나 아무것 없이 흰색만 있을 경우에는 색상에 조금만 문제가 있더라도 쉽게 눈에 띕니다. 가령 누르스름한 흰색과 푸르스름한 흰색은 종이 한 장 차이인데 질은 완전히 달라 보입니다. 그래서 그림이나 장식이 있는 백자보다 순백자가 더 만들기 어려웠습니다. 백자는 순전히 도자기 지체의 백스코민 승부를 거는, 미학식으토나 기술석으로나 아수

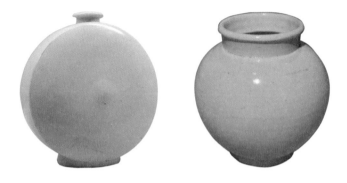
푸른빛이 도는 백자와 누르스름한 빛이 도는 백자

높은 수준의 도자기였습니다. 그러니까 순백자는 그림이 그려져 있지 않은 백자가 아니라 그림을 뺀 백자였습니다.

　왜 그림이 없는 백자가 더 좋은 것인지 도자기를 직접 보면 충분히 이해할 수 있습니다. 단순한 흰색이 아니라 청결하고 맑은 물을 보는 듯한 푸른빛이 감도는 흰색은 말로 표현하지 못할 많

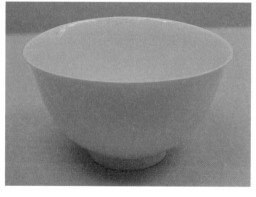
푸른빛이 도는 흰색이
매력적인 백자 대접

유럽에 유행했던 중국의 화려한 청화백자

은 것들을 보여줍니다. 맑고 투명한 표면의 질감과 은은하고 깊은 색감은 그 어떤 장식이 들어간 도자기보다도 매력적입니다.

순백자에 대한 선호에는 당시의 미적 이념도 크게 작용했습니다. 조선의 왕실이 순백자를 전용 도자기로 선택했던 데에는 장식을 좋아하지 않았던 감각적 취향도 작용했겠지만, 성리학을 바탕으로 한 미적 이념이 크게 작용했습니다.

조선 시대의 성리학이 지향했던 것은 우주의 본성을 확보하는 것이었습니다. 그 우주의 본성이란 맑고 순수한 것, 우주의 모든 것을 배양하는 토대입니다. 그래서 모든 것이 채워질 수 있도록 한없이 비워져, 어떤 것이든 자랄 수 있는 바탕이 됩니다.

『논어』의 팔일편八佾編에 '회사후소繪事後素', 즉 '그림을 그리는 것은 흰 바탕이 있고 난 후'라는 말이 나옵니다. 이 말에 대한 어려

운 해석들은 접어두고, 화방에서 파는 스케치북이 모두 흰색의 종이로 이루어져 있는 것을 생각해봅시다. 그림을 그리려면 일단 흰 종이가 있어야 합니다. 흰색은 수많은 색깔 중 하나이면서 가장 특별한 색입니다. 어떤 색이든 칠해질 수 있는 바탕이 되기 때문입니다. 철학적으로 보면 흰색은 단순한 색이 아니라 본질에 해당하는 색입니다.

흰색은 성리학에서 그렇게 정의되면서 매우 이념적인 대상으로 존재해왔습니다. 성리학과 관련된 문화적 소산들은 주로 흰색을 지향했습니다. 조선 시대에 흰색의 옷을 많이 입고, 집의 벽도 흰색으로 칠하고, 흰색의 도자기를 귀하게 여겼던 것은 민족적 성향 때문이 아니라 성리학적 우주관 때문이었습니다.

그래서 조선은 건국 초기부터 백자를 만들기 위해서 많은 노력을 기울였고, 세종 대에 왕실의 도자기로 정했으며, 이후 사옹원이라는 국가기관을 통해 백자를 대량생산하였던 것입니다. 조선 후기로 가면서 백자가 국민적으로 대중화되어 신분과 장소에 관계없이 애용된 것도 같은 이유에서였습니다.

사회적 미학관의
변화

그렇게 백자가 확립되자 형태도 그에 따라 정제된 모양으로 바뀝니다. 조선 전기의 백자를 보면 유독 좌우가 반듯하고, 격렬하지 않고 우아하게 흐르는 곡선들로 이루

색과 함께 형태도 단정하게 만들어진 백자

어졌습니다. 바로 앞의 분청사기를 어떻게 만들었나 싶을 정도로
완전히 달라집니다. 이것은 도자기를 만드는 장인의 개인적 취향
이 달라져서가 아니라 도자기를 보는 사회적 미학관이 바뀌었기
때문입니다. 조선 전기의 이런 백자는 장식을 부정하고 엄격한
기능성을 추구했던 20세기의 미니멀한 디자인, 모던Modern 디자인
과 매우 유사합니다.

모양만 비슷한 게 아니라 장식을 의도적으로 절제하고 완벽함
을 표현한 이념적 조형이라는 측면에서 동일합니다. 조선의 백자
가 성리학의 이념을 표현하면서 미니멀한 형태가 되었다면, 20세

장식을 배제하고 합리적 이념성을 표현해 미니멀해 보이는
현대 디자인, 뱅앤올룹슨의 베오사운드 8

기의 기능주의 디자인은 뉴턴의 물리학에 입각한 합리성을 추구
하면서 미니멀한 형태가 되었습니다. 양쪽 모두 사용하는 물건에
이념적 가치를 표현한 추상적 조형입니다.

백자나 현대 디자인이나 이념성을 표현하는 데에만 뛰어났던
것은 아니었습니다. 시각적으로도 매우 아름답습니다. 역사적으
로 보면 미니멀한 조형 양식이 주류가 되는 시기가 종종 있는데,
이 시기의 디자인이나 예술은 대부분 조형적으로도 매우 아름답
습니다.

조선 전기의 백자나 20세기의 현대 디자인들도 심미적인 측면
에서 아주 뛰어납니다. 백자의 경우 순수한 흰색과 비례와 곡선
의 아름다움으로 빚어진 단순한 형태가 아주 매력적입니다. 이런
시각적인 매력으로 지극한 감흥을 주기에 당대나 후대에까지 많
은 사람들에게 선호되었습니다.

이런 가치를 지닌 덕에 순백자는 조선 전기에 일찌감치 왕실 도
자기가 되어, 조선의 대중들에게 '머스트−해브^{must-have} 아이템'으

로 선호되었던 것 같습니다. 이 부분이 중요합니다. 조선의 백자가 초기에 대중화되지 못했던 것은 서양의 럭셔리 아이템처럼 귀하고 비싸서가 아니라 제도 때문이었습니다. 철학적 이념을 가진 순백자는 왕실에서만 사용하라는 제도 때문에 대중들이 가질 수 없었습니다. 이런 제도적 배타성은 봉건적인 계급성으로 보기는 좀 어렵습니다. 그림이 그려진 백자는 대중들이 사용할 수 있었던 데다, 순백자 만들기가 어렵긴 하되 전혀 불가능했던 것은 아니었습니다. 그림이 그려지지 않은 순백자의 사용에 대한 배타적 제도의 본질은 이념성의 제한이었지, 물질적 배타가 아니었습니다. 어쩌면 대중들에게는 골치 아프고 장식도 없는 도자기보다는 화려하고 예쁜 도자기가 나은 선택이었을지 모릅니다.

그러나 왕실 전용으로 채택되어서 그랬던지, 화려한 도자기보다 이념적인 순백자에 대한 대중들의 선호가 강력했습니다. 오랜 세월이 흐르고, 임진왜란·병자호란과 같은 국난을 겪으면서 제도가 느슨해지자 조선의 대중들도 어느 순간부터 백자를 마음대로 만들어 쓰게 됩니다. 요즘 브랜드를 표시하지 않고 심플한 백색으로 만들어진 제품이 유행하기도 하는데, 사실 그런 식으로 물건을 만들어 썼던 것은 우리 선조가 원조였습니다. 그런 점에서 보면 조선은 매우 수준 높은 추상 문화를 대중적으로 누렸던 것 같습니다. 이후 조선 후기로 갈수록 좌우를 일부러 삐딱하게 만든 도자기들이 나오면서 조선의 성리학적 추상은 또 다른 전기를 맞이하게 됩니다.

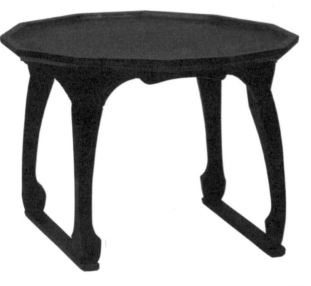

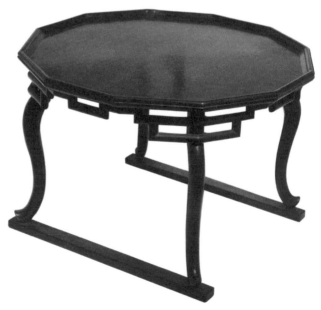

백자에 걸맞은
일상생활용품

　　백자는 시간이 지날수록 조선 사람들의 일상 속으로 파고들어 일반화되었습니다. 추상적 가치로 가득한 백자 그릇은 항상 상 위에 놓여 사용되었습니다. 백색의 미니멀한 그릇들이 어두운색의 상 위에 놓인 모습은 우리에게 너무 익숙한 나머지 별로 특별해 보이지 않을지 몰라도, 따지고 보면 조형미가 뛰어난 하나의 추상 조각 작품과도 같습니다.

　백자의 희고 단순한 형태와 상의 어둡고 구조적인 형태의 조화는 현대 조각으로 봐도 손색이 없을 정도로 아름답습니다. 백자가 추상적인 조형성으로 발전되는 것에 발맞추어 백자의 중요한 파트너인 상도 그렇게 만들어졌던 것 같습니다. 그래서 백자 그릇들이 놓였던 조선 시대의 상들도 백자를 살펴보는 눈으로 하나하나 분석해볼 필요가 있습니다.

　조선 시대부터 큰 상에서 식구들이 옹기종기 모여 밥을 먹었으리라고 생각하기 쉬운데, 그것은 일제식민지 시대에 시작되어 현대에 들어와서 정착된 모습입니다. 조선 시대에는 큰 상이 아니라 작은 일인용 상이 많이 쓰였습니다. 가족들이 모여 식사할 때 큰 상에서 식사하기는 했지만, 적어도 남자 어른들은 따로 상을 받았습니다. 그리고 조선 시대에는 제사가 많아서 문중의 많은 사람들이 모이는 경우 일인용 소반을 요즘의 식판처럼 사용하였습니다. 그래서 종가댁에 가보면 지금도 작은 소반들이 쌓여 있는 모습을 볼 수 있습니다

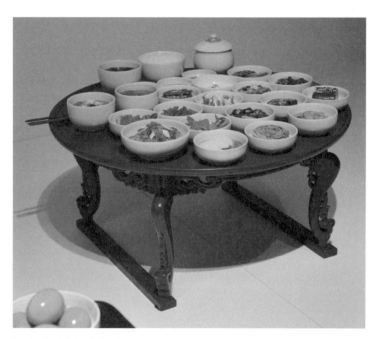
백자 그릇들과 상의 어울림

 상은 일상과 가까이 있는 생활용품이라서 실용성만 고려되어 만들어졌을 것 같지만 실제로 백자의 수준에 맞추어 아름다운 것들이 아주 많이 만들어졌습니다. 특히 다리의 모양이 아주 각별합니다. 주로 둥글거나 팔각 모양의 판을 가진 소반에서 아름다운 모양을 한 다리를 많이 볼 수 있습니다. 대표적인 것이 호족반虎足盤과 구족반狗足盤입니다. 모두 심플한 곡면으로 만들어졌는데, 조선 시대의 상은 대체로 이 두 가지 구조로 만들어졌습니다.

 이름대로 호족반은 상의 다리가 호랑이 다리 같다고 붙여진 이름이고, 구족반은 개의 다리 모양 같다고 붙여진 이름입니다. 두

스타일 모두 심플하면서도 곡선의 흐름이 뛰어나, 이념적이고도
조형성이 탁월한 조선 특유의 아름다움을 잘 표현하고 있습니다.

호족반과 구족반의
조형미

　　　　　호족반은 구족반에 비해 동세가 강하
고 튼튼해 보입니다. 다리의 곡선이 S라인을 이루며 아주 다이내
믹하게 만들어졌는데, 호랑이 다리처럼 힘차면서도 웅장한 곡선
미를 잘 보여줍니다. 다리 윗부분에서부터 근육이 팽팽하게 긴장
된 것 같은 볼륨을 이루는데, 마치 호랑이가 먹이를 노리면서 다
리를 잔뜩 움츠리고 있는 것 같습니다. 그러고는 다리의 곡면이
바로 아래쪽으로 미끄러지듯 흘러내리다가 끝부분에서 멈추는데,

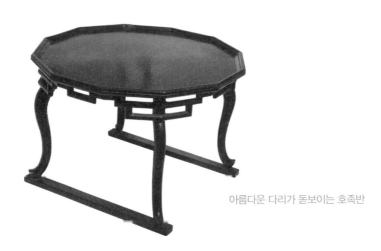

아름다운 다리가 돋보이는 호족반

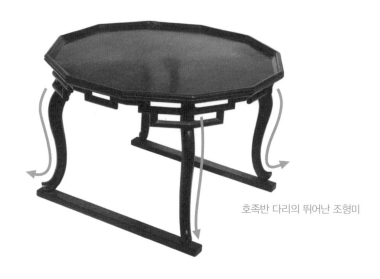

호족반 다리의 뛰어난 조형미

그 흐름이 역동적이면서도 힘이 넘칩니다. 특히 끝부분이 호랑이 발처럼 두툼하고 단호하게 마무리되어 있어서 구조적으로도 튼튼하고 단단해 보이는 이미지가 인상적입니다.

위에서부터 흘러내려오는 네 개의 곡면들이 이 부분에서 하나로 합쳐지고, 호랑이 발 모양을 연상케 하는 형태로 마무리되는 디자인은, 보기와 달리 대단히 어려운 디자인입니다. 복잡한 곡면들을 하나로 정리하는 것도 쉽지 않고, 동시에 특정한 인상으로 마무리한다는 것은 뛰어난 조형 감각이 필요한 일입니다. 그런 덕분에 이 호족반의 다리는 백자의 조형성에 결코 뒤지지 않는 아름다움을 갖게 되었습니다.

다리의 강한 동세 덕분인지 호족반은 화려한 장식들을 가미하여 고전적인 아름다움을 극단적으로 표현한 형태로도 많이 만들

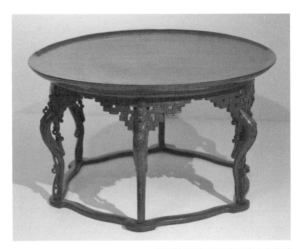
화려한 장식으로 만들어진 호족반

어졌습니다. 그냥 봐서는 서유럽의 바로크나 로코코 시대에 만들어진 유물이 아닌가 착각할 정도로 고전적인 아름다움이 뛰어난 호족반들이 많습니다.

여기에 비하면 구족반은 경로가 다른 조형미를 보여줍니다. 다리가 위에서 아래로 하나의 동세로 내려오기 때문에 아주 경쾌하고 시원해 보입니다. 그리고 다리의 동세가 은은한 곡률로 이루어져 있어 심플하면서 우아해 보입니다. 네 개의 다리로 이루어진 구족반 전체의 모습은 마치 충성스러운 진돗개가 주인의 상태를 살피면서 단단하게 서 있는 것 같습니다. 호족반에 비해 근육질은 아니지만 날렵하고 세련된 멋을 더합니다. 구족반 다리의 곡면은 기본적으로는 매우 고전적이지만 심플한 라인에서 매우 현대적인 느낌도 우러납니다. 그래서 요즘 시각에서는 구족반의

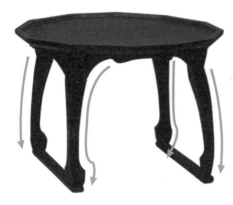

단순한 곡면의 흐름이 매력적인
구족반의 다리

다리가 더 세련되고 아름다워 보입니다.

구족반의 다리가 단조롭기만 한 것은 아닙니다. 다리의 구조를 잘 살펴보면 완만한 곡선의 흐름이 생각보다 복잡하게 디자인된 것을 볼 수 있습니다. 특히 다리의 바깥쪽과 안쪽의 곡선이 대비를 이루고 있는데, 바깥쪽의 곡선은 완만하고 단순한 데에 반해, 안쪽은 곡률과 동세가 복잡합니다. 그래서 구족반의 다리는 심플해 보이면서도 단조롭지 않고, 재미있어 보입니다. 현대의 디자인에 견주어도 전혀 손색이 없는 조형적 처리입니다.

호족반이나 구족반의 다리가 이렇게 뛰어난 조형성으로 만들어진 데에 반해, 상의 윗부분은 매우 단순하게 처리되어 있습니다. 주로 원형으로 만들어지고, 팔각 모양도 많습니다. 테두리를 꽃잎처럼 만들기도 합니다. 그릇들이 많이 놓이기 때문에 다리처럼 복잡한 구조로 만들 수는 없었을 것입니다.

따라서 호족반이나 구족반은 단순한 원형 구조의 위 판과, 유기적인 곡면으로 만들어진 다리가 조형적으로 강한 대비를 이룹니다. 보통 이런 생활용품은 생산이나 사용에 있어 실용성을 생각해 모든 부분을 기하학적인 형태로 통일시키는 게 상식입니다. 소반같이 범상한 물건들일수록 더 그렇습니다. 그런데 호족반과 구족반은 그런 상식과는 다르게 만들어졌습니다. 하나의 조각품이라고 해도 손색이 없을 정도입니다.

세계 디자인의
최신 주류가 되고 있는
유기적 곡면

프랭크 게리Frank Gehry나 자하 하디드Zaha Hadid 같은 건축가들, 로스 러브그로브Ross Lovegrove, 카림 라시드Karim Rashid, 마르셀 반더스Marcel Wanders와 같은 거장들의 디자인은 대체로 자유롭고 아름다운 곡면으로 만들어집니다. 21세기에 접어들면서 세계 디자인의 주류는 20세기의 기하학적 형태를 벗어나 이렇듯 유기적인 형태를 향해 흘러가고 있습니다. 이런 새로운 디자인의 경향은 호족반이나 구족반의 다리에 구현된 조형성과 매우 유사합니다.

위 판과 다리의 대비가 심한 호족반과 구족반의 디자인은 네덜란드 출신의 세계적인 산업 디자이너 마르셀 반더스의 디자인과도 매우 유사해 보입니다. 그의 디자인은 미치 고고닌 비로크

유기적인 형태를 추구하는 21세기의 디자인들

다리가 특징적인
마르셀 반더스의
테이블 디자인

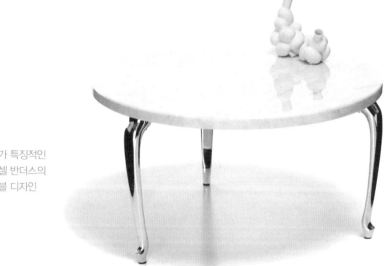

시대의 유물처럼 보이면서도 매우 현대적으로 보입니다. 그것이 이 디자이너가 세계적인 디자이너로서 각광받는 이유이기도 한데, 그렇게 현대성과 고전주의를 대비시켜 독특한 매력을 만드는 점은 호족반이나 구족반도 다르지 않습니다. 그래서 박물관에서 호족반이나 구족반을 보면 깜짝깜짝 놀랄 때가 많습니다.

호족반이나 구족반은 작은 소반에 불과하지만, 그 안에 담긴 조형적 가치는 현대 디자인과 일치하는 점이 많습니다. 그것은 이 소반 위에 놓이는 백자의 추상성이 현대적이라는 점과도 관계가 있을 것입니다. 소반과 백자 그릇이 어울린 조선 시대의 밥상에서 이런 현대적 조형성이 구축되었다는 사실은 매우 놀랍습니다. 그 정도로 조선의 문화는 이념적인 가치를 실생활에 구현하는 데에 충실했던 것 같습니다.

소반의 다리를 이렇게 깎아서 만드는 것이 사실 쉬운 일은 아닙니다. 그냥 반듯하게 만들었으면 제작도 더 쉽고, 단가도 적게 들었을 것입니다. 그럼에도 호족반이나 구족반이라는 디자인 스타일을 굳이 만들어 대중적 양식으로 만들었던 것은, 작은 소반 하나에도 이념적 미학을 구현하겠다는 당시의 문화적 수준과 의지가 대단했음을 드러냅니다.

이런 유기적인 곡면의 형태가 최근의 세계 디자인의 경향이 되는 것을 보면, 조선 시대의 문화적 경향은 오히려 지금 유효할 것 같습니다.

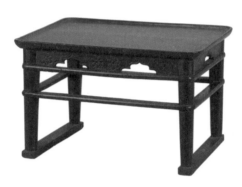

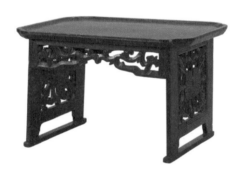

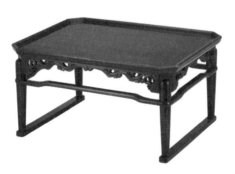

일상생활용품의
아름다움

순수한 조형예술품이나 상류층들을 위한 공예품보다는 일상에서 많이 쓰는 물건에 담긴 아름다움이 진정한 아름다움이라고, 영국의 지식인 윌리엄 모리스^{William Morris}가 말했습니다. 그는 19세기 말에 이것을 예술 민주화라는 개념으로 주장하면서 '미술 수공예^{Arts and craft} 운동'을 시작했고, 그것은 영국을 넘어 전 세계로 퍼져나갔습니다. 이 운동은 현대 디자인의 정신이 되었고, 기능주의 디자인이 태동되는 데에 큰 역할을 했습니다.

물론 봉건국가가 아닌, 관료체제 국가였던 조선에서는 건국 초기부터 모든 문화를 계급성이 아니라 이념성에 입각해 만들었기 때문에 '미술 수공예 운동' 같은 것이 따로 큰 의미를 갖지는 않습니다.

다만 일상생활에서 사용하는 별것 아닌 물건들을 중요하게 대하고 그 속에서 문화적 가치를 살피고자 하는 시각은, 지금 우리 문화를 제대로 살펴보는 관점을 잡는 데 매우 참고할 만합니다. 이것은 흔히 '미술'이라고 하는 관점과는 근본적으로 다른 것으로서, 우리의 문화재를 '고미술'로 보는 시각을 대신하여 우리 문화재 안에 담긴 삶이나 문화를 밝히는 데 의미 있는 안경이 될 수 있습니다.

소반과 같이 일상생활에서 아주 흔하게 사용되었던 물건들에는 앞서 살펴보았던 것처럼 일정한 양식이 유지되있고, 그 안에

개인을 넘어서는 시대의 보편적 미감과 우주관이 표현되었습니다. 여느 시대와 다르게 현대에나 나타나는 이 문화적 현상이 조선 시대의 문화에서는 놀랍게도 매우 보편적으로 나타나기에 눈을 씻고 다시 살펴보게 됩니다. 이런 유물에 담긴 미적 취향과 미적 이념이야말로 진정한 조선의 아름다움이고, 조선 문화의 뛰어남이라고 할 수 있습니다.

앞서 살펴본 호족반과 구족반은 조선의 둥근 모양 소반으로 각각 독자적인 아름다움을 이루었습니다. 한편, 위 판이 사각형인 조선의 소반은 전국적으로 크게 세 개의 스타일이 만들어졌습니다. 나전칠기로 유명한 통영의 통영반과 나주에서 만들어진 나주반, 그리고 해주에서 만들어진 해주반이 그것이었습니다. 이들은 제작 지역만이 아니라 디자인도 근본적으로 달랐습니다. 각각의 소반들이 구조적인 견고성과 장식성을 어떤 디자인으로, 어떻게 달리 구현했는지 살펴보면 아주 재미있습니다.

통영반의
기능주의 디자인

통영에서 만들어졌던 통영반은 튼튼한 것이 주된 특징입니다. 그 뒤에는 군사적인 이유가 있었습니다. 조선 시대 통영은 임진왜란 이후에 3도 통제사가 설치된 곳이었습니다. 이곳에서는 통제사 아래에 기관을 두어 각종 군수품을 제작했는데, 통영반은 바로 이런 생산체제에서 만들어졌습니

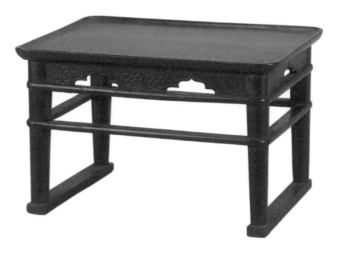

견고함이 뛰어난 통영반 (국립민속박물관)

다. 그러니 무엇보다 실용적이고 튼튼하게 만들어졌습니다.

통영반을 보면 다른 종류의 소반들보다 일단 튼튼해 보입니다. 상판이 두껍게 만들어졌고, 사각형의 모서리가 곡면으로 다듬어져 있습니다. 이 두꺼운 상판에 네 개의 기둥 모양 다리가 바로 연결되어 한눈에 튼튼함을 알아볼 수 있습니다. 그리고 견고해 보이는 것만큼 구조적으로 심플합니다.

이 네 개의 다리들 사이에는 위아래 이중으로 구조물들이 가로로 결합되어 소반을 매우 튼튼하게 만들고 있습니다. 상판 바로 밑에는 폭이 조금 넓고 긴 구조물이 각 면에 네 개씩 끼워져 있는데, 이 부분에는 장식을 넣어서 견고함과 아름다움을 동시에 챙기는 경우가 많습니다. 그 조금 아래쪽에는 난간처럼 가로로 긴 가락지라고 하는 구조물이 끼워져 있습니다. 가늘지만 소반의 나

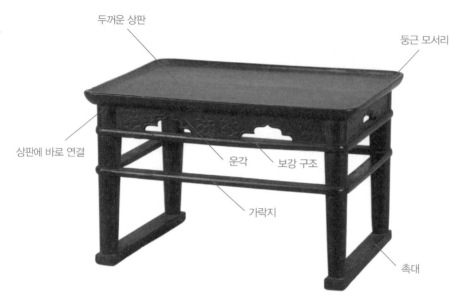

두꺼운 상판

둥근 모서리

상판에 바로 연결

운각　보강 구조

가락지

촉대

구조적 견고함을 유지하면서 화려한 장식미를 구현하는 통영반

리 구조를 튼튼하게 보완해줍니다. 다리 끝부분에는 촉대라고 하는 구조물이 두 개의 다리를 연결하여 소반의 견고함을 마무리하고 있습니다.

　이렇게 구조가 이중, 삼중으로 복잡하게 짜여 있기 때문에 통영반의 견고함은 작은 소반의 수준을 넘어섭니다. 요즘 식으로 치면, 기능주의 디자인에 가깝습니다.

　이런 튼튼한 구조를 세련된 비례로 다듬고, 구조를 보강하는 부분들에는 장식을 넣어서, 기능성을 충족시키면서도 심미적인 아름다움도 보강하고 있습니다. 그래서 통영반은 조형미에서도 뛰어납니다.

해주반의
장식적 아름다움

　　　　　해주반은 황해도 해주에서 주로 만들어졌던 소반인데, 디자인 콘셉트는 통영반과 좀 상반됩니다. 상판 아래로 네 개의 다리가 연결된 게 아니라, 좌우로 나무판이 연결되어 있습니다. 다른 소반들과 완전히 다른 구조입니다.

　구체적으로 살펴보면 사각형의 상판 모서리는 통영반처럼 둥글게 다듬어져 있습니다. 그 아래로 두 개의 나무판 구조가 좌우로 세워져 있어 다리 역할을 하고 있습니다. 상판에 대해 수직으로 결합된 것이 아니라 아래로 내려올수록 넓어지게 살짝 기울인 상태로 결합되어 있습니다. 그래서 시각적으로나 구조적으로나 안정되어 보이기는 하지만, 옆 판과 또 다른 옆 판, 옆 판과 상판을 연결하는 가로 구조가 윗부분에만 있고 아랫부분에는 없기에 아무래도 견고함은 부족한 편입니다.

　물론 장점도 있습니다. 옆 판이 다리 역할을 하기 때문에 네 개의 다리를 따로 만들지 않고 옆 판만 두 개 만들어 끼우면 되므로 제작이 용이합니다.

　다리 역할을 하는 양쪽 옆 판은 넓게 비워질 필요가 없습니다. 넓게 비워지면 견고함에 해가 됩니다. 대체로 해주반의 양쪽 옆 판은 화려하고 아름다운 모양을 뚫어 장식합니다. 나무판이 넓으니 복잡한 장식들을 다양한 디자인으로 많이 뚫어 넣을 수 있습니다. 그래서 해주반은 다른 소반에 비해 장식미가 뛰어납니다. 그 장식의 아름다움은 이 옆면에서 대부분 만들어집니다.

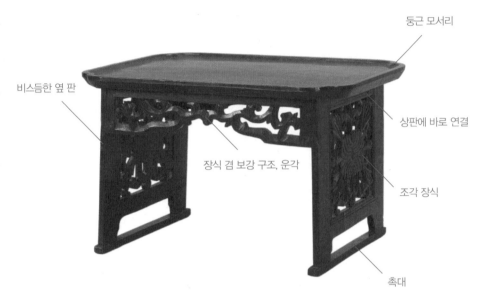

둥근 모서리

비스듬한 옆 판

상판에 바로 연결

장식 겸 보강 구조, 운각

조각 장식

촉대

해주반의 구조

앞면과 뒷면의 상판 바로 밑에는 양쪽의 다리 판들을 견고하게 지탱해주는 운각이라는 가로 구조가 결합되어 있습니다. 얇기는 하지만 다리의 구조를 견고하게 해주는 데에는 모자람이 없습니다. 이 부분은 양쪽의 다리와 위쪽의 상판과 붙어 있기만 하면 되기에 해주반에서는 종종 장식처럼 조각됩니다. 운각은 옆 판처럼 구조적 견고함과 아름다움을 동시에 챙길 수 있는 부분입니다.

이처럼 독특한 구조와 화려한 장식으로 인해 해주반은 다른 소반들에 비해 장식적 아름다움이 뛰어납니다. 주로 당초무늬 같은 장식으로 치장되어서 서양의 바로크나 로코코 시대의 장식을 보는 것 같습니다. 조선 시대 해주 지역과 그 주변이 경제적으로 풍

요로웠기에 이런 장식적인 소반이 많이 만들어졌던 것 같습니다. 다만 다른 소반들에 비해서 구조적으로 약한 게 흠이라고 할 수 있을 듯합니다.

나주반의
세련된 기품

　　　　　　　나주반은 전라남도 나주 지방에서 만들어졌는데, 나주는 조선왕조의 본관인 전주가 근처에 있어서 왕가나 사대부들을 위한 가구들이 일찍부터 많이 만들어진 곳입니다. 소반도 그런 가운데 만들어졌는데, 소비자들의 성향 때문인

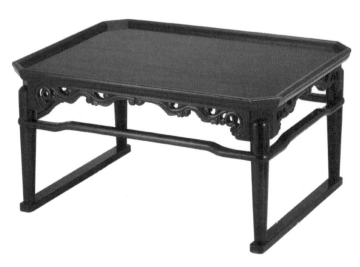

우아한 모습의 나주반 (국립민속박물관)

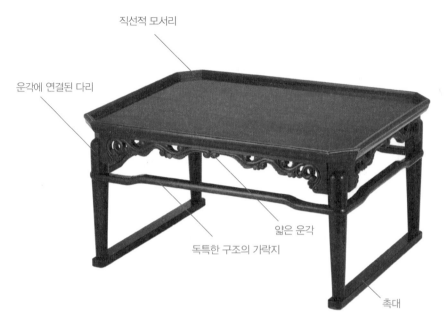

직선적 모서리

운각에 연결된 다리

얇은 운각

독특한 구조의 가락지

촉대

나주반의 구조

지 다른 지역의 소반들에 비해 세련되고 품격 있는 것이 특징입니다.

전체적인 구조는 통영반과 비슷합니다. 다만 소반의 상판 모서리가 곡선으로 마무리되지 않고 직선으로 잘린 것이 특징입니다. 그리고 상판 바로 아래쪽에 결합되는 운각 부분이 통영반에 비해 얇고 단순하게 만들어졌습니다. 그래서 전체적으로 세련되어 보입니다.

또한 네 개의 다리가 상판에 바로 연결되지 않고 운각의 모서리 판에 끼워져 있는 것도 특징입니다. 이 부분이 통영반과 가장 구별되는 구조인데, 다리가 바로 상판에 결합되는 것에 비해 세

련되고 격조 있어 보입니다. 이런 다리들을 가로로 연결시키는 부분, 가락지도 매우 독특한 구조로 만들어져 있습니다. 나주반에서 주로 볼 수 있는 이런 구조는 소반을 우아해 보이게 합니다. 그리고 네 개의 다리에는 두 개의 족대가 결합되어 소반의 구조를 마무리합니다.

이렇게 나주반은 단순해 보이고, 일반적인 소반처럼 평범해 보이지만 세부 구조가 독특하게 디자인되어 있습니다. 상판에 다리가 결합되는 구조나 가락지 부분의 특이한 구조는 기존의 소반에 약간의 변화를 줌으로써 소반을 기품 있게 만드는 솜씨를 보여줍니다. 이것은 단순히 화려하고 아름답게 만든다고 되는 게 아니라 깊은 문화적 소양에서 나오는 것이기에 더 인상적입니다.

조선 시대를 풍미했던 소반들은 이것들 외에도 많았습니다. 지극히 일상적으로 사용하는 작은 밥상 하나에도 뛰어난 미적 감각을 새겨 넣는 솜씨를 보면, 조선의 문화는 소박하고 자연스럽기는커녕 대단히 치밀하고 수준이 높았던 것 같습니다. 예술품이 아닌 일상생활용품이 이렇게 탁월하게 만들어지고, 많은 사람들이 이것을 사용했다는 것은 조선 시대의 예술적 복지가 그만큼 높은 수준이었음을 말해줍니다. 진정한 예술의 민주화가 아닐까 싶습니다.

이렇게 조선은 철학적 가치를 바탕으로 한 삶의 기반들을 만들면서 500여 년이라는 긴 왕조를 이어나갈 동력을 조성해갔습니다.

보편적
교양 활동으로서의
그림

성리학적 이념에 따라 조선 스타일의 삶, 조선적인 의식주 체계가 만들어지는 동안에 다른 여러 분야에서도 비슷한 일이 일어나고 있었습니다. 성리학 같은 철학적 이념이 가장 잘 표현될 수 있는 문화 분야는 무엇이었을까요?

조선 시대를 이끌었던 주류는 선비였습니다. 그리고 성인聖人이 되는 것을 가장 중요한 목표로 삼았던 선비들의 중심은 성리학이라는 철학이었습니다. 이런 철학이 삶으로 구체화되면서 조선은 수준 높은 문화를 이루었는데, 이것이 가장 잘 드러난 분야가 그림이었습니다.

조선 시대 선비들 사이에는 삼절三絶이라는 말이 있었습니다. 시詩, 서書, 화畵, 즉 문학과 학문, 그림에 두루 뛰어난 선비를 뜻하는 단어입니다. 이것은 그런 수준 높은 선비에 대한 존숭을 나타내는 동시에, 제대로 된 선비라면 이 세 가지에 모두 출중해야 한다는 사회적 목표를 말하는 것이었습니다. 여기서 놀라운 것은 문학이나 학문 못지않게 그림이 성리학의 이념을 표현하는 창구로 여겨졌다는 사실입니다.

조선 시대에는 그림을 지금처럼 특수한 능력을 가진 사람들의 전문적인 예술 활동으로 보지 않고, 인문학이 표현되는 보편적인 교양 활동으로 보았다는 것을 알 수 있습니다.

조선을 비롯해 성리학적 이념이 널널했던 동아시아 사회에서

그림은 사의寫意의 의미가 강했습니다. 그림을 기술적으로 잘 그리는 것은 중요하지 않고, 눈에 보이지 않는 뜻을 표현하는 것, 즉 철학적 관념이 표현되는 것이 중요하다고 봤다는 것입니다. 글과 그림이 근본적으로 같다는 서화동원書畵同原이라는 생각도 일찍 나타나는데, 이는 화가나 조각가가 세상의 진리와 본질을 조형으로 표현하는 사람이라는 세잔Paul Cézanne의 주장과 그대로 일치합니다. 그래서 조선 시대의 화가 중에는 양반이 많았고, 중인 화가 중에는 학문에 조예가 깊은 사람이 많았습니다.

동아시아
수묵 산수화의
추상성

동아시아에서 그림은 이미 오래전부터 학문과 관련되어 있었고, 유형적으로는 순수미술, 추상미술에 속했습니다. 그 추상미술은 수묵화를 중심으로 발전되었습니다. 당나라 때까지만 해도 자연을 총천연색으로 묘사하는 것이 중심이었는데, 후대 송나라 때부터는 색을 빼고 수묵으로만 산수화를 그립니다. 그러면서 눈에 보이는 것보다 눈에 보이지 않는 것에 점차 가치를 더 많이 두게 되는데, 눈에 보이지 않는 여백을 그리면서부터는 본격적으로 추상화의 길에 접어듭니다.

중국이나 조선 시대의 수묵 풍경화들은 대부분 보고 그린 게 아니라 관념을 투사해서 그린 상상화, 추상화입니다.

여백이 아주 잘 표현된 추상적 경향의 수묵 산수화

팔대산인의 그림

　나중에 청나라에 들어서면 묘사를 아예 포기한 표현주의적 경향의 그림까지 나타납니다. 대표적 작품인 팔대산인의 그림은 현대 추상화와 스타일도 비슷합니다.

　강희안의 〈고사관수도高士觀水圖〉는 그런 과정에서 그려졌던 그림이었습니다. 사의를 중심으로 그려진 그림으로, 조선적인 추상성이 잘 표현된 걸작 중 하나입니다.

　그림을 이해할 때 먼저 살펴봐야 할 중요한 점은 그림 그 자체를 분석하는 것입니다. 미학적으로는 형식비평이라고 하는데, 그림만이 아니라 모든 예술이 형식비평으로 그 가치가 발굴되기 시작합니다. 그림을 그린 사람에 대한 뒷조사가 아니라 그림 그 자

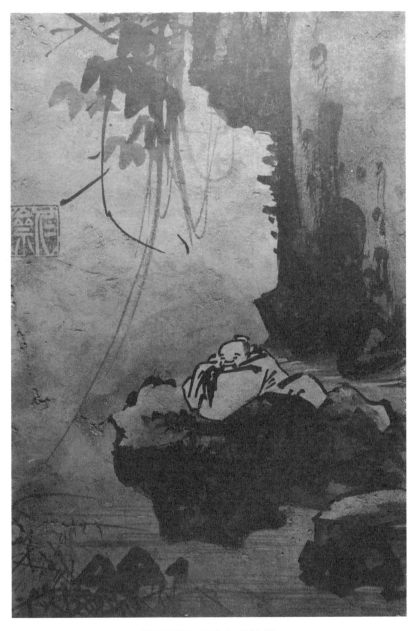

무심하게 잘 그려진 〈고사관수도〉

스피디한 붓질로 그려진 부분들

체를 보는 것이지요.

〈고사관수도〉를 볼 때도 무엇보다 그림 자체를 세밀히 살펴봐야겠습니다. 이 그림이 뛰어나다고 느끼게 되는 것은 일부러 힘을 주지 않고 무심하게 그려진 듯하면서도 멋지게 잘 그려졌기 때문이지 않나 싶습니다.

그림 전체를 보면 뭐가 그리 급했는지 먹과 물을 듬뿍 먹은 붓으로 스피디하게 선을 긋고, 면을 칠해놓았습니다. 나무, 산, 물,

194

사람 등이 붓질 몇 번으로, 그다지 정성 들이지 않은 것처럼 그려졌습니다. 그래서 그림이라기보다는 몇 개의 붓 흔적만 남겨놓은 것처럼 보입니다. 밥^{Bob Ross} 아저씨의 그림보다도 더 빨리 그려진

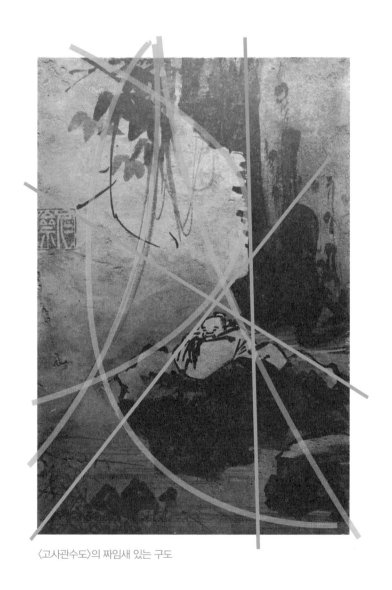

〈고사관수도〉의 짜임새 있는 구도

것 같습니다. 붓으로 그린 크로키처럼 말입니다.

그림 전체를 보면 어색하거나 흐트러진 부분이 없습니다. 전체적으로 표현이 일관되고, 화면의 균형이 잘 잡혀 있습니다. 아주 빨리 그려진 것 같아도 완성도가 떨어져 보이지는 않습니다. 오히려 속도감 있게 그려졌기 때문에 밝고 경쾌해 보입니다.

좀 더 세밀하게 살펴보면 넝쿨이나 바위, 사람의 형태가 단 몇 번의 붓질로만 정확하게 표현되어 있음을 알 수 있습니다. 빠르게만 그려진 것이 아니라 대상의 특징들이 정확하게 표현되어 있는 것입니다.

이런 식의 그림에선 붓 터치가 조금이라도 잘못되면 그림을 바로 망치게 됩니다. 덧칠로 수정할 수도 없으니 선 하나하나, 면 하나하나를 매우 신중하게 그려야 합니다. 그러나 주저하면 안 됩니다. 손은 아주 빠르게, 머리는 신중하게 그려야 합니다.

즉 이런 그림을 그리려면 붓을 움직이기 전에 먼저 대상의 특징을 파악하고, 그것을 몇 개의 선으로 어떻게 표현할지 아주 신속히 계산해서 손에 명령을 내려야 합니다. 그래서 이런 그림은 웬만한 실력이나 훈련이 없으면 그릴 수 없습니다.

〈고사관수도〉는 그런 프로페셔널한 화가의 솜씨를 잘 보여줍니다. 스피디한 선들을 따라가 보면 이 그림이 화가의 생각과 손이 대단히 빠르게 협력한 결과라는 것을 알 수 있습니다. 화가는 이 그림을 그리기 전에 엄청나게 많은 훈련을 했을 것이고, 꽤 많은 실패작들을 남겼을 것입니다. 그렇다면 왜 천천히 그리지 않고 빠르게 그리려 했을까요?

사실적으로 그려진 그림과 크로키

뛰어난 기량을 가진 화가들일수록 그림을 경제적으로 그리려 하게 됩니다. 크로키 같은 그림을 보면 이해하기 쉽습니다. 크로키를 보면 단순한 선으로 사람이나 사물의 특징을 정확하게 표현합니다. 대상을 있는 그대로 그리는 것에 비해 이런 그림은 대상의 특징만을 잡아 그리게 됩니다.

과학이나 학문이 세상의 복잡한 현상을 분석해 그 안에 담긴 본질을 도출하여 표현하는 것처럼, 이런 그림은 눈에 보이는 수많은 것들 중에서 핵심적인 것들만을 추려서 그리려 했기 때문에 단순하게, 스피디하게 그려졌습니다. 일종의 시각적 요약정리라 할 수 있습니다. 추상미술은 그렇게 해서 나타나게 됩니다. 그런 점에서 〈고사관수도〉는 추상미술에 가깝습니다.

추상미술의 감동

대부분의 사람들은 형태나 모양을 있는 그대로 정교하게 묘사한 그림이 더 전문적이라고 생각합니다. 19세기 말의 병풍 그림들을 묘사가 어눌해 보인다고 민중이 그린 그림이라 단정하는 것이나, 조선 말의 달 항아리를 삐뚤게 생겼다고 불량품이거나 도공들의 어눌한 마음이 표현되었다고 설명하는 것 등이, 사실적이고 세밀한 조형적 표현이 더 뛰어나다고 평가하는 태도의 결과입니다. 이런 태도라면 피카소의 그림도 제대로 평가될 수 없습니다.

추상화적 경향이 농후한
19세기 말의 병풍 그림

르네상스 시대의
고전주의적 그림

아마도 그런 태도의 배후에는, 르네상스 시대에 과학적인 방법으로 사람이나 사물을 사실과 똑같이 그렸던 그림을 발전된 지성의 소산으로 배운 기억이나, 사물을 사실과 똑같이 그리는 작업이 훨씬 더 많은 전문적인 기술이 필요하다고 생각하는 상식이 있지 않나 싶습니다. 그런 인식이 완전히 틀린 것은 아닙니다. 소위 고전주의라 불리는 사실적인 그림이나 조각들은 아주 고된 훈육과 경험으로 만들어집니다. 대상을 있는 그대로 표현하는 '구상' 작업에는 일정한 교육과 훈련이 필요합니다.

문제는 이 구상 단계가 조형예술의 최종단계가 아니라는 것입니다. 여기에서 한 차원 더 깊게 들어가면 앞서 살펴본 크로키처

묘사력이 부족한 그림으로 오해받기 쉬운 조선 말 병풍의 닭 그림

럼 대상의 특징만을 요약해서 간략하게 그리는 추상의 단계가 나타납니다. 이 단계부터는 대상을 표현하는 방식이 완전히 달라집니다.

먼저 대상을 눈으로 정확하게 보고, 그렇게 본 것에서 추출된 특징을 요약정리해서 이해합니다. 그다음에는 이해된 조형적 특징을 완전히 새로운 형태로 전환해서 그립니다. 그 과정에서 대상은 작가의 내면을 통해 완전히 새로운 형태로 해석됩니다. 그것을 추상이라고 합니다. 그렇게 만들어진 추상적 형태에는 대상의 본질적 특징이 반드시 압축되어 있어야 합니다.

이렇게 추상화된 형태는 사실적으로 그려진 그림에 견주어볼 때 대충 그려진 것처럼 보입니다. 그래서 추상성에 대한 이해가

로트레크의 그림

표현력이 뛰어난 모네의 연못 그림

깊지 못한 눈에는 성의 없이 그렸거나, 기량이 모자란 사람이 그린 것으로 오해받기 쉽습니다. 하지만 추상적 그림에는 실제로 많은 지적 노력이 들어가기 때문에 사실적인 그림보다 그리기가 훨씬 더 어려울 수 있습니다.

인상파 화가들의 그림에서 그런 경지를 많이 감상할 수 있습니다. 로트레크Henri de Toulous Lautrec의 그림을 보면 사람의 특징이 몇 개의 붓 터치로 스피디하게 표현되어 있습니다. 사실적으로 그려진 것으로 보이지는 않지만 대상의 특징이 너무나 정확하고 매력적으로 재창조되어 있습니다. 재창조하는 과정에서 특징들이 과장되거나 새로운 형태로 재해석되었으며, 색상도 조화롭게 바뀌었습니다. 그래서 이런 그림은 붓의 터치들을 하나하나 따라가면서 화가의 생각이나 표현기술들을 읽어가며 봐야 합니다.

이런 그림은 대상의 실제 형태와 얼마나 멀리 떨어져 있는가에 따라 평가됩니다. 문학에서의 은유와 비슷합니다. 대상 자체와는

다르지만, 그 대상을 실제보다도 더 특징적으로 표현하는 것이 지요.

모네^{Claude Monet}의 연못 그림도 가까이서 보면 붓을 아무렇게나 슥슥 칠해놓은 것처럼 보입니다. 그런데 조금 뒤로 물러나 보면 평화롭기 그지없는 연못의 풍경이 나타납니다. 많은 사람들이 이 그림 앞에서 커다란 감동을 느낍니다. 보면서도 믿기지 않는 표현을 한 대단한 추상화입니다.

역대 화가들 중에서 인상파 화가들이 그림 그리는 기량 면에서는 가장 높은 평가를 받습니다. 〈고사관수도〉를 그런 시각에서 보면 스피디한 붓의 터치 안에서 대단함이 드러나기 시작합니다.

그림을 통한
철학적 성찰

〈고사관수도〉를 가까이서 보면 스피디한 선들이나 면들이 그냥 겹쳐 있습니다. 어느 부분의 대상도 자세하게 표현되지 않습니다. 마치 잭슨 폴록^{Jackson Pollock}의 그림을 보듯이 에너지 가득한 붓질만 느껴집니다. 그런데 약간 떨어져서 보면 나무나 바위, 사람이 보입니다. 인상파 화가들의 그림과 유사한 표현입니다. 얼핏 보면 붓을 아무 생각 없이 휘둘러 먹을 칠해놓은 것 같지만 모두 계사된 표현인 것입니다.

그런 점에서 강희안의 이 그림은 기술적으로 뛰어납니다. 인상파 화가들에 뒤지지 않을 정도입니다. 이런 점을 무시하고 이 그

〈고사관수도〉 클로즈업

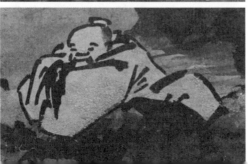

림을 문인화라든지, 서화일체라든지, 정신이 담겼다는 관념적인 말을 앞세워 설명하는 것은 합당하다고 할 수 없습니다.

사실 이 그림에 담긴 의미나 정신은 그리 차원이 높다고 할 수는 없습니다. 산속에서 물을 보며 유유자적하는 사람을 그려놓은 것뿐입니다. 그것으로도 충분합니다. 산속에서 바위를 끌어안고 물을 바라보는 모습 자체에서 이미『중용』에서 말하는, 자연의 본성을 따르는 수신의 덕목이 관념이 아니라 실제로 표현되어 있기 때문입니다. 자연과 합일되었을 때의 그 완전함도 이 그림의 사람과 자연의 여러 요소들이 어울려 편안한 분위기를 만듦으로써 잘 표현되어 있습니다. 이 그림은 어려운 성리학적 개념을 이렇듯 쉽고 실감 나게 전달하고 있습니다.

눈에 보이는 것은 활달한 선과 면으로 이루어진 먹의 흔적들일 뿐이지만 어떤 이념적 상징이나 교훈 없이 그저 보는 사람으로 하여금 그림 속 인물이 되어 유유자적하고 편안한 마음을 갖게 해주니 이보다 더 뛰어난 표현이 있을까요? 그런 점에서 이 그림은 철학적이고 추상적입니다.

그림만 보면 강희안은 수없이 많은 그림을 그리며 훈련한 당대 최고의 화가로 보입니다. 그러나 놀랍게도 그는 문종·세조의 사촌이자, 세종대왕을 이모부로 두었던 당대 최고 집안의 금수저 출신 관료였습니다. 그의 전기에서는 그림과 관련된 것을 거의 찾아볼 수 없습니다.

오히려 그는 신숙주·정인지와 함께 훈민정음을 해석했으며, 최항과 함께 〈용비어천가〉를 주석했고, 최항·성삼문·이개와

함께 동국정음을 만들었던 화려한 경력과 업적을 남긴 학자였습니다. 관료로서 1447년에 이조정랑을 역임했고, 1454년에는 집현전 직제학을 지냈습니다.

그렇게 학자로, 관료로 평생을 바쁘게 살았던 그가 〈고사관수도〉같이 뛰어난 테크닉의 그림을 그렸다는 사실은 믿기 어렵습니다. 시·서·화에 능한 삼절로 불렸다는 것을 보면 그림뿐 아니라 시나 글씨에도 두루 뛰어났으며, 한 개인으로서 갖출 수 있는 높은 수준의 교양과 역량을 지녔던 것이 틀림없어 보입니다. 그림의 구도나 장면을 포착하는 감각이나, 디테일한 묘사를 일부러 피하고 격정적인 필치로 추상적 그림을 그린 것 등을 보면 단지 그림 그리는 기술만 뛰어났던 것이 아님을 짐작할 수 있습니다.

강희안과 같은 관료들이 이런 그림을 그릴 수 있었고, 또한 이런 추상성 강한 그림의 가치를 주변에서 이해할 수 있었다는 점이 사실 더 놀라운 일입니다. 조선 사회의 문화 수준이 추상성을 지향할 정도로 상당한 경지에 올라 있었음을 반증한다고 볼 수 있습니다.

중국이나 일본만 해도 직업 화가들은 화려하고 웅장한 그림을 주로 그리면서 시각적 효과에 치중했습니다. 화가들은 대부분 그런 시각적 충만함으로 명성을 얻었습니다. 반면 조선 사회에서는 엘리트층에서부터 시각적 자극이나 효과보다 추상적 표현을 더 선호했고 그 정도로 높은 지적 수준에 도달했다는 것을 〈고사관수도〉를 통해 알 수 있습니다. 이런 문화적 경향과 수준은 단지 한 사람의 그림 수준, 특정 계층의 취향에 머물지 않고 사회 전체

로, 다양한 분야로 전개되어 시대 미학으로서 대중화된 것으로 보입니다. 현대 미술이 대중화된 지금과 별반 다르지 않아 놀랍습니다.

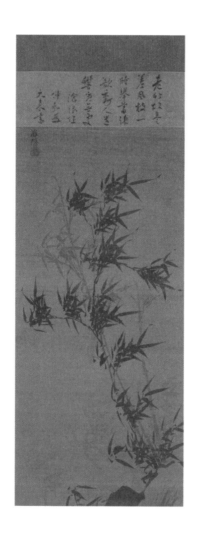

16
Made in
Korea

조선의 추상표현주의
이정의 묵죽도

사군자와
추상미술

　　사군자^{四君子}는 선비들이 즐겨 그렸던 것으로 많이 알려져 있습니다. 사군자에 해당하는 매화, 난초, 국화, 대나무의 모습이 고결한 선비의 이미지와 닮아서였다는 것입니다. 그런데 표현기법 면에서도 사군자는 선비들이 가장 잘 그릴 수 있는 그림 장르였습니다. 눈을 자극하는 색깔을 쏙 빼고 담백한 흑백으로만 이루어진 점이나 덧칠 없이 일필휘지로 그리는 점, 글씨 쓰는 서법을 그대로 적용하여 그릴 수 있기에 따로 그림 연습을 하지 않더라도 그릴 수 있다는 점이 조선 시대 선비들에게 사랑받을 수밖에 없었습니다. 물론 선비의 이념적 순수함이나 기개를 표현하기에도 아주 적합했습니다. 그래서 조선 시대의 사군자 그림은 선비의 정체성, 즉 성리학 이념으로 사회를 주도하는 계층을 대변하는 회화 영역으로서 자리를 잡습니다.

　　사군자는 대상을 사실적으로 그린 것이 아닙니다. 대나무를 그린 묵죽도^{墨竹圖}를 보면, 그려진 것은 하얀색 종이 위에 검은색의 붓 터치뿐입니다. 사실적으로 그려진 대나무 잎은 하나도 없습니다. 묵죽도는 대나무가 아니라 대나무의 추상화된 형상, 대나무의 기운을 그렸다고 하는 것이 정확합니다. 그래서 미술 형식으로 보면 사군자는 표현주의적 추상화에 가깝습니다.

　　잭슨 폴록으로 대표되는 서양의 추상표현주의 그림은 최소한의 요소로 최대한 강렬하게 그려졌다는 점에서 묵죽도와 매우 유사합니다. 다른 점은 표현 내용이 작가 개인의 정서나 이념에 한

정된다는 점입니다. 그런 개인적인 내면이 어떠한 외부의 힘에 통제되지 않고 그대로 화폭에 표현되는 것이 현대 추상표현주의 그림의 특징입니다.

묵죽도도 대나무 잎 같은 붓 터치를 통해 선비의 내면을 표현한 것이 아닌가 생각할 수도 있습니다. 하지만 묵죽도는 개인의 내면을 넘어서서 자연의 본성을 드러내려 했다는 점에서 서양의 추상표현주의 그림과 본질이 다릅니다. 성리학에서 인간의 본성은 자연의 본성과 연결되어 있다고 보았기에, 사군자를 그릴 때도 붓을 빠르게 움직여 내면에 담긴 대자연의 본성이 그대로 드러나게 했습니다. 여기에서는 순식간이라는 시간이 중요합니다.

시간을 두고 그림을 그리면 그리는 사람의 생각이 개입하여 내

한 번의 붓 터치로 대나무 잎의 실루엣을 자연스럽게 표현한 묵죽도 그림의 일부

잭슨 폴록의 그림

면의 본성에 이어진 자연성이 거침없이 나오지 못합니다. 그것을 방지하려면 생각이 개입할 여지를 주지 않고 단박에 그려야 합니다. 묵죽도를 일필휘지로 그리는 것은 그 때문입니다.

이 점에 있어서는 잭슨 폴록의 추상표현주의 그림도 비슷합니다. 잭슨 폴록의 그림을 다른 말로 액션 페인팅이라고도 하는데, 무념무상으로 물감을 화폭에 뿌리며 우연성에 기대어 그림을 그리는 것입니다. 묵죽도와 마찬가지로 생각을 차단하기 위해 그렇게 한 것입니다. 그러나 그것은 작가가 본능적으로 가지고 있는 창조력을 순수하게 드러내기 위해서였을 뿐입니다. 개인을 넘어선 우주의 본질, 자연의 본성과는 전혀 관계가 없었습니다. 그림 그리는 방법은 비슷했지만 표현의 목표는 완전히 달랐습니다.

조선 시대의 선비들은 사군자를 비롯해 그림 그리는 일을 자연과 하나가 되는 수신修身 행위로 보았습니다. 그래서 선비들은 그

림을 많이 그리면서도 그림을 잘 그리는 사람으로 인정받기를 좋아하지 않았습니다. 심지어 그것을 피하려 했습니다. 뛰어난 화가로 대접받게 되면 자신의 그림 그리는 행위가 자칫 그림이라는 과정에 갇혀버리게 되고, 자연을 실현하려는 목적이 방해받을 수 있기 때문이었습니다. 그래서 그들은 그림 실력이 좋다고 인정받기라도 할까 봐 그림을 감추기도 했고, 행여 높은 벼슬이라도 하게 되면 그간 그려온 그림들을 모두 태워버리기도 했습니다.

예술작업을 통한
수신

사군자는 붓으로 글씨를 많이 쓰는 선비들이 잘 그릴 수밖에 없는 장르였습니다. 대부분의 선비들은 학문에 정진하면서도 어렵지 않게 예술작업을 통한 수신을 실천할 수 있었습니다.

그렇다 하더라도 특별히 잘 그리는 사람이 있었습니다. 조선 중기에 활약했던 탄은 이정이 묵죽도로 유명했습니다. 그가 그린 묵죽도는 5만 원권 지폐 뒷면을 빛낼 정도로 의심할 바 없는 실력을 보여줍니다. 그림을 많이 남기지 않는 선비와 학자들이 다수인 데 비해 이정은 제법 많은 그림을 후세에 남겨놓아서 그의 작품 세계를 제대로 살펴볼 수 있습니다. 확실히 필세나 그림 전체의 구성이 남다릅니다.

그의 묵죽도를 보면 대각선으로 가르는 구도나 대나무의 구조

구도가 짜임새 있는 묵죽도

가 대단히 짜임새 있습니다. 그리고 몇 개의 필획들이 모여서 진짜로 대나무 잎이 모인 것처럼 보입니다. 한 치의 어색함 없이 자연스러워 보입니다.

그 모습이 하도 실감 나서 샅샅이 보면 그저 붓을 놀렸다기 낼

렵하게 들어 올린 먹의 흔적밖에는 안 보입니다. 그런 먹의 흔적들이 대나무 잎의 자연스럽고도 생기 가득한 기운을 그대로 표현하고 있어 대나무를 매우 사실적으로 그린 것처럼 보이는 것입니다.

이정이 그려놓은 것은 이것뿐만이 아닙니다. 이 그림에서 그는 앞의 대나무 그림 뒤로 연하게 또 하나의 대나무를 그려놓았습니

앞의 대나무

뒤의 대나무

생기 넘치는 필세 안으로
표현된 변화무쌍한 자연과
뒤로 깊게 비어 있는 여백

다. 그럼으로써 대나무와 대나무 사이에 무한히 펼쳐져 있는 대자연의 공간을 넣어놓았습니다.

이뿐만이 아닙니다. 그는 이 그림에서 실제로 보이지 않는 것을 그려놓았습니다. 바로 바람입니다. 이 그림을 풍죽도라고 하는 것은 대나무만이 아니라 바람까지 그려놓았기 때문입니다. 얼핏 보면 화면 전체에 붓의 터치들이 이리저리 흩뿌려진 것처럼 보이지만, 멀리서 보면 모든 붓의 터치들이 세게 부는 바람을 한껏 머금고 있습니다. 대나무만 해도 그리기 어려운데 바람을 맞아 이리저리 흔들리고 있는 대나무의 어지러운 모습을 전혀 어색하지 않게 그려놓았습니다.

이런 그림은 정교한 관찰과 세심한 묘사력만 가지고는 그릴 수

바람을 맞고 있는 듯한 대나무 잎의 모습들

없습니다. 바람을 맞는 대나무와 하나가 되어야 합니다. 미학적으로는 감정이입이라고 합니다. 가수가 무대 위에서 노래를 부르기 전에 감정을 잡는 것처럼, 화가도 그림을 그리기 전에 감정을 잡아야 합니다. 그런데 언제 감정이 잡힐지는 알 수 없습니다. 그저 대나무를 아무 생각 없이 바라보다가 하나가 되었다고 느끼는 그 순간, 붓을 잡고 붓이 이끄는 대로 따라가야 합니다. 조금이라도 생각을 했다가는 감정이입의 상태를 놓치게 됩니다. 이정의 뛰어난 묵죽도가 겉보기에는 한 번에 쉽게 그려진 것 같지만, 그 뒤에는 수없이 많은 기다림의 시간과 감정이입의 과정이 있었을 것입니다.

이정은 70대가 되어서야 이런 그림을 그릴 수 있는 경지에 올랐다고 합니다. 자연과 하나가 된다는 것, 그림을 통해 자연을 실현하는 수신의 과정은 그만큼 어려운 일입니다. 그 경지가 실현되었을 때 얻게 되는 즐거움은 말로 표현 못 할 정도였을 것입니다.

성리학 이념으로 건국된 조선 사회는 사군자, 묵죽화라는 회화 양식을 대중화하기에 이릅니다. 경전을 쓰면서 공부한 사람이라면 종이와 붓만 가지고 얼마든지 그릴 수 있는 그림이었기 때문에 많은 사람들이 일상공간에서 즐길 수 있었습니다. 그렇게 그려진 그림 중 뛰어난 것들은 다른 이들을 감동시키면서 자연과 합일하는 성리학 이념의 경지와 그것을 누리는 즐거움을 자연스럽게 전해주었을 것입니다. 중국으로부터 도입된 사군자는 이렇듯 조선에 이르러 거의 국민 예술이라고 할 정도가 되었고, 이로써 조선 사회는 성리학 이념을 실천하고 즐기는 뛰어난 추상미술

의 경지를 이루었습니다. 이것은 다른 여러 분야에도 영향을 미쳐, 철학적 이념을 삶의 모든 곳에 실현하는 일이 일반화됩니다.

백자 청화 매화 난 국화 대나무 무늬 항아리

도자기의
재료를 찾아서

1428년, 세종대왕 때 명나라로부터 아주 귀한 도자기들이 들어옵니다. 백자와 청화백자였습니다. 순백색의 도자기와 그 위에 청초한 푸른색의 그림이 그려진 청화백자는 조선을 순식간에 충격에 빠뜨리고 매료시켰습니다. 조선은 초기부터 중국의 백자와 청화백자를 많이 수입했지만 동시에 도자기의 강대국이었으므로 이 도자기들을 직접 만들고자 했습니다. 그러기 위해서는 순서상 먼저 우수한 순백자부터 만들어야 했습니다. 순백자를 만들기 위해서 가장 중요한 것은 양질의 백자토를 얻는 것이었습니다. 그것을 위해 조선 정부는 전국을 조사해서 좋은 백자토를 발굴합니다. 유명한 고령의 고령토도 바로 이때 발견되었습니다. 그래서 우리가 알고 있는 것처럼 15세기 초부터 조선은 순백자의 국산화에 성공합니다. 중국의 첨단 도자기를 자체 기술 개발을 통해 만들 수 있게 되었던 것이지요. 오늘날 우리나라가 반도체를 생산하는 것과 비슷합니다. 조선 왕실의 도자기, 조선의 이념을 표현하는 대표 도자기인 백자는 그렇게 만들어졌습니다.

그다음 순서는 청화백자. 조선은 곧 청화백자를 만드는 단계로 넘어갑니다. 청화백자는 순백자 위에 푸른색의 그림만 그리면 되기 때문에 안료만 있으면 되었습니다. 이 파란색의 코발트 안료는 '회회청'이라고도 불렸는데, '회회□□'는 '아라비아', 바로 중동 지역을 뜻하는 말입니다. 그러니까 청화백자에 그려진 수묵화 풍

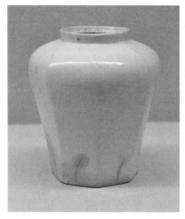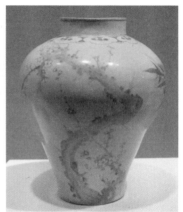

조선 시대 백자와 청화백자

의 그림은 중동 지역, 정확히 말하자면 이란 지역에서 수입한 안료로 그려졌습니다. 중국도 코발트 안료를 중동 지역에서 수입해 청화백자를 만들었던 것입니다. 그러니 조선이 청화백자를 만들려면 중국에서 수입한 코발트 안료를 다시 수입해서 만들어야 했습니다. 안료의 가격이 금값보다 더 비싸서 청화백자를 만들기가 쉽지 않았기에 초기에는 청화백자를 왕실에서만 쓰도록 했습니다.

그러나 그것도 여의치 않았습니다. 만일 명나라의 외교 관계에 문제가 생겨 코발트 안료를 수입하지 못하게 되면 청화백자를 아예 만들 수 없게 됩니다. 값도 값이지만 불확실성이 너무 컸기 때문에 중국만 바라보고 있을 수는 없었습니다.

그래서 조선은 백자토를 확보한 것처럼 국내에서 코발트 안료를 찾는 데에 심혈을 기울입니다. 그러다가 세조 대에 이르러 순천을 비롯해 강진 · 밀양 · 의성 등지에서 코발트 화합물이 함유

된 토청이나 석청·대청·편청 같은 광석들을 발견합니다. 이제 귀한 청화백자도 자체적으로 생산할 수 있게 됩니다.

그렇지만 그 양이 충분하지는 못했던 것 같습니다. 여전히 중국으로부터 값비싼 코발트 안료를 많이 수입해서 청화백자를 만듭니다. 그러다가 명나라가 망하고 청나라가 들어서면서 조선이 청나라와 관계가 안 좋아지자 코발트 안료 수입이 어렵게 됩니다. 이때부터 푸른색이 아닌 어두운 고동색의 그림이 그려진 철화백자가 청화백자를 대신하게 됩니다.

도자기에
수묵화가 그려지다

비록 쾌청한 청색은 아니지만 어두운 고동색으로 그려진 그림이 깊고 우아한 느낌을 주어서 청화백자의 그림보다도 더 수묵화의 매력을 잘 표현했기에 철화백자는 조선 시대를 대표하는 도자기의 하나로 대중화되었습니다. 청화백자는 17세기 이후로 다시 본격적으로 만들어지는데, 19세기에는 중동 지역뿐 아니라 다양한 지역으로부터 코발트 안료가 수입되어 저렴한 가격에 대중화됩니다.

이런 복잡한 과정을 겪으면서 만들어진 청화백자는 도자기에 수묵화가 도입되는 계기가 되었습니다. 코발트 안료가 워낙 귀하고 비싸다 보니 도자기에 아무나 그림을 그리게 할 수는 없었고, 화원 화가들을 초빙해 그리게 하여 조선의 뛰어난 회화와 도자기

가 하나로 융합되는 결과를 초래했습니다. 요즘 식으로 얘기하자면 도자기라는 생활용품과 순수미술이 만나는 계기가 되었던 것입니다. 그것을 잘 보여주는 것이 항아리 네 면에 사군자 그림을 그려 넣은 청화백자입니다.

둥근 항아리 몸체를 빙 둘러서 사군자가 한 점씩 그려져 있는데, 앞서 살펴본 사군자의 회화적 추상성이 거의 동시에 도자기라는 일상생활용품에 적용된 것을 볼 수 있습니다. 그 정도로 조선의 문화가 높은 수준이었다는 것을 보여줍니다. 이 청화백자는 조선의 이념을 가장 상징적으로 표현하는 사군자와 백자를 하나로 결합했다는 점에서 상당히 의미가 큰 유물입니다.

도자기에 그려진 그림만 보면 기술적으로는 그렇게 잘 그려졌다고 할 수 없습니다. 크게 정성을 들인 것 같지도 않고, 보기 난감할 정도로 못 그린 것도 아닌, 무난한 정도로 그려져 있어 눈에 확 띄는 편은 아닙니다. 그런데 항아리의 모양과 그림의 구조를 전체적으로 살펴보면 상당히 짜임새 있게, 계획적으로 그려지고 만들어졌다는 것을 알 수 있습니다. 한 면씩 살펴보면 항아리의 모양과 거기에 그려진 그림들의 구조가 이루는 조형적 아름다움이 대단히 볼만합니다.

도자기에 그림이 배치된 뛰어난 구도

매화가 그려져 있는 부분이 이 청화백

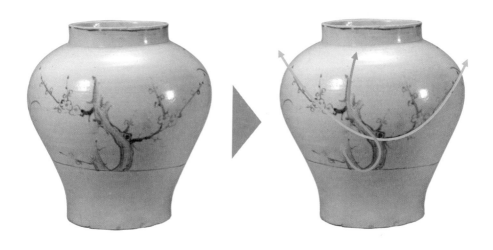

항아리의 모양과 매화나무 그림이 짜임새 있는 구도를 이룬 모습
(국립중앙박물관)

자에서 백미라 할 정도로 독특하고 뛰어납니다. 일단 매화나무와
도자기의 몸체가 어울린 모습이 왠지 모르게 아주 시원하고 명쾌
해 보입니다. 그림이 그려진 부분보다 안 그려진 여백 부분이 아
주 넓은데 이렇게 여백이 넓으면 자칫 텅 비어 보이고 초라해 보
이기가 쉽습니다. 그렇지만 이 항아리의 가운데에 있는 매화나무
는 마치 항아리 몸체를 지탱하는 뼈대처럼 단단하게 중심을 잡고
있고, 빈 여백들을 비대칭적이면서도 균형 잡혀 보이게 면을 분
할하기에 조형적 긴장감을 팽팽하게 만들고 있습니다.

　구체적으로 살펴보면, 매화나무가 항아리 가운데에서 S 자 모
양으로 휘어져 그 동세가 매우 역동적이면서도 균형이 잘 잡혀
있습니다. 비대칭적인 형태이지만 좌우로 넘어지지 않게 무게 중
심이 잘 잡혀 있습니다. 그리고 매화나무의 웨이브는 항아리 몸

체의 곡면 형태와도 잘 조화되고 있습니다. 그것을 바탕으로 매화나무의 가지들이 두 팔을 위로 벌린 것처럼 붙어 있는데, 좌우의 가지가 비대칭적인 형태이지만 전체적으로는 대칭 구조를 형성하고 있습니다. 그래서 항아리 형태는 Y 자 구도로 면 분할이 되고 있습니다.

언뜻 수수하게 그려진 듯한 이 매화나무 그림은 항아리의 모양을 매우 견고한 대칭 구조로 면 분할 하고 있습니다. 그래서 청화백자는 수수하고 편안한 느낌 대신 더없이 단단하고 긴장감이 넘쳐 보입니다.

서양의 현대 미술에서는 이런 면 분할을 대상 사물 형태의 영향을 받지 않고 추상적인 형태로 바로 표현합니다. 엘 리시츠키

엘 리시츠키와 몬드리안의 그림에서 볼 수 있는 면 분할과
그로 인해 만들어지는 탄탄한 조형

El Lissitzky의 추상화나 몬드리안의 추상화를 보면 분할된 면들로만 뛰어난 아름다움을 표현하고 있습니다. 아름다운 비례로 나뉘고 견고한 구조로 종합된 면들이 자아내는 역동적이고 쾌적한 추상 미술은 사물을 사실대로 묘사한 그림이 주지 못하는 또 다른 감동을 줍니다. 사군자가 그려진 청화백자의 매화나무 부분은 그런 현대 추상을 미리 예견하는 듯합니다.

난초가 그려진 부분은 매화가 그려진 부분과 많이 다릅니다. 일단 난초가 몇 개의 꿈틀꿈틀한 필획으로 그려진 게 특이한데, 어떻게 보면 정성을 들이지 않고 무심하게 그려놓은 것 같기도 합니다. 하지만 당시 청화안료의 가격을 고려하면 그저 무심하게 그렸다고 보긴 어렵습니다. 몇 개의 필획들이 모여 이룬 난초의

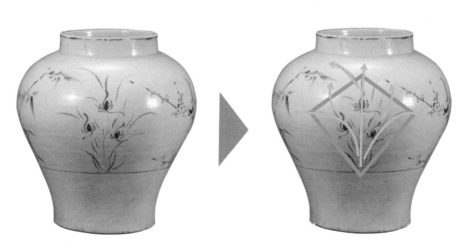

대칭적으로 그려진 난초가 안정감을 주면서도 기운찬
필획들이 역동성을 첨가하는 부분 (국립중앙박물관)

모양을 보면 난초 꽃이 세 송이 그려져 있어 난초로서 별 손색은 없어 보입니다.

전체적으로 그림의 난초는 대칭 구조를 이루고 있습니다. 안에 그려진 난초 꽃도 삼각 구도를 이루고 있어서 대칭적인 형태가 강조되고 있습니다. 다소 엉성해 보이는 필획들이 이런 견고한 구도를 이루고 있기 때문에 전체적인 인상은 전혀 엉성해 보이지 않습니다. 사실 난초의 획들을 자세히 보면 필력이 만만치 않습니다. 짧게 그어진 터치들이 이리저리 듬성듬성 흩어져 있어 세련되고 단단해 보이지 않을 뿐입니다. 그런데 바로 그 덕에 이 항아리의 난초 그림은, 선비들의 방 안에서 기개와 장엄함을 잔뜩 분출하며 화분에 심어진 난초가 아니라 들판이나 바위틈에서 어렵사리 피어난 난초처럼 보입니다.

나머지 면에도 국화나 대나무 그림들이 같은 방식으로 그려져 있어서 대단히 뛰어난 회화적 아름다움을 감상할 수 있습니다. 이런 사군자의 그림들은 항아리의 둥글고 입체적인 몸통 구조를 잘 고려하여 그려졌기 때문에 평면에 그려진 사군자와는 또 다른 조형미를 즐길 수 있습니다.

항아리 하나에서 뛰어난 사군자 그림을 돌려가며 모두 감상할 수 있다는 점이 종이에 그려진 사군자 그림이 따라갈 수 없는 장점입니다. 분위기에 따라서 도자기의 그림을 바꿔 세워놓을 수 있기 때문에 실내공간을 연출하는 인테리어 용품으로서도 뛰어납니다. 항아리의 둥근 몸체는 시작과 끝이 없이 무한히 순환하는 구조이고, 그 위에 그려진 사군자 그림도 끊임없이 이어지고

순환하고 있습니다. 이것은 끊임없이 순환하면서 변화하는 동아시아의 우주관과 그대로 이어집니다. 철학적인 측면에서도 사군자가 그려진 청화백자 항아리는 매우 큰 의미를 가집니다. 항아리의 이런 철학적 구조는 조선 후기, 달 항아리라 불리는 백자 대호에서 크게 활용됩니다.

이념적 예술과
철화백자

청화백자 항아리에서 볼 수 있는 사군자는 병이나 대접 등 다른 유형의 청화백자에서도 많이 볼 수 있습니다. 사군자를 모두 다 그리는 경우도 있고, 난이나 국화 등 특정 사군자만 그리는 경우도 있습니다. 아마도 당시에는 청화백자에 사군자 그림을 그리는 것이 일반적인 경향이었던 것 같습니다.

앞에서 언급했듯 이런 경향이 큰 의미를 가지는 것은 사군자 그림과 백자라는 이념적 예술 분야들이 서로 만나서 제3의 새로운 이념적 스타일을 만들었기 때문입니다. 맑고 청아한 푸른색과 그것을 통해 표현된 사군자의 추상적 이미지, 그리고 그것들을 뒷받침해주면서 안정감을 부여하는 푸르스름한 흰색의 여백 등은 우주의 맑고 역동적인 본성을 보다 진실하게 보여주고 있습니다. 이런 조선의 청화백자는 단지 백자에 사군자를 그려 넣었다는 것을 넘어 조선 문화의 이념성을 조형적으로 더욱 강화했다는 점에서 의미가 큽니다. 중국이나 다른 문화권에서 만들어진 청화

백자가 화려한 풍경이나 문양들을 빈틈없이 그려 넣어 장식에만 몰두한 것과 완전히 다릅니다. 그래서 조선의 청화백자가 더욱 빛을 발하는 것 같습니다.

　이런 경향은 이후에 나타나는 철화백자에서도 동일하게 나타납니다. 조선 전기 때만 해도 청화안료가 금만큼 귀하고 비싸다 보니 청화백자를 일반적인 도자기처럼 만들어 쓰기가 어려웠습니다. 그리고 외교 상황에 따라서 안료 자체를 수습하는 데에 어려움이 생기는 경우도 많았습니다. 국내에서 코발트 안료를 찾기도 했지만 그렇게 많지는 않았던 모양입니다. 그래서 조선 사회는 일찍부터 청화안료를 대신할 수 있는 재료로 철화안료를 찾아냈습니다. 철분이 있는 안료를 쓰면 종이에 수묵화를 그리는 것처럼 백자 위에 그림을 그릴 수 있었습니다. 다만 색이 청색과는 상반된 어두운 적색 계통이어서 맑고 청아한 이미지까지 표현하기에는 좀 모자람이 있었습니다. 그렇지만 흑백의 명도 대비가 뚜렷한 수묵화스러운 느낌을 표현하는 데에는 모자람이 없었습니다. 그래서 철화백자에도 청화백자에서처럼 사군자 그림이 많이 그려졌습니다. 그중에서 대나무와 매화 그림이 그려져 있는 큰 철화백자 항아리가 아주 뛰어납니다.

　앞뒤로 그림이 그려져 있는데, 대나무 그림이 있는 쪽을 보면 도자기에 그려진 것임에도 불구하고 이정의 대나무 그림에서 볼 수 있었던 그런 활달하고 자연스러운 필치가 잘 표현되어 있습니다. 구도적인 측면에서 보면 왼쪽으로 기울어진 가느다란 대나무가 전체 그림을 비대칭적이면서도 역동적으로 만들고 있는데, 그

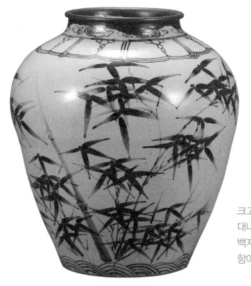

크고 단단한 항아리 몸체에
대나무가 활달한 필치로 그려진
백자 철화 매화 대나무 무늬
항아리 (국립중앙박물관)

구도가 뛰어난 매화 그림
(국립중앙박물관)

반대편으로 아주 가느다란 대나무 줄기가 대각선으로 그려져 있어서 잘 보면 대칭적인 V 자 구도를 이루고 있기도 합니다. 그림은 하나인데, 보기에 따라서는 대각선 구도로도 볼 수 있고, 역삼각형 구도로도 볼 수 있습니다. 구도 잡는 것도 예사롭지 않습니다. 청화안료와는 좀 다른 느낌이지만 종이에 그려진 사군자 그림 못지않게 전문적인 손길에 의해 잘 그려져 있습니다.

대나무 그림 뒤쪽에는 매화 그림이 그려져 있는데 여백이 훤하게 비어 있어 빽빽한 대나무 그림과는 완전히 반대입니다. 둥근 항아리의 윗부분을 대부분 비워두고 아래쪽에만 매화나무를 그려놓았습니다. S 자의 매화나무는 용수철이 눌려 있듯 강렬한 기운이 응축되어 보이는 동시에 위의 넓은 여백을 아주 묵직해 보이게 만들고 있습니다.

그리고 매화나무 좌우로 가느다란 가지들이 항아리 위쪽으로 끝까지 뻗어 있어 항아리의 넓은 면을 힘차고 산뜻하게 분할하고 있습니다. 그러면서 항아리의 형태와 그림을 단단하게 잡아주고 있습니다. 긴 매화 가지가 없었다면 그림의 긴장감이 대폭 떨어지고 산만해졌을 것입니다. 특히 오른쪽의 작은 가지들이 직선적으로 분할하고 있는 여백 면들이 인상적입니다. 매화를 얼핏 사실적으로 그려놓은 것 같지만, 가만 보면 매화 가지를 통해 현대 미술에서나 볼 수 있는 뛰어난 면 구성을 보여주고 있습니다.

여백 면과 매화 그림의 음양 대비는 하얀 종이에 먹으로 그려진 매화 그림보다도 더 뛰어나게 음양의 이념성을 표현하고 있습니다. 철화로 그려진 도자기이지만 청화백자에 전혀 뒤지지 않습

니다.

사군자가 그려진 청화백자와 철화백자를 보면 조선 시대가 안정되면서 더욱 수준 높은 이념성이 표현되고 있던 것을 알 수 있습니다. 도자기 같은 일상생활용품에까지 시대의 이념, 철학이 구현되는 것은 어느 나라에서나 볼 수 있는 일이 아닙니다. 중국이나 일본만 해도 청화백자나 백자를 만들 때 화려하고 복잡한 장식에만 치중합니다. 겉으로 보면 더 잘 만들어진 것 같지만 미학적인 측면에서는 이념 미에까지 이르지 못한 모습입니다. 현대에 들어와서야 중국이나 일본 도자기에도 이념성이 구현되기 시작합니다.

우리의 청화백자나 철화백자를 보면 조선은 같은 동아시아 국가이면서도 전혀 차원이 다른 문화를 만들어나갔던 것을 알 수 있습니다. 어쩌면 오늘날 한류의 붐은 이때부터 준비되었던 게 아니었나 싶습니다.

여백을 넘어 변화하는 우주를 담은 도자기
백자 철화 포도문 항아리

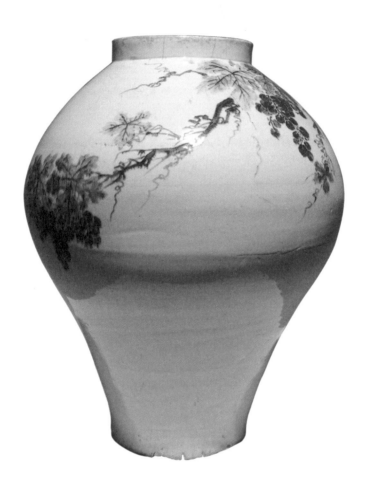

철화안료로 그려진
도자기의 포도

　　　　　앞서 살펴본 것처럼 조선 시대에는 다양한 도자기들이 만들어졌습니다. 모두 추상적이고 이념적인 미학만을 추구했던 것은 아니었습니다. 상체의 볼륨이 강한 백자 항아리에 포도 그림이 그려진 것은 지금까지 살펴본 도자기들과 좀 다릅니다. 깊은 해석 없이 그냥 보는 것만으로도 큰 감동을 불러일으킵니다. 포도문 항아리라는 이름의 도자기이지만 이것에 그려진 포도 그림은 무늬가 아닙니다. 명암을 넣어 사실적으로 그려진 그림입니다.

　포도알의 덩어리감이나 줄기의 필획, 잎의 부드러운 표현이 마치 종이에 그려진 것처럼 자연스럽습니다. 그러나 이 그림이 흙 위에 그려진 것이고, 도자기가 불에 구워지는 과정에서 색이 변하는 정도까지 계산해서 그려졌다는 것을 생각하면 보통 솜씨로 그려진 게 아니라는 것을 알 수 있습니다.

　게다가 이 포도 그림은 청화안료가 아니라 철화안료로 그려졌습니다. 철화백자가 청화백자에 비해 질이 낮다고 알려져 있지만 이 도자기는 그 사실을 의식하지 못할 정도로 퀄리티가 뛰어납니다. 어두운 고동색의 농담으로 그려진 포도가 하얀색의 백자와 어울려 있는 모양이 매우 차분하고 깊은 느낌을 주기 때문에 청화안료가 아닌 철화안료로 그려졌다는 것이 잘 안 느껴집니다.

　게다가 이 포도 그림은 평평한 종이가 아니라 둥근 도자기 형태 위에 그려졌습니다. 그것을 의식하고 보면 이 그림이 사실적

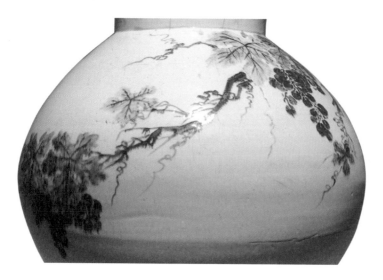
사실적으로 그려진 포도 그림

인 표현에 있어서만 뛰어난 게 아니라 입체적인 모양을 고려한
점에서도 상당히 뛰어나다는 것에 놀라게 됩니다.

　이 도자기는 일반적인 항아리와는 모양이 좀 다릅니다. 윗부분
의 볼륨이 일반적인 항아리보다도 더 볼록합니다. 앞으로 살펴볼
달 항아리의 전 단계에 가까운 모양입니다. 포도 그림은 그 볼록
한 부분에만 그려져 있고 아랫부분은 완전히 비어 있습니다. 여
백 면이 상당히 넓은 편입니다. 이 항아리에서 백색의 여백 면은
그림을 받쳐주는 보조요소가 아니라 포도 그림과 대등한 존재감
을 가지고 있습니다. 포도 그림뿐 아니라 넓은 여백도 하나의 형
태로 보아야 하고, 당연히 이 도자기의 아름다움을 만드는 요소
로 보아야 합니다.

　먼저 포도 그림부터 살펴보면 항아리 위의 한 점에서 포도가
좌우 대각선 방향으로 흘러내려오는 구도를 형성하고 있습니다.

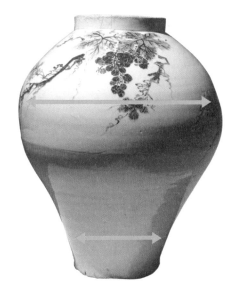

위쪽의 볼륨감이 큰 항아리의 모양

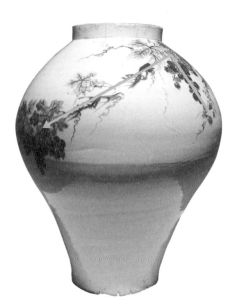

포도 그림이 이루고 있는 사선 구도

ㅅ 모양의 구도입니다. 좌우 양쪽으로 사선 구도를 이루고 있어서 그것만으로도 아주 역동적으로 보입니다. 그런데 좌우가 대칭적이지 않습니다. 왼쪽이 훨씬 길게 내려오고, 오른쪽은 짧게 내려오는 비대칭 구도를 이루고 있어서 안정적이면서도 매우 역동적으로 보입니다.

역동적인 포도 그림 아래로는 아무것도 그려져 있지 않고 넓디넓은 백색 공간이 시원하게 펼쳐져 있습니다. 이 아무것도 없음이 그저 빈 공간이 아니라 포도 그림과 강렬한 대비를 이루는 여백의 형태로 보이기 때문에 도자기 전체에 쾌적하고 팽팽한 긴장감을 가져다줍니다.

수묵화 여백미의
정교한 계산

이 항아리는 단순히 포도 그림이 그려진 철화백자가 아니라 위쪽과 아래쪽이 채움과 비움, 역동성과 고요함, 어둡고 밝음 등 극단적으로 대비되는 조형 요소들이 음양의 대칭 관계를 이루고 있는 조각이라고 할 수 있습니다. 아래쪽의 비어 있는 부분은, 빈 형태로 채워져 있는 것입니다.

이 항아리를 채우고 있는 구조를 위아래로 나누어보면, 윗부분은 둥근 원 안에 ㅅ 모양의 구조를 이루며 좌우 양쪽으로 역동적인 동세를 만들고 있습니다. 그에 반해 아래의 여백 부분은 견고한 다이아몬드 구조를 이루며 위로 상승하는 동세를 이루고 있습

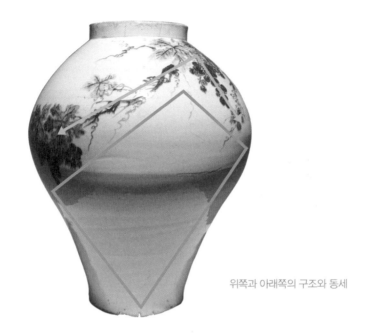

위쪽과 아래쪽의 구조와 동세

니다. 이렇게 텅 비어 보이는 항아리는 사실 비어 있는 게 아니라 역동적인 구조와 강렬한 동세로 꽉 채워져 있습니다. 이 항아리의 아름다움은 포도 그림 자체보다는 도자기 전체의 구조와 동세에 의해 일차적으로 만들어진다고 할 수 있습니다.

이런 수준 높은 여백미는 주로 수묵화에서 표현되어왔습니다. 도자기에서는 표현되기가 어려웠습니다. 종이와 달리 도자기는 볼륨이 강한 입체이기 때문입니다. 그뿐만 아니라 도자기의 그림은 몸통을 빙 돌아가면서 그려지기에 시작과 끝이 없어, 평면 그림에서 구현되는 여백미를 실현하는 것이 쉽지 않았습니다. 뛰어난 여백미의 수묵화를 이끌어온 중국에서도 도자기에는 여백미

여백미가 뛰어난 중국의 수묵화

대신 장식을 가득 채우는 게 대부분이었습니다.

그런 점에서 포도 그림이 그려진 철화백자 항아리는 대단합니다. 수묵화의 여백미가 항아리의 형태에 천재적으로 표현되어 있습니다. 항아리를 돌려가며 보면 더욱더 놀라게 됩니다.

이 항아리를 돌려서 보면 방향을 조금만 달리해도 구도가 전혀 다른 그림들이 나타납니다. 포도 그림과 여백이 대각선의 역동적인 구도를 이룬다는 점은 동일하지만, 각 방향에서 본 그림들의 구도는 완전히 다릅니다. 포도가 맨 윗부분에서 무게 중심을 잡는 구도의 그림도 있고, 포도잎과 포도가 위아래로 대치된 구도의 그림도 있고, 묵직한 포도잎이 항아리 중간쯤에서 중심을 잡는 구도의 그림도 있습니다. 이렇게 다양한 그림들이 하나의 그림을 이룬다는 게 믿을 수 없을 정도입니다. 이런 마술 같은 현상은 모두 항아리의 둥근 입체적인 구조 때문에 가능합니다. 그렇

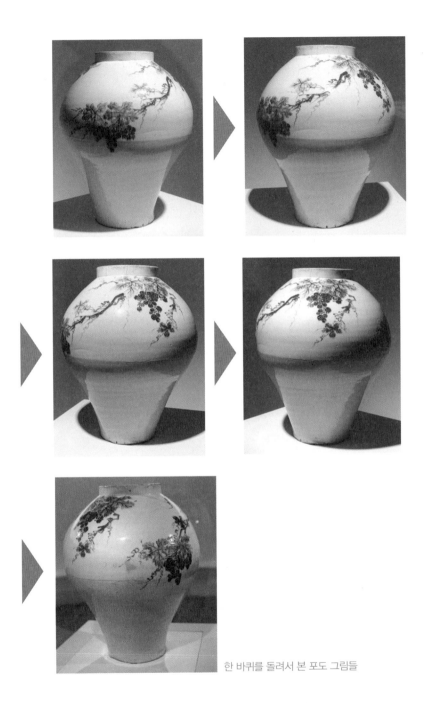

한 바퀴를 돌려서 본 포도 그림들

다면 이런 그림들은 우연히 만들어졌을까요?

각 방향에서 보이는 그림들이 한두 가지도 아니고 모두가 구조적으로 완벽한 것을 보면 우연한 결과가 아닐 것입니다. 그림을 그린 사람이 도자기의 이런 구조를 정확하게 이해하고 그린 결과입니다. 둥글게 돌아가는 항아리의 몸체에 그림을 길게 그려놓으면 그림의 시작과 끝이 만나 끊임없이 순환하게 됩니다. 그 순환 구조를 구간별로 단절해서 보면 수없이 많은 독자적인 그림들로 나누어지는 것입니다. 이것은 여백미와는 또 다른 미학적 가치를 표현한 것으로 보입니다.

여백미는 하나의 분절된 시점에서 만들어지는 것이고, 이 도자기에서 전체적으로 만들어지는 미학적 가치는 음과 양이 서로 작

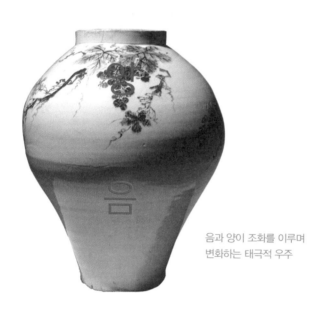

음과 양이 조화를 이루며
변화하는 태극적 우주

용하여 끊임없이 변화하는 태극적 우주의 모습의 은유입니다. 중국이나 우리나라에서 오랜 옛날부터 중요시한, 음과 양이 서로 작용하여 끊임없이 변화하는 생성적 우주관이, 이 도자기에서 빈 여백과 포도 그림이라는 음양적 존재가 서로 어울려 다이내믹하게 변화하는 모습으로 은유되어 있는 것입니다. 평면의 수묵화에서는 절대 표현할 수 없었던 끊임없이 변화하는 우주의 본성이 도자기의 둥근 순환하는 구조를 만나 완벽하게 표현되고 있는 것입니다.

이 도자기에는 그저 포도와 넝쿨이 넓은 여백을 통해 사실적으로 그려진 것을 넘어, 동아시아의 우주관이 정확하게 구현되어 있습니다. 뭘 만들어도 수준 높은 철학적 가치가 표현되는 조선시대의 문화적 파워에 대해서 다시 한 번 놀라게 됩니다.

포도나무와 원숭이가 그려진 또 다른 철화백자에서도 그런 심오한 아름다움을 엿볼 수 있습니다.

항아리와
대우주의 은유

이 항아리에서는 포도와 잎과 넝쿨이 어울려 있는 다소 넓은 면적의 그림이 두 가지씩 대비를 이루며 위쪽에 그려져 있고, 아래쪽에는 넓은 여백이 위의 그림들을 받쳐주고 있습니다. 총 네 가지 그림들이 항아리의 네 면에 그려져 있는데, 보는 방향에 따라 구조적으로 크게 달라지지는 않더라도

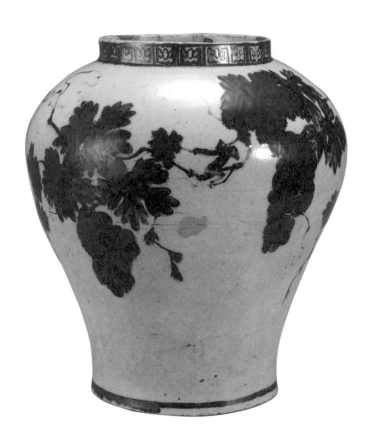

여백과 포도 그림이 어울려 수묵화의 깊고 신비로운
느낌을 보여주는 철화백자 항아리 (국립중앙박물관)

다양한 그림을 볼 수 있습니다. 이런 점들은 앞의 철화백자 항아리와 동일합니다. 항아리를 돌려가면서 그림들이 변화하는 것을 보면 우주의 끊임없는 변화의 은유를 감상할 수 있습니다.

이 도자기 그림에서 특이한 부분은 포도 그림 사이에 그려진 작은 원숭이입니다. 중국이나 일본에는 있으나 우리나라에는 없는 원숭이가 그려져 있는 게 신기한데, 그림 사이를 날렵하게 건너가는 모습이 재미있어서 다소 엄숙해 보이는 그림에 생기를 불어넣고 있습니다.

백자에 수묵화 그림이 사실적으로 그려진 경우는 중국이나 일본에도 있었지만, 조선에서는 그런 사실적 그림으로도 이념성을 표현하는 수준을 보여주고 있습니다. 철화안료를 가지고, 청화안료로 그려진 도자기 그림보다 더 깊고 우아한 표현을 이끌어낸 솜씨도 대단합니다. 무엇보다 도자기의 구조를 활용하여 그림 하나로 수없이 많은 그림들을 만들어내는 솜씨가 탁월합니다. 대우주의 천변만화하는 변화를 이렇게 은유적으로 쉽고 정확하게 표현한 미학적 솜씨는, 여백미 정도로 다 설명할 수 없을 만큼 뛰어납니다. 이런 철화백자가 나올 즈음에 조선의 문화가 이념적으로 얼마나 발전되었는지 짐작할 수 있습니다.

철화백자에서 실현된 이런 심오한 이념적 가치는 단지 도자기 영역에서만 그치지 않았을 것입니다. 도자기가 아닌 다른 분야에서도 성리학적 이념, 우주에 관한 태극 논리 등이 이 못지않게 실현되었습니다.

극도의 비움

사방탁자

조선 시대
미니멀리즘의
배경과 특색

조선 사회가 안정되어갈수록 철학적 이념이 삶의 곳곳에서 다양한 방식으로 구현되었습니다. 대부분 미니멀한 구조로 만들어진 조선 시대의 가구에서 그런 경향을 아주 선명하게 살펴볼 수 있습니다. 그런데 디자인에 조예가 깊은 사람들일수록 이런 조선 시대의 가구에 대해 수백 년 일찍 나타난 현대 기능주의 디자인으로 단정해버리는 경우가 많습니다.

실지로 20세기 디자인과 유사한 점들이 적지 않기는 합니다.

심플한 형태로 만들어진 조선 시대의 가구들

직선적이고, 장식이 하나도 없고, 재료를 최소한으로 썼다는 점에서 20세기 초 독일의 디자인 학교 바우하우스^{Bauhaus}에서 만들어졌던 바실리 의자^{Wassily chair}와 매우 유사합니다.

　20세기 디자인의 미니멀함은 대부분 기능주의 때문이었습니다. 기능 외에는 디자인에 아무것도 표현해서는 안 된다는 다소 규범적인 흐름이 1차 대전과 2차 대전이라는 비극적인 역사를 배경으로 일어나면서 디자인 스타일이 미니멀하게 획일화되었던 것입니다. 반면 조선의 가구는 주자학이라는 철학을 실현하는 과정에서 미니멀한 스타일로 만들어졌습니다. 모양은 비슷하지만 근본 개념에 있어서는 많이 다릅니다.

유럽에 시누아즈리 유행을 불러일으켰던
중국의 화려한 도자기와 가구

　조선의 가구가 이렇게 만들어졌던 데 비해 중국에서는 엄청나
게 화려한 가구들이 많이 만들어졌습니다. 이것은 도자기와 더불
어 17세기 전후로 전 유럽에 중국 유행, 즉 시누아즈리^{Chinoiserie}를
불러일으켰고, 프랑스·독일·영국·이탈리아·네덜란드 등으
로 수출되었습니다. 절대 왕정기에 화려한 바로크·로코코 양식

자포니즘 유행을 불러일으켰던
일본의 우키요에

을 촉발한 것도 중국의 이런 문화였습니다.

일본도 이런 흐름을 타고 시각적으로 화려하고 강한 인상의 문화를 만들어나갔고, 19세기 말에는 프랑스의 아르누보^{Art Neuveau} 스타일에 큰 영향을 미칩니다. 그리고 19세기 말에서 20세기 초까지 유럽에 자포니즘^{Japonism} 유행을 불러일으키는데, 화려한 우키요에^{浮世絵} 같은 목판화 그림이 대표적입니다.

여기에 비하면 바로 옆에 있었던 조선은 완전히 반대의 길을 걸었습니다. 덕분에 19세기 전후로 조선의 문화는 국제적으로 어떠한 존재감이나 영향을 미치지 못했습니다. 사대까지 하면서 중국을 우러렀던 조선의 모습을 생각하면 너무나 이상합니다. 왜 조선만 독불장군으로 심플한 문화를 추구하고, 그에 따라 가구도 대부분 장식 없이 만들었던 것일까요?

중국의 문화를 보면 화려한 장식적 아름다움을 추구했던 경향이 일반적이었던 반면에, 지식 엘리트들이 추구했던 이념성 강한 문화는 소수에게만 제한되었던 것을 볼 수 있습니다. 말하자면

엘리트들의 지적 문화와 일반적인 장식 문화로 이원화되어 있었는데, 실지로는 장식적 경향이 중국 문화를 주도했습니다. 지적인 엘리트 문화는 힘을 크게 쓰지 못했던 것입니다.

일본의 경우에는 이념적인 문화를 거의 볼 수 없습니다. 고대의 불교 문화도 대체로 형식에 머물러 있고, 하부의 제작기술에만 집착한 것이 대부분입니다. 가령 일본의 목공예품을 보면 만듦새가 정교하고 화려해 보이기는 하지만 이념적인 아름다움은 찾아볼 수 없습니다.

여기에 비하면 조선의 문화는 이념적인 경향이 주류였던 것을 알 수 있습니다. 중국이나 일본에서는 소수의 엘리트 지식인들이나 향유했던 철학적이고 미니멀한 문화가 조선에서는 대중적으로 지향되었고 향유되었던 것입니다.

제작의 기교에만 집착한 일본의 공예품

비움의 미학을
구현한
사방탁자

　　　　　　조선 시대의 가구들은 철학적 이념을 구현하기 위하여 미니멀하게 만들어졌던 것입니다. 그런 조선 시대의 가구 중에서 가장 미니멀한 것이 사방탁자四方卓子입니다. 이 사방탁자는 기둥만 남기고 나머지 부분들을 모두 제거한 듯한 모양입니다. 너무 많이 제거하다 보니 사용하는 데에 불편함이 생길 정도입니다. 그것을 감수하면서 미니멀하게 만든 것을 보면, 철학적으로는 존재감, 미학적으로는 오브제object적 성격을 없애려 한 의도가 선명하게 읽힙니다. 그래서 이 사방탁자에서 중요하게 생각해야 할 것은, 왜 그렇게 가구에서 존재감이나 오브제적 성격을 없애려 했는가 하는 점입니다.

　이즈음에서 동아시아 특유의 '비움의 미학'을 살펴볼 필요가 있습니다. 사방탁자를 장식을 모두 제거한 미니멀한 디자인으로 이해할 수도 있겠지만, 벽이 모두 제거된 비워진 구조의 가구로 볼 수도 있습니다. 사방탁자의 불편함은 대부분 막아주는 벽이 없는 데에서 초래되는 것이니, 사방탁자는 미니멀한 가구라기보다는 벽이 제거된 비움의 가구로 보는 게 더 맞을 것 같습니다. 이런 비움의 미학은 동아시아 문화에서 매우 오래된 역사를 가지고 있습니다.

　원래 비움의 개념은 노자의 『도덕경』에서 구체화되었습니다. '그릇의 쓰임은 그릇의 비워짐에 있다當其無, 有器之用'라는 『도덕경』

250

11장의 문장에 잘 나타나 있는데, 이런 비움의 철학적 가치는 나중에 수묵화를 비롯해 동아시아의 예술에 절대적인 영향을 미칩니다. 산수화의 여백미가 바로 노자의 비움의 미학의 영향으로 만들어진 것이었습니다.

이런 노장사상의 비움의 가치는 불교의 공空이나 허虛의 사상으로 이어지고, 나중에 주자가 불교와 도교 철학을 융합하여 새로운 성리학 체계를 만들 때 유교에도 적극적으로 수용됩니다. 물론 유교든 불교든, 자연의 본질을 추구했던 동아시아의 철학에서는 비움에 대한 선호가 잠재되어 있습니다.

'비움의 미학'이라는 말은 많이 인용되는 표현으로, 대부분의 경우 '비움' 그 자체로 보는 경향이 강한 듯합니다. 비우기만 하면 무조건 동아시아의 철학적 가치가 충족된다고 여기는 것은 상당히 문제적인 이해방식입니다.

비움에만 초점이 맞추어져 있고, 경계선이 분명해 아무것도 채워질 수 없게 만들어진 일본의 디자인

　비움의 가치가 중요하게 여겨졌던 것은 그 안이 무엇으로든 채워질 수 있기 때문이었습니다. 많이 비워질수록 많이 채워질 수 있고, 많이 비워질수록 주변과 잘 소통되면서 무한히 변화할 수 있습니다. 비움의 목적은 궁극적으로 채움과 변화입니다. 이것은 동아시아 사회가 오래전부터 보았던 우주의 특징, 우주의 본질이기도 했습니다. 무한히 비어 있는 공간에서 하늘과 땅이 교섭하여 지구상의 수많은 생명을 낳는 대자연의 모습이 노자가 말한 비움이었습니다.

　사방탁자를 벽 하나 없이 기둥만 세우고 모두 비웠던 것은 바로 대자연의 본성을 실현하기 위해서였습니다. 비록 사방탁자는 볼품없이 작지만 완전히 비어 있기에 주변과 쉼 없이 통하고, 무

엇으로든 채워질 수 있습니다. 이렇게 대자연의 속성을 그대로 구현하고 있기 때문에 결코 초라해 보이지 않습니다.

이런 비움의 미학이 최근의 세계 디자인이나 건축에서도 실현되고 있어서 놀랍습니다. 영국의 세계적인 디자이너 론 아라드[Ron Arad]의 의자를 보면 일부러 의자의 아랫부분을 크게 뚫어서 공간을 소통시키고 있습니다. 모양도 의자 같지가 않고 계속해서 흐르는 형상입니다. 또한 일본의 건축가 안도 타다오의 〈4×4 주택〉

사방탁자의 비움의 개념이 그대로 표현된
론 아라드의 의자 〈Oh, Void〉와 안도 타다오의 〈4×4 주택〉

을 보면 건조하기 짝이 없을 정도로 모든 것이 비어 있지만 이 작은 집 안으로 거대한 바다가 채워지고 있습니다. 모두 현대적인 재료와 현대적인 조형으로 표현되어 있지만, 그 안에 담긴 비움의 미학은 우리의 사방탁자와 그대로 일치합니다.

이런 미학적 접근은 다른 디자인에서도 다양하게 실현되고 있습니다. 21세기에 들어와서 이런 동아시아적 비움의 미학은 복잡한 현대 사회와 환경에 매우 큰 영향을 미치면서, 기능에만 충실했던 20세기의 모더니즘 디자인을 빠르게 대체하고 있습니다.

이런 개념적 디자인이 조선 시대에 이미 일반화되어서 집 안에 놓는 가구에까지 구현되었다는 사실은 조선 시대의 문화를 다시 보게 만듭니다. 중국이나 일본이 장식에 치중할 때 조선은 21세기를 달리고 있었던 것입니다. 중국이나 일본이 19, 20세기까지 세계 문화, 특히 서양 문명에 영향을 미쳤다면, 우리의 문화는 지금 21세기에 세계적으로 영향을 미치고 있다고 볼 수 있습니다. 한류 열풍은 우연이 아니며, 조선 시대 사방탁자에서 이미 준비되고 있었던 것입니다.

첨단 미학의
일상화

뼈대만 앙상하게 남겨놓은 듯한 사방탁자는 비움의 이념으로만 뛰어난 것은 아닙니다. 보여줄 것이 적은 심플한 형태는 비례를 통해서만 심미성을 표현할 수밖에 없

는데, 사방탁자의 폭과 높이의 비례를 보면 각각의 층이 정확한 육면체가 아니라 미세한 차이를 지닌 자연스러운 비례미를 보여줍니다. 그리고 전체적인 폭과 높이는 아주 대비가 강해서 시각적으로 두드러져 보입니다. 단순한 구조이지만 이 안에서도 미세한 변화와 대비를 이루며 조형적 심미감을 최대한 표현하고 있습니다. 조형 원리로만 보면 매우 현대적입니다. 그래서 이 사방탁자는 현대 조각으로 봐도 매우 우수합니다.

　이런 사방탁자의 미학적 가치는 다른 조선 가구에서도 구현되었습니다. 책상도 그런 개념으로 만들어졌습니다. 책상으로 사용하는 가구이면서 장식을 배제하고 최대한 비어 있습니다. 이렇게

사방탁자처럼 비움으로 가득 찬 책상

책상의 아랫부분이 뚫려 있으면 책이 쏟아지기 쉬워서 사용하기 불편합니다. 그런 것을 감수하고 책상 아래를 비워놓은 것은 비움의 미학 때문일 것입니다. 대신 책상의 비례나 구조는 매우 조형적입니다. 단순하지만 단조롭지 않고, 상판과 다리의 폭이나 높이의 비례가 매우 복잡하게 형성되어 있습니다. 그래서 사방탁자보다도 비례미가 더 두드러집니다. 비례가 단조로운 20세기 기능주의 디자인처럼 딱딱해 보이지 않는 것이 큰 미덕이라 할 수 있습니다. 조선 시대의 다른 심플한 가구들도 이처럼 비움과 비례의 조화를 통해 뛰어난 조형성을 구현하고 있는데, 특히 사랑방에 놓였던 가구들에 그러한 점이 일관됩니다.

그래서 조선 시대의 사랑방은 전체적으로는 매우 정돈되어 보이면서도 좁아 보이지 않고, 심플하면서도 인상이 강합니다. 미적으로 일관되어 있기 때문입니다. 이것은 장식에 치중되었던 중국이나 일본에서는 볼 수 없는 것으로, 그만큼 조선이 완성도 높은 문화를 향유한 나라였음을 말해줍니다.

이런 비움의 미학은 가구뿐 아니라 건축에서도 그대로 적용되었습니다. 조선 시대의 건물들은 사방탁자처럼 공간적 비움을 중심으로 만들어졌습니다. 특히, 서원같이 성리학의 이념을 학습하는 공간이나 선비들의 공간이 그랬습니다. 그리고 그 비워진 공간으로는 반드시 어마어마한 대자연이 채워졌습니다. 비움의 목적이 비움 자체가 아니라 채움에 있다는 것을 정확하게 확인할 수 있습니다.

그렇게 조선 시대에는 삶의 많은 곳에서 첨단의 미학이 실현

조선 시대 사랑방을 채웠던, 비움의 미학이 일관된 가구들과 전체적인 공간구조

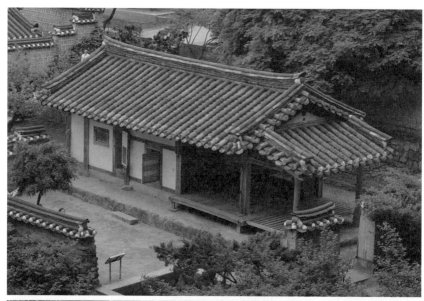

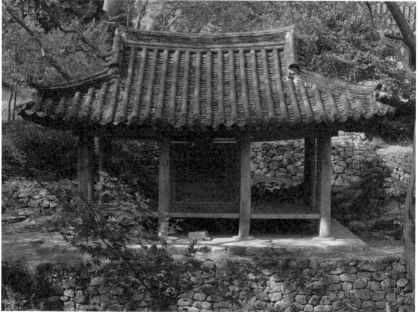

비워진 공간으로 대자연이 채워지고 있는 도산서원과 소쇄원의 건축들

되고 있었습니다. 그 탓에 제국주의가 판을 치던 근대기나 기계 미학이 득세하던 현대에는 우리 문화가 크게 부각되지 못했습니다. 하지만 자연이 중요해지고, 어울려 사는 삶이 중요해지고 있는 지금, 우리의 비움의 문화가 서서히 세계적인 주목을 받고, 세계적인 영향력을 높이기 시작하고 있습니다. 그동안 사랑방 한쪽 구석에서 겸손하게 서 있었던 사방탁자에 빛이 비추어지기 시작하는 것입니다.

조선의 이념이 가득한 건물

관가정

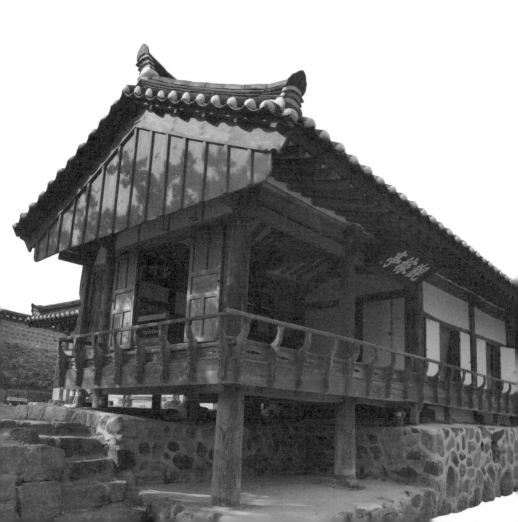

조선 시대 건축의
여백미

동아시아 미학의 백미로 꼽히는 것이 비움의 미, 여백미입니다. 이 여백미는 주로 수묵 산수화가 이끌어왔습니다. 여백미 가득한 중국의 전통 수묵 산수화는 정말 대단합니다. 그런데 조선에서는 이런 비움의 여백미를 도자기나 사방탁자 같은 일상생활용품에까지 구현했을 뿐 아니라 건축에까지 확장하여 표현했습니다. 조선 시대 건축이 가진 비움의 미학, 여백미는 그야말로 최고 수준입니다.

앞서 살펴봤던 서백당을 보면 조선은 이미 초기부터 비움의 미학을 건축에서 대단히 높은 수준으로 구현하였던 것 같습니다. 시간이 지나 조선의 문화가 전성기에 올라갈수록 조선의 건축은 비움의 미학, 여백의 미에 있어서 더한 경지를 이룹니다. 탄탄한 자기 스타일을 만들어가면서 그 어느 나라에서도 볼 수 없는 건축적 성취를 이루어냅니다. 그것을 잘 보여주는 것이 양동마을의 관가정觀稼亭입니다.

관가정은 서백당보다 한 세대 후인 1480년대에 만들어진 것으로 추정됩니다. 따라서 조선 초기에 만들어졌던 서백당에 비해 더 안정되고 체계화된 모습으로 디자인되었습니다. 조선 문화가 탄탄해지면서 건축물에서도 조선적인 개성과 규범이 생기는 것을 볼 수 있습니다. 가장 눈에 띄는 것은 대칭적인 구조입니다.

정신에 가치를 둔
대칭형 건축

이 건물은 서백당을 비롯해서 양동마을에 있는 다른 집들과 달리 T 자 모양의 아주 엄격한 대칭 구조를 형성하고 있습니다. 이 건물이 들어선 땅의 모양이나, 이 건물에 살았던 사람들의 삶은 결코 대칭적이지 않았습니다. 그럼에도 불구하고 집을 이렇게 대칭적인 구조로 만들고 그 안에 비대칭적인 삶에 필요한 여러 공간들을 넣은 것을 보면 현실적인 삶보다는 이념적 가치, 정신적인 가치를 더 중요시했던 것을 알 수 있습니다. 대체로 문화적으로 전성기에 이른 시기에는 이렇게 원리에 입각한 규범적인 건축이 많이 나타납니다.

고딕 건축을 대표하는 노트르담 성당이나 르네상스를 대표하는 피렌체의 대성당, 초기 바로크를 대표하는 바티칸 성당 등을 보면 거의가 좌우대칭적 형태들입니다. 알베르티Leon Battista Alberti와

T 자 모양의 엄격한 좌우대칭 형태의 관가정

262

좌우대칭성이 강한 서양의 전통 건축들

같은 르네상스 시대의 건축이론가는 엄격한 좌우대칭적인 건축을 완벽한 질서를 갖춘 것으로 봅니다. 대칭 형태는 좌우가 같아서 단단하고 완벽해 보입니다. 그래서 서양의 고전 건축들은 거의 대부분 대칭 형태로 만들어졌습니다.

관가정이 대칭적 구조로 만들어진 배경에도 그런 완벽함에 대한 선호가 있었던 것입니다. 일상적인 삶을 성리학적인 삶으로 승화시키려는 확고한 의지가 좌우대칭의 규범적 건물을 통해 구체화되었던 것을 읽을 수 있습니다. 이 집이 보통 집이 아니라 제

높은 곳에 자리 잡고 있어 아래쪽에서도 잘 보이는 관가정

사를 지내고 가문을 대표하는 대종가댁이었다는 것을 생각하면 고개를 끄덕이게 됩니다.

그런 관가정은 세계 문화유산으로 지정된 양동마을 초입에서 가장 높은 곳에 자리 잡고 있습니다. 그래서 마을에 들어서면 가장 먼저 보입니다. 마을의 종가댁 역할을 하다 보니 위치를 그렇게 잡았던 것 같은데, 이것을 두고 양동마을의 집들이 가지는 위계질서로 보는 경우가 많습니다.

대자연과 하나가 되어야 한다는 성리학의 이념적인 측면도 배제할 수 없을 것 같습니다. 이 집에서 보이는 경관은 정말 드라마틱합니다. 서백당에서는 멀리 있는 안산 정도를 볼 수 있는 것에

반해, 이 집에서는 양동마을 전체는 물론이고, 마을 바깥까지 어마어마하게 넓고 광활한 공간들이 파노라마처럼 펼쳐집니다. 서백당에 비해 자연공간을 끌어들이는 점에 있어 비약적으로 발전되었다는 것을 알 수 있습니다. 원래 이 집에는 담이나 문이 없었다고 하니 더 놀랍습니다. 이 집에서 주변 풍경을 보기만 해도 자연과 바로 하나가 되는 것을 느끼게 됩니다.

관가정 건물 자체를 살펴보면 T 자형의 좌우대칭형 구조를 이루고 있어서 매우 규범적인 건축물로 보입니다. 조선 전기의 전형적인 주택의 모습으로, 대체로 이렇게 엄격한 이념성을 표현하면서 대칭적으로 만들어졌습니다. 그런데 건물의 디테일을 살펴

보면, 규범에만 입각하여 고지식하게 만들어졌을 것 같은데도 실제로 거의 대칭적인 부분이 없습니다.

일단 구조적으로 분석해보면 긴 일자형의 사랑채와 행랑채 건물이 앞을 떡하니 가로지르고 있고, 그 뒤로 ㄷ 자 모양의 안채가 붙어 있습니다. 이 건물에 요구되는 여러 기능 공간들은 모두 이런 건물의 엄격한 대칭 구조 속에 비대칭적으로 나누어 넣어졌습니다. 엄격한 이념을 고수하면서도 실생활의 문제를 해결하려는 지혜를 읽을 수 있습니다.

한편 대칭성이 강하면서도 장식이 많은 서양의 고전주의 건축들과 달리 관가정은 대칭적이면서도 장식이 없는 단순한 형태로 만들어져 있습니다. 바로 이 점이 현대 건축과 매우 유사합니다.

관가정에 구현된
음양의 조화

20세기 서양의 현대 건축에서는 과거의 고전주의 건축을 맹렬히 비판하면서 장식을 배제한 기하학적인 형태를 추구했습니다. 기하학과 기능성이 현대 건축을 뒷받침하는 이념이 되었습니다. 구체적으로 말하자면 현대 건축에서는 가장 기능적인 입방체 공간을 기본단위로 하여 주택이나 빌딩들을 만들었습니다. 건물이 아무리 커도 장식을 절제한 채 입방체 모양으로만 만들었습니다. 복잡하고 비대칭적인 삶의 요청들은 모두 이렇게 장식이 하나 없이 가장 기능적인 입방체의 공간 안

관가정과 비슷하게 장식이 없고 단순한 형태로 만들어진 20세기 현대 건축

으로 구겨 넣어졌습니다. 1980년대에 전국적으로 지어졌던 아파트를 떠올리면 쉽게 이해할 수 있습니다.

기능성을 추구했다고는 하지만 사실 그것은, 모든 사람에게 필요한 기능적 공간은 단일하다는 전제에 따른 획일적인 이념이어서 나중에 포스트모더니즘이나 해체주의 건축으로부터 엄청난 비판을 받습니다. 이런 규범성 강한 현대 건축과 관가정은 형태적인 면에서 유사한 점이 많은 것이 사실입니다. 그러나 관가정이 지닌 크게 다른 점은 채워진 공간만큼 비워진 공간들이 많다는 것입니다.

심플하고 대칭적인 관가정의 공간 구성을 보면 서양의 현대 건축이 꽉 막힌 입방체 공간으로만 만들어진 것에 비해 막힌 공간

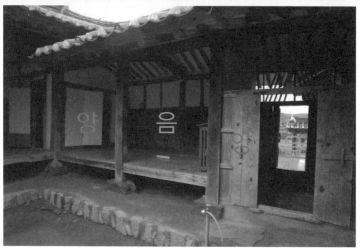

관가정의 음의 공간과 양의 공간의 리듬

과 뚫린 공간이 역동적으로 어울려 있습니다. 음양의 조화로 자연이 구성되고 움직인다는 성리학의 기본적인 우주관이 빈 공간과 막힌 공간의 어울림으로 건축물에 구현된 것입니다.

　관가정의 공간 구성 어디를 봐도 건물이 벽으로 막혀 있으면 그 옆은 뚫려 있고, 벽 없이 뚫려 있으면 그 옆은 벽으로 막힙니다. 건물 전체가 그런 공간의 리듬으로 다이내믹합니다. 그래서

건물이 크지 않아도 답답해 보이지 않고, 공간의 리듬이 실내공간을 항상 역동적으로 만듭니다.

관가정의 뛰어난 점은 이렇게 대칭성이 강한 집 안에, 삶에 필요한 비움과 채움의 공간들을 비대칭적으로 잘 배치해놓았다는 점입니다.

건물 앞에서 가로로 길게 뻗은 사랑채와 행랑채 건물만 살펴봐도 단순한 구조 안에 여러 기능적 공간들이 짜임새 있게 들어 있습니다. 안채로 들어가는 문을 중심으로 왼쪽 편엔 사랑채가 만들어져 있고, 오른쪽엔 행랑채가 만들어져 있습니다. 겉으로 보

사랑채와 행랑채로 이루어진 관가정 앞쪽 건물의 구조

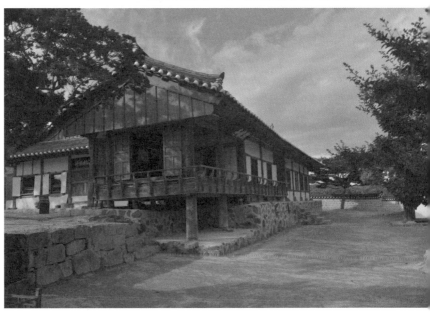

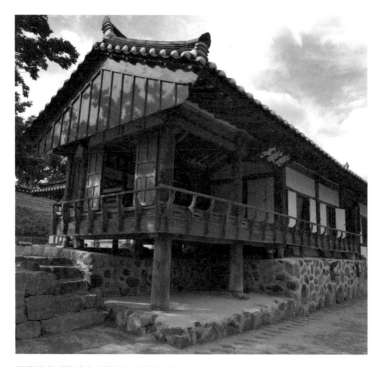
독특하게 만들어진 사랑채 누마루와 방들

면 비슷한 공간들이 대칭을 이룬 것 같지만, 대칭적 형태를 유지하면서도 전혀 다른 기능을 수행하는 공간들이 만들어져 있습니다.

 왼쪽의 사랑채 부분은 기둥 하나를 두고 마루가 두 칸으로 넓게 만들어져 있고, 같은 면적으로 방이 두 칸 만들어져 있습니다. 보통 마루는 집의 가운데 부분에 만들어지는데, 이 건물에서는 왼쪽 맨 끝에 만들어놓은 것이 특이합니다.

마루로 들어오는
경관의 중요성

　　　　　　여기에는 이유가 있습니다. 관가정 왼쪽으로 마을 바깥의 광활한 경관들이 펼쳐져 있기 때문입니다. 그 경관을 보기 위해서는 벽이 없는 마루가 건물의 맨 왼쪽으로 뚫려 있어야 했던 것입니다.

　쓰임새 없는 마루를, 사용할 수 있는 방들의 면적만큼이나 넓게 만들어놓은 것도 눈여겨볼 만합니다. 서양의 기능주의적 관점에서 보면 합리적이지 못한 처리입니다. 그러나 이것은 바깥 경관을 건물 안으로 끌어들이는 것을 매우 중요하게 생각했던 결과입니다. 이로 인해 바깥의 넓고 광활한 경관이 오롯이 마루 안으로 들어올 수 있습니다.

　이 건물의 이름을 보면 왜 마루를 넓게 만들고, 마루를 통해 들어오는 경관을 중요시했는지를 알 수 있습니다. 관가정, 농사짓는 것을 내려다보는 정자라는 뜻에서 알 수 있듯 이 건물은 일차적으로 주택이 아니라 정자입니다. 그 때문에 방을 줄여서라도 사랑채 왼쪽 부분을 마루로 넓게 비워놓은 것입니다. 이 마루에 앉으면 앞의 산이 마루를 꽉 채우며 들어오고, 마을의 경관이 한눈에 다 들어옵니다. 여기서 보이는 경치는 정말 뛰어납니다.

　마루를 받치고 있는 기둥 아래쪽을 보면 좀 특이합니다. 건물을 받치고 있는 기단이 마루 아랫부분에서만 더 낮게 파여 있습니다. 그러다 보니 앞쪽의 두 기둥만 길게 만들어져 있습니다. 자세히 보지 않으면 그냥 지나치기 쉬운데, 이로 인해 마루가 누대나

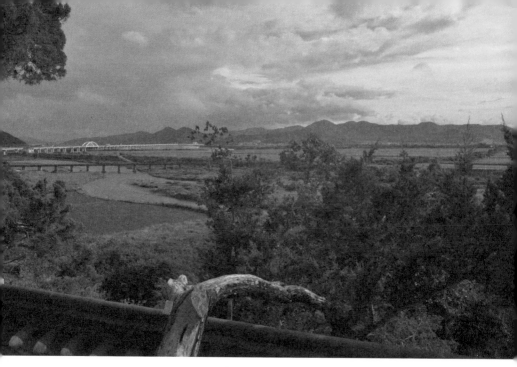

사랑채 누마루 왼쪽으로 보이는 광활한 마을 바깥의 경관

정자 같아 보이게 되는 것입니다. 관가정이란 이름에 걸맞은 구
조를 이런 식으로 표현하고 있습니다.

　마루의 다리를 길게 해서 주택을 정자 같아 보이게 한 것은 어
쩌면 잔꾀처럼 여겨질지 모르지만, 자연의 경관을 감상하고 하나
가 되는 체험을 집 안에서도 누리려 했던 미학적 욕구가 그만큼

일부러 기단을 깎아서 마루를 누대처럼 보이게 만든 부분

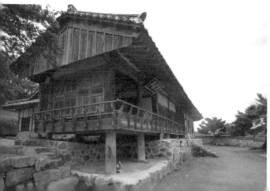

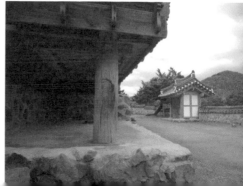

관가정에서 내려다보이는 뛰어난 경관

컸던 것을 알 수 있습니다. 물론 자신들의 농지에서 곡식들이 얼마나 잘 자라는지 살펴보는 것도 중요했을 것입니다. 사랑채이면서도 정자가 되는 이중적인 공간을 만든 뛰어난 건축적 아이디어입니다.

그 덕분에, 가로로 길게만 보일 수도 있었던 집이 변화무쌍한 구조를 가지게 되었습니다. 왼쪽의 비워진 마루와 긴 기둥 덕에 대칭적이면서도 대칭이 아닌 형태가 된 것입니다. 왼쪽의 사랑채 부분에만 만들어진 난간도 그런 점에서는 큰 역할을 하고 있습니다. 장식이 되면서도 대칭적인 구조에 비대칭적인 변화를 주고 있습니다. 이런 구조적 변화 때문에, 가로로 긴 이 건물은 방문하

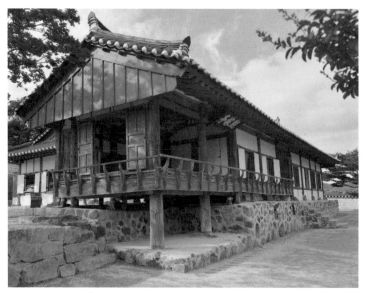
대칭적이면서도 비대칭적인 구조의 사랑채와 행랑채

는 사람들을 향해 단조롭지 않고 시각적으로 매우 다이내믹한 표
정으로 다가옵니다.

안채와 사랑채의
조화

　　　　　　　안채로 들어가 보면 또 다른 매력적
인 공간들을 만나게 됩니다. 안채는 일단 대칭적인 구조를 이루
는데, 자세히 살펴보면 왼쪽 모서리에는 안방이 있고, 가운데에
넓은 마루가 펼쳐져 있으며, 오른쪽 모서리에는 건넌방이 있습니

다. 안방과 건넌방 앞으로는 사랑채와 행랑채 쪽으로 마루가 이어져 있습니다. 왼쪽 안방 앞으로는 방이 붙어 있는 것 같지만 방이 아니라, 마루에 벽을 달아 광을 만들어놓은 것입니다.

이렇게 안채는 두 개의 방을 중심으로 빈 마루들로 구성되어 있습니다. 앞쪽의 건물에 비해서 매우 단순한 구조입니다. 사랑채는 다소 복잡하고 표현적인 데에 반해 안채가 규범적인 구조로 만들어져 있는 것이 특이합니다. 보통은 남성의 공간인 사랑채가 규범적으로 만들어지기 때문입니다. 그런데 이유가 있습니다. 안

마루를 중심으로 두 모서리에 안방과 건넌방이
만들어진 안채의 음양 공간의 어울림

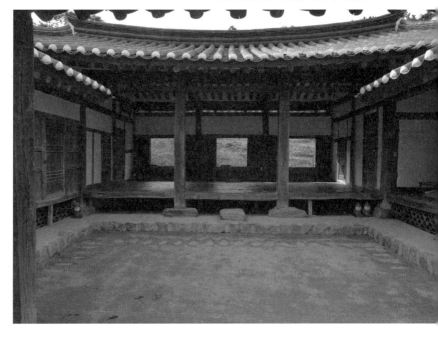

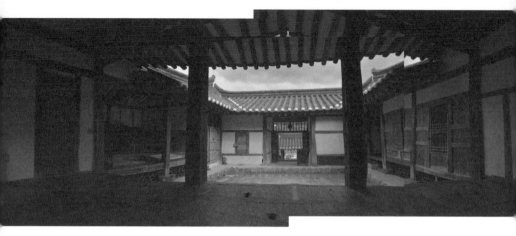

안채에서 본 넓은 공간감

채의 가운데 마루를 보면 상당히 넓고 깊습니다. 일상생활을 하기에는 아주 넓은 편인데, 아마도 이 집이 종갓집이어서 제사를 배려한 것 같습니다.

안채 공간은 종갓집의 이름에 맞지 않게 좁은 편입니다. 마당이 작은 편이고, 폐쇄적입니다. 자칫 답답해질 수 있는 공간인데, 안채 마루에서 보면 그런 문제들이 모두 해소됩니다. 넓은 마루와 마당 공간이 하나로 이어지면서 아늑하면서도 답답하지 않고, 의외로 아주 넓어 보입니다. 마루가 높아서 내려다보게 되니 더 그렇게 보입니다. 안채에 사는 사람의 입장을 고려해서 공간을 만든 것을 알 수 있습니다.

안채를 빙 돌면서 방과 마루가 공간을 막고 비우면서 대단히 다 이내밀한 공간감을 보여주는 것도 안채 공간의 중요한 특징입니다. 그 덕분에 안채가 아주 아늑하면서도 개방적으로 느껴집니

다. 음양의 공간들이 변화무쌍하게 어울려서 그런 효과를 만들어 내는 것이 아주 인상적이고, 조선 시대의 건축 수준이 대단히 높은 경지에 이른 것을 제대로 보여줍니다.

이 건물에서 장식적인 부분은 하나도 없습니다. 지배층의 집이라고 하기에는 무척 소박한 편입니다. 중국이나 일본의 지배층들이 어떤 건물들을 만들었는지 비교해보면 그 차이가 큽니다. 조선은 지배층들부터 이렇듯, 감각적인 규모나 장식이 아니라 음양의 조화, 우주의 본질이라는 철학적인 가치를 지향하면서 고도로 정신적인 건물을 만들었습니다. 규모와 장식을 추구하지 않고, 개념과 철학을 중요시하는 현대 건축과 매우 유사합니다. 그렇기 때문에 관가정 같은 조선 시대의 건축들은 21세기에 새롭게 재조명될 만한 가치를 많이 가지고 있습니다.

관가정을 살펴보면 조선의 이념적 문화가 일상적인 건축에서까지 매우 고차원으로 표현되는 단계에 이르던 것을 알 수 있습니다. 단순하고 규범적인 건물에 빈 공간으로 이념적인 공간과 실용적인 공간, 상징적인 공간 등을 자유자재로 표현한 솜씨는 최첨단 현대 건축에 전혀 손색이 없습니다. 동아시아의 비움의 미, 여백의 미가 건축공간을 통해 표현되고 있는 수준은 눈여겨볼 만합니다. 겉에서 보면 그저 소나무 기둥에 기왓장 얹어놓은 것으로만 보일지라도, 조선 시대의 문화에서 건축이 성취한 수준이 남다르다는 것을 인정하지 않을 수 없습니다. 주택이 이 정도였다면 다른 유형의 건축들은 어떠했을까요?

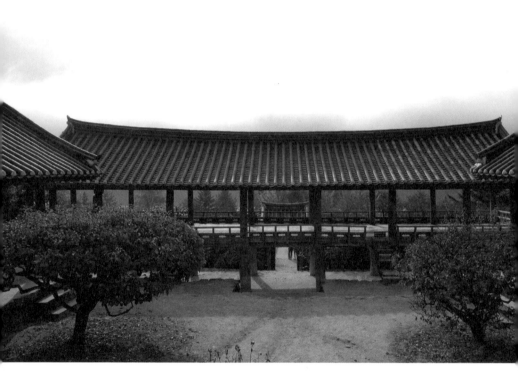

조선의 교육기관
서원의 건축

　　　　　　　　　　조선의 성리학 이념은 수많은 교육기
관을 통해 널리 알려지고 사회화되었습니다. 그래서 조선 시대의
교육기관들은 다른 어떤 건축물보다도 성리학 이념에 충실하게
디자인되었습니다. 조선 사회가 문화적으로 이념적으로 무르익
어갈수록 교육기관의 건축은 이념적 건축을 발전시키는 데 앞장
섰습니다. 그렇게 만들어진 교육기관 중에서도 가장 돋보이는 것
이 병산서원屛山書院입니다.

　병산서원은 임진왜란 때 영의정을 맡아 국난을 극복하는 데에
혁혁한 공헌을 세웠던 서애 류성룡 선생을 모시는 서원입니다.
안동 하회마을 근처에 있는 이 서원은 도산서원陶山書院과 더불어
영남학파를 상징하는 중요한 서원입니다.

　이 서원 앞으로는 긴 길이 닦여 있어 멀리서부터 서원을 보며
천천히 걸어 들어가게 됩니다. 탁 트인 전경에 서원이 마치 작은
성처럼 당당하게 자리 잡고 있습니다. 바깥에서 보이는 것은 높
이 솟은 솟을대문과 긴 담이고, 그 뒤로 날개를 길게 편 학처럼
보이는 지붕이 전부입니다. 지붕 선을 따라 산의 능선이 뒤로 광
활하게 겹쳐 있는 것도 보입니다. 이 모습만으로는 건물의 안이
어떻게 만들어져 있는지 알 수 없습니다. 다만 가로로 길게 뻗어
있는 지붕이 특이하게 보입니다. 조선 시대의 건축물 중에서 이
렇게 가로로 긴 지붕을 가진 것은 보기 드뭅니다. 나중에, 이 지
붕이 건물 안쪽에서 볼 때 대단히 큰 역할을 한다는 것을 알게 될

서원 앞에서 본 모습

것입니다.

　건물 안을 바깥에서 잘 안 보이게 한 것은 이 건물이 공부하는 곳이기 때문입니다. 조용히 학문하는 공간이기에 바깥과는 단절되어야 하고, 공부하기 위해서는 안쪽이 고요하고 아늑해야 하니 당연한 일이겠지요. 그래서 바깥에서 볼 때 이 건물은 매우 폐쇄적입니다.

　서원의 대문 이름이 복례문復禮門인 것은 안으로 들어가기 전에 예를 챙기라는 의미입니다. 역시 학문하는 공간의 엄중함이 이름에서부터 느껴집니다. 잠시 시간을 두고 예를 갖춘 다음에 문을 들어서면 성벽처럼 높다란 건물이 머리 위로 쏟아질 듯이 가까이에 서 있는 모습을 대하게 됩니다. 만대루晩對樓라는 누대인데, 밖에서 본 긴 지붕의 건물입니다.

　대개 서원 대문을 들어서면 누대가 어느 정도의 공간을 두고 만들어지기 마련입니다. 그런데 이 서원에서는 누대가 대문에 바

복례문을 들어서서 보이는 만대루

짝 붙어 있습니다. 문을 들어서자마자 높은 축대 위에 성벽처럼
높이 솟아 있는 누대를 마주하게 됩니다. 바깥의 밝고 넓은 공간
과 완전히 반대되는 좁고 수직적이고 어두운 공간에 서면. 누대
로 오르는 계단 위로 서원 안쪽의 공간이 작게 보입니다.

학문적 이념에
충실한 건축

이 서원의 중심인 입교당入敎堂, 교실
이자 교장 선생님이 계신 건물입니다. 입구에 들어서자마자 이곳

만대루 아래로 보이는 입교당

이 바로 보이기 때문에 안에 누가 어떻게 있는지 상황을 살필 수 있습니다. 직접 만나기 전에 예의를 차릴 시간을 가지도록 배려한 것입니다.

계단을 오르면 만대루 밑을 지나게 되어 있는데, 좁고 다소 어두운 공간입니다. 마루 밑으로 지나가는 것도 특이한데, 다듬어지지 않은 나무 기둥들이 여럿 세워져 있는 것도 아주 인상적입니다. 이 공간을 지나면 다시 올라가는 계단이 나오는데 이 계단을 오르면 바로 병산서원의 중심 마당에 들어서게 됩니다. 여기는 완전히 서원의 경내이며 중심 건물인 입교당을 바로 마주하게 되는 곳입니다.

서원에서의 공부는 철저히 개인 지도로 이루어졌습니다. 주로 입교당에서 선생님과 학생이 마주 앉아 진도 상황과 공부 상태를 점검하면서 진행했습니다. 그런 점에서 입교당은 서원의 학습이 이루어지는 중심 건물이었습니다. 마루 양쪽의 두 개의 방은 교장 선생님과 강사 선생님들이 썼기 때문에 위계적인 면에서도 서원의 중심이었습니다. 그만큼 건물도 학문적 이념에 충실하게 지어졌던 것 같습니다. 그것을 알 수 있는 중요한 부분이 양쪽의 방에 딸린 아궁이 입구입니다.

방에 비해 아궁이 구멍이 아주 크게 만들어져 있습니다. 자세히 보면 안쪽에 실지 아궁이 구멍이 따로 작게 만들어져 있습니다. 입구를 일부러 크게 만들어놓은 것입니다. 왜 그랬을까요? 이 큰 구멍 위에 있는 방을 보면 그 이유를 짐작할 수 있습니다. 아궁이 윗부분이 벽으로 이루어진 방이고, 아래가 비어 있는 아궁이 구

음양의 공간이 교차되면서 가장 이념적으로 만들어진 입교당

멍. 음과 양의 공간이 태극처럼 하나로 조화되어 있습니다. 눈을 바로 옆으로 옮겨보면 넓게 비워진 입교당의 마루가 있습니다. 이 마루 바로 아래쪽에는 계단 두 개가 볼륨감 있게 튀어나와 있습니다. 여기도 음과 양의 공간이 위아래로 붙어 있습니다.

　이 입교당 건물에서는, 막히고 튀어나와 있는 양의 공간과, 뚫어지고 비워진 음의 공간이 서로 엇갈려 대칭적으로 결합되어 있습니다. 음과 양의 조화라는 성리학적 우주관이 매우 구체적으로 표현되어 있는 것을 알 수 있습니다.

　이렇게 보면 병산서원의 입교당 건물은 서원 건물의 중심답게 이념에만 충실하게 만들어진 건물이라고 생각하기 쉽습니다. 그러나 입교당 마루로 올라가면 이 건물이 정서적으로도 매우 뛰어나게 만들어졌다는 것을 알게 됩니다. 마루에 올라 밖을 향해 앉으면 지금까지 겪었던 것과 완전히 다른, 병산서원에서 가장 드라마틱한 장면을 맞이하게 됩니다.

풍경과 공간의
감동적 구성

　　　　　바깥에서 보았던 폐쇄적인 건물은 온
데간데없고, 완전히 다른 세계에 온 것처럼 개방적인 공간이 펼
쳐집니다. 무엇보다 이름처럼 병풍 같은 산이 긴 만대루의 지붕
위로 펼쳐지면서 작은 마당 위로 당장이라도 다가올 것처럼 보입
니다. 이 마루에 앉는 사람은 누구나 마음의 준비 없이 갑자기 맞
이하게 되는 이 풍광에 넋을 잃고 말을 잃게 됩니다. 이 장면은
아마 우리나라의 서원에서 볼 수 있는 가장 아름다운 경관이라고
해도 과언이 아닐 것입니다.

　　　그런데 무엇 하나 멋지거나 아름답거나 복잡하게 만들어진 것

입교당에서 볼 수 있는 가장 아름다운 경관

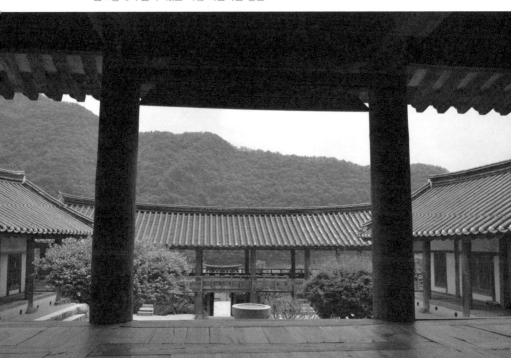

은 없습니다. 그저 아주 오랜 옛날부터 그 자리에 있었던 산이 보일 뿐이고, 아무런 장식 없는 양쪽의 기숙사 건물과 가운데에 있는 만대루 지붕이 있을 뿐입니다. 만대루는 기둥만 있는 누대라서 볼 것도 없습니다. 그럼에도 불구하고 이 경관이 더없이 감동적으로 다가오는 것은 무엇 때문일까요?

건물만 보면 사람이 한 것은 별로 없어 보입니다. 그저 기둥도 없는 무색무취의 평범한 건물만 있습니다. 그런데 하필 건물을 병풍처럼 펼쳐진 산이 정면으로 보이는 곳에다가 만들어놓았고, 만대루의 긴 지붕과 동재, 서재의 지붕이 산의 아랫부분을 가리게 만들어놓은 것입니다. 자세히 보면 만대루 지붕 아래의 긴 빈 공간으로는 낙동강 흐르는 장면이 마치 사진을 찍어놓은 것처럼 보입니다. 무엇보다 이 입교당의 높이가 이런 장면을 가장 잘 볼 수 있는 지점에 맞추어져 있습니다. 모두가 직접적이지 않고 보이지 않게 만들어져 있어 이 드라마틱한 풍경이 저절로 우연히 생겨난 듯하지만, 사실은 모든 것이 앞에 있는 산을 두고 철저히 계산되어 만들어졌습니다.

만대루 지붕이 나누는 병산서원의 역동적인 공간 구성

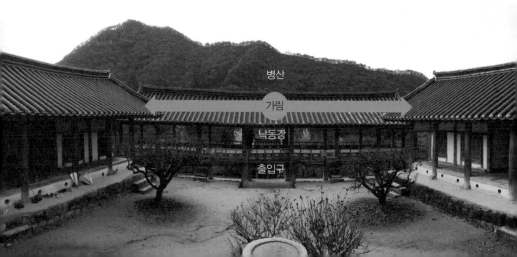

 그렇게 만들어진 이 경관이 대단히 감동적으로 보이는 것은 건물 자체가 아니라 건물 사이에 있는 공간 때문입니다. 건물들이 앞의 산과 강과 밀접한 관계를 이루며 지어지자 그 사이로 매우 역동적인 공간이 생겨났습니다. 만대루 지붕 위 공간은 대자연을 향해 무한히 밖으로 나가고 있고, 산은 안으로 들어오는 역방향의 동세가 만들어졌습니다. 만대루 지붕 아래의 빈 공간은, 마당을 둘러싼 건물들 때문에 자칫 답답해질 수 있었던 공간을 바깥으로 확산하도록 만들어줍니다. 덕분에 바깥의 낙동강 경관이 마당 안으로 들어옵니다. 마당 아래쪽으로는 출입로를 따라 좁기는 하지만 대문 바깥으로 공간이 연결되면서 마당 공간에 숨통을 열어주고 있습니다.

 이처럼 입교당 앞으로는 크게 세 부분의 공간들이 서로 얽혀 매우 강렬하고 복잡한 공간의 동세들을 만들고 있습니다. 이것이 이 단출한 공간을 더없이 격동적으로, 감동적으로 만들고 있는

세 방향으로 확산하고 개방되고 있는 병산서원의 공간 구성

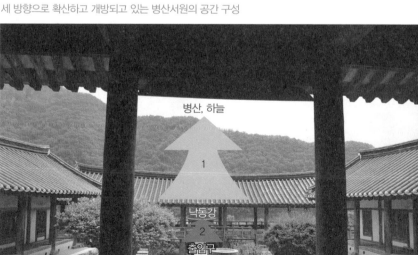

것입니다. 형태나 오브제가 아니라 비움의 공간을 통해 공간적 감동을 이끌어내는 솜씨를 보면 동아시아의 여백미가 조선에서 건축을 통해 얼마나 뛰어난 수준으로 표현되었는지 실감할 수 있습니다.

이처럼 공간을 통해 건축적 감동을 이끌어내는 것은 동서 건축의 역사에서 찾아보기가 쉽지 않습니다. 현대 건축에 와서야 그런 경향이 본격화되었습니다. 현대 건축의 거장 르 코르뷔지에의 빌라 사보아^{Villa Savoye}가 그중에서도 가장 대표적입니다. 빌라 사

미니멀한 건축 위에 역동적인 공간으로 최고의 건축적 감동을 이끌어내는
르 코르뷔지에의 빌라 사보아

보아의 2층 거실에서 보면 입교당에서 보이는 것과 유사한 감동적인 공간을 볼 수 있습니다. 큰 거실 바깥으로 마당과 뚫어진 천장, 각종 구조물들이 어울려 대단히 역동적인 동세의 공간을 만들고 있습니다. 면적은 그리 넓지 않지만 대단히 감동적입니다. 병산서원의 공간원리와 매우 유사합니다. 이것을 보면 병산서원을 비롯한 조선 시대의 건축들이 얼마나 시대를 앞서 갔는지를 알 수 있습니다.

이런 감동적인 공간은 아래에 있는 만대루에서 더 단순하고 압축적으로 표현되고 있습니다.

심플해서 더 드라마틱하게 보이는 만대루

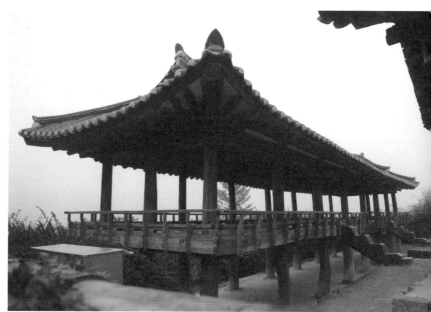

만대루는 서원뿐 아니라 조선의 건축물 중에서 가장 긴 누대입니다. 누대를 이렇게 길게 한 것은 병산서원의 규모 때문이면서 동시에 병풍처럼 펼쳐진 산의 아래쪽을 가리기 위해서였습니다. 가까이서 보면 그런 특이한 구조 때문에 건물 또한 아주 드라마틱해 보입니다. 통나무로 만들어진 두 개의 계단으로 연결된 모양도 구조적으로 독특해 보이고, 벽 없이 길고 투명하게 만들어진 누대가 영원히 뻗어나가는 듯해 초현실적으로 보이기까지 합니다. 누대에 올라가서 마루에 앉아보면 더욱 초현실적인 장면을 맞이하게 됩니다.

긴 만대루의 마루에 앉아서 보면 비워진 기둥 사이로 병풍이 끝없이 이어져 있는 듯한 산의 풍경이 아이맥스 영화처럼 펼쳐져 있습니다. 만대루의 긴 지붕 밑으로 산의 형태가 하나도 안 잘리고 이어진 것도 신기합니다. 마치 화폭에 맞추어 그림을 그려놓은 것처럼 보이는데, 만대루의 지붕과 마루가 저 멀리 떨어져 있는 풍경을 하나도 잘리지 않고 연속적으로 이어지게 만들어주는 딱 그 높이와 길이에 맞추어져 있습니다. 기둥의 높이와 마루의 넓이가 조금만 달랐어도 이런 완전한 장면은 만들어지지 못했을 것입니다.

결과적으로 만대루는 종이에 수묵화를 그리는 것과 전혀 반대의 방식으로, 자연이 건물과 어울려서 저절로 그림을 그리게 만드는 비움의 미학의 절정을 보여주고 있습니다. 종이에 그려진 그 어떤 뛰어난 수묵 산수화가 여기에 비교될 수 있을까요.

이념을 앞세운 예술들이 딱딱하고 교조화되는 경우가 많습니

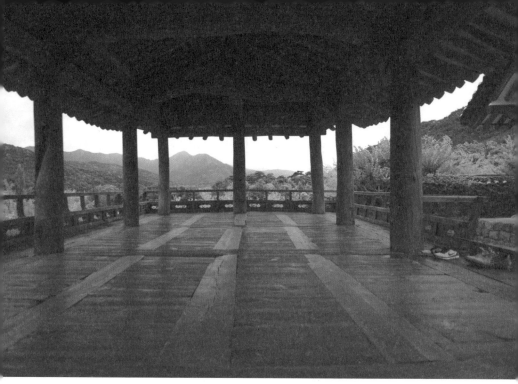

아이맥스 극장같이 바깥 풍경이 안으로 들어오는 만대루 마루

다. 하지만 이 건물은 보는 사람과 자연을 하나로 조화시키며 자연과 인간이 하나가 되는 성리학적 이념을 주장하면서도 무한한 감동을 자아냅니다. 조선 사회가 이념적으로 견고하게 발전된 만큼 건축에서도 추상적인 공간 미학이 고도로 표현되고 있었던 것입니다. 이 이상으로 뛰어난 철학적 경전이 있을까요?

그런 점에서 병산서원은 말할 수 없을 정도로 높은 수준의 비움의 미, 여백의 미를 구현하는 예술이면서, 그 어떤 성인이 저술한 경전보다도 뛰어난 철학적 텍스트입니다. 조선의 이러한 이념적 공간은 자연을 즐기기 위해 만들어진 정원 건축을 통해 보다 고차원적으로 표현되었습니다.

22

Made in
Korea

조선의 이념이 만든 아름다운 공간

닭실마을의 청암정

철학을
직접 체험하게 하는
건축

성리학을 경건하고 고집스럽게 윤리적 덕목만을 실천하는 수도사적 이념으로 생각하는 경우가 많습니다. 그래서 많은 사람들이 거리를 두곤 하는데, 실지로 성리학에서 궁극적으로 얻고자 했던 것은 개인의 내면에 자연의 본성을 확립하는 것, 쉽게 말해 자연과 하나가 되는 것이었습니다. 그것은 경건하고 초월적인 일이기도 했지만 대단한 감동을 불러일으키는 일이기도 했습니다. 한낱 개체에 불과한 개인이 대우주와 하나가 되는 것이니 그럴 수밖에 없지요. 가령 드넓은 바다에 가거나 높은 산에 올라가면 커다란 감동에 빠지게 되는데, 이런 것들이 높은 수준이든 낮은 수준이든 모두 자연과 하나가 되는 체험입니다. 성리학에서는 이런 경험들을 삶 속에서 끊임없이 실천하여 대자연과, 또 우주와 하나가 되고자 했습니다. 그것은 매우 높은 수준의 수신修身 행위였습니다.

선비가 글만 읽지 않고 여백미가 출중한 그림을 그리거나, 도자기에 그려진 추상적인 그림을 감상하거나, 비움의 미를 구현한 가구를 사용했던 것은 모두 그 때문이었습니다. 단순히 예술을 향유하는 일이 아니라 자연을 확보하는 수신의 실천이었던 것입니다. 그런데 이런 것들은 자연의 본성을 간접적으로만 체험하고 실천하게 해주는 한계를 가졌습니다. 그에 반해 건축은 직접적으로 자연과 사람을 하나로 만들어주었습니다.

조선 시대의 주택들이나 병산서원에서 살펴본 것처럼 건축의
비워진 공간으로 자연이 충만해지면서 그 안에 있는 사람은 실제
로 자연과 하나가 되는 체험을 생활 속에서 지속할 수 있었습니
다. 하지만 건축은 일차적으로 생활을 목적으로 하는 것이었기에
자연과의 합일이라는 것이 전면적으로 실현될 수는 없었습니다.
그래서 아예 자연과 하나가 되는 것을 목적으로 만든 건축이 바
로 정원과 정자였습니다. 흔히 정원과 정자는 자연을 즐기기 위
해서 만들어진 것으로 알려져 있지만, 그것을 넘어서 자연과 하
나 되는 성리학 이념을 실천하려는 목적이 더 컸습니다.

　　조선 시대에 들어오면 전국에 수많은 정자나 정원이 만들어졌
습니다. 경상북도에 현존하는 정자만 해도 500여 개에 달한다고

자연과 하나가 되어 있는 조선의 정원들

하니, 조선 시대에 전국에 산재했던 정자나 정원은 헤아릴 수 없이 많았을 것입니다. 또한 조선 사회가 무르익어갈수록 뛰어난 정자나 정원들이 많이 등장했습니다.

소쇄원瀟灑園이나 무기연당舞沂蓮塘, 그리고 닭실마을의 청암정靑巖亭 같은 걸작들이 만들어지면서 자연과 하나 되고자 했던 성리학의 이념이 대단히 높은 수준으로 실천될 수 있었습니다.

수행을
염두에 둔
조선의 정자와 정원

정원은 중국이나 일본에서도 많이 만들어졌습니다. 모두 자연의 아름다움을 잘 표현하고 있어서 나라별로 무엇이 다른지 겉으로는 구분하기 어렵습니다. 규모나 만

시각적으로 화려한 중국의 정원

시각적으로 화려한 일본의 정원

겉새만 본다면 솔직히 조선 시대의 정원과 정자는 많이 뒤떨어져 보입니다. 이럴 때 자연스럽다거나 무기교의 기교라는 말을 앞세우지만 더 구차해지는 표현 같습니다. 이 경우엔 정원이 조성된 목적을 살펴보는 것이 좋습니다.

중국과 일본의 정원은 보기 위한 정원, 즐기기 위해 만들어졌던 정원임을 금방 알아차릴 수 있습니다. 오늘날의 테마파크에 가깝습니다. 그래서 시각적으로 모두가 대단히 아름답습니다. 돌이나 나무나 물 등의 자연을 예쁘게 다듬어 꾸며놓았고, 정자와 같은 건물을 자연을 배경으로 주인공처럼 세워놓았습니다. 그래서 사진 찍기가 아주 좋습니다. 어디서 찍어도 멋진 장면이 만들어집니다.

반면에 우리의 정원이나 정자는 자연과 하나가 되는 수행을 전제로 만들어졌기 때문에 건물이나 인공물을 크고 화려하게 만들

건물의 멋진 모습이 두드러지고 자연은 배경으로 물러나 있는 일본 금각사의 풍경

평범한 모양으로 자연과 이어져 있는 소쇄원의 정자

수가 없었습니다. 무엇보다 돌이나 나무, 물과 같은 자연을 인간
이 보기 좋게 다듬어서는 안 되었습니다. 건물들은 대부분 평범
하고 최소의 크기로 만들어져서는 자연 뒤로 숨겨지거나 자연과
하나로 연결되었습니다. 그러니 중국이나 일본의 정원들에 비해
규모나 아름다움에 있어서 내세울 만한 것이 근본적으로 있을 수
없는 것입니다. 그래서 멋지게 사진을 찍기도 어렵습니다.

　멋지게 사진 찍을 만한 것이 없는 것은 고사하고, 무기연당 같
은 정원은 아예 비어 있습니다. 이 정원에서 주인공은 크게 비어
있는 허虛의 공간입니다. 대자연과의 합일을 위해 일부러 모든 것
을 비워놓은 것입니다. 그러니 멋지게 찍을 수 있는 대상이 아예
없습니다.

공간이 비어 있는 무기연당

공간 전체가 오감을 감싸며 자연과 하나가 되는 감동으로 다가오는 소쇄원

　이런 우리의 정원이나 정자의 아름다움을 두고 자연미 내지는 소박미라고 설명하기도 합니다. 그런데 과연 중국이나 일본 사람들이 그런 말을 듣고 고개를 끄덕일지는 의문입니다. 이런 설명들은, 안에 담긴 뜻은 보지 못하고 보이는 현상만 말한 것입니다.

　우리나라의 정원이 대단하다는 것은 그 안에 들어갔을 때 느끼게 됩니다. 밖에서는 별반 특징적인 것이 없어 보이지만, 안으로 들어가면 마치 몸에 딱 맞는 옷을 입은 것처럼 자연과 어울려 있는 공간이 오감을 감싸고 들어옵니다. 말로 표현할 수 없는, 눈에 보이지 않는 공간이 자연과 하나가 되는 초월적인 즐거움을 가져

다줍니다. 이것은 중국이나 일본의 정원에서는 느낄 수 없는 감동입니다.

자연을 보는
시점을
디자인하다

멋진 사진은 정자 안에 들어가서 찍어야 합니다. 정자 안에 들어가 앉으면 놀랍게도 밖에서는 전혀 보지 못했던 아름다운 경관이 사방으로 펼쳐집니다. 정자의 두 기둥과 처마와 마루가 만드는 사각의 프레임으로 마치 화가가 그려 놓은 것같이 완벽하고 뛰어난 구도의 풍경이 들어옵니다. 그 풍경에는 인위적인 것이라고는 하나도 없습니다. 모두 자연 그대로의 모습입니다. 그렇지만 그런 자연을 보는 시각은 지극히 인위적입니다.

애초에 자연과의 합일을 실천하는 수신의 공간으로 만들어졌기 때문에 조선의 정원과 정자에서 자연은 가능한 한 다듬어져서는 안 되었습니다. 그리고 정자 같은 건물은 자연과 인간을 이어주는 보조역할에만 머물고 주인공으로 드러나서는 안 되었습니다. 그러면서도 건물 안에 있는 사람을 바깥의 자연과 하나가 되게 만들어야 했습니다. 그러니 자연을 무조건 손대지 않고 그냥 두어서 될 일도 아니었습니다. 그러면 어떻게 해야 했을까요? 생각해보면 이것은 보통 어려운 일이 아닙니다.

정자 안으로 들어오는 아름다운 풍경

그런 문제를 해결하는 미학적 방법 중의 하나가 바로 가장 아름다운 풍경이 정자 안으로 들어오게 하는 것이었습니다. 병산서원에서도 볼 수 있었듯이 자연을 전혀 손대지 않는 대신에 자연을 보는 시점을 인위적으로 조절하여 자연과의 조화를 꾀했던 것입니다. 알고 보면 대단히 탁월한 해결책입니다.

우리의 정원과 정자들은 바로 그런 난해한 문제들을 풀면서 만들어졌습니다. 그것들이 정확한 철학적 목적에 따라 고도로 인위적으로 디자인되었다는 것을 전제로 하고서 대해야 그 묘미를 알아차릴 수 있습니다. 아무런 생각을 담지 않고, 그저 눈에 보이는 대로 자연스럽거나 소박하다고 반응해서는 그 묘미를 제대로 이해할 수 없습니다.

그래서 조선의 정원은 자연과의 합일이라는 형이상학적 목표를 구체적인 건물의 구조나 물과 나무, 바위들의 배치를 통해 어떻게 달성하고 있는지를 짚어봐야 하는데, 경북 봉화에 있는 닭실마을의 청암정과 그 정원을 살펴보면 보다 구체적으로 이해할 수 있습니다.

닭실마을은 안동 권씨의 일파가 분가해서 만들어진 마을이었습니다. 이 마을에서 가장 중요한 집이 조선 중기 문신인 권충재權沖齋의 주택으로, 이 안에 청암정을 중심으로 정원이 만들어져 있습니다. 이 정원은 현존하는 정원 중에서도 첫손가락에 꼽힐 정도로 자연과의 조화에서 다여 돋보입니다 물론 이 점을 염두에 두지 않고 그냥 봐도 대단히 아름답습니다.

중국이나 일본의 정원, 혹은 유럽의 정원들에서 느낄 수 있는

조선 시대 여러 정원의 정자 안에서 보이는 아름다운 풍경들

자연과의 경계가 없는 청암정의 정원

아름다움과는 근본이 다릅니다. 일단 어디가 손대지 않은 자연이고, 어디가 손댄 부분인지 구분하기 어렵게 서로 엉켜 있습니다. 가장 먼저 눈에 들어오는 정자는 사람이 만들어놓은 것이 분명해 보이지만, 이 정자가 올라서 있는 바위는 사람의 손길을 완전히 벗어나 있는 모습입니다. 바위를 둘러싼 연못은 말할 것도 없고, 연못과 정자 건물을 둘러싸고 있는 수많은 나무와 숲은 태곳적부

물에 비친 풍광들로 인해 지극한 고요함과 역동적인 생기가
태극적인 조화를 이루고 있는 정원

터 이런 모습으로 있어온 듯 전혀 사람의 손길을 느낄 수 없습니다. 노자가 말하는 '그윽한 묘함玄妙'이 바로 이런 것일 것입니다.

지극한 고요함과
지극한 움직임

　　　　　　　잔잔하고 투명한 연못물은 이 정원의 중심에서 주변의 모든 것들을 비추어 움직이지 못하게 가두어놓은 듯하고, 수면 위로 흘러가는 시간마저 얼어붙게 해놓은 것 같

습니다. 모든 것들이 깊은 고요 속에서 정지되어 있습니다.

그런데 이 무한한 고요함 안에는 수없이 많은 자연들이 어울려 있습니다. 대자연의 역동적인 조화가 말할 수 없는 고요함을 만들고 있는 것입니다. 고요함이 절정에 이르면 다시 움직인다는 중국 송나라의 철학자 주렴계周濂溪의 태극적 우주관을 그대로 보는 것 같습니다. 속이 빈 정자와 굳건한 바위, 투명한 물과 깊은 숲이 어울려 있는 것도 그 자체로 음과 양이 복잡하게 조화를 이루고 있는 태극의 세계입니다.

이 정원은 그냥 아름다운 공간이 아니라 태극적 우주의 은유이자 태극적 우주 그 자체입니다. 이 안에 작동하고 있는 지극한 고요함과 지극한 움직임은 이 공간에 있는 사람을 역동적인 혼란과 신비로움에 빠지게 만듭니다. 자연과의 조화가 절로 일어납니다. 이 정원은 단지 감각기관에만 어필하는 차원의 아름다움을 훨씬 넘어서, 자연과 하나가 되는 형이상학적 즐거움으로 초대합니다.

만일 이 정원의 어느 한 부분이라도 중국이나 일본의 정원처럼 다듬어졌더라면 모든 조화가 무너졌을 것입니다. 그저 눈에만 아름다운 공간이 되었겠지요. 그런 점에서 이 정원은 역설적이게도 지극히 인위적인 공간이기도 합니다. 모든 인위적인 것들을 인위적으로 배제했기 때문입니다. 한 차원 높은 인위성. 그것을 노자의 『도덕경』에서는 대교약졸大巧若拙, 즉 가장 기교로운 것은 마치 졸렬해 보인다는 말로 설명하고 있습니다.

이 정원의 목적을 잘 보여주는 부분은 바로 연못물을 건너가는 다리와 정자에 오르는 계단의 만듦새입니다. 정자에 오르는 계단

인위적으로 다듬어진 다리와 인위적이지 않게 다듬어진 계단

만 보면 삐뚤삐뚤하게 만들어져 흔히 말하듯 자연스럽게, 소박하
게 만들어져 있습니다. 말하자면 못 만들어진 것이지요. 그런데
이상한 점은 돌다리는 전혀 다른 방식으로 만들어졌다는 것입니
다. 긴 입방체 모양으로 매우 반듯하게 만들어졌습니다. 길이를
보면 상당히 정성을 많이 들인 게 분명합니다.

　계단은 성의 없이 대충대충 만들어놓고, 다리는 정성 들여 만들
어놓은 이유가 무엇일까요? 계단은 자연스럽게 만들어놓고, 다
리는 기하학적으로 만든 것이 그냥 우연이었을까요?

　계단은 정자가 올라서 있는 거대한 바위의 일부분입니다. 반
면 돌다리는 독립된 시설입니다. 계단이 만일 돌다리처럼 반듯하
고 기하학적으로 만들어졌다면 어땠을까요? 그것을 생각하면 계
단과 돌다리를 전혀 다른 방식으로 만든 이유를 금방 알 수 있습
니다. 바위의 형태는 카오스적 질서, 비정형적이고 불규칙한 자
연의 형태입니다. 여기에 계단이 반듯한 인공적 형태로 만들어졌
다면 마치 숲속에 있는 콜라병처럼 완전한 시각적 부조화가 일어

났을 것입니다. 하지만 삐뚤게 만들어진 계단이 마치 태곳적부터 그렇게 자리했다는 듯 시치미를 뚝 떼고 있습니다. 덕분에 정자에 오를 수 있는 편의를 제공하면서도 바위와 아무런 경계 없이 하나가 되고 있습니다. 대단히 철학적이고도 미학적인 계단입니다.

반듯한 아름다움을 지향하는 사람에게는 모자라 보일지라도, 전체적인 조화나 자연을 실현한다는 미학적 가치를 생각하는 사람에게는 피카소의 추상미술에 모자라지 않는 뛰어난 추상성을 느끼게 해주는 계단입니다.

반면에 다리는 매우 기하학적으로 다듬어져 있어서 정원 안에서도 눈에 확 띕니다. 정원 전체의 분위기를 봐서는 좀 이상합니다. 고요한 수면에 작은 돌을 던지는 것처럼 이 돌다리는 정원의 고요하고 자연스러운 분위기에 다소의 긴장감을 불러일으킵니다. 여기에는 이유가 있습니다. 정원 전체의 고요한 분위기를 위해서는 다리를 최대한 좁게 만들어야 했을 것입니다. 그런데 다리가 다소 좁고 길면 균형을 잃지 않고 정자 바위 쪽으로 건너기가 쉽지 않습니다. 높이도 제법 높아서 주의를 좀 기울여야 합니다. 그러기 위해서는 다리의 형태가 어느 정도 긴장감을 불러일으키게 디자인되었어야 했습니다. 이 다리 부분이 유일하게 기하학적으로 만들어진 것을 납득할 수 있을 것입니다.

그렇다고 해서 전체적인 분위기를 훼손할 정도는 아닙니다. 높이 때문이기도 하지만 건너가는 쪽 다리의 끝부분 구조를 계단처럼 분절해놓아서 다리의 직선적인 이미지가 바위에 영향을 미치지 않게 해놓았습니다.

인공의 건물에서
온몸으로 느끼는 자연

　　　　　　　　　다리가 드리워진 연못도 잘 살펴봐야
합니다. 이 연못은 누가 봐도 아주 옛날부터 이렇게 바위를 빙 둘

거북바위를 빙 둘러 있는 연못

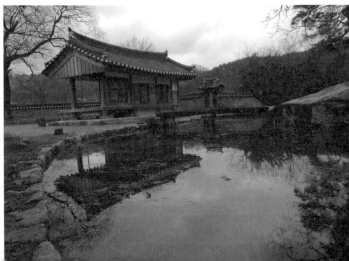

러 있었던 것 같습니다. 그러나 이 연못은 인공으로 만들어진 것입니다.

원래 이 정원에는 바위 주변으로 연못이 없었다고 합니다. 거북이처럼 생긴 암반 위에 정자 건물을 올려놓은 것이 전부였는데, 어느 지나가던 스님이 갑자기 이 집에 들어와서는 거북이 등 위에 건물을 올려놓은 것도 문제인 데다 온돌까지 있으니 매우 불길하다고 경고했다고 합니다. 이 말에 정자의 온돌을 없애고, 거북이가 잘 살 수 있도록 연못을 빙 둘러 팠다고 합니다. 그래서 지금의 모습처럼 나무와 숲과 바위와 정자가 그림처럼 어울린 아름다운 정원이 되었습니다.

흔히 풍수風水라는 것이 좋은 땅을 찾는 것이라고만 알고 있는데, 우리 선조들의 풍수관은 자연의 부족함을 보완해서 좋은 삶의 터전으로 바꾸는 적극적인 개념이었던 것 같습니다. 탐욕적이기보다는 보완적이었던 것이지요.

자연을 그대로 두고 조화를 이룬다는 것을, 자연에 대해 물리적으로 아무런 작업을 가하지 않는 것으로 이해하기가 쉽습니다. 그러나 자연과의 조화라는 것도 엄밀히 보면 지극히 인위적인 일입니다. 그 인위적 행위가 자연의 속성을 정확하게 이해하고, 특정한 자연이 더욱더 자연의 속성을 완전하고 풍부하게 갖게 되는 방향으로 이루어졌기에 이 청암정은 오히려 더 자연적으로 만들어졌습니다. 만일 이 정원에서 바위 주변으로 연못을 만들어놓지 않았다면 지금보다 자연적 아름다움이 훨씬 덜했을 것입니다. 여기서 우리는 자연을 무그긴 손대지 않는 것이 자연을 위하는 것

이 아니라는 교훈을 얻을 수 있습니다. 좋은 땅만 찾아다녔다면 이런 위대하고 아름다운 공간은 만들어질 수가 없었을 것입니다.

당시에 자연을 이해하고 응대하는 수준이 이 정도였다는 것을 보면 조선의 문화적 수준이 단지 이념적으로만 발달된 것이 아니라, 그런 이념적 가치를 물리학적으로, 기술적으로 실현할 수 있는 역량도 뛰어났다는 것을 알 수 있습니다.

이 정원의 다양한 자연이 어울려 자아내는 강한 혼란스러움은 그 어떤 화려한 정원보다도 아름답습니다. 단지 아름답기만 한 게 아니라 자연과 하나가 되는 감동으로 다가옵니다. 이 정원이 왜 뛰어난지는 연못 앞에만 서도 가슴으로 느껴집니다.

이 정원의 중심은 바위 위에 앉아 있는 청암정입니다. 바깥에서 보면 주변의 나무들이나 아래의 바위와 연못과 아주 잘 어울려 있고, 건물의 모양은 그리 특별할 것 없이 일반적인 모습입니

청암정의 심플한 형태

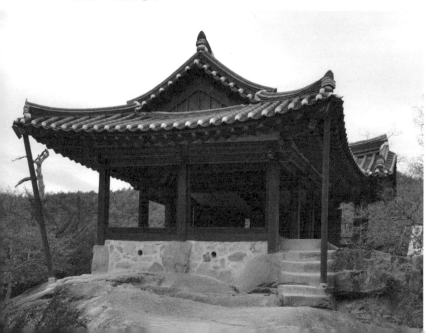

다. 아무런 장식도 없고 지붕과 기둥으로만 되어 있는데, 벽이 없고 건물의 가운데가 텅 비어 있는 전형적인 정자 건물입니다. 이 건물이 주변의 자연과 무리 없이 어울려 보이는 데에는 이 건물의 단순함과 비어 있음이 큰 역할을 하고 있습니다. 건물이 음의 공간으로만 서 있기 때문에 존재감이 두드러지지 않고, 양의 자연물들이 더 부각됩니다. 따라서 전체적으로는 음양의 조화가 뛰어나 안정되고 차분해 보입니다.

이 청암정에 올라가보면 아래에서 접했던 공간과는 완전히 다른 공간을 만나게 됩니다.

텅 빈 청암정 마루에 올라가 앉으면 사방으로 바깥의 자연이 건물 안으로 가득 찹니다. 굳이 성리학 경전을 읽지 않더라도 성리학이 추구했던 자연과의 하나 됨을 몸으로 느끼게 됩니다. 우리 선조들이 왜 그토록 자연과의 합일을 추구했는지도 이해됩니다. 인공적인 건물 안에서 자연으로 완전히 둘러싸인 느낌은 정

청암정의 빈 공간과 그 안으로 들어오는 자연

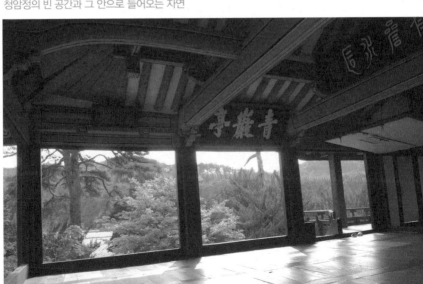

말 신비롭습니다. 여러 방향에서 들어오는 장면들은 더없이 아름답고 개방적이어서 깊은 감동에 빠지게 됩니다. 인간은 자연으로부터 와서 자연으로 돌아간다는 것이 머리가 아니라 온몸으로 느껴집니다. 그런 자연과 하나가 됨으로써, 우리가 개별적 주체로 외롭게 살아가는 존재가 아니라 대자연의 일부로서 지극히 행복한 존재라는 것도 절실히 느끼게 됩니다.

눈앞에 다가오는
수많은 다양한 풍경들

청암정 옆면으로는 저 멀리 있는 산과

청암정 측면으로 보이는 대자연의 어울림

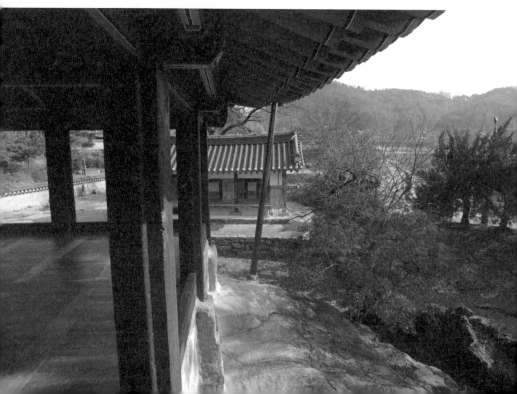

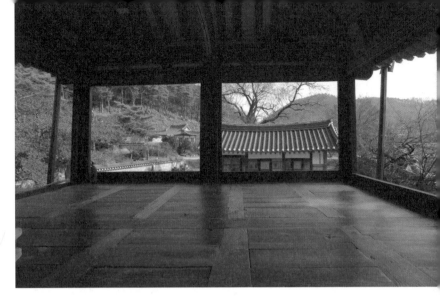
청암정의 실내와 실외 공간이 겹쳐 매우 복잡하고 입체적인 공간감을 느끼게 해준다

중간 부분의 농지, 바로 앞에 있는 각종 나무들이 어울려 매우 입체적이고 다채로운 경관이 병풍처럼 펼쳐져 있습니다. 정자가 아니라 극장에 앉아 있는 것 같은 착각이 듭니다.

청암정의 마루와 청암정 바깥이 연속되어 있는 장면도 매우 독특한 공간감과 경관을 보여줍니다. 실내와 실외 공간이 하나로 연결되면서, 옆으로 앞으로 모두 뚫려, 가까운 정원 공간과 저 멀리 있는 산, 중간쯤에 공부방들이 어울려 자아내는 다이내믹하고 혼란스러운 공간감은 말로 표현할 수 없는 복잡한 심미감을 체험하게 해줍니다. 공간으로 이루어진 조선의 건축만이 느끼게 해주는 아름다움입니다.

그 외에도 이 청암정의 마루에서는 수없이 다양한 경관들을 볼 수 있습니다. 어떤 부분은 광활하고, 어떤 부분은 아늑하고, 어떤 부분은 그림 같습니다. 하나의 정자 건물에서 이렇게 이런 경관

청암정 마루에서 볼 수 있는 다양한 경관들

들을 볼 수 있는지 보고서도 믿어지지 않을 정도입니다.

이 정원은 건물뿐 아니라 수많은 자연요소들이 음과 양의 어울림과 변화를 매우 중층적으로 구현하고 있습니다. 그리고 정자 안쪽으로는 수많은 대자연의 모습들을 자석처럼 끌어들이고 있습니다. 비움으로써 대자연을 담는다는 그 패러독스의 관념을 현실로 만들고 있는 것입니다. 이 정원과 정자 한가운데에 있다 보면 엄청난 자연의 역동적인 조화 속으로 빠져들게 됩니다. 그 결과 무한한 즐거움, 초월적인 감동 속에서 자아를 완전히 잃게 됩니다. 아름답고 완전한 모습으로써, 보는 사람을 계속 관람자이자 객체로 머물게 하는 중국과 일본의 정원과는 근본적으로 다릅니다.

조선 시대의 선조들이 왜 성리학을 근본이념으로 삼았고, 자연의 본성을 끊임없이 추구했는지를 실감하게 됩니다. 일개 시골 주택 안에서도 이런 정원과 정자가 만들어질 수 있을 정도였다면 조선의 문화적 수준은 도대체 어느 정도였던 것일까요?

엄격한 윤리적 덕목만을 좇았던 고지식한 지식인들의 문화가 아니었던 것은 분명해 보입니다. 조선은 이런 멋진 정원과 정자를 통해 성리학 이념을 매우 구체적이고 현실적으로 실현하고 있었던 것입니다.

조선의 독특한 장식미

성리학을 강도 높게 추구하다 보니, 조선의 문화는 절제되고 여백미로만 충만해 화려함이나 정교함에 있어서는 그다지 뛰어나지 않았을 것이라는 선입견이 많습니다. 그러나 조선의 문화는 의외로 화려함이나 정교함에 있어서도 뒤떨어진 편이 아닙니다. 장식을 앞세웠던 이전 시대에 비해서 차분해 보이기는 하지만 그것은 스타일의 문제였고, 조선 시대에도 나름의 장식적 아름다움이 적잖이 발전되었습니다. 정교함이나 개성에 있어서는 이전 시대에 비해 결코 모자라지 않았습니다.

23
Made in
Korea

바로크적 감수성이 담긴 가구

주칠 투각 모란문 머릿장

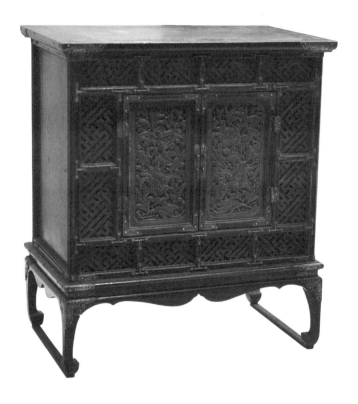

조선 시대
장식에 대한
선입견

성리학의 조선 사회가 발전할수록 단순하고 절제된 스타일의 문화가 고도화되기는 했지만 의외로 일상생활 속에서는 화려한 장식이 많이 만들어졌습니다. 소박하고 자연스러웠던 조선 시대의 문화 속에서 장식이 발전했다는 것이 좀 의외인데, 여기에서 조선 시대의 장식에 대해 짚고 넘어가야 할 것 같습니다.

한국 문화를 소박하고 자연스럽다고 보는 견해의 이면에는 장식을 부정적으로 보는 시각이 뿌리 깊게 자리 잡고 있습니다. 장식을 외피의 과잉 치장 정도로 보는 것입니다. 그러나 그런 평가 이전에 장식이 인간의 본능적인 욕구에 속한다는 사실을 먼저 생각해야 할 것 같습니다. 문명이 발전되지 않았던 원시시대의 유물에서도 장식이 많이 나타납니다. 문화가 발전된 시대에도 장식은 항상 인간을 따라 다녔습니다. 고딕이나 르네상스, 바로크, 로코코 양식으로 흘러온 서양의 조형예술 역사도 사실상 장식의 역사라고 해도 과언이 아닙니다.

동아시아의 조형예술도 다르지 않았습니다. 휘황찬란했던 당나라의 문화나 그 이후로 펼쳐졌던 문화의 역사, 그리고 백제나 통일신라의 화려하고 정교한 문화에서 고려의 귀족적 아름다움으로 이어져간 흐름 등은 모두 장식성을 빼고는 말할 수 없습니다. 이념성만 강했을 것 같은 조선 시대의 문화에서도 장식은 예

외 없이 발전되었습니다. 조선의 장식은 주로 남성보다는 여성의 공간에서 많이 만들어졌습니다.

머릿장의
차분한 화려함

　　　　　　남성의 공간이든 여성의 공간이든 조선 시대의 주택은 단순한 구조로 빈 공간을 중심으로 만들어졌기 때문에 장식이 더해질 여지가 별로 없었습니다. 대신 그런 공간에 놓였던 가구들이 장식의 역할을 대행했습니다. 특히 안방의 가구들은 실내 조각품으로도 손색이 없을 정도로 아름답게 만들어졌습니다. 그중 궁중에서 만들어졌던 머릿장이 조선 특유의 차분하면서도 화려한 장식의 아름다움을 잘 보여줍니다.

　머릿장이란 머리맡에 두고 쓰는 장이라는 뜻으로, 그만큼 가까이 두고 긴요하게 사용했던 가구였습니다. 요즘의 수납함처럼 자주 사용하는 물건들을 넣어두는 가구였고 크지 않게 만들었습니다. 이 머릿장도 그리 크지 않은 단층장입니다. 하지만 단단하면서도 훤칠한 느낌을 주는 구조와 다양하고 아름다운 장식들이 빈틈없이 만들어져 있어 결코 작아 보이지 않습니다. 오히려 도자기나 건축에서 볼 수 있던 절제된 아름다움을 가뿐히 뛰어넘어 당당하고 화려한 아름다움을 한껏 뽐내고 있습니다. 조선 문화에 대해 가지고 있던 선입견을 무너뜨립니다.

　대부분의 장식들은 이 머릿장 앞면에 집중되어 있는데, 고려나

통일신라 시대의 화려한 장식적 경향과는 좀 다른 느낌입니다. 다소 엄격하면서도 차분한 화려함을 보여주고 있어 조선적인 고전미가 돋보입니다. 고려나 통일신라의 장식이 로코코적 성격이 강하다고 한다면 조선의 장식은 바로크적인 성격이 강하다고 할 수 있습니다. 그러면서도 고전주의적 고리타분함으로 빠지지 않고 세련되어 보인다는 것이 중요한 특징입니다.

이 머릿장의 장식들을 좀 더 자세히 살펴보면 크게 세 가지 종류로 나눌 수 있습니다. 각각의 장식들은 재료나 디자인에 있어 서로 비슷하기보다는 강하게 대비를 이루고 있어서 작은 크기에도 불구하고 전체적으로 강하고 화려해 보입니다.

대칭 구조의
효과

장의 문 주변으로 가장 넓은 면을 장식하고 있는 것은 만卍 자 구조의 장식입니다. 전부 직선적인 형태로만 만들어져 있고 구조적으로도 견고해 보여서 머릿장을 엄숙하고 차분하게 만듭니다. 그런데 어딘가 낯설지 않아 보입니다. 궁궐 건물의 문이나 담에서 많이 볼 수 있었던 장식입니다. 건물에서 많이 보이던 장식을 가구에 도입한 것인데, 그 때문에 이 작은 머릿장은 매우 권위적이고 견고해 보입니다. 작게 구획된 사각의 격자를 만들고 그 안에 장식을 만들어놓았기에 더욱더 건축적으로 보이기도 합니다. 이 가구를 만든 장인이 가구가 아

직선적인 구조가 단단하고
엄격해 보이는 만 자 구조의 장식

니라 건물을 만든다고 생각하며 작업했음을 느낄 수 있습니다.

그런데 장식들이 수평, 수직이 아니라 대각선으로 기울어진 구도로 만들어졌습니다. 만일 수평이나 수직 구도로 만들어졌더라면 이 머릿장은 안방의 가구가 아니라 사랑방에 놓일 가구가 되었을 것입니다. 견고하고 권위적인 모양의 장식을 가볍고 세련되어 보이게 만드는 감각이 아주 돋보입니다. 조선 스타일의 장식을 만들기 위해 상당히 치밀하게 계산한 흔적이 느껴집니다.

이 머릿장에서 가장 돋보이는 장식은 두 개의 문짝에 만들어져

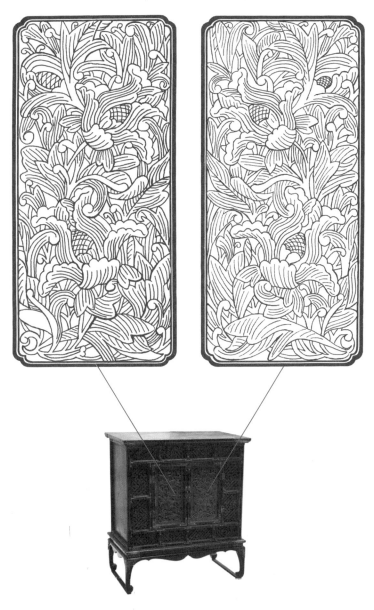

두 개의 문을 장식하고 있는 아름다운 그림 같은 모란 조각의 그림

있는 모란 조각입니다. 조선의 가구가 조각으로 장식된 경우가 그리 많지 않은데, 주로 궁중에서 만들어진 가구나 물건들이 이런 식으로 장식되었습니다. 얇은 나무판에 모란꽃이 복잡하게 조각된 모양이 장식적이면서도 우아한 품격이 매력적입니다.

모란꽃과 잎, 줄기 등이 복잡하게 엉킨 모양이라 얼핏 보면 혼란스러워 보입니다. 하지만 자세히 보면 두 개의 조각이 거의 대칭 형태로 만들어져 있습니다. 아무리 복잡한 형태라도 이렇게 대칭 구조로 만들어지면 장식적인 효과를 얻으면서도 아주 견고해 보입니다. 일반적으로 전체 구조가 엄격한 대칭 형태로 만들어지면 너무 딱딱해 보일 수 있기에 장식이 화려한 부분을 살짝 비대칭 형태로 만들어 변화를 주는 경우가 많습니다. 그런데 이 머릿장에서는 전체 구조도 대칭적인데, 화려하고 복잡한 장식 부분도 대칭으로 만들어놓아 엄격함, 견고함을 더 강조하고 있습니다. 아마 크지 않은 가구인 탓에 조형적 힘을 더 실어주기 위해서인 듯합니다. 조각된 형태가 아주 복잡해서 얼핏 비대칭적으로 만들어진 것 같은 착각이 들기도 합니다. 상당히 많은 생각과 의도를 담아 만들었다는 것을 느낄 수 있습니다.

조각된 형태는 모란꽃을 사실적으로 표현한 것 같지만 조선적 스타일이 한껏 느껴지는 디자인으로 양식화된 것입니다. 조각을 그림으로 전환해보면 쉽게 알 수 있는데, 복잡하고 화려한 그림을 이루는 꽃이나 잎, 줄기 등의 모양이 예쁘면서도 차분한 형태로 단순화되어 있습니다. 그러나 품격에 있어서는 서양의 고전주의적 장식에도 결코 뒤지지 않습니다. 얇은 나무판에 이토록 복

잡한 장식 형태를 입체감 있게 조각해놓은 솜씨도 뛰어납니다. 전체적인 분위기가 차분해 솜씨가 잘 드러나 보이지 않는데, 차라리 화려한 형태를 만드는 게 쉽지, 이렇게 화려하면서도 차분한 중용적 조각을 하는 게 사실 더 어렵습니다. 이 장식 조각뿐 아니라 조선 시대의 조형들이 대부분 저평가되고 있습니다.

장석으로 강화된
화려함

조선 시대 가구에서 장석의 아름다움은 따로 떼어놓고 감상해도 좋을 만큼 뛰어납니다. 이 머릿장 전면에 들어간 장석들이 그렇습니다. 대부분 모서리 부분이나 구조가 연결되는 부분에 붙어 있습니다. 표면이 매끈하고 번쩍거리기 때문에 어두운 나무 부분과 대비되어 아주 두드러져 보입니다.

대부분은 간결한 모양으로 구조적인 보강을 하고 있는데, 숫자가 많아서 장식적인 역할에 있어서도 뛰어납니다. 이 장석들은 머릿장의 엄숙하면서도 단단한 이미지를 만드는 데에 큰 역할을 하고 있습니다.

상판의 모서리에 붙어 있는 것과 다리의 모서리 부분에 붙어 있는 장석들은 완전히 다르게 만들어졌습니다. 일단 장석 자체의 모양이 다리의 입체적인 모양에 따라 아름다운 형태로 디자인되어 있습니다. 심플한 곡면의 다리 모양에 아주 절묘하게 어울리면서 화려함을 더해주는 장식 형태입니다. 이 안에도 대단히 아

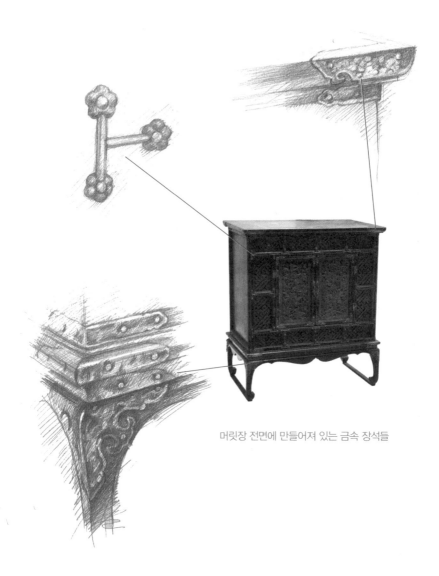

머릿장 전면에 만들어져 있는 금속 장석들

름다운 장식이 들어가 있어서 화려함이 더욱 강화되었습니다.

무엇보다 이 장석 부분은 다리의 우아하고 흰칠한 형태와 더불어 머릿장 전체의 분위기를 매우 화려하게 만들고 있습니다. 이 부분이 없었다면 이 머릿장은 아주 평범해 보였을 것입니다. 머릿장 전체로 봐서는 면적이 그리 크지 않지만, 워낙 눈에 띄어 전체 분위기를 주도하고 있습니다.

조선만의
특별한 조형미

장식 말고도 이 머릿장을 세련되고 귀족적으로 만들어주는 것이 전체의 비례와 다리의 구조입니다. 이 머릿장의 비례를 보면 위의 몸체 부분의 가로세로 비례가 4 대 5 정도입니다. 황금비례에 가깝습니다. 가로가 세로에 비해 약간 넓은 듯하면서도 비슷해 보여 세련되어 보입니다. 반면 높이를 보면 몸체와 다리의 비례가 2.5 대 1쯤 됩니다. 일반적인 장에 비해 '롱다리'입니다. 그래서 전체적으로 늘씬해 보입니다. 그리고 몸체보다 다리가 약간 넓어서 좀 더 안정되고 세련된 인상을 더하고 있습니다.

이 머릿장의 세련되고 시원한 아름다움은 대부분 다리의 형태에서 만들어집니다. 다른 장에 비해 길기도 하지만 다리 모양이 구족반과 같은 형태라서 그렇습니다. 구족반의 다리는 아랫부분이 안쪽으로 감아드는 모양이라서 안정되고 세련되어 보입니다.

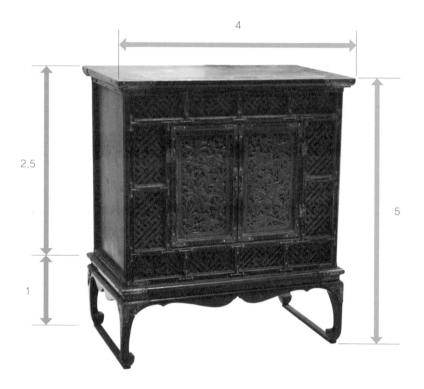

머릿장의 단단하면서도 세련된 비례

이 장에서는 다리 사이가 훨씬 넓어서 그런 인상이 더 강화되어 있습니다. 그리고 다리 위쪽에 아름다운 장석이 붙어 있어서 화려하고 세련된 인상이 더 강화되었습니다. 다리 모양만으로도 조각적으로 뛰어난 아름다움을 보여주고 있습니다.

조선 시대의 일반적인 목가구들은 비례나 구조적인 아름다움을 중심으로 만들어졌습니다. 그런데 이 머릿장과 같은 안방 가

구 중에는 장식적인 아름다움을 보여주는 것들이 적지 않습니다. 이 머릿장은 조선 시대의 장식이 얼마나 정교한 조형 원리로 만들어졌는지를 잘 보여주는데, 이로써 장식이 단지 겉모양을 화려하게 꾸미는 것이 아니라 대단한 조형적 표현이라는 것을 알 수 있습니다. 그래서 조선의 문화적 수준이 높아질수록 장식의 수준도 같이 높아졌던 것입니다. 조선의 장식은 화려하게만 만들어졌던 게 아니라 조선의 문화적 비전에 발맞추어 조선만의 독특한 조형성을 이루었습니다. 장식도 조선 문화의 일부였던 것입니다.

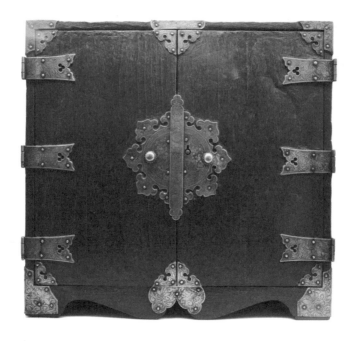

조선 시대
장식의 정수

조선 시대에 만들어진 나무제품 중에서 가께수리라는 것이 있습니다. 수리수리 마수리 같은 주문을 연상시키는 이름이 재미있는데, 가구보다는 작고 보관함보다는 커, 가구도 아니고 보관함도 아닌 애매한 지점에 있는 유물입니다. 그렇다 보니 장롱이나 수납함 같은 다른 목조 제품에 비해 많이 알려지지 않았습니다. 가께수리는 조선 시대에 귀중한 물건들을 보관했던 일종의 금고였습니다. 그만큼 귀중하게 사용되던 물건이라 그런지 대부분의 가께수리는 다른 나무 유물에 비해 장식이 아주 많습니다. 조선 시대의 장식적 역량이 여기에 총 집중되어 있는 게 아닌가 싶을 정도로 잔뜩 치장되어 있습니다. 조선 시대의 최고급 장식이 어떠했는지를 알기 위해서는 가께수리를 살펴보는 것이 제일 좋습니다.

가께수리의 몸체는 수납을 많이 할 수 있는 입방체 모양으로 만들어져야 했기 때문에 장식적으로 고려될 여지가 없었습니다. 대신 구조적인 보강을 위해 덧붙여진 금속 장석들이 화려한 장식 역할을 도맡았습니다. 그림의 가께수리를 보면 그것을 잘 알 수 있습니다. 몸통의 나무 색이 아주 어둡기 때문에 밝은 금속의 장석들이 더욱더 돋보이는데, 모양부터 화려하고 장식적입니다. 게다가 그 안에도 정교하고 화려한 장식들이 빈틈없이 새겨져 있어 더욱 화려하고 아름다워 보입니다. 어두운 색깔의 단순한 나무 몸통 위를 마치 밤하늘의 별처럼 화려하게 수놓는 듯합니다. 얼

핏 봐서는 조선 시대에 만들어졌다는 사실이 믿어지지 않습니다.

장석들 하나하나가 장식적으로 출중하지만, 그에 앞서 기능적으로 큰 역할을 하고 있습니다. 가운데에 있는 둥글고 화려한 부분은 열쇠 구멍이 있는 것을 봐서 잠금장치임을 알 수 있습니다. 열쇠 구멍이 최대한 작게 만들어져 있어 장식이 가려지지 않으며, 두 개의 문이 만나는 부분은 세로로 긴 장석이 막고 있습니다. 문이 닫혔을 때 잘 열리지 않게 해주는 구조입니다. 기능적으로도 제대로 배려되어 있음을 알 수 있습니다.

가께수리 좌우 옆면에는 문이 열리고 닫히게 해주는 경첩들이

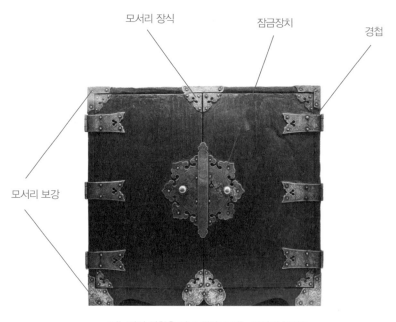

모서리 장식 잠금장치 경첩

모서리 보강

기능적인 역할을 잘 수행하고 있는 각각의 장석들

붙어 있습니다. 보통은 앞면에 작게 만들어 붙이는데, 앞면에 경첩을 붙일 공간적 여유가 없어 몸체 바깥 옆면에 고정해놓았습니다. 그래서 다른 가구들과 달리 몸체에 비해 크게 만들어졌으며, 한쪽에 세 개나 붙어 있어서 경첩의 존재감이 아주 큽니다. 두 개만 붙여도 충분해 보이는데 세 개나 붙인 것은 장식적인 효과 때문일 것입니다. 또한 다른 부분에 많은 장석들이 붙어 있기에 시각적인 균형을 위해서도 크게 많이 만들어놓은 것 같습니다. 경첩이 두 개만 붙어 있었다면 문이 좀 허전해 보였을 것입니다.

문이나 몸체의 모든 모서리에 장석을 빠짐없이 붙여놓은 것도 눈에 띕니다. 충격에 손상되기 쉬운 부분들이라서 보완하는 차원으로 만들어놓은 것인데, 경첩에 가까운 문의 모서리에까지 장석이 붙어 있는 것은 좀 과해 보이기는 합니다. 덕분에 밋밋한 나무 몸체가 화려해 보입니다.

몸체의 위와 아래쪽 가운데에 들어가 있는 장석들은 구조적인 보강보다는 장식의 목적이 강합니다. 이 부분들은 문의 모서리에 붙어 있는 장석들과 어울려 하나의 형태로 보이게 만들어져 있습니다. 그래서 장식 효과도 두드러져 보이는데, 조형적 아이디어가 아주 돋보이는 처리입니다.

이처럼 가께수리에 만들어져 있는 장석들은 각 부분에서 필요한 기능적 역할들을 충실히 이행하면서 장식의 역할도 뛰어나게 수행하고 있습니다. 물론 조선 시대 다른 유물들에 비해서 장석들이 필요한 기능성을 많이 초과해 만들어지긴 했지만, 아름다운 장식으로서 잘 조화되어 보입니다.

탁월한 문화적 감수성과
창조적 역량

　　　　　　장식적인 측면에서 이 가께수리를 보면 몸체의 중심에 있는 잠금장치 부분이 가장 두드러져 보입니다. 둥근 모양 바깥으로 우아하고 고전적인 장식 모양이 빙 둘러 있습니다. 약간 불교적인 느낌도 나면서 화려한 곡선들로 이루어져 있습니다. 안쪽 면에도 복잡한 장식들이 새겨져 있어서 화려한 느낌을 두 배, 세 배로 만들고 있습니다.

　둥근 장석의 원형 안쪽은 그리 크지 않은 면인데도 매화나무가 복잡하게 그려져 있고, 그 사이에 새도 보입니다. 자세히 보지 않으면 알아볼 수 없을 정도로 대단히 정교하게 만들어져 있는데,

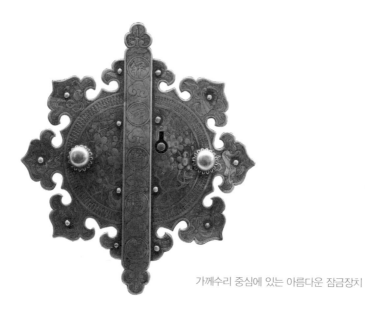

가께수리 중심에 있는 아름다운 잠금장치

화려한 패턴 대신 정겨운 화조도花鳥圖가 새겨져 있는 점이 독특합니다. 그림의 느낌은 다소 수수한 편이지만, 조금만 뒤로 떨어져서 보면 화려한 장식으로 보입니다. 보는 거리에 따라 완전히 다른 이미지로 보이게 만든 솜씨는 탁월한 경지입니다.

원 바깥으로 빙 둘러 만들어진 장식 모양의 안쪽으로는 조선시대에 자주 사용되었던 각종 장식적인 모양들이 새겨져 있습니다. 각각이 어마어마하게 화려하지는 않고 다소 소박한 모양입니다. 그러나 역시 조금 떨어져서 보면 화려한 장식으로 보입니다.

잠금장치의 화려하고 아름다운 모양 앞으로는 세로로 긴 장식이 걸림돌처럼 붙어 있습니다. 다소 직선적 형태인데, 얼핏 봐서는 둥글고 곡선적인 뒷부분들과 크게 조화되지 못하는 듯 보입니다. 그런데 이 안에 들어 있는 장식들을 보면 대체로 원형이나 곡선적인 모양들이어서 뒤에 있는 복잡한 곡선적 형태들과 잘 어울립니다. 그래서 전체적으로는 별 무리 없이 잘 조화되어 있습니다.

여섯 개의 경첩들도 매우 독특한 모양으로 만들어져 있습니다. 일단 좌우가 똑같은 모양에, 끝으로 갈수록 완만하게 벌어지는 심플한 외곽 형태가 인상적입니다. 이 가께수리에 있는 장석 중에서는 가장 명쾌하고 단순한 모양입니다. 그 끝부분은 아름다운 곡선 형태로 마무리되어 있어 고전주의적 화려함을 보강하고 있습니다. 그 바로 안쪽에 아주 작은 세 개의 원 모양으로 뚫은 구멍도, 크기는 작지만 경첩의 장식성을 크게 북돋우고 있습니다.

경첩의 전면에는 꽃과 잎이 새겨져 있습니다. 경첩의 모양을 따라 비대칭 구도로 그려져 있으며, 종이에 그대로 옮겨도 손색

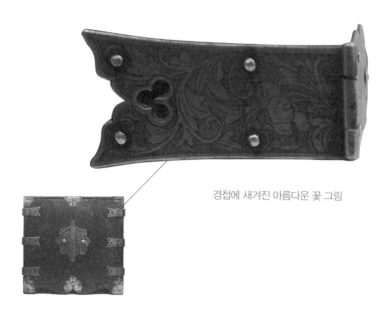

경첩에 새겨진 아름다운 꽃 그림

이 없을 정도로 뛰어난 구도를 가진 한 폭의 그림입니다. 작은 경첩 하나에서도 장식성과 예술성을 모두 챙기는 문화적 감수성과 창조적 역량이 놀랍습니다. 경첩의 작은 크기를 생각하면 세밀하게 만든 솜씨도 대단합니다. 여섯 개의 경첩에 모두 새겨진 이 그림이 가께수리 전체에 화려하면서도 회화적인 격조를 불어넣고 있습니다.

몸통과 문의 모서리에 붙어 있는 장석들은 작은 크기에도 전체의 장식적 아름다움을 마무리하고 있습니다. 대체로 몸체 외곽에 붙어 있는 이 부분들로, 장식이 중심에만 치우침 없이 골고루 조화되고 있습니다.

기능성과
심미성을 융합한
디자인 구현

　　　　　　　　문의 모서리에 붙어 있는 여덟 개의
작은 장석들은 모두 같은 모양으로 화려하고 고전적입니다. 세
개의 못으로 단단히 고정되어 문을 견고하게 보강하고 있습니다.

　이 장석들은 몸체의 가장자리에 붙어 있는 다양한 모양의 장석
들과 어울려 독특한 형태를 이룹니다. 자세히 보지 않으면 지나
치기 쉬운데, 하나의 형태가 다양
한 형태들과 결합되어 전혀 다른
형상들을 만드는 것이 아주 흥미
롭습니다.

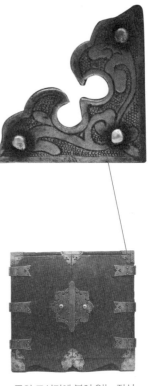

　문의 가운데 윗부분, 아랫부분
에 모여 있는 장석들을 보면, 각
각 세 개의 장석들이 하나의 아름
다운 장식을 이루고 있는데, 문이
열렸을 때는 작고 별로 두드러지
지 않는 데 반해 문이 닫히면 크
고 화려한 모양으로 마술처럼 나
타나는 구조입니다. 마치 일본의
변신 합체 로봇 같습니다. 그래서
문을 닫아놓은 대부분의 시간 동
안 이 가께수리의 장식적 아름다

문의 모서리에 붙어 있는 장석

움을 위아래 외곽에서 지원해주는 역할을 합니다.

가운데 윗부분은 얇은 몸통 판에 붙어 있는 장석과 양쪽 문의 모서리에 붙어 있는 두 개의 장석들이 모여 하나의 형태를 이루고 있습니다. 먼저 문의 모서리에 똑같이 만들어진 두 개의 장석들이 결합되어 새로운 모양을 만든다는 것이 놀랍습니다. 이렇게 같은 형태를 여러 개 결합해서 활용할 수 있게 디자인한 것을 모듈^{module}이라고 하는데, 이 장석들에서 그런 현대적 모듈방식을 발견할 수 있습니다.

그 위에 가로로 얇은 장석이 결합되어 역삼각형 구도의 아주 인상적인 장식 형태를 만들고 있습니다. 아래로 뾰족한 삼각 구도의 형태는 그 자체로 주목성이 강합니다. 그래서 이 부분은 크지는 않아도 전체 형태에서 차지하는 시각적 비중이 적지 않습니다.

아랫부분에는 같은 방식으로 크기나 화려함에 있어 훨씬 더 강렬해 보이는 장식이 만들어져 있습니다. 역시 문의 모서리를 장식한 두 개의 장석이 하나의 형태를 이루고 있고, 거기에 몸체 아래쪽에 있는 장석이 결합되어 있습니다. 곡선의 흐름이 아주 다이내믹해서 가께수리 전체에서도 매우 돋보입니다. 이렇게 아랫부분이 시선을 묵직하게 이끌고 있기 때문에 가께수리 전체의 화려함은 안정감을 얻습니다.

위아래 모서리 부분은 가운데 부분과 달리 화려하기는 하지만 별다른 특이사항 없이 장식적으로만 만들어져 있습니다. 이 부분들도 강렬하게 만들어졌다면 가운데 부분으로 집중되는 시선이

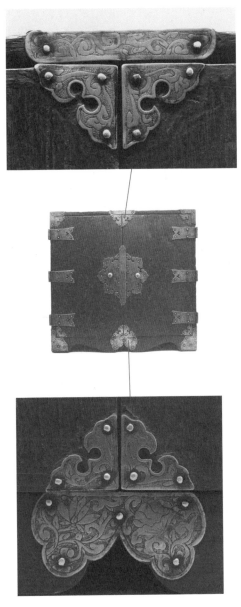

문의 가운데 상단과 하단에 있는 장석들의 아름다운 모양

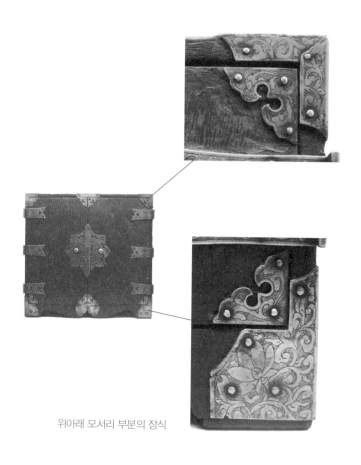

위아래 모서리 부분의 장식

분산되어 시각적으로 좀 혼란이 야기되었을 것입니다. 가운데 부
분을 고려해서 이 정도 수준으로 만들어진 게 분명해 보입니다.

그렇다고 해도 장식적인 측면에서는 모자람이 없습니다. 윗부
분의 좌우 모서리는 삼각형 구조가 겹쳐 있는 것처럼 만들어져
시선을 강하게 끌기보다는 안정되어 보입니다. 아랫부분의 좌우
모서리도 비슷한 정도로 만들어져 있습니다. 다만 가께수리 다리

부분의 장석은 크기도 크고, 넝쿨과 꽃이 어울린 그림이 새겨져 좀 더 화려해 보입니다. 시각적으로 가께수리 몸체를 받쳐주는 부분이기에 더 장식적으로 만들어진 것 같습니다.

이상에서 살펴본 것처럼 이 가께수리에 만들어진 모든 장식들은 조선 시대 것이라고는 믿을 수 없을 정도로 화려하고 아름답습니다. 각각의 장식들은 그에 그치지 않고 조형적인 역할들까지 충실히 수행하고 있습니다. 화려하고 아름다울 뿐 아니라 전체적인 조화에 있어서도 뛰어납니다. 게다가 부분적인 아이디어도 조형적인 흥미로움을 갖추고 있습니다. 이 정도면 가히 조선의 명품, 조선적 럭셔리로 봐도 손색이 없습니다.

장식을 외형의 과잉 포장으로만 생각하는 것은 우리 문화를 살펴보는 데 도움이 되지 않을 뿐 아니라 걸림돌이 되는 것입니다. 이 정도의 솜씨라면 조선도 고려나 통일신라 시대 못지않게 화려한 장식을 만드는 실력을 충분히 갖추고 있었다는 것을 알 수 있습니다. 단지 문화의 지향하는 바가 달라 표현을 달리한 것뿐입니다.

아울러 이 가께수리의 모든 장석들은 몸체를 보강하고 움직이게 해주는 기능적인 역할도 동시에 수행하고 있습니다. 이것은 기능성과 심미성을 융합하는 현대 디자인의 정의와 연결됩니다. 아니, 기능성에 심미성을 종속시켰던 현대의 기능주의 디자인보다 몇 걸음 앞서 있었다고 볼 수 있습니다. 그런 점에서 조선 시대의 장식 문화는 앞으로 현대적인 시각에서 제대로 된 해석과 평가가 이루어져야겠습니다.

서유럽의 봉건 문화와
다른 조선 문화

 그동안 조선 시대의 문화를 장식적으로 보는 시각은 거의 없었던 것 같습니다. 오히려 자연스럽고 소박하다는 시각이 한국 사회 저변에 단단하게 뿌리박고 있는 것을 항상 느낍니다. 아마 제대로 마감되지 않거나 장식 하나 없이 심플하게 만들어진 유물들이 조선 시대 민중들의 문화와 이어진다는 이상한 믿음이 그에 정당성을 부여해오지 않았나 생각됩니다. 앞으로 살펴보겠지만 이 배후에는 일본 제국주의의 그림자가 짙게 드리워져 있기에 주의가 필요합니다.

 한편으로 조선 시대에는 지배층의 문화 역시 성리학적 윤리관에 입각해 화려한 것들을 회피했다는 선입견도 있는 것 같습니다. 꼭 맞다고 할 수도 없지만 틀렸다고 할 수도 없습니다. 문제는 이런 분위기 아래, 조선 문화에서 화려하고 장식적인 것이 있더라도 마치 없는 것처럼 무시되었다는 것입니다. 민중적인 것도 아니고 지배층의 것도 아닌 애매한 것으로 여겨져왔습니다.

 뛰어난 문화는 모든 분야에서 출중한 결과를 만듭니다. 현대 문화가 합리성을 추구하고 미니멀한 스타일을 지향해왔다고 해도 장식적인 측면에서 부족했던 것은 아닙니다. 현대 명품들을 보면 잘 알 수 있습니다. 마찬가지로 조선의 문화가 아무리 이념적이고 절제된 문화를 지향했다고 해도 장식적인 부분에서 모자랐던 것은 아닙니다. 어느 나라의 역사에서든 화려하고 장식적인 문화는 지배층, 힘 있는 사람들이 만들고 누렸습니다. 조선 시대

에도 마찬가지였습니다. 앞에서 살펴본 장식적인 유물들도 모두 상류층들이 사용했던 것이었습니다.

하지만 계급성을 지향하지 않았던 조선 시대에는 주도층에서 만든 문화가 곧 대중들의 문화로 퍼져갔습니다. 궁중에서 만들었던 책가도冊架圖나 문자도文字圖는 시간이 지나면서 일반 국민이 즐기는 장식 문화로 발전됩니다. 그런 것을 민중회화나 민화라는 이름으로 궁중 문화와의 문화적 연속성을 단절시켜놓는 지금의 논리는 한참이나 어이없는 것입니다. 이런 사실만으로도 조선의 문화는 서유럽의 봉건 문화와 근본을 달리한다는 것을 알 수 있습니다.

조선 시대의 장식 문화를 등한시할 수 없는 것은 이 때문입니다. 서유럽의 봉건 문화에서는 화려하고 장식적인 문화가 그들만의 문화로 존재했던 것에 반해 조선의 고급문화는 대중문화에 직접적인 영향을 미쳐왔습니다. 궁중 문화가 궁중 문화에서 그치지 않았던 것입니다. 조선 후기로 갈수록 이런 경향은 강력하게 퍼져갑니다. 경제 사정이 좋아지면서 대중들의 장식 욕구가 불같이 일어났기 때문입니다. 그래서 조선 시대 상류층의 화려한 장식 경향은 대중문화의 시작점으로 볼 필요가 있습니다. 화려하고 아름다운 장식은 골치 아픈 성리학적 문화에 비해 대중들의 삶에 쉽게 다가갈 수 있었습니다. 그런 점에서 놀라운 것은 궁중에서 만들었던 화려한 보자기입니다.

사실 조선의 문화라고 하면 우리는 보통 사대부들의 문화, 혹은 양반의 문화를 주로 떠올리게 되는데, 조선 시대 궁중에서 만

들어졌던 장식 경향은 이렇듯 우리가 알고 있던 것과 분위기가 많이 다릅니다.

왕실 보자기의
다양한
색상과 패턴

　　　　　대표적인 궁중회화인 일월오악병^{日月五岳屏}이나 십장생도^{十長生圖}를 보면 궁중의 장식적 스타일을 잘 살펴볼 수 있는데, 일단 색이 화려합니다. 그런데 엄격하게 말하자면 화려하다고 볼 수는 없습니다. 화려해 보이는 것은 사대부들의 무채색 경향에 비해 컬러가 많아서일 뿐입니다. 이 그림들은 주로 녹색과 붉은색을 주조로 하고 있습니다. 일월오악병에서는 어두운 파란색을 많이 쓰기는 하지만 소나무에서 녹색과 붉은색이 강한 대비를 이루며 칠해져 있어 시선을 확 끌어당깁니다. 이

일월오악병 (국립고궁박물관)

그림뿐 아니라 조선 시대 궁중과 관련된 장식들은 대체로 녹색과 붉은색을 주조로 많이 만들어졌습니다.

녹색과 붉은색은 색채학적으로 보색 관계로 대비는 강한데, 가장 친근하고 편안해 보이는 보색들입니다. 그래서 크리스마스 때 많이 사용되는데, 조선 왕실에서 쓰는 녹색과 붉은색은 그 원색보다 약간 어두워 더 차분해 보이고 더 편안해 보입니다. 왕실의 권위를 나타내면서도 부담을 주지 않도록 디자인된 것입니다. 극한의 장식성을 추구했던 유럽 왕실들과 크게 다릅니다.

조선의 궁중 장식은 극한의 화려함으로 봉건적 권위를 내세우기보다 정갈하고 엄숙한 이미지로 관료적 절제미를 추구했다는 것을 색감에서 느낄 수 있습니다. 권위는 챙기되 국민에게 부담을 주지 않고 신뢰를 얻는 디자인 콘셉트를 가지고 있었던 것을 알 수 있습니다. 그래서 조선의 궁중 문화는 세련됨보다는 다소 고리타분한 느낌을 주었던 것이 사실인데, 궁중에서 만들어 썼던 보자기를 보면 완전히 다른 방향의 디자인을 볼 수 있습니다.

조선 시대 궁중에서는 다양한 디자인의 보자기를 만들었는데, 보자기 천의 그래픽 디자인은 대체로 비슷한 구조에 색과 패턴을 다르게 한 것이 특징입니다. 그중의 하나를 살펴보면 가운데의 둥근 원 안에 두 마리의 봉황을 마주 보게 그려놓았고, 주변에 다양한 패턴들과 일러스트레이션을 넣어서 화려하게 디자인했습니다. 이 보자기에서 가장 두드러져 보이는 것은 색입니다. 그런데 수많은 색들이 칠해져 있어서 색의 관계를 이해하기가 쉽지 않습니다. 이럴 때는 자잘한 색들에 영향을 받지 않고 옆눈으로 전체

노랑

화려한 색깔과 그림으로 디자인된
궁중 보자기와 색 구성

보라

를 넓게 조망해 보아야 합니다. 그렇게 보면 노란색과 보라색 계통의 색들이 주조를 이루고 있는 게 보입니다. 채도가 높은 노란색 계통의 색들이 주로 무늬를 이루며, 보라색 계통의 색들은 주로 바탕색에서 느껴집니다. 그런데 노란색과 보라색은 보색관계입니다. 노란 계통의 색들이 화사하게 앞으로 튀어나와 보이고 보라색 계통의 색들은 그 뒤를 받쳐주며 강한 대비를 이루고 있습니다. 이 대비감 때문에 보자기 전체가 아주 화려해 보이는 것입니다. 또한 노란색이나 보라색과 관련 없는 색들이 주변에 양념처럼 조그마한 면들로 칠해져 보자기의 화려함을 더 강조하고 있습니다. 그래서 색의 조화 원리가 쉽게 들어오지 않는 것입니다.

그런데 주조색 중 하나인 보라색 계통의 색이 특이합니다. 멀리서 보면 바탕이 저채도의 보라색으로 보이지만, 확대해보면 그런 색이 없고 분홍색, 보라색, 녹색 등만 보입니다. 이 색들이 멀리서 보면 서로 섞여서 저채도의 보라색으로 보이는 것입니다.

연한 보라색을 구성하고 있는 복잡한 색 면들

색채학에서 말하는 병치 혼색의 속성입니다. 작은 면적에 색들이 칠해져 있는 것을 멀리서 보면 그 색들이 섞여 보이는 속성인 것입니다. 현대 회화에서 점묘파 화가들이 이런 원리로 그림을 그렸습니다.

색채 원리를 활용한
선구적 디자인

점묘파들은 물감을 섞지 않고, 삼원색과 검은색의 점을 찍어 그림을 그렸습니다. 물감을 섞으면 색깔이 탁해지기에 색감에 문제가 많았는데, 이렇듯 점을 찍어 표현하면 채도가 떨어지지 않는 장점이 있었습니다. 무엇보다도 광학에서 발견된 과학적 원리로 그림을 그린 것이기에 개념적인 면에서 의미와 가치가 컸습니다. 점묘파 화가들은 이런 과학적이고 새로운 접근으로 미술사에 길이 남았습니다.

삼원색의 색 면으로만 그려진 점묘파 화가 쇠라의 그림

그런데 이 조선의 궁중 보자기에서 같은 색채 속성을 사용한 것을 볼 수 있어서 놀랍기 짝이 없습니다. 서양의 광학 이론을 알고서 디자인한 것은 아니었겠지만, 멀리서 보면 여러 색 면들이 모여 정확하게 탁한 보라색을 만듭니다. 유사한 의도를 가지고 색 구성을 했다는 것을 알 수 있습니다. 두 번째로 놀라운 점은 보자기 전체에 보라색의 보색인 노란색을 주조로 칠해놓았다는 것입니다. 이 보자기에서는 정확하게 노란색과 보라색이 보색 대비와 채도 대비를 동시에 구사하고 있습니다. 대단히 현대적인 색 조화입니다. 이렇게 색의 대비가 중층적으로 이루어지게 되면 시각적으로 매우 두드러져 보입니다. 이 보자기가 지극히 화려해 보이는 것은 그 때문이라고 할 수 있습니다.

이 보자기에서 가장 눈길을 끄는 것은 가운데 원 안에 그려진 봉황 그림입니다. 일단 원색들로 이루어진 색 면 구성이 눈에 띄고, 그 안에 그려진 봉황은 더 눈에 띕니다. 하지만 전체적인 색의 조화가 뛰어나 어느 한 부분도 튀어 보이지 않습니다. 얼핏 쉬워 보이더라도 실제로 배색을 해보면 이토록 색을 안정적으로 조화시키는 것이 정말 어렵습니다. 가운데 부분의 색 조화는 찬사 받을 만합니다.

다음으로 주목해볼 부분은 안쪽에 그려진 봉황입니다. 잘 그려져 주목되는 것이 아니라, 그 반대이기 때문에 주목되는 것입니다. 봉황은 궁중을 상징하면서 중국이나 일본은 물론 현재 우리나라 대통령 집무실에도 그려져 있고, 대부분 화려하고 기교롭게 그려집니다. 하지만 이 보자기의 봉황은 전혀 다른 풍으로 그려

가운데의 큰 원 안에 그려진 두 마리의 봉황 그림

겼습니다. 민화라고 불렸던 19세기 말의 병풍 그림이나 자수 등에서 볼 수 있는 봉황과 유사한 스타일의 그림입니다.

현대적 추상성과
빼어난 조형성

수수한 모양이라 민중들이 그리고 즐겼다고 여겼던 그림 스타일이 궁중의 화려한 보자기에 그대로 그려졌다는 것은 무엇을 의미할까요?

조선 후기에 대중들에게 절대적으로 인기 있었던 민화라는 병풍 그림에는 화조도, 문자도, 책가도 등이 있었습니다. 이런 그림들은 민중들 사이에서 창조된 게 아니라 궁중에서 먼저 만들어졌고, 나중에 대중들에게 확산된 것입니다. 민화라 불리는 그림의 시작은 민중이 아니라 궁중이었던 것입니다. 일본의 야나기 무네

19세기 말 병풍 그림과 자수에서 볼 수 있는 봉황 그림

요시가 만든 민화라는 이름은 근본적으로 문제가 있습니다. 이 보자기에 있는 봉황 그림은 민화라 불리는 그림 스타일과 완전히 일치합니다. 궁중에서 민중의 스타일을 거꾸로 베꼈겠습니까?

추상에 대한 이해가 없다면 사실적이거나 장식적인 그림만을 잘 그렸다고 생각하기가 쉽습니다. 그런 시각에서 이런 봉황 그림은 아마추어적으로 보일 수 있습니다. 이 그림은 사실적인 묘사가 아니라 반원 형태에 맞추어 봉황 모양을 추상화한 구성입니다. 봉황의 특징이 단순한 모양으로 탁월하게 구성되어 있고, 색채의 조화도 정말 뛰어납니다.

봉황의 얼굴 형태나 두 날개를 편 모양이 인지하기 쉬운 형태로, 마치 퍼즐 맞추어지듯 자연스럽게 디자인되어 있습니다. 그 외의 부분들도 전체의 심플한 구조에 맞추어 빈틈없이 디자인되었습니다. 노란색과 오렌지색의 따뜻한 색과, 파란색과 녹색의 차가운 색으로 대비를 이룬 색 조화도 뛰어납니다.

조형적으로 보면 청와대의 화려하고 복잡한 봉황의 모양보다는 이 봉황 그림이 더 뛰어납니다. 그뿐만 아니라 훨씬 현대적입니다. 이 궁중 보자기의 봉황 그림은 현대 추상, 현대 디자인에 가깝습니다. 이런 현대적인 조형이 궁중에서 사용되는 물건들에서 먼저 만들어지고 있었던 것입니다. 조선 후기의 민화적 그림은 수수하고 아마추어적이었던 것이 아니라, 사실은 궁중의 현대적 추상성을 그대로 이어받은 결과였던 것입니다. 조선 말기의 병풍 그림의 구성이나 색채가 도저히 민중들이 그렸다고 믿기지 않을 정도로 뛰어난 데에는 이유가 있었던 것입니다

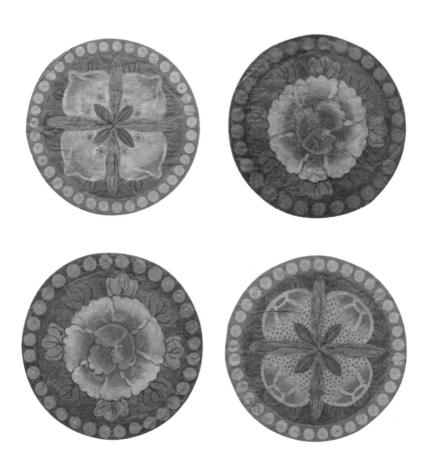

보자기의 네 모서리에 그려져 있는 민화풍의 그림들

봉황 그림 말고도 이 보자기의 네 모서리에는 민화풍의 그림들이 그려져 있습니다. 엄밀히 말하자면 민화풍의 그림이 아니라 조선 궁중에서 먼저 만들어졌던 장식 스타일입니다. 이 그림들을 보면 조선 말기의 민화 그림이 이런 궁중의 장식적 추상성을 거의 그대로 받아들였다는 것을 다시 한번 확인하게 됩니다. 이 그림들은 사실적인 표현과 추상적인 장식성이 혼합되어 있는 표현입니다. 역시 색감이나 표현방식에 있어 상당히 빼어난 조형성을 보여줍니다.

끈 부분도 아주 조형적입니다. 가운데 부분에 작은 회오리 모양들을 반복한 패턴 무늬가 단순하지만 인상적인 느낌을 줍니다. 끝부분에는 파란색의 고전적인 구름무늬가 그려져 있어 형태를 마무리하고 있는데, 전체적인 구성이 아주 현대적이고 세련되어 보입니다.

다른 디자인의 보자기들도 많이 만들어졌습니다. 보자기의 형태나 가운데의 봉황 그림은 동일하고 나머지 부분에 다양한 패턴이나 그림들을 넣고, 색채를 달리해서 만들어졌습니다. 모두가 앞서 살펴본 것과 같은 뛰어난 조형적 가치를 가지고 있습니다. 조선 시대의 일반적인 장식 경향과는 많이 다르고, 구현된 조형

단순한 추상적 형태로 감칠맛 나는 표현을 한 끈 부분

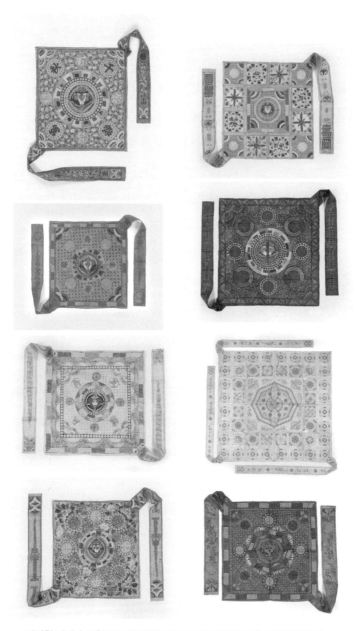

다양한 색감과 표현으로 이루어진 조선 궁중의 보자기들 (국립고궁박물관)

적 경향이 매우 현대적이어서 지금의 시각에서 봐도 세련되고 새로운 작품들입니다.

이 보자기들을 통해 조선 시대의 장식성이나 조형성을 새롭게 살펴봐야 하지 않을까 싶습니다. 적어도 왕실에서는 지금까지 보지 못했던 장식 스타일을 만들어갔던 것이 확실해 보입니다.

궁중 보자기에서 주목할 부분은 궁중의 화려하고 현대적인 장식 스타일이 조선 말기를 거치면서 대중화되었을 가능성이 매우 크다는 것입니다. 조선 말의 민화나 자수에서 볼 수 있었던 장식 스타일이나 색감이 궁중 보자기에서도 유사하게 나타나는 것을 보면, 지금까지 알려져 있던 민중들의 그림인 민화나, 민중들의 공예인 민예는 실지로 궁중에서 만들어졌던 장식 스타일이 그대로 대중화된 것이었을 가능성이 큽니다.

계급적으로 가장 위에 있던 장식 스타일이 가장 낮은 사회에서도 유행했다는 것입니다. 실지로는 양반의 안방 문화에서도 이런 장식들이 일반화되어 있었기에 조선 궁중의 화려한 장식적 경향은 위아래 할 것 없이 모든 사람들, 모든 계층에서 선호되었다고 봐야 합니다. 그렇다면 오히려 심플하고 절제된 사대부 문화가 고립된 꼴이 되는데, 조선의 문화는 한마디로 설명하기 어려운 것 같습니다.

화려한 궁중의 보자기를 보면 우리에게도 서양의 명품과 같은 고급스러운 장식 문화가 있었다는 것을 알 수 있습니다. 이런 뛰어난 역사적 자원을 가지고 수많은 미래의 명품들을 만들 수 있으리라는 믿음이 생깁니다.

성리학의 세계 한가운데에서 만들어진
엄숙하고 화려한 패션

종묘제례복

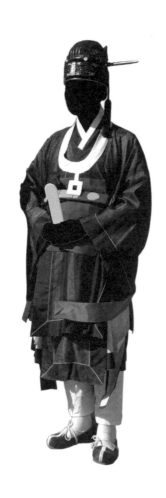

유네스코
세계 무형유산에 지정된
종묘제례

종묘제례는 조선 시대의 역대 왕과 왕비의 신주를 모신 종묘에서 지내온 국가적 제사입니다. 조선 시대의 국가 의례 중에서 가장 중요한 것으로 조선 시대 내내 지내왔고, 지금도 매년 5월 첫째 주에 거행하고 있습니다.

종묘제례는 원래 중국의 황실에서 시작된 것이었습니다. 조선의 종묘제례는 황제의 바로 아래 단계인 제후급으로 시행되었고, 고종이 황제로 등극하면서부터는 우리도 황제 수준으로 격을 높여 거행해왔습니다. 현대에 들어와 사회주의 국가로 바뀐 중국은 문화대혁명을 거치는 동안 종묘제례가 완전히 파괴되어 자취를 감추어버렸습니다. 그러다 보니 세계에서 유일하게 우리나라만 종묘제례를 지내게 되었습니다.

종묘제례가 거행되는 종묘는 뛰어난 건축적 가치로 1995년에 유네스코 세계 문화유산으로 지정되었습니다. 우리의 종묘제례는 종묘제례악과 함께 2001년 유네스코 세계 무형유산으로 지정되었습니다. 이로써 건축물과 그 안에서 이루어지는 의례 행위가 모두 세계적인 문화재로 지정되는 영광을 얻게 되었습니다. 우리 선조들이 오래도록 지켜온 문화가 오늘날에 이르러 세계적으로 인정받는 것은, 고단했던 지난 현대사를 돌이켜볼 때 기쁘고 감동적인 일이 아닐 수 없습니다.

종묘제례의 관련된 문화재 중에서 세계적으로 인정받을 만한

것이 하나 더 있습니다. 바로 종묘제례 때 입었던 제례복, 조선 시대의 제복입니다.

격조와
아름다움을 겸비한
제례 의복

종묘제례에서 처음 보았던 제복의 충격은 지금도 생생합니다. 어떻게 이토록 장엄하면서도 화려할 수

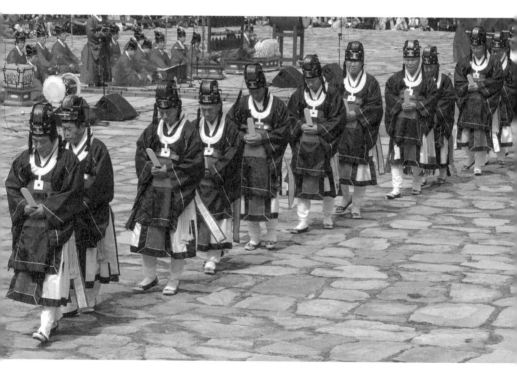

제례복을 입은 제관들의 장엄한 모습

있는지, 종묘제례도 대단한 감동이었지만 수많은 제관들이 입은 제복들은 거의 눈을 홀리고 혼을 흔들어놓았습니다. 국가행사에 입었던 제복이기 이전에, 조선 시대의 옷이기 이전에, 하나의 패션으로서 대단한 수준이었습니다. 당장 파리 컬렉션에 내놓아도 손색이 없을 정도였습니다.

제사는 조선 시대에 가장 중요한 행사였고, 왕실의 종묘제례는 그중에서도 가장 중요한 의례였습니다. 그런 위중한 의례행사를 위한 제복이라면 공무원답게 아주 엄숙하게 만들어지는 게 상식일 것입니다. 그런데 종묘제례의 제복은 제례에 맞는 엄숙함을 가지고 있으면서도 동시에 대단히 우아하고 화려하게 만들어져 있습니다. 격조와 아름다움을 모두 갖추어 지극히 럭셔리해 보입니다.

이 제복에서는 검은색이 주조를 이루고 있습니다. 검은색은 색 중에서 가장 어두운색으로, 어떤 색보다도 차분하고 엄숙해 보입니다. 장례식에 갈 때 온통 검은색의 옷을 입는 것은 그 때문입니다. 제사를 위한 예복답게 이 종묘제례복은 대부분 검은색으로 이루어져 있습니다.

옷만 검은색이 아닙니다. 양관이라고 하는 머리에 쓰는 관도 검은색이고, 허리에 겹쳐 두르는 상이라는 의례용 치마의 테두리도 검은색이고, 맨 아래의 신발도 검은색입니다. 이렇게 위에서부터 아래까지 검은색이 고르게 배치되어 엄숙한 이미지가 곳곳에서 더해지고 있습니다. 만일 전체가 검은색으로만 마무리되었다면 이 옷은 아마 저승사자의 옷을 능가할 만큼 어둡고 무거워

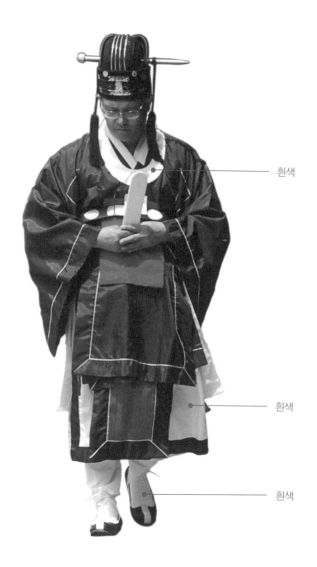

흰색

흰색

흰색

검은색에 대비되는 흰색의 배치

졌을 것입니다.

이 제복의 뛰어난 점은 엄숙하고 무거운 분위기를 바탕으로 하면서도 전혀 반대의 이미지, 산뜻하고 기품 있어 보이는 이미지를 연출한다는 것입니다. 이런 상반되는 표현을 연출하는 것은 쉬운 일이 아닙니다. 이 표현은 검은색과 완전히 반대 지점에 있는 흰색이 가미되면서 가능해졌습니다.

흰색은 검은색과는 달리 깨끗하고 가벼워 보이는 특징이 있습니다. 세상의 온갖 부조리함을 벗어던지고 순수한 학문적 세계에 이르려 했던 조선 시대 선비들이 흰색의 옷을 선호했던 것은 바로 그런 이미지 때문이었습니다. 흰색은 검은색과는 또 다른 초월적 성격을 가집니다.

이 제복에서 흰색은 목 부분과 다리 부분에 집중되어 있습니다. 목 부분의 흰색은 넓은 검은색 면 사이에서 우아하고 격조 높은 분위기를 만들고 있습니다. 그래서 관을 쓴 제관들의 얼굴 부분이 돋보입니다. 다리 쪽의 흰색은 옷의 아래쪽을 가벼워 보이게 만들고 있습니다. 이 부분이 어쩌면 이 제복의 디자인에서 가장 뛰어나다고 할 수 있습니다.

보통은 옷의 시각적 안정감을 위해서 위를 밝게 하고 아래를 어둡게 합니다. 구한말의 검정 치마 하얀 저고리를 생각하면 됩니다. 검은색이 옷의 아랫부분을 차지하면 아주 안정되어 보입니다. 종묘 제례복에서는 명암이 반대로 배치되어 있습니다. 무거운 검은색들이 대부분 흰색의 위쪽에 있다 보니 위가 무겁고 아래는 가벼워 보여 안정감이 깨집니다. 동시에 옷 전체가 중력을

흰색으로 밝아서 우아해 보이는
종묘 제례복의 다리 부분

거부하고 공중에 둥둥 떠 있는 것 같은 독특한 느낌을 줍니다. 이
제복이 지극히 엄숙해 보이면서도 산뜻하고 가벼워 보이는 것은
검은색과 흰색의 이런 배치 때문입니다.

흰색의 산뜻한 고급스러움이 옷의 아랫부분을 받쳐주면서 위
쪽의 검은색이 지닌 엄숙함을 칙칙하지 않고 세련되게 만든다는
것 역시 놓칠 수 없습니다. 이 부분에서 어둡고 비극적인 이미지
의 검은색을 최고로 럭셔리하게 표현했던 샤넬의 디자인이 연상
됩니다.

이 종묘제례복의 진정한 뛰어남은 화려함입니다. 제사에 입었
던 옷으로 보기에는 너무나 두드러져 보입니다. 왕실의 제사이기
에 일반 사대부들의 제사와는 차별화된 권위와 품격을 나타내는
것이라고 볼 수 있을 것입니다.

검은색이 고급스러워 보이는
샤넬의 패션

　그렇지만 제사에서 화려한 옷을 입는다는 것이 예를 한참 벗어
난 일이 될 수도 있습니다. 더욱이 국가 제례 행사라면 심각한 일
이 될 수도 있습니다. 이럴 때는 그냥 제사라는 목적에 충실하게
엄숙하고 권위 있는 옷을 선택하는 게 공무원답게 안전했을 것입
니다. 그렇지만 종묘제례복에서는 화려함을 선택했습니다. 그런
시도가 곳곳에서 보입니다. 이 종묘제례복을 화려하게 만드는 가
장 핵심적인 요소는 바로 붉은색입니다.

색상과 구도가
만들어내는
안정성과 역동성

 종묘제례복에는 검은색과 흰색 말고
도 붉은색이 들어가 있습니다. 면적은 흰색과 비슷한 수준인데,
검은색과 흰색의 무채색 사이에서 붉은색은 고채도의 강한 주파
수를 뽐내며 두드러집니다. 종묘제례복의 화려함은 모두 이 붉은
색에서 만들어진다고 해도 과언이 아닙니다. 그 어떤 화려한 무
늬나 장식을 동반하지 않고 순전히 색 면으로만 화려함을 표현하

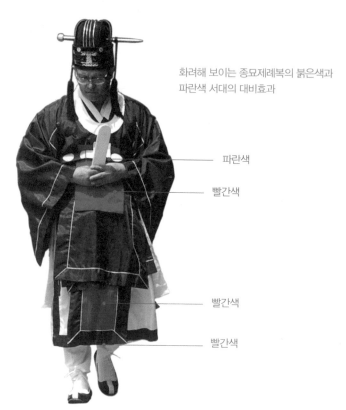

화려해 보이는 종묘제례복의 붉은색과
파란색 서대의 대비효과

파란색

빨간색

빨간색

빨간색

고 있습니다. 매우 현대적인 표현입니다. 붉은색 면만 그런 게 아니라 종묘제례복 전체가 그렇습니다.

그리고 서대라고 하는 파란색 허리띠도 큰 역할을 하고 있습니다. 크기는 작지만 화려한 붉은색 면의 중심을 지나가면서 마치 태극처럼 강렬한 색 대비를 이룹니다. 그럼으로써 붉은색의 장식성을 훨씬 더 강조합니다. 이렇게 종묘제례복은 붉은색으로 인해 매우 화려하고 아름다운 옷으로 승화되고 있습니다.

종묘제례복을 더욱 화려하게 만들어주는 부분은 뒷면에 부착된 수繡입니다. 허리에 둘러매는 것인데, 붉은 바탕에 정말 아름다운 수가 놓였습니다. 이 유일한 장식적 표현에 조선의 럭셔리함이 잘 나타나 있습니다. 화려한 자수 부분 위로는 검은색의 넓은 옷면, 옆과 아래로는 흰색의 면들이 색과 형태에서 강한 대비를 이루고 있어 마치 요즘의 패치워크 같아 보입니다. 지금의 감각에도 매우 세련되어 보입니다.

이 옷의 세련된 아름다움에 있어 또 하나 놓칠 수 없는 것이 옷의 구조입니다. 종묘제례를 지내는 동안에 모든 제관들은 두 손으로 홀이라는 것을 들고 있습니다. 두 손으로 공손하게 홀을 들고 선 모습은 세상 더없이 우아해 보이는데 그런 모습이 아름답고 격조 있어 보이는 데에는 조형적인 이유가 있습니다.

홀을 배꼽 위에 두 손으로 들면 머리에서 양쪽 어깨를 거쳐 양 팔꿈치까지 삼각 구도가 형성되어 대단히 안정되어 보입니다. 두 팔꿈치 아래로 소매 역시 비스듬한 기울기로 내려가 역삼각 구도를 형성합니다. 그래서 위의 삼각 구도와 달리 아주 역동적으로

보입니다. 이렇게 위아래로 만들어진 삼각 구도가 통합되면 옷 전체에 마름모 구도가 형성됩니다. 그것이 전체 옷차림에 더없이 안정적이고 역동적인 동세를 자아냅니다. 그러니 홀을 들고 있는 제관들의 모습이 더없이 아름답고 우아해 보이는 것입니다.

이처럼 종묘제례복에는 색깔이나 면 구성에서부터 옷을 입었을 때 만들어지는 구도에 이르기까지 왕실 제례 예복으로서의 엄숙함과 아름다움이 높은 수준으로 표현되어 있습니다. 국가 행사에 동원되는 예복이 형식적인 격식을 담는 데에서 그치지 않고, 아름다움을 적극적으로 구현하는 단계에까지 나아갔다는 것이 매우 놀랍습니다. 오늘날에도 실현하기 어려운 문제입니다. 엄숙함과 화려함을 모두 갖춘 이 제복은 결과적으로 조선 문화의 럭셔리함을 가장 잘 보여주고 있습니다. 당연히 세계적인 명작으로 꼽힐 만한 옷입니다.

조선 시대의 화려함은 이렇게 격조와 품격을 아우르면서 성리학의 세계 한복판에서 만들어지고 있었습니다.

홀을 드는 자세에서 자연스럽게 만들어지는
안정되고 역동적인 마름모꼴 구조의 종묘제례복

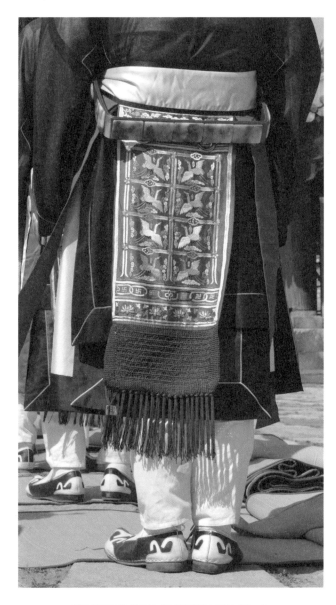

종묘제례복의 뒷면을 화려하게 장식하고 있는 수

실제 삶을 존중한 나라, 조선

조선 시대에 모든 것들이 이념적이거나 장식적으로만 만들어진 것은 아니었습니다. 일상생활에서 사용되었던 물건 중에는 요즘의 제품 못지않게 아이디어가 출중한 것들이 많았습니다. 그것을 살펴보면 조선 시대의 문화가 삶을 얼마나 존중했는지 알 수 있고, 삶에 대한 깊은 이해와 그에 적합하게 대응하는 지혜를 얻을 수 있습니다.

27
Made in Korea

사이펀의 원리로 만들어진 아이디어 제품
계영배

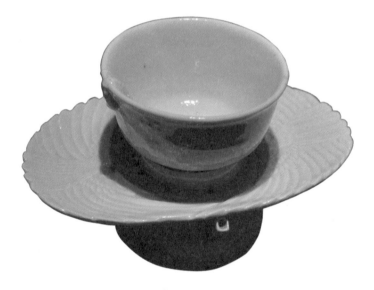

가득 참을 경계하는
마술의 잔

조선 시대에 만들어진 도자기 중에서 희한한 것이 하나 있습니다. 작은 받침대처럼 생긴 부분 위에 접시처럼 넓은 면이 붙어 있고 그 위에 잔이 올려 있습니다. 보기에는 흡사 제사에 사용하는 술잔처럼 보입니다. 하지만 아랫부분을 보면 술을 따르는 주둥이 같은 것이 달려 있어서 받침대는 아닌 게 분명하고, 술을 담는 소형 주전자처럼 보입니다. 그래서 작은 주전자 위에 잔을 얹어놓는 매우 독특한 모양의 잔 세트처럼 보이는데, 이것이 바로 계영배戒盈盃입니다. 가득 차는 것을 경계하는 잔이라는 뜻인데, 술잔이 가득 채워지면 모든 술이 잔 아래로 모두 호로록 빠져내려가는 마술의 잔입니다. 조선 시대에 어떻게 이런 첨단의 기능을 가진 잔이 만들어졌는지 놀랍습니다. 사이펀의 원리로 만들어졌기에 그런 마술 같은 현상이 가능합니다.

사이펀의 원리는 물이 담긴 그릇에 호스나 빨대 같은 파이프 구조를 넣어서 실험해볼 수 있습니다. 그릇에 담긴 물을 파이프 구조로 빨아 당겨서 그릇의 물 수면보다 높게 올려놓으면 반대편 빨대나 호스로 물이 모두 빠져내려갑니다. 옛날식 난방을 경험해본 이라면 통에 담긴 석유를 짧은 호스를 이용해 석유난로의 연료탱크에 옮겨본 기억이 있을 것입니다. 그때 작용했던 것이 사이펀의 원리였습니다. 그 원리가 계영배에 적용되어 술이 일정량 이상 담기면 잔 아래쪽으로 다 빠져내려가는 것입니다.

계영배의 구조를 살펴보면 사이펀 현상을 만드는 복잡하게 꺾인

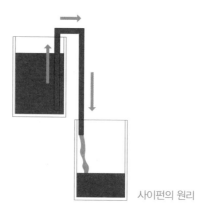

사이펀의 원리

파이프 구조가 만들어져 있습니다. 대체로 잔의 안쪽 면에서부터
매화 가지 모양의 관이 있습니다.

과학적 원리를
적용한 술잔

도자기로 만들기가 그렇게 쉬운 형태
는 아닙니다. 도자기를 만드는 실력이 출중한 사람이 만들었을
듯한데, 실지로 이 계영배는 조선 후기의 우명옥이라는 사람과
하백원이라는 학자가 공동 개발한 것이었다고 합니다. 우명옥은
우삼돌이라고도 불렸던 것 같은데, 홍천 산골짜기에서 질그릇을
만들어 팔았다고 하니 그릇을 만드는 기술자였던 것이 분명합니
다. 이렇게 개발된 계영배는, 소설과 드라마 소재도 되었던 거상
임상옥에게 들어갔다고 합니다. 그래서 이것이 대중적으로 많이

376

알려지고 사용되었던 것 같습니다.

　이렇게 어려운 과학적 원리까지 적용해 술잔을 개발한 이유는 무엇일까요? 술을 많이 따르지 말고 절제하라는 경계의 메시지는 물론이고, 욕망을 채우려고만 말고 항상 자기중심을 유지하라는 교훈을 담고 있다고도 해석됩니다. 작은 술잔 하나를 만드는 데에도 이렇듯 과학적 원리와 함께 윤리적 가치를 담는다는 점만이 조선 문화의 뛰어난 점이 아닙니다. 그런 모든 것들이 아름다운 형태로 승화되고 있다는 점 또한 주목해야 합니다.

　잔에 술이 많이 차면 저절로 아래로 빠지게 되어 있기 때문에 계영배는 위에 잔을 놓고, 아래에 잔에서 빠진 술이 담기는 용기를 놓습니다. 그래서 모든 계영배는 이층 구조를 이룹니다. 잔 아

술이 빠지는 계영배의 구조

래의 용기 윗부분에는 넓은 잔받침 같은 구조를 붙여, 잔에서 넘친 술이 바깥으로 쏟아지지 않고, 용기 안쪽으로 자연스럽게 흘러들어갑니다. 즉 위아래 둥근 원기둥 구조의 용기들 사이에 넓은 접시 형태가 끼워진 구조를 이루고 있는데, 비례가 아주 아름답습니다.

위에 있는 잔의 옆면에는 기압 차이를 만들어 술이 빠져나가게 하는 파이프 구조가 있는데, 잔 안쪽 면에서 바깥 면으로 걸쳐 있는 매화나무 모양으로 만들어졌습니다. 바깥 면의 매화나무 주변으로는 매화꽃과 가지가 장식되어 있어서 아주 자연스럽고 아름답습니다. 전형적인 조선 스타일의 장식입니다. 따라서 이 부분은 아이디어가 뛰어난 잔이라기보다 정서적으로 충만감을 주는 예쁜 잔으로 보입니다.

아랫부분은 두 마리의 학이 마주 보는 모습으로 디자인된 잔받침 부분과, 원기둥 형태에 아주 작은 주둥이가 붙은 용기 부분으로 이루어져 있습니다.

먼저 타원형에 가까운 잔받침이 두 마리의 학이 날개를 활짝 펼친 모양으로 디자인된 것이 눈에 띕니다. 잔받침으로서의 기능성을 살리는 동시에 아름다운 학의 형상을 표현한 센스가 보통이 아닙니다. 단순화된 학의 디자인도 아주 아름답습니다. 반복된 학의 긴 깃털들이 강한 동세를 만들면서 날개 구조를 이루고 있고, 그 가운데에 학의 몸체와 머리가 단순한 형태로 만들어져 있습니다. 형태는 간단한데 우아한 학의 이미지가 압축적으로 잘 표현되었습니다.

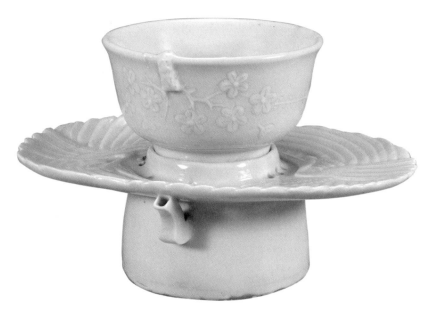

위아래의 이층 구조가 아름다운 비례를 이루는 계영배 (국립중앙박물관)

두 마리의 학 모양으로 장식된 잔받침 부분과 심플한 형태로
만들어진 용기와 주둥이 (국립중앙박물관)

잔이 놓이는 가운데의 원형 턱에는 만卍 자 모양으로 구멍이 뚫려 있어서 시선을 끌어당깁니다. 잔이 놓이면 보이지 않는 부분을 이렇게 복잡한 모양으로 뚫어놓은 것이 재미있습니다. 그리고 둥근 받침 옆으로 작은 구멍들이 몇 개 뚫려 있습니다. 잔에서 흘러나온 술은 대부분 이 구멍들로 흘러들어가게 되어 있습니다.

이 계영배를 옆에서 보면 잔받침을 떠받치고 있는 용기 부분도 매우 아름답게 만들어져 있습니다. 원기둥의 직경이 위는 약간 좁고, 아래로 갈수록 살짝 넓어지는 모양입니다. 그래서 시각적으로 매우 안정감 있어 보입니다. 이 부분은 위의 잔받침 부분의 기다란 가로에 비해 폭이 좁아서, 전체 비례가 산뜻하고 날렵해 보입니다. 단순한 구조이지만 비례의 맛이 아주 매력적입니다. 여기에 단순한 모양의 작고 귀여운 주둥이가 붙어 있어 매력을 더하고 있습니다. 작은 주둥이가 각진 형태로 만들어져 둥근 몸통과 소박한 대비를 이루는 것도 재미있고, 주둥이의 살짝 휘어진 곡면도 예쁘고 앙증맞습니다. 작지만 계영배의 아랫부분도 조형적으로 매우 잘 만들어져 있음을 알 수 있습니다.

계영배에서 가장 두드러지는 것은, 술이 잔에 가득 채워지면 순식간에 아래로 새어나간다는 아이디어입니다. 조선 시대에 과학적 원리를 적용해서 일용품을 만들었다는 것이 요즘의 아이디어 상품들의 경우와 유사합니다. 요즘의 아이디어 상품들도 재미있는 과학적 원리나 기술적 원리를 적용해서 많이 만들어집니다. 이런 아이디어 제품이 실용성보다 윤리적, 철학적 교훈을 위해 만들어졌다는 것은 놀랍기도 하지만, 자칫 무겁고 고리타분한

느낌을 줄 위험이 있는데 이 계영배에서는 그런 위험을 아름다운 형태로 해소하고 있습니다. 그렇게 사이펀의 원리나 윤리적 가치가 단순하면서도 은유적이고 상징성 강한 형태로 뒤덮여 있어 이 계영배는 기분 좋게 실생활에 들어옵니다.

이 정도의 솜씨라면 현대의 아이디어 제품들과 겨루어도 손색이 없을 것 같습니다. 작은 일상생활용품 안에도 이렇게 복잡한 가치를 담을 정도였다면, 조선 시대의 문화에 대해 우리가 아직도 모르는 게 많다고 봐야 할 것입니다. 앞으로 선입견 없이 우리 문화에 담긴 가치를 살피는 연구가 더 필요합니다.

높이를 조절할 수 있는 아이디어가
뛰어난 스탠드

황동제 등잔대

조각 작품이라
할 만한 일상용품

　　　　　　조선 시대 유물을 전시한 박물관치고 이 등잔대를 소장하지 않은 박물관은 아마도 없을 것입니다. 조선 시대 유물 중에서도 가장 흔하게 볼 수 있는 황동제 등잔대입니다. 이 흔한 등잔대를 볼 때마다 경이로움을 느낍니다. 단순한 재료와 단순한 구조로 만들어졌는데도 어떻게 이렇게 고급스러울 수 있고, 뛰어난 아이디어로 디자인될 수 있었는지 믿기지 않습니다. 현대 조명 디자인과 비교해봐도 손색이 없습니다. 이런 뛰어난 디자인의 등잔대를 많은 박물관에서 흔하게 볼 수 있다는 것은 이 등잔대가 일부 특권층이 아니라 조선 시대의 많은 사람들에게 사용되었다는 것을 뜻합니다. 그에 대해 더 경의를 표하게 됩니다.

　19세기 말 영국의 윌리엄 모리스는 앞서 살펴봤듯 예술의 민주화를 주장하면서 수준 높은 미술을 일부 특권층이 아니라 일반 대중들이 모두 즐길 수 있어야 한다는 운동을 세계적으로 전개했습니다. 그만큼 당시의 영국이나 서구권에서는 고급스러운 예술이 일부에게 특권화되어 있었습니다. 조선 시대에 대중적으로 사용되었던 이 황동 등잔대를 보면, 조선은 윌리엄 모리스가 살았던 곳보다 문화적으로 한참이나 앞서 있었다는 생각을 하게 됩니다. 흔하게 사용되었기 때문에 이 황동 등잔대의 가치가 더 빛을 발합니다. 그렇다면 이 황동 등잔대의 뛰어난 점은 무엇일까요?

　이 등잔대는 모두 황동으로만 만들어져 있습니다. 이렇게 단일

한 재료로 만들어지면 단조롭고 평이해 보이기 쉽습니다. 그렇지만 이 등잔대는 전혀 그래 보이지 않습니다. 등잔대를 이루고 있는 각 부분의 개성과 대비가 강하기 때문입니다.

일단 이 등잔대의 중심을 이루는 기둥 부분은 수직으로 강한 동세를 이루며 세워져 있습니다. 직선적인 느낌이 강합니다. 그에 비해 아래쪽의 받침대 부분은 수평적이면서도 상대적으로 작고 둥근 형태입니다. 곡선적인 느낌이 강합니다.

전체 구조가 수직성 강한 기둥 부분과 수평성의 받침대 부분으로 이루어져 있는데, 두 부분이 서로 강렬하게 대비되어 있어서

길다

좁다 1

좁다 2

좁다 3

등잔대를 이루는 요소들의
수직, 수평의 대비와 비례

눈에 띕니다. 비례에 있어서도 대비가 심합니다. 형태에 있어서도 선적인 것과 면적인 것, 직선성과 곡선성 등이 강하게 대비되고 있습니다. 이렇게 대비의 관계가 이중, 삼중으로 이루어지다 보니 단일한 재료로 만들어져 있어도 두드러져 보이는 것입니다. 이게 끝이 아닙니다.

이 등잔대는 전체적으로 직선과 원형으로 구성되었다고 할 수 있습니다. 모든 직선성은 수직으로 세워져 있는 기둥에 몰려 있고, 원형 구조는 맨 아래의 받침대부터 기름 받침대, 등잔 받침으

면적 형태 선적 형태

등잔대의 조형성

로 연속되고 있습니다. 크기가 점점 줄어드는데, 이런 원형의 연속은 맨 위의 둥근 형태에서 마무리됩니다. 신경 쓰지 않고 보면 잘 안 보이지만, 단순한 눈으로 보면 수직의 직선과 위에서부터 내려오면서 점점 커지는 원들로 구성된 현대 조각 같습니다. 조형적으로 이 등잔대는 조명기구가 아니라 조각품이라고 해도 손색이 없을 정도로 뛰어납니다.

뛰어난 조형성과
기능적 편리함

부분적인 디자인도 뛰어납니다. 등잔대의 중심을 이루는 긴 기둥은 납작한 판의 형태로 길게 세워져 있습니다. 그래서 앞에서 보면 아주 가느다란 선적인 형태로 보이고, 옆에서 보면 긴 면적인 형태로 보입니다. 앞과 옆면이 선적인 형태와 면적인 형태로 대비되고 있습니다.

옆면만 보면 직선적인 형태와 곡선적인 형태들이 어울려 있는데, 몸체의 대부분은 복잡한 직선적 형태로 디자인되어 있고 그 윗부분, 아랫부분이 곡선적인 형태로 디자인되어 있습니다.

이 중에서 가장 눈에 띄는 부분은 맨 위의 크고 둥글게 돌아가는 구조입니다. 서양의 현악기를 연상케 하는 모양의 이 부분 때문에 등잔의 전체 형태가 우아하고 귀족적인 이미지로 정리되고 있습니다. 서양의 현악기들의 끝부분이 이런 구조로 마무리됨으로써 귀족적인 아름다움을 얻는 원리와 유사합니다.

서양의 현악기 머리 부분과
비슷해서 고전적인 아름다움을
보여주는 등잔대의 기둥 윗부분

어떻게 조선의 등잔대에 이런 고전주의적 형태가 들어가게 되었는지는 모르겠지만, 맨 윗부분을 둥글게 굴려줌으로써 대단한 조형적 효과를 얻고 있습니다.

기둥의 아랫부분은 위와 달리 차분한 곡선적 형태로 디자인되어 있습니다. 평면적 구조에서 입체적 구조로 전환되면서 바닥의 둥근 받침대로 연결되는 과정이 조형적으로 아주 재미있습니다. 은은하게 휘어지는 곡면들을 통해 이런 변화의 과정들을 자연스럽고 아름답게 만든 솜씨가 대단합니다.

이 등잔대에서 가장 뛰어난 부분은 아무래도 등잔 받침과 기름

우아한 궤적을 그리면서 평면적인 형태에서
입체적인 형태로 변화하는 기둥의 아랫부분

받침대의 높이를 조절할 수 있는 구조일 것입니다.

조명 디자인에서 가장 어렵고도 흥미로운 지점은, 빛이 나오는 헤드 부분의 위치를 조절하는 구조입니다. 현대 조명 디자인은 이 부분에 대한 해결에 모든 것을 걸었다고 해도 과언이 아닙니다. 가령 알레산드로^{Alessandro Mendini}의 명작 조명 아뮬레또^{Amuleto}는 가느다란 몸체 가운데의 둥근 구조 안에 복잡한 기계적 구조가 관절처럼 움직여서 헤드의 위치를 조절합니다. 겉은 단순하지만 그 안에는 매우 복잡한 기계적 메커니즘이 만들어져 있습니다. 그런데 조선의 이 등잔대에서는 등잔 받침을 기둥 뒤에 만들어진 톱니 같은 구조에 걸리게 해서 높이를 조절하게 디자인되었습니다. 원리나 구조가 아주 간단해서 효용성이 현대 조명에 비해 뒤

단순한 구조로 등잔 받침의 높이를
조절할 수 있게 디자인된 구조

조명의 위치를 조절하는 복잡한 기계적 구조가 내장된
조명 아물레또와 디자이너 알레산드로 멘디니

지지 않습니다.

복잡한 기계적 메커니즘 없이 높이를 조절하게 되어 있는 디자인이 아주 기발하고 재미있습니다. 조선 시대의 유물이라는 선입견 없이 순전히 구조의 아이디어만 보면 웬만한 현대 조명 디자인보다도 뛰어납니다.

일반적으로 현대 디자인은 기능성과 심미성이라는 기준으로 평가합니다. 조선의 이 등잔대를 그런 기준으로 살펴보면 몇 점이나 얻을 수 있을까요?

기능성의 면에서는 등잔 받침의 높이를 조절하는 구조가 효용성이나 아이디어에 있어 아주 뛰어납니다. 단순한 구조로 이런 기능성을 해결하고 있다는 점에서 높은 점수를 받을 만합니다. 그러면서도 이 등잔대는 앞서 살펴본 것처럼 복잡한 조형 원리로 만들어졌고 무척 아름답습니다. 단지 집 안을 밝히는 조명등에 그치지 않고 조선 시대 내내 실내를 장식하는 훌륭한 조각품으로

방바닥에 우아하게 앉아 실내를 아름답게 밝히고 있는 등잔대

서도 큰 역할을 해왔습니다.

작지 않은 크기의 이 등잔대가 넓은 안방 바닥에 우아하게 앉아 있는 모습은 정말 멋있습니다. 장식 하나 없이 매우 현대적으로 아름다워 보입니다. 기능성과 심미성에 있어서 아무런 의심도 들지 않습니다. 이념뿐 아니라 삶도 아름답게 끌어안았던 조선 시대의 문화를 만끽하게 됩니다.

29
Made in Korea
여인들을 위한 아이디어 제품
경대

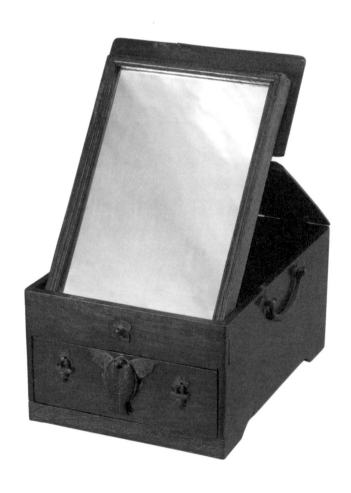

현대 디자인에 견줄
조선의 접이식 거울

경대는 조선 시대 여인들의 곁에 바짝 붙어 있었던 필수품이었습니다. 그래서 조선 시대의 유물 중에서도 아주 흔하게 볼 수 있습니다. 조선 시대를 지나 현대에까지 사용되었기 때문에 한 번쯤 보고 자란 이들이 많을 것입니다. 그 정도로 생활에 밀착되어 사용된 물건이었지만 이 경대는 현대 디자인에 견주어도 뒤떨어지지 않는 뛰어난 구조를 가지고 있습니다.

경대는 접이식 거울입니다. 사용하지 않을 때는 콤팩트한 형태로 보관하고 있다가 사용할 때는 뚜껑을 열어 내장된 거울을 꺼내서 쓰게 디자인되어 있습니다. 나무로 만들어진 조선 시대의 유물이기는 하지만 그 구조에 담긴 실용적 아이디어는 요즘의 디자인과 비교해봐도 모자람이 없습니다. 이런 뛰어난 디자인의 경대는 조선 말에 이르러서야 세상에 등장합니다. 유리판에 은막을 입혀서 만든 현대식 거울이 그즈음이 되어서야 만들어졌기 때문입니다.

거울이 만들어진
역사

우리나라에서 거울은 청동기 시대부터 나타납니다. 청동의 표면을 평평하게 만들고 많이 반사되도록 열심히 닦아서 거울로 사용했습니다. 귀한 청동으로 힘들여 만든

고려 시대의 청동거울

거울을 갖는 것은 많은 이들에게 쉬운 일이 아니었습니다. 예부터 거울은 흔치 않은 물건이었고, 그만큼 특정한 사람들만 가질 수 있었습니다. 이런 거울은 거의 똑같은 모양으로 고려 시대까지 만들어졌고, 조선 시대에도 전반적으로 유사한 방식의 거울이 만들어졌습니다. 역사적으로 볼 때 거울은 기술적으로 크게 발전하지 못했습니다. 19세기 말 새로운 재료의 거울이 등장하면서 혁신적인 변화를 맞이하게 됩니다.

새로운 거울을 만드는 방법은 16세기 베네치아에서 최초로 등장했습니다. 유리판에 철과 수은을 주로 사용하여 거울을 만들었습니다. 그러다 유리 표면에 은을 입히는 화학적 방법이 1835년 유스투스 폰 리비히Justus von Liebig에 의해 발견되면서 현대적인 거

울이 본격적으로 제작되기 시작했습니다. 지금의 거울은 유리판 뒷면에 얇은 알루미늄이나 은막을 화학적으로 처리해서 만들어집니다. 우리 역사에서는 1988년 인천에 판유리 공장이 설립되어 유리가 양산되면서 현대식 거울이 본격적으로 만들어집니다. 경대는 바로 이때 조선 사회에 등장해서 대중적으로 사용되기 시작했습니다.

경대의
구조적 편리함

 조선 말기에 만들어진 경대의 뛰어난 점은 유리 거울이 가지는 문제점을 해결하면서 동시에 실용성을 강화했다는 점입니다. 사물을 있는 그대로 비추는 유리 거울은 이전의 그 어떤 거울보다도 압도적으로 거울로서의 역할에 뛰어납니다. 하지만 금속 거울에 비해 약해 조금만 충격이 가해져도 쉽게 깨집니다. 이 단점 때문에 유리 거울은 반드시 뒷면에 단단한 판을 붙여 사용해야 합니다. 물론 유리판이 워낙 얇아 부피가 많이 커지지는 않습니다.

유리 거울은 평평한 경대 윗면의 나무판에 부착시키기 때문에 일단 깨질 염려가 없습니다. 다소 두툼한 나무판에 붙이면 더 튼튼합니다. 유리판이 얇기에 부착되는 나무판이 두꺼워도 크게 부담이 없는 부피입니다. 게다가 사용 후에는 유리 거울이 경대 몸체 안쪽으로 접혀 들어가게 되어 더 안전하게 보관할 수 있습니다.

또 다른 뛰어난 점은 유리 거울이 부착된 경대의 윗면을 들어서 접으면 사용하기에 딱 맞는 각도로 세워진다는 것입니다. 거울로 사용하지 않을 때에는 단지 입방체 모양의 나무 박스일 뿐인데, 경대의 위 판을 들어 올리면 안에서 거울이 마술처럼 나타납니다. 심지어 거울이 자연스럽게 비스듬한 각도로 세워집니다. 간단한 작동으로 이렇게 편의가 갖춰지는 물건은 결코 우연히 만들어질 수 없습니다. 구조와 작동방식에 대한 문제들이 잘 고려되어 디자인된 것입니다.

경대 위 판의 약 3분의 1쯤 되는 지점에 경첩이 달린 것이 핵심적인 부분입니다. 윗면의 앞부분을 들면 경첩이 접히면서 위 판 앞부분에 거울이 붙은 판이 나타나고, 윗면의 뒷부분은 거울을 지탱해주는 부분으로 자연스럽게 꺾어지면서 거울이 세워지는 각도를 지탱합니다. 이렇게 경대의 위 판을 들어 올리는 작동만

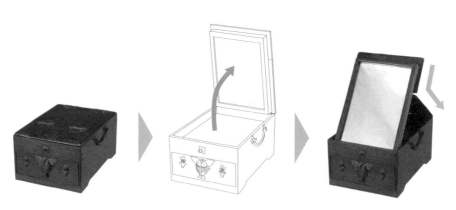

뚜껑을 열어 접으면 거울이 자연스럽게 사용하기
쉬운 각도로 세워지는 경대 구조 (국립중앙박물관)

으로 경대 위 판에 붙은 거울이 바깥으로 노출되고, 경대 윗부분도 전체적으로 삼각형의 구조가 되면서 안정되고 쓰기 편리하게 거울이 세워집니다. 구조적으로 상당히 잘 계산되어 있음을 알 수 있습니다.

경대의 거울을 세우고 방바닥에 앉은 상태에서 보면 얼굴이 바로 비칩니다. 경대의 기울어진 각도가 그냥 만들어진 게 아니라 인체공학적으로 계산된 것을 알 수 있습니다. 이 경대가 조선 말 여인들의 사랑을 듬뿍 받았던 필수품이 되었던 데에는 이런 뛰어난 기능성이 있었던 것입니다. 구조와 사용법은 단순하고 그 실용적 효과는 대단합니다.

경대는 주로 여인들이 화장할 때 사용했기에 각종 화장품들도 함께 쓰였습니다. 그래서 경대는 단지 거울을 세웠다 접었다 하는 물품에 그치지 않고, 화장품을 비롯해 경대와 함께 쓰는 물건들을 넣어두는 수납함도 포함했습니다. 보통은 거울이 세워지는 몸체를 2단이나 1단 수납함으로 만들었습니다. 조선 시대의 이 경대에는 수납하는 함이 한 개 만들어져 있습니다.

이처럼 경대는 거울을 사용하는 데에 있어 필요한 기능적 요구들을 다양하게 충족시키는 구조로 디자인되어 있습니다. 특히 사용할 때와 사용하지 않을 때의 상황들을 모두 고려한 콤팩트한 디자인이 아주 뛰어납니다.

사용하지 않을 때는 콤팩트하게 접어놓고, 사용할 때는 열거나 펴서 기능적인 구조로 변형시키는 것은 현대 디자인에서 많이 볼 수 있는 구조입니다. 주로 기능주의적 디자인에서 볼 수 있는데,

경대와 같이 접으면 콤팩트해지는 폴라로이드 카메라

사용의 효율성과 보관의 용이성이라는 두 가지 장점을 동시에 성
취하고자 할 때 이런 디자인 경향을 취합니다. 입방체 구조로 접
어놓았다가 펴면 카메라가 되는 디자인, 납작한 구조로 접어놓았
다가 펴면 의자가 되는 디자인이 유명합니다. 모두 콤팩트한 상
태로 접어두었다가 필요한 구조로 변형해서 사용하는 디자인입
니다.

 이런 디자인들은 대체로 기능적 구조에 비중을 두다 보니 심미
적인 측면에서는 다소 부족한 경우가 많습니다. 기능에 대한 요
구가 커 아이디어가 가득한 구조를 드러내는 데에 집중하고 심미
성을 절제하는 경우도 많습니다. 그런데 조선 시대의 경대는 심
미성에 있어서도 적극적입니다.

경대에 적용된
뛰어난 디자인 감각

　　　　여성들이 사용했던 물건답게 경대에
는 각종 화려한 장석이 많이 장식되었습니다. 조선 시대의 이 경
대를 보면 그것을 잘 볼 수 있는데, 경대의 윗부분에는 경첩이 두
개 만들어져 있고, 앞부분에는 서랍을 뺄 때 사용하는 손잡이가
만들어져 있습니다. 나머지 부분들에는 화려한 모양의 장식용 장
석들이 많이 붙어 있습니다.

　경첩 부분의 나비 모양이 특히 눈에 띄는데, 경첩이 나비가 날
갯짓하는 것처럼 작동하게 만들어졌습니다. 경첩을 나비에 비유
한 시각적 아이디어도 좋고, 나비의 양식화된 모양도 아주 아름
답습니다. 조선 시대 가구의 경첩에서 흔히 볼 수 있는 모양으로,

상식식인 성내믹 경칩 (국립중앙박물관)

이 경대의 경첩은 특히 우아하고 세련되게 만들어져 있습니다. 그리고 이 나비 모양과 똑같은 모양의 장석이 뒷부분의 꺾어진 부분에도 반복되어 만들어져 있습니다. 나비로 가득 채워진 경대의 윗부분이 더없이 아름답고 우아해 보입니다.

그다음으로 눈을 끄는 부분은 서랍의 작은 손잡이입니다. 서랍을 손으로 잡아 뺄 때 긴요한 부분을 물고기 모양으로 만들어 아주 재미있어 보입니다. 물고기가 한 마리도 아니고 두 마리입니다. 아마 좌우대칭 형태로 만들다 보니 이렇게 된 듯합니다. 나무 바탕에는 경첩에서 보았던 나비 모양의 장석이 부착되어 있습니다. 이렇게 나비와 물고기 모양이 겹쳐 역삼각형 형태를 이루고 있습니다. 아름다운 모양에다 역삼각형 구도가 들어가 시각적으로도 강해 보입니다.

나비 모양과 어울려 삼각 구도를 형성하고 있는
물고기 모양의 형태 (국립중앙박물관)

경대 몸체 양쪽 옆에 있는 손잡이

 양쪽에 조그맣게 달린 작은 장식 같은 손잡이도 조형적 추임새 역할을 잘 수행하고 있습니다. 물론 이 두 부분을 동시에 당겨도 서랍이 잘 열립니다.

 이 경대가 여성이 가는 곳이라면 어디든 따라다녔으리라는 것을 경대 양쪽 옆에 부착된 손잡이를 보면 알 수 있습니다. 경대의 측면 가운데 부분에 고정되어 있어 양손으로 들기에 아주 편리합니다. 기능적으로도 뛰어난데, 꽃잎 같은 모양에 곡선이 아름다운 손잡이가 고정되어 있어 단순하면서도 장식적 아름다움이 뛰어납니다.

 경대는 혁신적인 거울이었고, 기능성이 뛰어난 조선 시대 여인들의 생활필수품이었습니다. 너무나 대중적이고 흔하다 보니 그 가치가 이제껏 잘 알려지지 못했던 것 같습니다. 이 안에는 삶을 세심하게 살피고, 재료와 구조를 합리적으로 조화시키는 조선 시대의 지혜가 가득 담겨 있습니다. 나무로 만들어진 오래된 유물처럼 보이면서도 현대적인 디자인 감각이 엿보입니다. 이 경대에 우리의 삶을 비추어본다면 밝은 미래가 보일 것 같습니다.

절정에 이른 조선의 예술성

조선 시대가 깊어갈수록 성리학을 바탕으로 한 세계관은 더욱 심오해지고 그에 따라 미학적인 표현도 보다 고도화됩니다. 조선 전기에는 대체로 주리론적主理論的 경향에 입각해 유물들이 다소 규범적으로 표현되었던 데에 반해, 조선 후기에 들어오면 주기론적主氣論的 경향에 입각해 보다 유기적인 스타일로 표현됩니다. 모든 것들을 인공적으로 다듬지 않은 듯한 형태로 표현하여 자연의 본성을 실현하려는 미학적 표현이 일반화됩니다. 그 때문에 소박하고, 자연스럽고, 무기교의 기교라는 오해를 불러일으키기도 했습니다. 이 단계에서 조선의 문화는 성리학적 문화가 도달할 수 있는 절정에 이릅니다.

태극으로 만든 달

백자 대호

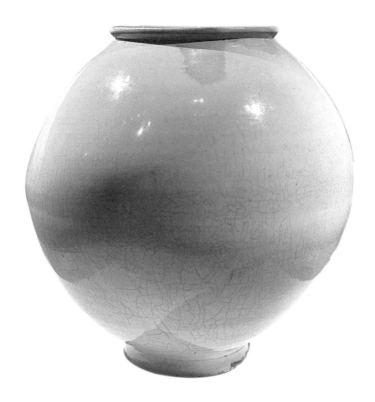

달 항아리에 대한
의문

조선의 유물들 중에서 가장 인기가 많은 것은 무엇일까요? 아마 달 항아리라 불리는 백자 대호白磁大壺가 아닐까 싶습니다.

도자기임에도 불구하고 보름달을 닮은 둥근 모양은 어디에도 모가 난 부분이 없어 한국 사람들이 좋아할 만한 형태입니다. 그래서 그런지 평창 동계 올림픽 개막식에서 김연아 선수가 마지막으로 성화를 점화한 성화대도 달 항아리 모양으로 만들어졌고, 사진가를 비롯해 많은 예술가들이 달 항아리를 소재로 작품을 만들고 있습니다. 도자 공예가들은 이 달 항아리를 지금도 열심히 재현하고 있습니다.

달 항아리의 인기는 사실 어제오늘의 일이 아니었습니다. 해방 이후 초대 국립중앙박물관장을 지낸 최순우는 "흰색으로만 구워낸 백자 항아리의 흰빛의 변화나 그 어리숙하게만 생긴 둥근 맛을 우리는 어느 나라 항아리에서도 찾아볼 수 없다"라고 하면서 일찌감치 달 항아리를 극찬했고, 그의 절친한 친구였던 화가 김환기는 "고요하기만 한 우리 항아리엔 움직임이 있고 속력이 있다. 싸늘한 사기지만 그 살결에는 따사로운 온도가 있다. 실로 조형미의 극치가 아닐 수 없다"라면서 평생 동안 달 항아리를 칭송했습니다. 이 외에도 수많은 문화, 예술 관계자들이 달 항아리에 대한 찬사를 아끼지 않았습니다.

많은 사람들이 달 항아리를 특별한 관심과 시선으로 바라보고

있으며, 시간이 지날수록 그런 경향이 고조되고 있습니다. 달 항아리는 이제 거의 조선 시대를 대표하는 유물이 되고 있는 것 같습니다.

그런데 달 항아리의 어떤 점이 그토록 뛰어난 것일까요? 칭송과 명성에만 이끌리다 보면 정작 달 항아리가 왜 그렇게 뛰어난지 제대로 알지 못하고 있다는 것을 깨닫게 됩니다. 달 항아리를 자세히 살펴보면 사실 뛰어난 것보다는 모자란 것투성이입니다.

달 항아리는 일단 도자기입니다. 바라보기 위한 것이 아니라 용기로 쓰기 위해 만들어진 물건입니다. 그런데 이 달 항아리는 용도가 무엇인지 분명치 않습니다. 좁은 입구와 좁은 굽, 과도하게 넓은 몸통을 보면 무엇을 담아놓는 용기로서 빵점입니다. 혹

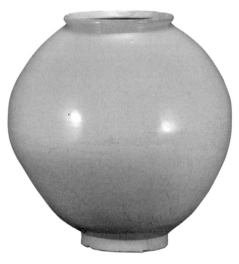

전혀 기능적이지 못한 달 항아리 (국립중앙박물관)

자는 간장을 담는 용도로 추정하지만, 살짝 건드리기만 해도 넘어질 것 같은 항아리에 과연 누가 간장을 담아 썼을까요?

형태가 깔끔한 것도 아닙니다. 몸통 전체가 정확하게 둥근 것도 아니고 소성 과정에서 변형된 것처럼 기우뚱하게 둥급니다. 어떤 도자기 이론가는 당시에 검수했던 사람이 불량품으로 분류하지 않고 정품으로 슬쩍 끼워놓은 것이라고 추정합니다. 큰 것은 40센티미터가 넘을 정도로 큰 편이니 가마에서 굽는 과정 중에 쉽게 변형되었을 것 같기는 합니다.

달 항아리들을 여럿 살펴보면 몸통은 변형된 것처럼 삐뚠데 아래의 굽이나 입구는 변형 없이 똑바릅니다. 그래서 바닥에 세우는 데에는 아무런 문제가 없습니다. 몸통이 삐뚤어졌는데 입구나 굽이 멀쩡하다는 것은 물리적으로 이해되지 않는 일입니다.

비대칭 형태의
제작과 의미

크기가 커도 도자기를 좌우대칭으로 반듯하게 만드는 것이 그다지 어려운 일은 아니었습니다. 중국이나 일본의 대형도자기들, 고려 시대나 조선 전기의 대형도자기들을 보면 좌우대칭으로 반듯하게 만들어진 것들이 대부분입니다. 달 항아리 정도의 도자기를 반듯한 형태로 만드는 것은 마음만 먹었다면 충분히 가능했을 것입니다. 그럼에도 지구상에 존재하는 모든 달 항아리들이 기우뚱한 비대칭적인 형태로 만들어졌습

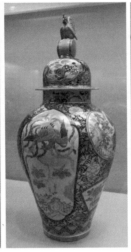

좌우가 반듯하게 만들어진 중국, 일본, 고려의 대형도자기

니다.

 지금 전 세계에 남아 있는 달 항아리는 30여 점 정도로 추정됩니다. 그런데 이 30여 점의 달 항아리들이 하나도 예외 없이 기우뚱한 구형입니다. 그림이 그려져 있는 경우도 일부 있지만 모두 똑같이 기우뚱하게 둥그스름한 보름달 모양을 하고 있습니다. 만약 이런 모양의 달 항아리가 불량품이었다면, 완전한 구 형태의 완성품이 몇 점은 있어야겠지요. 그런 달 항아리가 세상에 단 한 점도 없다는 것은 달 항아리의 기우뚱한 몸통이 의도적으로 만들어진 결과였고, 가마에서 굽는 과정에서 변형된 것이 아니라 흙으로 빚을 때부터 그렇게 만들어졌다는 뜻입니다.

 얼핏 이런 모양의 달 항아리는 정교하지 않게 대충 만들어진

위아래를 따로 빚어 붙여 만드는 달 항아리

것처럼 보여서 제작이 쉬울 것 같지만, 사실은 정반대입니다. 반듯한 형태보다 이런 비정형적인 형태가 만들기 훨씬 어렵습니다.

일단 달 항아리의 둥근 몸통은 높이와 폭이 비슷하기 때문에 물레로 빚기가 아주 안 좋습니다. 폭이 너무 넓어서 흙으로 쌓아 올렸을 때 쉽게 무너집니다. 그래서 한 번에 만들 수가 없고 위아래를 따로 만들어 붙여야 합니다. 달 항아리의 허리 부분을 자세히 보면 위아래를 이은 흔적을 발견할 수 있습니다.

만일 좌우가 정확한 대칭 모양이라면 위아래를 정확한 반구형으로 만들어 붙이면 됩니다. 하지만 애매하게 기우뚱하게 변형된 형태는 물레로 만들기가 정말 어렵습니다. 불규칙하게 기우뚱한 형태를 위아래로 정확하게 만들어 붙여야 하니 반듯한 구형에 비해 몇 배나 작업이 어렵습니다. 그럼에도 불구하고 달 항아리를 기우뚱한 모양으로 어렵게 만들었던 이유는, 반듯한 구형으로 만들어진 현대의 달 항아리를 보면 짐작할 수 있습니다.

현대 공예가들이 복원한 달 항아리 중에는 완전한 구 형태로 만

정확한 구 형태로 만들어진 현대의 달 항아리

들어진 것이 있습니다. 좌우가 대칭인 형태라 완전해 보입니다. 하지만 무언가 불편해 보입니다. 보는 사람의 눈과 마음을 품기에는 너무나 기계적으로 보이기 때문입니다. 다가가기도 어렵지만 다가오지도 않습니다. 조선 후기의 달 항아리가 반듯하지 않게 만들어졌던 데에는 이런 기계적인 인상을 피하려는 목적도 있었을 것 같습니다. 삐뚠 도자기는 불완전해 보이기에 오히려 더 정감이 갑니다. 정서적으로는 이런 형태가 훨씬 더 완전합니다.

달 항아리를 칭송하는 글들을 보면 조선 후기 장인의 소박한 심성과 손길을 많이 찬양하는 것 같습니다. 하지만 달 항아리가 만들어진 것은 광주 금사리 가마에서였습니다. 조선 왕실에서 운영하던 관영 자기소였지요. 여기에서는 380여 명의 장인들이 분업체계로 도자기를 만들었습니다.

그러니까 달 항아리는 장인 개개인이 기분에 따라 삐뚤삐뚤하게 만든 게 아니라 왕실의 요청에 따라 그렇게 제작되었던 것입

410

니다. 당시의 문화적 분위기에 따라 매우 의도적으로 만들어졌던 것을 알 수 있습니다. 그것을 재차 확인시켜주는 것은 이 달 항아리가 정확하게 숙종 말에 만들어지기 시작하다가 정조가 승하한 뒤로는 제작이 뚝 끊겼다는 사실입니다. 숙종 대에서 정조 대까지는 이른바 조선 후기 르네상스로 불리는 조선 문화의 최전성기였습니다. 달 항아리는 조선 후기의 문화 최전성기에 만들어졌던 최고의 예술품이었던 것입니다.

그렇다면 조선 후기 문화 최전성기에는 왜 좌우가 맞지 않는 기우뚱한 도자기를 만들었을까요? 왜 쓰임새도 분명치 않은 도자기를 그렇게 힘들게 만들었던 것일까요?

운동감과
생명감을 추구한
도자기

독일의 저명한 양식주의 미학자 하인리히 뵐플린Heinrich Wölfflin은 세계의 조형 예술사의 흐름을 연구하다가 보편적으로 나타나는 현상을 하나 발견합니다. 대체로 문화의 절정기에는 고전주의적인 경향이 나타나고, 그 고전주의적 단계가 지나면 자유로운 표현을 지향하는 회화적 단계가 나타난다는 것입니다. 고전주의적 경향이 강한 르네상스 양식이 등장한 다음에 보다 화려하고 장식적인 바로크 양식이 나타나는 식입니다. 그에 의하면 고전적인 단계의 조형은 명료하고 견고하고 항

고전주의적 경향의 르네상스 건축과 회화적 경향의 바로크 건축

구적인 형태를 중요시한 반면에, 회화적 단계의 조형은 생동감,
운동감을 중요시합니다. 르네상스 양식의 예술이 엄격한 수학적
질서를 추구했고 바로크 양식의 예술이 감정을 중요시한 것이 그

고전주의적인 경향을 보여주는 조선 전기의 백자와
회화적인 경향을 보여주는 조선 후기의 달 항아리

렇습니다. 이런 현상은 조선 전기와 후기의 도자기에서도 그대로 나타납니다.

조선 전기에는 좌우대칭이 분명한 백자가 많이 만들어지고 조선 후기에는 기우뚱한 모양의 달 항아리가 만들어집니다. 고전주의적 단계와 회화적 단계의 특징을 그대로 보여줍니다. 기우뚱한 모양의 달 항아리는 회화적 단계의 도자기여서 운동감을 강조하여 만들어졌던 것입니다.

노자의 『도덕경』에는 대기만성大器晩成이라는 말이 있습니다. '큰 그릇은 늦게 이루어진다'는 뜻으로 많이 알려져 있지만, 이것은 잘못된 해석입니다. 원래 '큰 그릇은 이루어지지 않는다', 즉 대기면성大器免成의 의미로, 달리 말해 '잘 만들어진 그릇은 마치 덜 만들어진 것 같다'의 뜻이라고 볼 수 있습니다. 뵐플린이 말한 회화적 단계의 역동성을 생각하면 그 뜻을 쉽게 헤아릴 수 있습니다.

달 항아리는 일부러 삐뚤게 만들어졌기 때문에 어떤 도자기보다도 다이내믹해 보입니다. 반듯한 도자기에서는 절대 만들어질 수 없는 역동성입니다. 여러 방향에서 돌려보면 더 많은 생동감을 느낄 수 있습니다. 달 항아리는 이렇게 덜 만들어진 것처럼 만들어졌기에 오히려 회화적 단계에서 추구하는 운동감, 생명감으로 충만합니다. 반듯한 도자기보다도 더 잘 만들어졌습니다.

이런 경향이 현대 건축에서도 동일하게 나타나는 것을 런던 시청 건물을 보면 알 수 있습니다. 영국의 건축가 노먼 포스터Norman Foster가 디자인하여 현대적 재료와 공법으로 만들어진 이 건물은 좌우가 기우뚱한 비대칭적 형태입니다. 모양이 달 항아리와 흡사

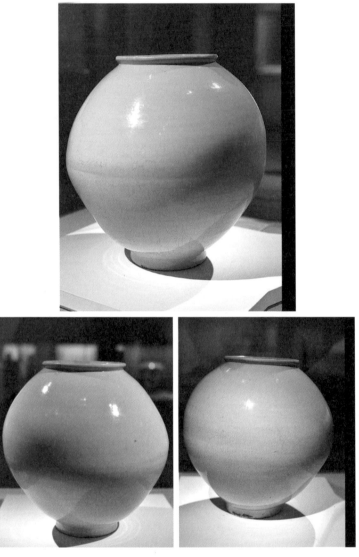

하나의 달 항아리에서 볼 수 있는 다양하고 역동적인 모습들

하고 매우 역동적으로 보입니다.

20세기에 등장했던 현대 건축들이 엄격한 대칭적 형태를 지향했던 것을 돌아보면 이 건물은 전형적인 회화적 단계의 건축이라는 것을 알 수 있습니다. 이 건물뿐 아니라 21세기에 접어들면서 만들어지는 건축물들이 대체로 이렇게 회화적 경향을 띱니다.

하인리히 뵐플린은 새로운 미적 감각이 출현한 뒤에는 항상 거기에 상응하는 세계관의 변화가 있다고 했습니다. 이 논리로 보면 좌우가 삐뚠 달 항아리는 회화적 단계의 도자기이면서 당시에 출현한 특정한 세계관에 따른 미학적 표현일 것입니다. 그렇다면 달 항아리 뒤에는 어떤 세계관이 작용하고 있었을까요?

고려대 방병선 교수는 『조선 후기 백자 연구』에서 달 항아리의

달 항아리처럼 비대칭 형태로 휘어진 런던 시청

둥근 모양이 주역의 태극을 형상화한 것일 수 있다고 했습니다.
도자기를 둥근 원형으로 만든 것이 우리나라 태극기에도 있는 그
태극을 표현하기 위한 것일지 모른다는 것입니다.

태극의
철학과 우주관

　　　　　　　　　　태극은 우리에게 잘 알려져 있는 문양
으로, 태극기 안에서는 둥근 원 안에 붉은색과 파란색의 면이 서
로 어울린 모양으로 나타나 있습니다. 형태는 무척 심플하지만,
우주의 원리를 함축적으로 상징하고 있습니다.

　태극의 둥근 원은 우주가 무한히 움직이는 것을 상징합니다.
원은 모가 없고 회전하는 모양이라 따로 설명이 없어도 영원히
움직이는 것처럼 보입니다. 물론 둥글기만 하다고 영원히 움직
일 수 있는 것은 아닙니다. 동력이 있어야 합니다. 원 안에 서로
를 향해 회전하는 듯 어울려 있는 빨간색과 파란색의 면이 우주
를 움직이는 동력이 무엇인지 잘 보여주고 있습니다. 우주는 음
과 양이라는 서로 상반되는 성질이 화학작용을 하면서 끊임없이
움직이는 것입니다.

　이런 태극의 형태는 송나라 유학자 주렴계가 쓴 『태극도설』을
그대로 시각화한 것이었습니다. 주렴계는 주자학의 주인공인 주
희의 선배 학자였는데, 대대로 내려오는 음양과 오행의 복잡한
우주 원리를 태극논리로 정리하였습니다. 그것이 『태극도설』이었

태극의 형태에 담긴 의미

고, 향후 주자학이 탄생하는 데에 결정적인 역할을 합니다. 주렴계가 일찌감치 태극적 우주관을 확립해놓았기 때문에 후배 학자 주희는 거기에 인간학을 결합하여 방대한 주자학의 체계를 만들 수 있었던 것입니다. 그러니 주자학으로 나라를 시작했고 문화의 절정기에 이르렀던 조선 후기의 사람들이 태극을 어떻게 보았으며, 어떻게 대했을지는 의심할 여지가 없을 것입니다.

달 항아리의 둥근 모양이 태극을 표현한 것이었으리라고 추정하는 것은 그런 점에서 상당히 합리적입니다. 앞서 살펴본 것처럼 조선 시대에는 도자기뿐 아니라 그림이나 건축, 가구 등에서도 태극의 형상이나 원리를 표현하는 것이 일반적이었습니다.

그러니 도자기를 태극의 형상으로 만드는 것쯤은 하나도 이상한 일이 아니었겠지요. 왕실 도자기 공장에서 국책사업으로 추진할 만한 프로젝트가 아니었을까요.

이제, 태극을 항아리에 형상화하는데 어째서 똑바른 원형이 아니라 기우뚱한 원형으로 만들었는지 이해하기 위해 태극 원리에 대해서 좀 더 깊게 파고들어가야 합니다.

앞서 태극은 영원히 움직이는 우주를 표현한 것이라고 했습니다. 둥글게 회전하는 원형의 태극은 우주가 일정한 주기로 순환하면서 움직인다는 것을 또한 설명하고 있습니다. 실지로 지구는 태양 주위를 공전하면서 봄, 여름, 가을, 겨울의 사계절을 단위로 변화하고 있습니다. 주역의 세계관에 의하면 우주는 60년을 기본 단위로 순환적으로 변화합니다. 우주의 이런 순환적 운동을 표현하는 데에는 사각형도 아니고 삼각형도 아니고, 원형이 가장 적합합니다. 그래서 태극은 컴퍼스로 정확하게 원형으로 그립니다.

그런데 우주는 순환적으로 움직이기는 하지만, 똑같이 반복되지는 않습니다. 작년의 봄과 올해의 봄은 똑같지 않습니다. 그렇다면 태극의 모양을 정확한 원으로 그리는 것은 맞지 않습니다. 순환하되 반복되지는 않는 태극을 표현하기 위해서는 정확한 원이 아니라 달 항아리처럼 기우뚱한 원형으로 그리는 것이 이론적으로 더 맞습니다. 달 항아리를 정확한 원이 아니라 애매한 구형으로 만들었던 데에는 그런 이유가 있었던 것입니다. 이로써 달 항아리는 그냥 도자기가 아니라 완벽한 철학적 오브제가 되었고, 우주를 품은 도자기가 되었습니다. 그러니 조선 후기의 문화적

최전성기에 왕실에서 직접 만들었고, 지금은 전 세계 다른 곳에서 찾아볼 수 없는 유일한 도자기로 대접받고 있습니다.

이처럼 달 항아리는 그저 도자기 굽는 장인이 소박하고 평화로운 마음으로 만든 게 아니라, 당대 최고의 우주론에 의해 디자인되었고, 국가적 차원에서 대량으로 만들어졌던 명품이었습니다. 지금도 철학적인 가치로 명품을 만든다는 것이 잘 납득될 일이 아닌데, 조선 시대에 그런 실험적인 시도가 있었다는 것은 참으로 놀라운 일입니다. 당시의 조선 문화가 정신적으로 얼마나 앞서 있었는지를 잘 알 수 있습니다. 달 항아리는 조선 시대를 대표하는 유물이 되었고, 현재에도 국민들로부터 큰 사랑을 받고 있습니다.

달 항아리의 겉모습만 보고, 민중의 소박하고 자연스러운 마음으로 만들어졌다고 하는 식민지적 선입견은 하루빨리 청산해야 합니다.

휘어진 나무가 만든 건축

구연서원의 누대

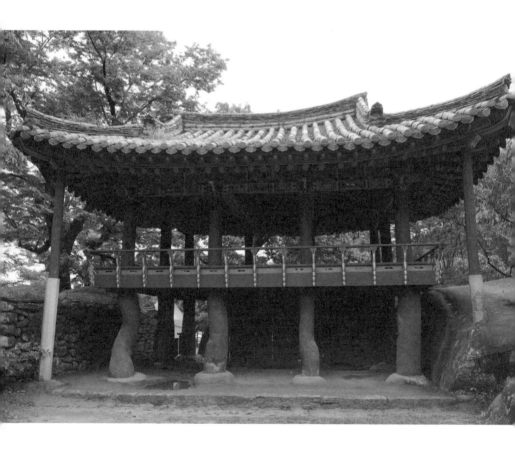

누대의
신비로움을 더하는
자연

경상남도 거창에 있는 수승대搜勝臺는 수려한 풍경으로 유명합니다. 깊은 산골짜기 같은데도 풍성한 수량으로 흐르는 위천渭川은 이곳을 마치 신선들이 사는 곳인 것처럼 신비롭게 만들고 있습니다.

물이 흐르는 가운데에 자리 잡은 거북이 모양의 바위는 그 신비로움을 더하고 있습니다. 마치 누가 일부러 만들어놓은 것 같은 거대한 거북바위는 당장이라도 헤엄쳐 큰물로 나갈 듯합니다. 이런 신비롭고 아름다운 계곡 바로 옆으로 마치 신선들이 공부했을 것 같은 구연서원龜淵書院이 자리 잡고 있습니다. 서원 안으로 들어가려고 문 앞으로 가면 양쪽으로 큰 바위를 담벼락으로 삼고 있는 관수루觀水樓가 이 세상 건물 같지 않은 모습으로 서 있습니다.

수승대의 위천 가운데에 자리 잡은 신비로운 모습의 거북바위

당장이라도 머리를 땋고 손에 마술 지팡이를 든 조선 스타일의 해리 포터가 문을 열고 나올 것 같습니다. 혹시 이 서원이 조선 시대의 호그와트가 아니었을까 하는 생각도 듭니다.

그런 신비로움을 자아내는 것은 입구 역할을 하는 관수루 건물 양옆의 큰 바위입니다. 건물에 있어야 할 담벼락 대신 거대한 바위가 붙어 있는 모습은 매우 초현실적입니다. 따지고 보면 바위를 옮겨와서 담으로 만든 게 아니라 큰 바위 바로 옆에 관수루를 지어서 바위가 자연스럽게 담 역할을 하도록 해놓은 것입니다. 이런 식으로 자연 그대로의 요소를 뜬금없이 인공물과 연계시켜 놓은 경우를 조선 후기 문화에서 매우 흔히 볼 수 있습니다.

신비로운 모습의 구연서원 관수루

살아 있는
자연의 생명감

그 결과로 관수루 건물은 옆에 있는 바위와 하나의 게슈탈트^{Geschtalt}를 형성하게 되었습니다. 각각 독립된 형태로 있는 게 아니라 사람 얼굴의 눈, 코, 입처럼 하나의 형상을 이루고 있는 것입니다. 그런데 바윗덩어리가 건물에 종속되어 벽 역할을 하는 것이 아니라, 바위라는 순수한 자연에 인공적인 건물이 자석처럼 이끌려 자연물이 되고 있습니다. 만일 옆에 있는 바위에 조각을 새기거나 계단을 만드는 등 인공적인 손길을 가했다면 바위가 인공물이 되어 관수루 건물에 종속된 부가 시설의 하나로 보였을 것입니다. 그렇지만 수백 년 동안 아무도 손대지 않은 이 바위 옆에서는 건물이 바위 쪽으로 흡수되어 자연화되고 있습니다.

노자의 『도덕경』에는 '대교약졸大巧若拙'이라는 말이 있습니다. '가장 기교로운 것은 마치 조악한 것처럼 보인다'는 뜻입니다. 구연서원 관수루에 실현된 미학적 가치를 정확하게 설명하는 문구입니다. 여기서 '졸拙'하다는 것은 진짜로 조악한 게 아니라, 돌을 일부러 다듬지 않음으로써 옆에 있는 정자 건물을 자연화시키는 식의 고차원의 미학적 표현을 말합니다. 돌을 다듬지 않았다는 그 졸함이 오히려 건물을 자연화시켰으니, 이때 손대지 않은 무위無爲의 행위는 최고의 기교가 되는 것입니다. 그 결과 이 건물과 그 주변은 앞서 달 항아리에서 살펴본 것처럼 회화적 단계에서 중요하게 여기는 운동감, 생명감으로 가득 차 있습니다.

여기서의 운동감은 일반적인 예술에서 나타나는, 즉 바로크나 고딕 양식 등에서의 생명감이나 운동감과는 종류가 다릅니다. 정확히 말하자면 구연서원 관수루와 바위의 생명감은 진짜 살아 있는 자연의 생명감입니다.

　동아시아 사회에는 아주 오랜 옛날부터 자연의 본질을 실현하는 것을 최고의 목표로 지향해왔습니다. 『중용』제1장을 보면 우주의 본질^{天命}을 따르는 것^{率性}을 인간이 공부하고 수행^{修道}해야 할 중요한 목표로 말하고 있습니다. 예술도 예외가 아니었습니다. 동아시아의 예술에서도 아주 오랜 옛날부터 자연을 실현하는 것을 제1의 목표로 삼았습니다. 기운생동^{氣韻生動}이 바로 그것이었습니다. 기운생동은 6세기 중엽 양나라의 사혁^{謝赫}이 쓴 『고화품록^{古畵品錄}』에서 제1의 미학적 가치로 꼽혀, 이후 동아시아의 예술에서 절대적인 목표가 되어왔습니다.

　그런데 예술은 사람이 만들 수밖에 없는 인공물입니다. 그런 인위적 예술에 자연의 속성을 확립한다는 것은 모순으로 볼 수 있습니다. 동아시아의 예술은 철학과 달리 시작부터 이런 모순을 해결해야 했습니다. 그러기 위해서는 인위적인 속성을 제거하면서 자연의 본질을 성취하는 가장 졸박한^{若拙} 큰 기교^{大巧}를 지향해야 했던 것입니다. 그렇게 해서 예술에서 자연성이 실현된 것이 바로 기운생동이었습니다. 자연의 생동감을 확립하여 인위적 예술을 자연화하는 것이 기운생동의 본질이었습니다. 그런 관점에서 관수루를 보면 기운생동을 위해 우리 선조들이 얼마나 관념적으로, 현실적으로 많은 노력을 기울였는지 알 수 있습니다.

인위적 예술을
자연화하는
구조

구연서원 안으로 들어가서 관수루를 보면 앞쪽과 느낌이 조금 다릅니다. 가장 눈에 띄는 것은 건물 아래쪽의 기둥입니다. 위층의 기둥은 대체로 반듯한데 아래쪽의 기둥들은 모두 제각각으로 생겼습니다. 반듯한 나무가 아니라 일부러 휘어진 나무를 기둥으로 쓴 것입니다. 이렇게 기둥들이 휘어져 있다 보니 건물이 기운생동해서 마치 나무처럼 땅에서 자란 것처럼 보입니다. 자연을 실현하려는 미학적 목표가 성공적으로 성취되고 있는 것입니다.

왼쪽으로 갈수록 기둥이 점점 심하게 휘어집니다. 우연이 아니라 의도적인 결과임을 알 수 있습니다. 가장 왼쪽에 있는 기둥은 마치 스프링처럼 휘어졌습니다. 기둥으로서 건물의 무게를 지탱할 수 있을지 걱정될 정도입니다. 물론 문제는 전혀 없습니다. 이렇듯 다이내믹하게 휘어진 기둥에서 우러나오는 생동감이 너무 강해 건물 전체를 자연화해버릴 정도입니다. 기운생동하는 자연이 건물의 일부분으로만 도입되어도 건물 전체가 자연화되는 효과를 얻는 것입니다. 조선 후기로 갈수록 건물의 기둥에 이렇게 휘어진 나무를 많이 썼습니다.

어떤 건축 이론가는 조선 전기 때 곧은 나무들을 다 써버렸기 때문에 조선 후기에는 휘어진 나무를 기둥으로 쓸 수밖에 없었다고 주장하기도 합니다. 그러나 이에 대해서 이 건물 전체의 맥락,

안에서 본 관수루의 모습

즉 게슈탈트를 봐야 한다고 생각합니다. 휘어진 나무만 볼 게 아
니라, 그 기둥이 세워진 울퉁불퉁한 돌도 짚어봐야 한다는 것입
니다. 조선 후기에 기둥뿐 아니라 그 밑의 초석도 거친 돌을 그대
로 썼다는 것은, 다듬어지지 않은 자연물들을 건물에 쓴 것이 의
도적이었음을 짐작하게 합니다.

　얼핏 보면 건물의 초석과 기둥이 저절로 만들어진 것처럼 보입
니다. 그래서 이 지극히 소박하고 자연스러워 보이는 모습을 인
위적 노력 없이 만들어진 것으로 보기가 쉽습니다.

　그러나 조금만 생각해보면, 인위적으로 반듯하게 만드는 것에
비해 이렇게 자연스럽게 만드는 것이 훨씬 어렵다는 것을 알 수
있습니다. 거친 자연석 위에 기둥을 세우려면 아무렇게나 굴곡진

가장 많이 휘어진 기둥

돌 모양에 따라, 휘어진 기둥의 밑면을 맞추어 깎아야 합니다. 그
것을 '그렝이질'이라고 하는데, 조금만 각도를 잘못 잡거나 모양
이 안 맞으면 기둥이 제대로 세워질 수 없습니다.

　일본이나 중국의 것처럼 그냥 나무 밑동이나 돌 표면을 수평으
로 반듯하게 다듬어 기둥을 똑바로 세워지게 하는 것과는 작업의
어려움을 차마 비교할 수 없습니다. 그토록 어려운 작업임에도
울퉁불퉁한 자연 그대로의 초석에, 자연 그대로의 휘어진 기둥을
세웠던 것은 기운생동의 미적 가치를 실현하려는 의지가 그만큼
강했기 때문이었습니다.

　결과적으로 이렇게 만들어진 조선 후기의 건축물들은 예외 없
이 전부 자연의 속성을 실현하면서 대자연과 하나가 되고 있습니

다. 물론 평평하게 다듬어서 만
드는 것보다 몇 배 더 어려운 작
업을 거쳐야 했습니다.

　전라북도 완주에 있는 화암사
花巖寺의 우화루雨花樓를 떠받치고
있는 기둥과 초석들에도 그런 미
의식이 잘 표현되어 있습니다.
나무의 원래 모양을 그대로 살린
휜칠한 나무 기둥들이 아주 시원
해 보이는데, 기둥을 떠받치고
있는 초석들도 모두 제각각으로
생겼습니다. 이 건물의 기둥 부

초석과 기둥이 인위적으로 반듯하게 다듬어진
일본과 중국의 건물 기둥 부분

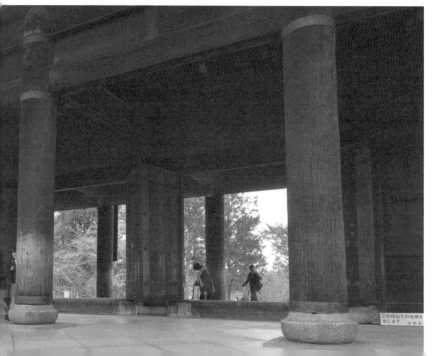

분만 봐도 기운생동하는 생명감이 넘칩니다.

초석들을 자세히 보면 관수루와는 다르게 윗면이 평평한 것을 볼 수 있습니다. 원래 평평했던 것처럼 보이지만 사실은 다듬어 놓은 것입니다. 덕분에 나무 기둥들도 평평하게 깎여 있습니다. 울퉁불퉁한 돌 위에 기둥을 맞추어 깎아 세우는 그렝이질을 일부러 피한 것이지요. 그렝이질을 하는 것이 얼마나 어려웠는지를 짐작할 수 있습니다. 그런데 이렇게 하면 일본이나 중국의 건물처럼 기운생동함이 확 줄어들고 인위성이 강조됩니다. 우화루에서는 바로 그런 위험을 피하기 위해 일부러 크기나 모양이 서로 다른 돌들을 대비시켜서 기운생동함을 극적으로 강화시켜놓았습니다. 그래서 기둥과 초석이 평평하게 다듬어졌다는 사실을 거의 느끼지 못하게 됩니다. 대충 만들어진 것처럼 보이지만 사실은 상당히 고차원적인 미학적 기술이 구현되어 있음을 알 수 있습니다. 그 덕분에 이 부분의 역동적인 운동감이 훨씬 강화되었고, 우

화암사의 나무 기둥과 윗면이 반듯한 초석

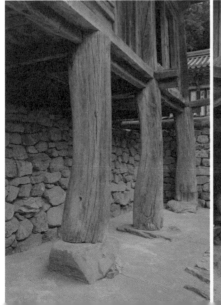
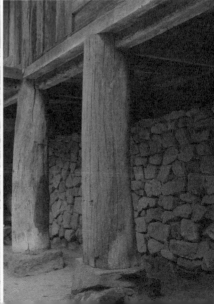

화엄사 구층암의 기둥

화루 건물은 주변의 자연과 자연스럽게 하나가 되고 있습니다.

자연 소재를 그대로 도입해서 건물을 자연화시키는 데에 있어서는 화엄사華嚴寺 뒤에 있는 구층암九層庵이 가장 절정을 보여줍니다. 여기서는 모과나무를 하나도 다듬지 않고 그대로 건물의 기둥으로 끼워놓아 대단한 기운생동함을 자아내고 있습니다.

기둥은 기둥이지만 모과나무의 존재감을 그대로 가지고 있어서 본래의 자연으로 끊임없이 돌아가고 있습니다. 자연으로부터 왔다가 자연으로 돌아가는 우주의 순환적 모습을 그대로 보여주고 있습니다. 대교약졸이나 대기만성의 노자적 미학이 무엇인지를 가장 잘 보여주는 뛰어난 작품이라고 할 수 있습니다. 가장 손을 안 댄 것처럼 보이지만 가장 정신적 손길이 많이 가해진 기둥입니다.

현대 디자인의
세계적 추세
변화

다듬어지지 않은 자연재료를 인공적 사물에 도입하여 인공물을 자연화시키는 것은 조선 후기에만 나타났던 게 아니었습니다. 놀랍게도 최근의 세계 디자인에서도 많이 나타나고 있습니다. 네덜란드의 디자이너 위르겐 베이Jürgen Bey가 디자인한 벤치 붐뱅크Boombank를 보면 조선 후기의 나무 기둥과 노장쁜 이니리 미학쩌 경향이 아주 흡사합니다. 벤치인데도

네덜란드의 산업디자이너 위르겐 베이의
나무벤치 붐뱅크

통나무를 전혀 다듬지 않은 상태에서 청동으로 주조된 등받이만
꽂았습니다. 순수미술 작품처럼 보이기도 하지만, 완성된 제품으
로는 전혀 보이지 않습니다. 이 벤치는 나오자마자 극찬을 받으
며 디자인 역사에 길이 남을 명작이 되었습니다. 앞으로 디자인
이 지향해야 할 가치가 무엇인지를 분명하게 알려주었기 때문입
니다.

　20세기 동안에는 기능주의 디자인이 현대 디자인이라는 이름
을 내걸고 주류를 형성했습니다. 기능주의 디자인은 기계 미학을
배경으로 완벽한 형태, 수학적이고도 대칭적인 형태를 주로 추구
했습니다. 그러는 동안 자연은 가용할 물질적 자원으로서만 대접
받으며 산업의 뒤로 밀려 한참이나 소외되었습니다. 하지만 20세
기 말부터 산업 발전에 의한 자원고갈이나 환경오염 등의 문제가

20세기를 풍미했던 기계 미학을 바탕으로 한 기능주의 디자인

심각해지면서 자연이 인류의 생존을 위한 보루로 각광받게 되었습니다. 현대 디자인에서도 자연의 속성을 담으려는 노력이 본격화되었습니다. 조선 후기에 나타났던 미학적 경향이 현대 디자인에서 유사하게 나타나고 있는 것은 그 때문입니다.

그런 점에서 조선 후기에 이미 인공물에 자연을 확립해두었던 선조들의 아방가르드에 고개를 숙이지 않을 수 없습니다. 21세기 이후로 활용할 문화적 자산을 우리 선조들은 이미 오래전 역사 속에 저장해놓았던 것입니다. 조선 후기의 우리 문화는 우리만의 전통이 아니라 세계 미래에 대한 비전이 되고 있습니다. 수백 년 전부터 자연을 지향해왔으니 그동안 축적된 지혜가 충분히 미래의 자산이 될 수 있는 것이지요. 이제는 우리의 전통을 국제적 관점과 미래적 관점에서 살펴봐야 하지 않을까 싶습니다.

자연의
거대한 순환을 느끼게 하는
기운생동의 미학

　　　　　　그런 점에서 선암사仙巖寺 달마전의 마
당을 보면 소박함, 자연스러움이 아니라 대단한 현대성이 느껴집
니다. 마당에 수많은 돌덩어리들로 만들어진 것은 지하수를 끌어
다가 물을 마실 수 있게 한 시설입니다. 지하 깊은 곳에서 흘러나
온 물은 음기가 강해 스님들이 바로 마시기 좋지 않기에 물에 양
기를 보충하기 위해 큰 돌확 네 개를 거치도록 했다고 합니다. 물
이 흐르는 과정에서 햇빛을 듬뿍 받아 양기가 충분해져 마시기
좋은 물이 된다는 것입니다. 그래서 실제로 물은 맨 마지막의 작
은 돌확의 것을 마십니다.

　이런 논리적 이유로 만들어진 수도시설에서 느끼게 되는 것은
엄청난 역동적 에너지입니다. 나무로 만들어진 기둥과 자연 초석
에서 느꼈던 것보다 훨씬 더 강렬합니다. 온통 불규칙한 모양의
돌덩어리일 뿐인데도 혼란스럽기보다 자연의 기운생동하는 힘을
온몸으로 느끼게 됩니다.

　마구 만들어진 것 같지만 물이 흘러들어와서 나가는 흐름은 일
정하고 통제되어 있어 물을 얻는 데에 전혀 어려움이 없습니다.
그렇지만 어느 한 부분 반듯하고 완전한 곳이 없습니다. 게다가
마당의 중심에 모인 돌들이 어지럽게 어울려 있어 어디까지가 수
도시설이고, 어디부터가 자연인지 구분이 안 됩니다. 작은 마당
안에 모인 돌들은 마당을 가득 채우고, 나아가 뒤에 펼쳐진 거대

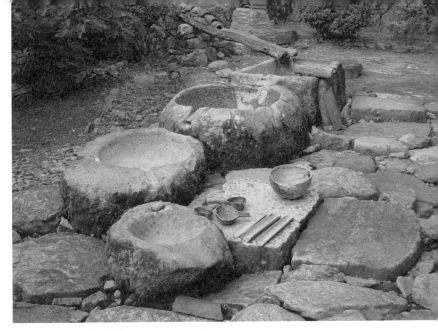

선암사 달마전의 음수 장치

한 숲과 산 등 둘러싼 모든 것들과 하나의 자연으로서 연속되어
있습니다. 그래서 이 세상 모든 자연의 살아 있는 생명감이 이곳
으로 흘러들어오는 것 같습니다. 엄청난 기운생동은 그런 자연의
거대한 순환에서 느껴집니다. 여기에서 나오는 물을 한 모금만
마셔도 우주의 기운을 모두 얻을 듯합니다. 앞으로의 문화는 자
연의 모방이 아니라 이런 충만한 자연의 생명성을 구현하면서 발
전되어야 한다는 것을 느낄 수 있습니다.

　그것을 건축가 프랭크 게리의 작품을 보면 확신하게 됩니다. 프
랭크 게리가 디자인한 파리의 루이뷔통 재단 건물을 보면 어느
한 부분도 규칙적이고 똑바른 부분이 없습니다. 이런 건축적 경
향을 해체주의 건축이라고 불렀습니다. 어떤 지향하는 가치도 느
낄 수 없는 단어인 이 해체주의를, 게리는 자신의 건축을 일컫는

자연의 생명감으로 충만한 프랭크 게리의 루이뷔통 재단 건물

데 사용하는 것을 부정했습니다. 하지만 서양의 미학적 관점에서는 그런 단어 말고는 설명할 길이 없습니다. 반면 기운생동이라는 동아시아의 미학적 관점으로 보면 프랭크 게리의 건축이 무엇을 지향하는지 어렵지 않게 설명할 수 있습니다.

　루이뷔통이라는 명품 브랜드의 재단 건물인데도, 건물 모양이 무척 복잡하고 혼란스럽습니다. 거대한 건물에 유기적인 곡면의 장치들을 비정형적으로 붙여서 만든 것인데, 이런 거대한 시설을 만들기 위해서는 정확한 계산과 기술이 반드시 동원되었을 것입니다. 프랭크 게리는 첨단의 기술을 활용하여 이렇게 비정형적인 건물을 디자인했습니다. 그 결과물은 선암사의 수도시설에서 느껴졌던 것과 유사한 역동적인 자연의 생명감을 자아내고 있습니다. 서양의 현대 건축에서 이런 기운생동의 미학이 구현된 것은 현대 사회의 문화적 흐름과 조선 후기의 문화적 흐름이 유사하기 때문입니다.

조선의 문화는 이미 살펴본 대로 후기에 접어들면서 성리학적 우주관을 보다 더 발전된 상태로, 보다 더 자유롭게 구현하는 단계로 접어들었습니다. 자연의 본성을 확립하여 인공물을 자연화시키려는 미학적 의지가 건물의 기둥이나 초석에까지 실현될 정도로 일반화됩니다. 심오한 철학적 목표가 일상화되는 경지에까지 이른 이 조선 후기의 기운생동하는 미학과 유사한 경향이 현대 건축이나 디자인에서도 나타나는 것은, 21세기에 접어들면서 현대 기계 문명에 대한 비판이 증대되고, 그 대안으로 자연이 문명의 중심에 놓이게 되었음을 보여줍니다. 조선 후기의 문화는 이제 과거가 아니라 오래된 미래로 다가옵니다. 소박하고 자연스럽다고 여겨졌던 조선 후기의 문화가 전혀 다른 관점에서 현대적으로 다가옵니다. 프랭크 게리와 같은 현대 건축가의 디자인을 통해 오히려 우리 전통문화의 현대적인 특징을 확인하게 됩니다.

누대의
신비로움을 더하는
자연

　　　　　　　　지게는 농업사회인 조선 시대에 가장 흔하게 사용되었던 물건일 것입니다. 또한 산업화가 한창 진행되던 수십 년 전까지도 시골에서 흔히 볼 수 있는 도구였습니다. 호미와 더불어 조선 시대에 사용된 물건 중에서 가장 수명이 긴 도구일 것입니다. 그래서 그런지 지게는 흔하디흔한 물건으로, 크게 중요하지 않은 물건으로 여겨져왔습니다. 나뭇가지들을 대충 잘라 와서는 이리저리 끼워서 임시로 만들어놓은 것처럼 보였습니다. 어디 하나 반듯한 데가 없고, 삐뚤삐뚤하고 휘어 있어 바로 내다 버려도 아까울 게 없어 보였습니다. 지금 와서 생각해보면 조금만 다듬어도 반듯하고 깔끔하게 만들어졌을 텐데 그런 마무리를 하지 않은 물건이었습니다. 지게뿐만 아니라 조선 시대에 사용되었던 도구들의 상태가 모두 그렇습니다.

　지게나 호미 등 각종 농기구, 주방에서 사용했던 그릇과 도구들, 등잔과 팔걸이 같은 생활용품들은 오래전부터 민속folk이라는 범주로 분류되어왔습니다. 민속이라는 것은 민간에 전승되어온 기층문화의 지식이나 생활 습속들을 망라하는데, 주로 고급문화의 반대편에 놓여 있는 민중들의 문화가 여기에 속합니다.

　지게 같은 민속적 도구들은 조선 시대 서민들의 힘든 삶과 민중들의 거친 감수성이나 무딘 손 때문에 대충 만들어질 수밖에 없었으리라고 생각하게 됩니다. 고급문화와는 아무런 관련 없이

마감이 부실해 보이는 조선 시대의 민속공예품들

완전히 단절되어 만들어졌으리라고 짐작할 수 있습니다. 조선 시대의 민속공예품들의 열악한 상태를 보면 혀를 끌끌 차기보다는 조선 시대 민중들의 삶이 어른거려서 측은지심이 우러나오기도 합니다.

그런데 언젠가 일본에 있는 민속박물관에 갔다가 충격받은 일이 있었습니다. 그곳에 있는 민속공예품들은 모두 반듯하고 정교

일본의 민속박물관에서 볼 수 있는
정교하고 짜임새 있는 민속공예품들

하게 만들어져 있었습니다. 서민들의 민속품이라고 모두 대충 만들어지는 것이 아니었던 것입니다. 일상생활에 쓰는 물건들도 얼마든지 깔끔하고 완전하게 만들어질 수 있고, 민중의 솜씨도 얼마든지 정교하고 기술적일 수 있다는 것을 보았습니다. 사실 제작하는 데에 첨단의 기술이 필요한 것도 아니었습니다. 그렇다면 조선 시대의 민속공예품들은 어떻게 된 것일까요?

가만 생각해보면 나무를 깎아 도구를 만들 때 무슨 엄청난 기술이 필요한 것은 아닙니다. 그저 정성 들여 세심하게 깎고, 뚫고, 질러 만들면 됩니다. 그런데 지게 같은 조선 시대의 민속 도구들을 살펴보면 충분히 꼼꼼하게 만들 수 있었음에도 불구하고 마지막 손길이 모자라 만들다 만 것 같아 보입니다. 솜씨가 모자랐다

기보다 마무리를 제대로 하지 않은 것이지요. 그렇다면 이 모든 것은 민속의 문제, 계급의 문제가 아니라 조선 민중들의 손과 마음이 게을렀던 탓이라고밖에는 볼 수 없습니다. 창문틀에 문짝을 정확하게 만들어 끼우지 못해 넓은 틈새로 파고드는 겨울바람을 문풍지 하나로 버티었던 것을 떠올리게 됩니다. 조선 시대의 게으름은 일부 서민들의 문제가 아니라 서민 전체의, 민족 전체의 고질적 문제로 느껴지기도 합니다. 근대화가 늦었던 이유를 그 때문으로 보는 사람도 있습니다.

그러나 반도체를 만들 정도로 정교하고, 짧은 시간에 경제 대국을 이룰 정도로 부지런한 한국 사람의 기질을 생각하면 조선 시대 사람들의 게으름을 유전적 성향으로 보는 것을 선뜻 납득하기 어렵습니다. 혹시 당시 지배층의 착취가 폭력적으로 심해서 백성들이 모두 삶에 대한 의지를 잃어버렸던 탓이었을까요?

자연성을
구현하는
양식의 실현

그런데 나무로 만들어진 호미의 손잡이를 자세히 보면 손으로 잡고 사용하는 데에 불편함은 전혀 없어 보입니다. 호미 손잡이만 이런 게 아니라, 어느 민속박물관을 가봐도 민속적 도구들은 모두 이렇게 만들어져 있습니다. 하나라도 제대로 만들어진 것이 없다는 점이 일관됩니다. 예외 없이 일

일관되게 휘어지고 대충 만들어진
듯한 조선 시대의 곡괭이

관되었다면 그냥 지나칠 수 없습니다. 앞서 달 항아리에서 살펴보았던 것처럼 당시의 미적 취향이나 미적 이념에 따른 의도적 결과일 공산이 크기 때문입니다.

이런 민속품들이 만들어진 시기는 달 항아리나 휘어진 기둥의 집이 만들어진 시대와 대체로 겹칩니다. 미적 경향은 똑같습니다. 마무리에 대한 관심 부족이나 게으름의 결과가 아니라면, 조선 시대의 민속 도구들의 어설픈 형태는 자연성을 확립하여 인공물을 자연화하는 수준 높은 기운생동의 미학이 실현된 결과로 봐야 합니다.

그런 관점으로 조선 시대의 민속 도구들을 다시 살펴보면, 사용하는 데에 불편함을 주지 않는 선에서 최대한 나무의 자연적 속성을 살리면서 만들어졌다는 것을 알 수 있습니다. 도구로서의 본분에는 전혀 지장을 주지 않는 선에서 그렇게 만들어진 것입니다. 가령 지게를 보면 사용하는 데에는 전혀 문제가 없으면서, 어떤 나무를 어떻게 살라 만들었는지를 대략 알 수 있게 만들어졌

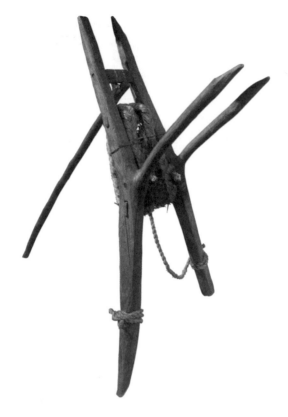

나무의 속성을 그대로 지키면서 만들어진 지게

습니다. 본래 속했던 나무의 속성이 그대로 살아 있습니다. 일본의 민속 도구들처럼 깔끔하고 반듯하게 다듬어졌더라면 이런 나무의 속성은 완전히 지워졌을 것입니다. 적당히 덜 다듬어졌기 때문에 조선 시대의 지게는 지게라는 인공물이면서 동시에 나무라는 상태를 유지하고 있습니다.

지게와 같이 비교적 고만고만한 크기의 것은 그렇게 만들어도

사용하는 데에 큰 문제가 없습니다. 그런데 크기가 큰 도구들은 사용에 문제가 없게 하기 위해서는 마냥 나무의 속성을 유지하며 만드는 것이 어려울 경우가 많습니다. 그렇더라도 예외 없이 나무의 자연성이 살아 있습니다. 견고하고 기능적이면서도 나무의 본래 속성을 최대한 살려서 만들었습니다.

조선 시대의 민속 도구들에서 재료의 자연적 속성을 그대로 유지한다는 미학적 의지를 분명히 읽을 수 있습니다. 그 때문에 그동안 마감이 제대로 되지 않은 것으로 오해받아왔고, 손과 마음의 게으름으로 의심받아왔던 것입니다. 나무의 원래 상태가 그대로 도구에 남아 있으니 오해받았던 것이지요.

그런데 도구로서의 기능성을 충분히 발휘할 수 있도록 하면서 자연 본래의 속성이 최대한 유지되도록 만든다는 것은 사실 어려운 일입니다. 쓰임새와 자연성이 모두 성취되는 그 선을 정확하게 찾아내야 하니, 설사 손은 부지런하지 않았더라도 눈과 마음

나무의 존재감을 그대로 가지고 있는 큰 농기구들 (국립민속박물관)

445

의 분주함은 대단했을 것입니다. 우리 몸에서 뇌세포를 가동하는 데에 가장 많은 에너지가 소모된다고 하니, 손의 노고가 덜 보인다고 해서 게으름의 소산으로 볼 수는 없는 것이지요. 허술해 보이는 조선의 민속 도구들은 모두 첨단의 졸박한 기교로 만들어졌던 것입니다. 결코 게으름이나 민중들의 열악한 솜씨가 아니었습니다.

그것을 보다 더 분명하게 확인시켜주는 것이 나무로 만들어진 혼례용 기러기입니다.

가공을 최소화한
추상 조각품

이 오리 모양은 조선 시대 혼례식에 사용되었던 예식용 조각이었습니다. 혼례를 올리러 신부의 집으로 갈 때 신랑 측에서 가지고 갔던 것으로, 백년해로를 기원하는 상징이었습니다. 그렇다면 최대한 오리에 가깝게 사실적으로 만들든지, 혼례식을 장식할 수 있도록 화려하게 만드는 게 상식일 것입니다. 기능에 얽매이는 물건이 아니기 때문에 얼마든지 그렇게 만들 수 있었습니다. 그런데 그렇게 만들어지지 않았습니다.

나무를 깎아서 조각하는 것이 대단히 힘들거나 기술이 많이 필요한 것도 아니고, 게다가 혼례라는 인간의 일생에서 가장 중요한 이벤트에 사용되는 물건을 이토록 성의 없어 보이게 만들었다는 것은 분명한 미학적 의도의 결과라고 볼 수밖에 없습니다. 자

나무의 속성이 살아 있는 혼례용 기러기

세히 보면 군데군데 칼이 지나간 흔적이 그대로 남아 있고, 기러기의 머리 부분은 꺾어진 나뭇가지를 그대로 잘라서 붙여놓았을 뿐입니다. 정성이 부족했다기보다 나무를 최소한으로 가공해서 만들었다는 것을 알 수 있습니다.

그렇다고 기러기의 이미지가 왜곡되거나 어설퍼 보이는 것은 아닙니다. 오히려 이렇게 만들어졌기에 기러기의 형태가 저절로 추상화되어 기러기의 이미지가 더 강렬해졌습니다. 이 점은 그냥

지나칠 부분이 아닙니다.

조각적으로 진짜 못 만들어지면 본래의 이미지가 상실됩니다. 가령 기러기를 만들었는데, 비둘기처럼 보인다든지, 유전적으로 문제가 있는 생명체처럼 만들어지는 것입니다. 사실적으로 만들기도 쉽지 않은 일이지만, 기러기와 닮지 않은 추상적인 형태로 기러기의 이미지를 상실하지 않고 정확하게 표현하는 것은 정말 어려운 일입니다. 현대 추상 조각이 그래서 어렵습니다.

새의 이미지를 고도로 추상화시킨 현대 조각가 브랑쿠시 Constantin Brancusi의 작품을 보면 날아가는 새의 날렵하고 가벼운 무중력의 이미지가 대단히 잘 표현되어 있습니다. 만들기는 어려

대표적인 현대 조각가 브랑쿠시의 새

워 보이지 않지만 새의 이미지를 단순한 형태에 압축해서 딱 이런 형태를 추려낸 그 추상 능력은 정말 탁월합니다. 그래서 브랑쿠시와 같은 현대 조각가들이 미켈란젤로 못지않은 조각가로 인정받는 것입니다. 이런 추상 조각은 핵심만을 정확하고 단순하게 표현하는 것이 관건입니다.

그런 관점에서 조선 시대의 혼례용 기러기들을 보면 놀라지 않을 수 없습니다. 현대 추상 조각의 특징들을 다 갖추고 있기 때문입니다. 정리된 이미지와 그것을 담아내는 단순한 형태, 모두가 하나의 추상 조각으로서 나무랄 데 없이 훌륭합니다.

이런 추상성은 모두 나무의 자연성을 최대한 유지하려는 과정에서 만들어진 결과이기에 의미가 큽니다. 대부분의 기러기 조각들은 나무를 최소한으로 가공하여 거칠게 만들어졌습니다. 기러기의 추상적인 형태는 바로 그 최소한의 가공 과정에서 자연발생적으로 만들어진 결과였습니다. 그래서 기러기 조각들에서는 추상화된 이미지와 함께 나무의 속성이 잔뜩 묻어납니다. 심지어 화려한 색이 칠해진 것에서도 나무의 질감이 두드러집니다. 거칠게 다듬어놓았기 때문에 나무의 질감이 색을 비집고 나옵니다.

이런 것을 보면 기러기의 이미지를 추상화하는 것보다는 나무의 속성을 잃지 않도록 하는 것이 이 유물의 더 큰 목적이었음을 알 수 있습니다. 이 조선 시대의 혼례용 기러기 조각은 민중들의 거친 손 때문에 대충 만들어졌던 게 아니라, 휘어진 기둥이나 다듬어지지 않은 초석, 달 항아리처럼 자연의 속성을 실현하려는 당대 최고의 미학적 목표를 표현한 것입니다. 지게나 호미 자루

나 기타 민속공예품들도 마찬가지입니다.

조선 시대에는 상류층 문화나 서민들의 문화 모두 동일한 미학적 목표를 추구했다는 것을 알 수 있습니다. 그렇다면 조선 시대의 문화는 애초에 계급적으로 단절되어 있지 않았다는 것일까요?

민속 개념의
문제성

민속이라는 것은 서민들의 문화를 인정하고 규정하는 중요한 개념인 것 같지만, 한편으로 문화의 계급을 나누어버리는 문제도 있습니다. 가령 지게나 호미 등 서민들이 사용했던 물건들이 민속 문화로 분류되면 여기에 해당하지 않는 화려하고 귀해 보이는 것들은 모두 상류층의 문화로 구분됩니다. 그렇게 구분된 민속 문화와 상류층의 문화는 단절되어버립니다. 중세 유럽이나 일본의 봉건시대처럼 엄격한 계급사회의 문화라면 그런 관점이 자연스레 이해될 수 있겠지만, 그렇지 않은 사회일 경우에는 문화의 본모습을 심각하게 왜곡시키고 편견을 조장할 위험이 큽니다.

그리고 민속이라는 말에 깔려 있는 제국주의적인 시각도 생각해봐야 할 문제입니다. 조선의 문화나 아프리카, 남미, 중앙아시아 등의 문화에 민속이라는 말은 잘 어울립니다. 그런데 서유럽 문화에서 민속이라는 말은 이상하게 잘 안 어울립니다. 서유럽의

문화는 그동안 고딕이나 바로크, 로코코 등 고급문화적 양식으로 설명되어왔지 민속이라는 관점에서 설명되는 경우는 거의 없었습니다. 민속이라는 개념은 주로 제3세계, 저개발 국가 등의 문화를 살펴보는 데에 적용되어왔습니다.

따라서 민속이라는 말에서는 항상 제국주의의 향기가 풍깁니다. 아무리 인간적이고 평등주의적인 개념으로 치장돼 있어도 민속이라는 말에는 발달된 문명국가가 그렇지 않은 저개발 국가를 측은지심으로 바라보는 시각이 은연중에 도사리고 있습니다. 이것이 꼭 나쁜 것이라고만 할 수는 없지만, 문화를 심히 왜곡시킬 위험이 있는 것이 사실입니다. 우리처럼 식민지 시기를 겪은 나라에서는 민속이라는 개념을 상당히 주의해서 받아들여야 할 필요가 있습니다. 그동안 민속이라는 말에 대해 근본적으로 문제를 제기하는 경우는 찾아볼 수 없었습니다.

공교롭게도 우리 문화를 민속적 관점에서 보기 시작했던 것은 일제식민지 시대부터였습니다. 이것은 성리학을 이해할 수준이 전혀 못 되었던 야나기 무네요시 같은 일본의 제국주의 지식인들에 의해 주도되었습니다. 그들은 조선 문화에 대한 애정을 앞세워 조선의 문화에 대해 주제넘는 이론작업들을 하면서 우리 문화를 심하게 왜곡시켰습니다. 그들은 서양에서 만들어진 근대의 학문이라는 명분과 조선의 민중을 아낀다는 마음을 내세우며 조선의 문화를 민속으로 대했습니다. 그 결과 조선의 문화를 서민들의 민속적인 것과 지배층의 양반 문화로 단절시켰고, 서민들의 민속 문화를 조선 문화의 본질인 것처럼 부각시켰습니다. 자연미

나 소박미 같은 특징들이 모두 그렇게 해서 만들어졌습니다.

그러나 실제로 봉건제가 아닌 관료제를 운영했던 조선 시대의 문화는 지배층과 피지배층의 것으로 단절되지 않았습니다. 서민들의 문화처럼 보이는 검소하고 소박한 문화는 오히려 양반 문화가 주도했습니다. 수준 높은 철학인 성리학이 사회화, 대중화되는 과정에서 자연스럽게 만들어진 것이었습니다. 그렇지만 일본의 지식인들이나 제국주의자들은 그것을 전부 민속이라는 관점에 가두어 조선 민중만의 것으로 왜곡시켜버렸습니다. 국가 소속 도자기 공장에서 만들어진 최첨단의 달 항아리를 소박한 민중의 솜씨로 본 것이 대표적입니다. 도대체 그들은 왜 그랬던 것일까요?

일본이 식민 지배를 원활히 하기 위해서는 반드시 조선 사회가 분열되어야만 했습니다. 조선의 국민이 양반과 상민으로 분열되고, 양반이 상민들을 혹독하게 착취해야만 일본 제국주의가 조선의 민중들을 해방시키기 위해 조선을 지배한다는 명분이 세워질 수 있었습니다. 일본 입장에서 조선은 반드시 봉건적 계급사회가 되어야만 했던 것입니다.

민속이라는 개념은 그런 일본 제국주의의 욕망을 실현시킬 수 있는 효과적인 수단이었습니다. 민속이라는 말만 덧씌워버리면, 겉으로는 조선의 민중을 위한다는 명분을 챙기고, 안으로는 조선을 착취적인 계급사회로 만들 수 있었습니다. 조선을 식민화하자마자 일본의 총독부가 앞다투어 우리 문화재를 연구하고, 우리 역사를 편찬했던 것은 모두 그 때문이었습니다.

일본 제국주의 시대에 만들어진 '민중공예', 즉 '민예'라는 개념도 일본 제국주의의 그런 목적을 성취하는 기만적인 도구였습니다. 그로써 조선의 문화는 양반, 상민의 계급문화로 크게 왜곡되었고, 소박하거나 자연스럽다는 조선 문화의 민중적이고 민속적인 특징들은 성리학으로 무장되었던 조선 문화의 심오한 정신성을 가려버렸습니다.

　실제로 조선 후기의 문화는 고급스러운 문화에서나 실용적인 도구에서나 모두 자연의 본성을 구현하고자 하는 심오한 미학적 목표를 다양한 방식으로 실천하고 있었습니다. 순수 조형작품뿐 아니라 생활용품들에서까지 그런 심오한 미학적 가치를 적극적으로 실현한 것은 놀라운 일입니다. 이것은 현재의 디자인에서도 제대로 실현되지 못하고 있는 가치입니다. 그런 점에서 조선 후기의 지게와 같은 도구들은 민속이라는 관점에서 벗어나 성리학적 미학이 표현된 뛰어난 추상작품으로 이해되어야 할 것 같습니다.

궁궐 조각 양식의
통일성

경복궁을 비롯해서 조선 시대의 궁궐들을 다니다 보면 곳곳에서 화강석으로 만들어진 조각들을 볼 수 있습니다. 궁궐의 장식으로서, 궁궐을 지키는 수호신으로서 만들어진 조각입니다. 광화문 앞에 있는 해태상이 대표적입니다. 당연히 이런 조각들은 당시 가장 뛰어난 솜씨들에 의해 만들어졌습니다. 조선 시대 궁궐의 화강석 조각들을 보면 조선 시대 조각이 어떻게 만들어졌는지 잘 알 수 있습니다. 자세히 살펴보면 조선 시대의 양식적 경향이나 조각 수준 등 상당히 많은 것들을 알아낼 수 있습니다.

궁궐의 조각들에서 일차적으로 볼 수 있는 것은 거의 모든 조각들이 일정한 양식으로 통일되어 있다는 것입니다. 조각 같은 조형 작품들이 일정한 양식적 공통점을 이루고 있다는 것은 만든 사람의 사정에 따라 들쑥날쑥함 없이 시대양식에 의해 매우 정돈되어 있었음을 말해줍니다.

이것은 개성을 무시하고 획일화했다는 것이 아니라, 서양의 바로크나 로코코 양식처럼 시대를 관통하는 보편적 미학이 확립되어 있었다는 것을 의미합니다. 문화가 반석에 올랐을 때는 만드는 사람의 개성이 항상 뛰어난 시대의 미학에 입각해서 만들어집니다. 르네상스 시대의 문화가 그러했습니다. 조선 시대의 궁궐 조각들에서 바로 그런, 사회적으로 정돈된 미학적 경향을 볼 수 있습니다.

일정한 양식적 경향으로 만들어져 있는 조선 궁궐의 화강석 조각들

소박하다는 표현과
미학적 수준의 문제

　　그런데 궁궐 조각에 구현된 미학적 경향이 일본이나 중국의 멋진 조각들에 비하면 뭔가 약하고 초라해 보여서 많이 아쉽습니다. 양식적으로 일관성 있는 것은 좋으나, 장식이나 수호신 역할을 하기에는 조각들이 다들 뭔가 부족해 보이는 게 사실입니다. 장식적이기보다 수수해 보이고, 수호신으로 여기기에는 너무 착하고 순해 보입니다. 궁궐의 조각이라면 좀 더 파워풀하고 화려하게 만들만도 한데 전혀 그렇지 않으니 조각 솜씨에 문제가 있었는가 하는 의심도 듭니다. 왠지 조선 시대 왕실의 부족함, 나아가 조선 문화 전체의 수준이 높지 않았음을 드러내는 것 같아서 한때는 외국인들에게 내보이기가 창피하다는

빼어난 솜씨와 강렬한 인상이 돋보이는 일본 신사의 코마이누 조각

생각마저 들었습니다.

아주 옛날부터 우리의 조각이 이러했던 것은 아닙니다. 같은 화강석으로 만들어진 통일신라 시대의 조각들을 보면 대단히 세련되고 파워풀해 보입니다. 다른 재료로 만들어진 고려 시대의 조각들도 보통 수준이 아닙니다. 단편적으로 남아 있는 유물들의 흔적들을 추적해보면 고구려나 백제나 가야, 신라의 조각들도 화려함이나 파워풀한 점에 있어 다들 뛰어났던 것 같습니다. 중국이나 일본의 조각들에 비해서 전혀 뒤떨어지지 않았습니다. 그런데 조선 시대의 궁궐 조각들은 완전히 다르게 만들어졌습니다.

많은 전문가들이 조선 시대의 조각, 조선 시대의 문화에 대해

화려하고 강렬한 인상을 보여주는 통일신라와 고려 시대의 조각들

서 비판적인 입장을 피력하곤 합니다. 조선 시대에 접어들면서 조각을 비롯한 조형예술이 거의 타락 수준으로 낙후되었다고 보는 것입니다. 조선 시대에 문화를 이끌었던 양반들이 도덕적인 명분에만 집착하고 예술을 돌보지 않다 보니 그림이나 조각, 건축들은 거의 처참한 수준으로 떨어졌다고 통탄하는 경우를 많이 볼 수 있었습니다.

또는 소박하다는 표현을 앞세우며 변호 아닌 변호를 하는 경우도 많습니다. 그러나 사실 소박하다는 말은 뛰어나지 않다는 말을 좀 완화시킨 표현일 뿐입니다. 조선 시대 궁궐의 조각들은 양식적으로 일관되어 있다는 것 말고는 내세울 만한 것이 없는 것일까요? 심미적으로 낙후된 것이었을까요?

현대 조각의
추상성과
내면적 가치

현존하는 조각품 중에서 가장 비싸다고 일컬어지는 작품이 프랑스의 현대 조각가 자코메티^{Alberto} ^{Giacometti}의 〈걸어가는 사람〉입니다. 멋있거나 정교한 것과는 거리가 있어 보이는데, 1천억 원이 넘는 가격을 자랑합니다. 인체의 묘사는 완전히 무시되어 있고 아름다워 보인다고 하기도 어렵습니다. 쾌한 느낌보다는 오히려 불쾌한 느낌, 비극적인 인상이 강한 모양입니다. 그런데 어떻게 이 조각은 최고의 가치를 인정받

프랑스의 현대 조각가 자코메티의 걸작 〈걸어가는 사람〉

고 있는 것일까요?

국내에서 열렸던 자코메티의 전시장 입구에는 '조각은 사람을
담고, 사람은 영혼을 담는다'라는 문구가 걸려 있었습니다. 이 조

각이 오늘날 최고의 예술작품으로 인정받는 것은 바로 이 때문입니다. 이 조각이 표현하는 것은 사람의 겉모양이 아니라 사람의 내면입니다. 이런 추상 조각은 내면의 깊이, 형이상학적 가치를 표현하기에 아름답지도 않고, 정교하지도 않고, 묘사적이지도 않은 경우가 많습니다.

삼국 시대, 통일신라 시대, 고려 시대를 거치면서 우리 선조들은 웅장하고 리얼하고 아름다운 조각을 하는 데에는 이미 경지에 올라가 있었습니다. 그러다 성리학으로 만들어진 조선이 출범하면서 철학과 이념을 중심으로 하는 문화가 본격화됩니다. 조각에 있어서도 당연히 그런 경향을 따라 추상적 조각을 지향하게 되었습니다. 그것을 잘 보여주는 것이 조선 궁궐의 조각들입니다.

이 조각들이 대체로 강한 시각적 인상을 추구하기보다는 수수해 보이는 형태로 만들어지면서, 외형을 중심으로 하는 형식미학보다 내면적 가치를 중심으로 하는 추상미학에 무게 중심을 두게 되었다고 볼 수 있습니다. 반면 일본의 불교 조각들은 형식미에만 집중한 채 내용미를 추구하는 수준에는 이르지 못했습니다. 잘 만들었는데도 형식적 차원에서 표현이 그쳐버립니다.

그럼에도 일반적인 시각에서는 화려하고 사실적인 일본 조각의 뛰어난 솜씨가 눈에 띄지만, 조선 궁궐의 조각들은 좀 어중간해 보입니다. 기술도 부족하고 표현도 세련되어 보이지 않는 것입니다.

자코메티의 조각을 보듯이 경복궁 자경전慈慶殿에 있는 서수상瑞獸像을 보면 좀 달리 보이기 시작합니다. 일단 조각에서 궁궐의 서

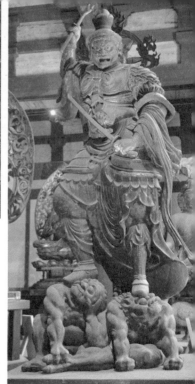

추상적 가치에 이른 조선의 궁궐 조각과
형식미에 그치고 있는 일본의 불교 조각

슬 퍼런 권위가 전혀 안 느껴집니다. 조선의 궁궐은 나라의 모든
정치적이고 관료적인 일들이 이루어지는 공간으로, 권위가 팽배
한 곳이었습니다. 국가로서 조선은 만만한 수준이 아니었습니다.
규모나 경제력이나 문화적 수준도 대단했고, 법을 비롯한 행정체
제도 대단히 엄중했습니다. 그런 나라의 핵심 공간에 만들어져
있는 조각이라면 권위적이고 화려하게 만들어질 만했습니다. 하
지만 이 조각에서는 그런 모습이 전혀 표현되어 있지 않습니다.
전 세계 문화를 선도했던 프랑스에서 자코메티의 조각처럼, 외형
적 권위보다는 내면적 가치를 지향했던 조각이 많이 만들어졌던
것과 비슷합니다.

자경전의 서수상은 그저 소박하고 편안하게만 만들어져 있지는 않습니다. 지긋이 조각의 안쪽을 보면, 굵은 화강석의 입자 사이로 은은한 기품이 배어나옵니다. 마치 차분한 대지를 대할 때처럼 조용하면서도 더없이 장중한 기운이 느껴집니다. 전혀 테크니컬하게 만들어진 것 같지 않지만 자세나 구조에서 바위처럼 단단하고 무거운 견고함이 느껴집니다. 여기에는 이유가 있습니다.

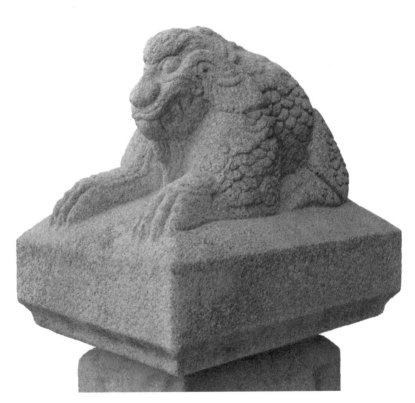

내면의 웅혼한 기품과 기운이 실 표현된 경복궁 자경전의 서수상

구도가 만들어낸
살아 있는
생명체의 기운

　　　　　　　우선 서수상의 웅크리고 앉은 자세를
보면 전형적인 삼각 구도를 형성하고 있습니다. 머리와 허리로
이어지는 덩어리감은 자연스럽게 산등성이를 보는 것 같고, 앞쪽
으로는 공간을 시원하게 열면서 어깨와 두 앞발이 내려오는데 역
시 산등성이처럼 부드러우면서도 단단해 보입니다. 이 앞과 뒤의
구조가 전체적으로는 차분하면서도 단단하기 그지없어 보이는
삼각 구도를 형성하고 있습니다.

　그러면서도 이 서수상은 당장이라도 앞발로 땅을 세차게 디디
면서 몸을 곧추세워 달려들 것 같아 보입니다. 상상의 동물을 묘
사해놓은 것임에도 불구하고 실지로 살아 있는 동물을 만들어놓

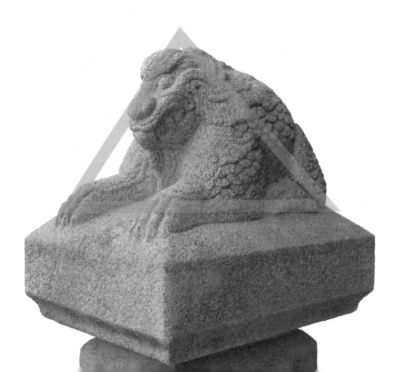

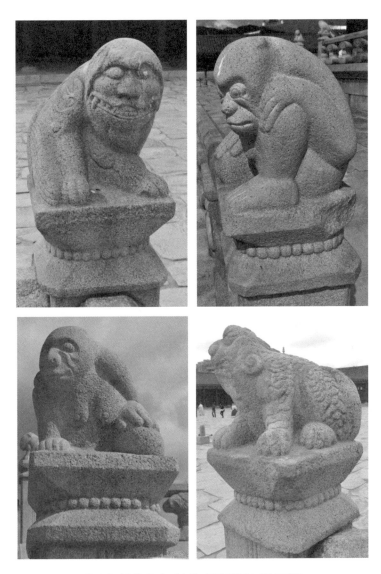

추상적 기운을 한껏 표현하는 근정전을 둘러싼 조각들

은 것처럼 생동감이 가득합니다. 이것은 정말 어려운 표현입니다. 참고할 수 있는 대상이 없어 순전히 조각적 감각만으로 만들어야 하기에 자칫 유치하고 실감 나지 않게 만들어지기가 쉽습니다. 또한 이 서수상은 위협적으로 보이지 않습니다. 일본의 서수상들이 보는 사람을 잡아먹을 듯한 모습으로 만들어진 것과는 판이하게 다릅니다.

하지만 단단히 땅을 짚고 있는 두 앞발과 잔뜩 웅크린 머리와 몸통의 덩어리감, 그리고 작지만 힘이 넘쳐 보이는 뒷다리는 영원토록 이 자리에 앉아 자경전을 지키는 임무에 충실하겠다는 의지가 충만해 보입니다. 누구든지 침략해 들어오면 사정없이 결단을 내버릴 것 같은 힘도 강렬하게 느껴집니다. 사나운 일본의 서수상과 싸워도 절대 지지 않을 것 같아 보입니다.

그런 복잡한 내면들을 이 서수상에서 모두 느낄 수 있습니다. 애초에 만들 때 그런 것들을 정확하게 표현해놓았기 때문이지요. 그런 점에서 잘 만들어진 추상 조각이라고 해도 전혀 손색이 없습니다. 궁궐의 서수상이 가져야 할 외형적 특징들이 아니라 내면의 기운들이 실존하지 않는 형상을 통해 매우 추상적으로 잘 표현되어 있습니다. 그렇게 보면 이 궁궐의 조각이 그 어떤 화려하고 사실적으로 만들어진 조각들보다 뛰어나고 공들여 만들어졌음을 알 수 있습니다.

경복궁 근정전을 둘러싼 조각들은 조선 궁궐 조각의 백미라 할 수 있습니다. 모두 단순하고 조형적인 모습으로 만들어져 있는데, 그 안에서 우러나오는 기운들이 보통이 아닙니다. 겉보기와

달리 내면적 기운들이 단순하지 않고 매우 복합적입니다. 차분하고 은은해서 명료해 보이지는 않지만 거대한 바위에서 느껴지는 무게감과 웅장함이 눈이 아니라 몸 전체로 느껴집니다. 이런 조각들은 소박하고 자연스러운 게 아니라 기운이 생동하는 내면이 작은 형태에 압축되어 추상적으로 표현된 것으로 봐야 하겠습니다.

서양에서 이렇게 응축된 내면을 추상적인 형상으로 표현하는 조각은 현대에 와서나 만들어집니다. 이미 조선 시대에 만들어졌던 궁궐의 추상적인 조각들이 가지는 의미는 대단히 큽니다. 추상미술이 어떻게 서양이 아니라 동아시아에서 먼저 나올 수 있는가 하는 선입견들이 조선의 위대한 추상미술들을 인정하지 못하게 했던 것 같습니다. 그래서 이런 멀쩡한 추상예술들을 두고서도, 많은 전문가들이 조선 시대에 접어들면서 조형예술이 낙후되었다는 오해를 해왔던 것 같습니다. 조선 시대의 문화는 근본적으로 재해석되어야 한다는 생각을 굳건히 하게 됩니다.

스피디한 붓 터치에 담은 대자연의
생명감

김명국의 달마도

서양과
동아시아의
예술관 차이

　　　　　　　　　일반 대중들에게 가장 익숙하고 친근한 조선 시대의 그림을 꼽는다면 김명국金明國이 그린 달마도가 아닐까 싶습니다. 달마대사의 모습을 단순한 선 몇 개로 그려놓은 게 전부이기 때문에 일단 보는 데에 어려움이 없습니다. 한 번만 봐도 그림 전체가 쉽게 이해되고 기억됩니다.

　김홍도나 정선 같은 화가가 명성은 더 높지만 그들의 작품에는 그려진 것들이 많아 기억하기도, 금방 구별해 알아보기도 쉽지 않은 것이 사실입니다. 이에 비해 김명국의 달마도는 보기도 심플하고, 감상하기도 어렵지 않습니다. 이 그림 안에는 조선 시대를 비롯해서 동아시아에서 추구해왔던 미학적 가치의 핵심이 잘 표현되어 있습니다. 이 그림을 잘 살펴보면 서양과 다른 동아시아의 미학적 가치의 본질도 심플하게 파악할 수 있습니다.

　이 그림의 가장 큰 특징은 붓질 몇 번으로 달마대사의 모습을 그렸다는 것입니다. 검고 굵은 붓으로 스피디하게 몸통을 그렸고, 묽은 먹의 가는 붓으로 얼굴을 또한 스피디하게 그려놓았습니다. 그것이 이 그림의 전부입니다. 언뜻 보면 아주 성의 없이 그려진 것으로 보입니다. 서양화에서 이렇게 그려진 그림들은 대개 습작, 본 그림을 위한 스케치 정도로 구분됩니다. 하지만 동아시아에서는 이렇게 그려진 그림들이 명작으로 꼽힙니다. 여기에는 그림이나 예술을 대하는 서양과 동아시아의 근본적인 시각 차

이가 가로질러 있습니다.

동아시아나 서양의 조형예술은 본질적으로 철학의 영향을 받아 발전되어왔습니다. 서양 철학의 원점으로 여겨지곤 하는 플라톤Platon의 이데아론에서 이데아의 핵심은 수학이었습니다. 서양의 조형예술은 고대에서부터 수학적 질서를 추구해왔습니다. 그리스의 황금비례나 현대의 기하학적 조형들이 그렇게 해서 만들

수학적 질서를 지향했던 서양의 조형예술

어졌습니다. 그렇게 핵심적인 철학 원리들이 적용되었을 때 서양의 조형예술은 대체로 단순한 형태로 만들어집니다.

일필휘지의
미학관

　　　　　　　　동아시아의 철학은 유기론으로 요약할 수 있으며 그 핵심은 자연이었습니다. 동아시아의 조형예술에서는 고대부터 자연의 질서를 추구해왔습니다. 기운생동은 복잡한 자연의 질서나 본성을 한마디로 요약 정리해놓은 가장 중요한 미학적 가치였습니다.

　그것은 어떤 조형예술 분야보다 회화 영역에서 가장 단순한 형태로 표현되었습니다. 여러 번 겹쳐 그림을 그리는 것보다는 한 번에 스피디하게 붓질해서 그릴 때 기운생동하는 생명력이 잘 표현되었기에 회화에서 기운생동의 미학은 가장 미니멀한 형태로 표현되었습니다.

　그래서 동아시아의 회화에서는 서양의 고전주의 그림과 달리 먹을 묻힌 붓을 가급적 단순한 필획으로 한 번에 기운차게 그리고자 했습니다. 일필휘지의 회화는 그렇게 발달하였습니다. 이런 그림에서는 구도나 묘사력보다는 선의 활달한 터치가 중요했습니다. 구도나 묘사력을 등한시했다기보다 기운생동하는 한 번의 붓 터치에 모든 것을 융합시키려 했다고 보는 것이 더 정확할 것 같습니다. 명말 청초의 화가이자 이론가였던 석도石濤의, 일획一劃

자연의 생명감을 지향했던 동아시아의 조형예술

에 모든 것을 다 구현해야 한다는 미학적 견해가 뜻하는 바가 그것이었습니다.

처음부터 그것이 능수능란하게 표현되었던 것은 아니었습니다. 송나라 초기의 산수화는 일필휘지의 미학보다, 산과 물 원래의 기운생동함을 그대로 묘사하는 데에 치중했습니다. 그러다가 점차 기운생동하는 선으로 산수화를 그리는 단계로 전개되었고, 그림의 요소를 대폭 줄여서 빠른 필획 그 자체를 강렬하게 표현하려는 추상적 경향으로 발전합니다. 김명국의 달마도는 그런 과정에서 그려졌던 그림이었습니다.

묘사를 중심으로 그려진 송나라 전기의 산수화와
기운생동하는 선을 중심으로 그려진 명나라의 정물화

지금의 시각에서 보면 이 그림은 임진왜란과 병자호란 직후에 그려진 조선 시대 중기의 옛 그림입니다. 많은 이들이 이 그림을 김명국이라는 화가의 기행적 행위에 의해 우발적으로 그려진 것이라고만 설명합니다. 즉, 화가가 술에 만취해서 인사불성으로 그린 우발적인 그림인 탓에 일필휘지의 기운이 강렬하게 표현되었다는 정도로 설명이 그칩니다. 그림 바깥의 역사적 의미나 현재적 의미에 대해서는 아무런 설명이 없습니다.

이 그림을 김명국 개인을 넘어서서 동아시아의 유구한 조형예술의 역사에 비추어보면, 기운생동의 추상성이 가장 미니멀한 상태에 이른 시기의 그림이라고 해석할 수 있습니다. 진화의 마지막 단계에 이른 그림이라는 것입니다. 양식적으로 완성된 명작에서 느껴지는 꽉 찬 미니멀한 느낌, 명작으로서의 세련된 현대성이 느껴집니다.

시대정신과
예술의 흐름에 대한
이해

이 그림을 형식 분석적으로 살펴보면 온통 프리드로잉으로 그려졌습니다. 얼굴 부분을 빼고 살펴보면 그것을 잘 느낄 수 있습니다. 어떤 선을 살펴봐도 형식적 제약에 굴함 없이 마음대로 그려져 있습니다. 아무 생각 없이 굵은 먹 선을 마음대로 그어놓은 것처럼 보입니다. 마치 잭슨 폴록의 추상

프리드로잉이 돋보이는 부분들과 잭슨 폴록의 에너지 넘치는 그림

표현주의 그림처럼 다듬어지지 않은 형상을 통해 엄청난 에너지가 느껴집니다. 기운생동의 미학이 제대로 표현되어 있는 것입니다.

여기에 얼굴 그림까지 보면 굵은 먹 선들이 자유롭게 기운생동하면서도 달마대사의 몸 전체를 잘 표현하고 있는 것을 확인할수 있습니다. 이런 부분은 이렇게 그려져야 한다는 기법적 선입견을 모두 피해 그려져 있으면서도 달마의 모습을 암시적으로 묘사하는 데에 있어 아무런 문제가 없습니다. 머리와 몸을 암시하는 선들이나, 옷 안에 두 손을 앞으로 모은 부분을 표현한 선의처리는 파격적이면서도 아주 창의적입니다.

이 달마도가 뛰어나다고 평가받는 점은 바로 그런 조형적 은유성 때문이라고 할 수 있습니다. 전혀 의도하지 않은 듯한 것이 제대로 표현된 것. 그렇게 기운생동과 형상의 표현을 모두 챙기고있습니다. 이런 조형 작품을 현대적 관점에서는 추상미술로 분류합니다. 김명국의 달마도는 16세기에 그려진 옛 그림이지만 하나의 추상미술작품으로서 손색이 없습니다. 정확히 말하자면 표현주의 추상에 속합니다. 무엇보다 이 그림은 기운생동의 동아시아미학이 절정에 오른 모습을 보여주고 있습니다.

만취해 그리든, 물구나무를 서서 그리든 그림은 그림 자체로볼 뿐입니다. 김명국이 술에 취해 제정신을 못 챙기고 그렸다 하더라도 결과가 뛰어나기에 명작으로 대접받는 것입니다. 이 명작은 기운생동을 지향해가던 동아시아 미술의 흐름 속에서 정확한역할을 담당하고 있습니다. 그림 안쪽에만 갇혀서 보면 독특한그림일 따름이지만, 그림을 넘어서서 보면 시대정신과 예술의 흐

름을 정확하게 이해하고 실천한 그림이었습니다.

이 그림에서 우리는 형상을 넘어서는 내면의 기운을 표현하고자 했던 동아시아 미학의 절정을 느낄 수 있습니다. 그리고 김명국 같은 화가를 이미 16세기에 배출할 정도로 뛰어났던 조선의 문화를 되새겨야 할 것입니다.

에필로그

새로운 조선을
맞이해야 할 때

조선 시대 선조들이 근대화를 제때 못 한 탓에 식민지에 한국전쟁까지 겪은 뒤에야 근대화 대열에 들어서 정신없이 일만 해왔다는 원망으로 살던 우리는 갑자기 딴 세상을 맞았습니다. 전 세계인들이 우리의 영화, 드라마, 음악 등에 열광하고 어느새 우리가 선진국에 진입하게 된 것입니다. 더욱이 구한말 열강들에 둘러싸여 지낸 적이 언제였던가 싶게 막강한 군사대국이 되었습니다.

이 모든 상황이 우리를 자랑스럽게 하면서 한편 당혹스럽게도 합니다. 앞으로 어떻게 나아갈지 전망이 부족하기 때문입니다. 조상들의 것을 부정하고 선진국만 열심히 따라잡는 것이 중요했지, 선진국들과 나란히 서게 되었을 경우, 혹은 그들을 앞서 나갈 경우라는 것은 계산에 없었을 것입니다.

힘들게 살았던 게 조상 탓이라면 잘 된 것도 조상 탓입니다. 세

계에서 우리의 위상이 변화한 것에는 조상들의 지분이 분명히 있다는 것을 바로 보아야 합니다. 한글이 없었다면 우리가 지금처럼 IT 강국이 될 수 있었을까요? 이러한 역사적 사실을 전혀 인식하지 못한 채, 오늘의 영광에만 얼떨떨해하고 있으니, '잘살아보세' 이후에 대해 아무런 감을 못 잡고 있는 것입니다. 세계인이 부러워할 만한 자리에 오르고 경제력과 군사력을 갖춘 나라라면, 세계인을 이끌어갈 비전과 목표를 나누어줄 수 있어야 합니다. 우리가 그런 비전과 목표에 대해 제대로 성찰해본 적이 없다면, 위험한 상황이라고 할 수 있습니다.

이 문제를 풀기 위해서는, 우리와 시대적으로 가장 가까운 조상들의 국가인 조선을 새롭게 살펴봐야 합니다. 구한말의 불행하고 무기력한 조선이 아니라, 500여 년을 남과 북으로부터의 침략과 내부의 모순들을 해결하면서 굳건하게 지속해온 조선을 되새겨보아야 합니다.

이 책을 통해 조선 시대의 도자기, 무기, 옷, 주택, 그림 등이 지금까지 우리에게 알려졌던 것과 무척 달랐다는 사실을 살펴보았습니다. 조선이 소박하고, 고리타분하고, 무기력한 나라가 아니라 그 어느 나라보다 체계적이고, 당당하고, 위대했음을 알 수 있었습니다. 이 시점에서 더욱 중요해지는 것이 바로 19세기의 조선입니다. 흔히 쇠락을 향해 갔던 시대, 식민지의 나락으로 떨어져가던 시대로 알려져 있지만, 오늘날 우리가 여기까지 올라서게 된 것은 모두 이 시기에 준비되었다고 볼 수 있습니다.

당시 조선을 이끌었던 주류 흐름을 말하는 것이 아닙니다. 쇠락

하는 음의 시기에는, 새로운 질서가 만들어질 양의 가능성이 준비되기 마련입니다. 우리가 그간 부정적으로 바라보았던 조선은 쇠락으로 기울던 음의 흐름이었습니다. 고종, 명성황후, 흥선대원군, 정약용, 노론, 김홍도 등은 조선이 기울어가는 음의 흐름 속에 있었습니다. 반면 최한기나 동학 등의 흐름은 새로운 양의 질서를 준비하고 있었습니다. 우리는 그동안 음의 흐름을 조선의 주류로 간주해왔습니다. 하지만 그 뒤에는 양의 흐름이 갖은 고초를 겪으며 새로운 세계를 준비하고 있었습니다.

지금 우리는 바로 이 양의 흐름에 이어져 있는 것입니다. 고생스럽긴 했어도 20세기 현대는 조선말에 시작되었던 양의 흐름의 연속이었으며, 그 결과 오늘날 세계가 부러워하고 열광하는 상황에 우리가 들어와 있는 것입니다. 따라서 오늘날의 우리 모습을 제대로 이해하고 앞으로의 비전을 세우기 위해서는 반드시 19세기 말 조선의 새로운 흐름을 이해해야 합니다. 당시에 만들어졌던 문화를 잘 살펴보면 조선말 우리 선조들이 꿈꾸었던 양의 흐름이 무엇을 지향했는지를 파악할 수 있습니다. 그 속에는 추사도 있고, 민화라고 잘못 알려져 있는 새로운 대중의 문화들이 있습니다. 그리고 서양 문화에 대한 이해도 깊었습니다.

이 부분에 대해서는 조선 편 다음으로 나올 '19세기 말의 문화' 편에서 살펴볼 예정입니다. 조선 시대와 현대 사이에 어떤 일이 있었는지 그간 제대로 해석되지 않았던 내용들이 다루어질 것입니다.